U0119789

藝　術　館

遠流出版公司　　　　　　　吳瑪悧／主編

藝術館　53

女性主義與藝術歷史：
擴充論述(II)

編者／Norma Broude and
　　　Mary D. Garrard

譯者／陳香君・汪雅玲・余珊珊

主編／吳瑪悧

封面設計／唐壽南

內頁完稿／陳春惠

責任編輯／曾淑正

發行人／王榮文
出版發行／遠流出版事業股份有限公司
台北市汀州路三段184號7樓之5
郵撥／0189456-1
電話／(02)23651212
傳眞／(02)23657979
香港發行／遠流(香港)出版公司
香港北角英皇道310號雲華大廈四樓505室
電話／25089048　傳眞／25033258
香港售價／港幣150元

著作權顧問／蕭雄淋律師
法律顧問／王秀哲律師・董安丹律師

排版／天翼電腦排版印刷股份有限公司
電話／(02)27054251

1998年5月1日　初版一刷
行政院新聞局局版台業字第1295號

售價／新台幣450元
缺頁或破損的書請寄回更換
版權所有・翻印必究
Printed in Taiwan
ISBN 957-32-3588-9

YL*ib* 遠流博識網
http://www.ylib.com.tw
E-mail:ylib@yuanliou.ylib.com.tw

女性主義與藝術歷史

The Expanding Discourse: ［擴充論述］II
Feminism and Art History

Norma Broude, Mary D. Garrard 編

陳香君‧汪雅玲‧余珊珊 譯

女性主義與藝術歷史：擴充論述

The Expanding Discourse: Feminism and Art History

◆目錄◆

作者簡介

序言

29 / 其他論述

藝術館

Feminism
Art
History

The Expanding Discourse:

女性主義與藝術歷史

[擴充論述] II

Norma Broude, Mary D. Garrard 編

陳香君·汪雅玲·余珊珊 譯

14 現代性與女性特質的空間

葛蕾塞達・波洛克

就觀看（look）行爲上的投資而言，女人的投資不如男人的投資那樣享有特殊的權力。相較於其他感官，眼睛更能物化（objectifies）和控制（masters）事物。它設定一種距離也維持一種距離。在我們的文化裏，觀看重於嗅、味、觸和聽覺的優越地位，帶來了身體關係上的貧瘠現象。觀看主導的那一刻，便是身體失去其實質性（materiality）的一刻。

——露西・伊里加瑞 1978 年談話。收於漢斯（M.-F. Hans）與拉波吉（G. Lapouge）編，《女人：春宮畫與情慾》（*Les Femmes, la pornographie et l'érotisme*, Paris），頁50。

引言

　　巴爾（Alfred H. Barr）爲一九三六年紐約現代美術館展覽「立體主義與抽象藝術」（Cubism and Abstract Art）書寫之目錄的封面圖表（圖 1），展示出現代主義藝術史構畫現代藝術的典型方式。所有那些被典封爲現代藝術開創者的藝術家都是男人。這是不是因爲沒有女人投入早期的現代化運動？其實不然。❶是不是那些曾經參與現代化運動的女人，沒有任何決定現代藝術之輪廓與特質的重要性？並非如此。還是因爲現代主義藝術史所頌讚的，是一種具有選擇性的傳統，而該傳統，作爲**唯一的**現代主義，早將一套特定的、性別化的實踐奉爲圭

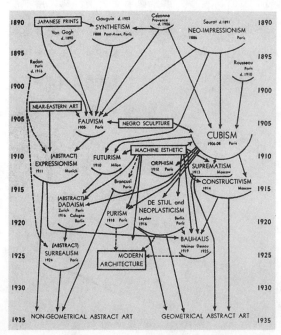

1 「立體主義與抽象藝術」展覽目錄封面，1936，紐約，現代美術館

桌？我決心要爲這種解釋辯護。而任何研究現代主義早期歷史上之女性藝術家的企圖，皆必然涉及解構現代主義中的男性迷思。❷

　　但是，這些問題在許多反現代主義者的論述中，比如社會藝術史中均已廣爲流傳，並成爲該論述的主要結構。克拉克（T. J. Clark）最近出版的《現代生活的繪畫：馬內及其追隨者之藝術中的巴黎》（*The Painting of Modern Life: Paris in the Art of Manet and His Followers*）❸，對於繪畫新典型與新判準——現代主義——的誕生，以及從第二帝國時代資本主義重鑄之巴黎新都會獲得全貌的現代性（modernity）迷思間的社會關係，提供了一種全盤性的解釋。超越了亟欲掌握藝術之當時時代原貌的陳腐藝術評論❹，克拉克所困惑的是，究竟是什麼架構了形成馬內及其追隨者之藝術版圖的現代性觀念？因此，他認爲印象派繪畫實踐以及濫觴於巴黎社會之模糊、無法理解的階級結構與階級身分中，一套錯綜複雜的掙扎過程是同生共滅的。現代性被賦予遠超出「與流行同步」這樣的意涵——現代性是一件攸關再現（representations）與主要迷思的事——以及供人娛樂、休閒和趣味的新巴黎，週末可以盡情享受的市郊自然風光，充斥流行娛樂空間的妓女與階級流動性等等意含。這虛構版圖中最關鍵的指標便是休閒、消費、奇景和金錢。而且，我們可以根據克拉克的書重畫一張印象派領土的地圖，從新街道開始向外延伸，由聖拉札車站（Gare St-Lazare）搭乘通往郊區的火車到葛倫努葉（La Grenouillère）、包吉弗（Bougival）或阿戎堆（Argenteuil）。這些藝術家便在這些地方居住、工作並且描繪他們自己。❺在其書四章中的兩章，克拉克處理了布爾喬亞巴黎裏的性（sexuality）問題及兩幅被奉爲聖典的圖畫：《奧林匹亞》（*Olympia*, 1863）和《貝爾傑音樂—咖啡館酒吧》（圖2）❻。

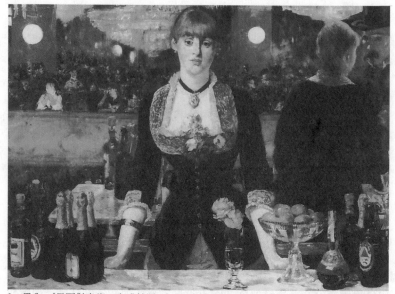

2 馬內,《貝爾傑音樂—咖啡館酒吧》,1881-82, 倫敦, 庫爾托學院藝廊(Courtauld Insti-
tute Galleries), 庫爾托藏品

　　在許多層次上, 它是非常有力但却富含瑕疵的論證, 然而, 在此
我只想將注意力集中於它在性議題上怪異的封閉性。對克拉克而言,
最基本的事實是階級。奧林匹亞的裸露銘刻著她的階級, 因此也駁斥
了縮影在專侍權貴富豪的妓女形象中性行為的神祕無階級性。❼儘管
貝爾傑音樂—咖啡館內時髦慵懶的吧台女酒保掩飾了作為布爾喬亞或
普羅階級的既定身分, 她依舊參與了玩弄建構流行迷思與魔力之階級
的遊戲裏。❽

　　雖然克拉克將箭頭指往女性主義的方向, 認識到這些繪畫隱含了
一位男性觀者／消費者 (masculine viewer/consumer), 但是, 他所指
陳的方式却再次確認這觀者位置的常態性, 致使該位置的常態性無法
進入歷史探詢與理論分析的門檻裏。❾其實, 要認定這些繪畫存在之

特定性別條件，人們只需想像一位女性觀者 (female spectator) 以及創作這些作品的女性製作人。一個女人應該如何和這些繪畫中任何一幅作品所假設的觀者位置建立關聯性？爲了被否定，一個女人會被給予擁有奧林匹亞和吧台女酒保的虛有權力嗎❿？一個來自馬內階級的女人，是否會熟悉這些空間裏的任何地方以及其間的變換，並能夠運用其中玄機以使這些繪畫之否定與破壞等現代主義功能得以發揮效果？貝絲・莫莉索能夠到這樣的地方畫這種主題嗎？當莫莉索經驗它的時候，它是以一個現代性場域的姿態進駐她的腦袋裏嗎？作爲一位女子，她是以克拉克所定義的方式去體驗現代性的嗎？＊

＊在接受《奧林匹亞》及《貝爾傑音樂─咖啡館酒吧》這類繪畫乃來自將觀者視爲男性的傳統之時，我們必須同時認識到這些繪畫實際暗示一位女性觀者的方式。對在巴黎沙龍的首次觀者而言，《奧林匹亞》這幅畫的越軌行爲之所以令人驚嚇的一部分原因，就來自畫中白人女性那種「肆無忌憚」但却漠然的眼光。她斜倚在床上，旁邊有黑人女僕伺候，處在女人，或從歷史角度上再精確一點來看便是布爾喬亞淑女，被預設會現身的空間裏。那種眼光，如此公然地通過女性身體的販賣者與客户／觀者之間，而這兩種人正象徵了某些公共領域中特有的商業與性交易，這些現象均不應該爲淑女所見。再則，它從她們意識中缺席的情形正構成了她們之所以爲淑女的身分。在某些文章裏，克拉克正確地論及，在十九世紀女性 (woman) 這個符號的意義，在街頭女性 (fille publique) 與令人尊敬的已婚女性 (femme honnête) 兩極之間搖擺不定。然而，展示《奧林匹亞》似乎破壞了這虛構兩極之間的社會與意識形態距離，並且在淑女確實親臨的那部分公共領域中──仍包含在女性特質之未開發領土內──強迫一端去挑戰另一端。這幅畫在沙龍的出現──並不因爲它是一幅裸體圖，而是它錯置了以專侍權貴富豪之妓女來虛構性地再現性交易行業的神話外衣或奇聞軼事──逾越了我依照波特萊爾文本所製之圖表的界線，它所引介的不只是現代性作爲繪畫的一種形式，一種迫切的當代主題，更是將現代性的空間帶入布爾喬亞的社會領土，也就是沙龍之內。在那裏，觀賞這種影像是相當嚇人的，因爲他們的太太、姊妹和女兒都在場。而要了解這種驚嚇，則仰賴我們將這女性觀者回復至她的歷史與社會位置上。

因為這是一項驚人的事實：許多為人崇拜頌讚的現代藝術經典名作，正好都著眼在性這個領域，以及性交易的這種形式。當下從我的腦海中即刻湧出無法計數的妓院景象，乃至畢卡索的《亞維儂姑娘》(*Demoiselles d'Avignon*)或是另一種形式：藝術家的躺椅。畫裏描繪或想像在那兒相遇的主角，不是那些擁有自由得以在市區享受樂趣的男人，就是階級較低、必須在該地工作並且通常靠販賣身體給客戶或藝術家的女人。毫無疑問的，這些交易均套在階級關係的結構裏，然而，它們也同樣逃不出性別及其權力關係所織就的天羅地網之外。這兩者不可分離，或說不可被排列在單一的層級制度之內。它們具有歷史的同時性，並且會相互改變。

因此，我們必須質問，為什麼現代主義的版圖經常只是一種處理男人之性及其符號——女人的身體——的方式，為什麼要是裸體、妓院及酒館？究竟性、現代性及現代主義三者之間存在著什麼樣的關係？如果將女人身體的畫作視為男性藝術家聲揚他們的現代性及競爭前衛畫家（avant-garde）領導權的領土有其正當性，那麼，我們還能夠期待去重新發現，女性畫家也在她們的畫作中以再現男性裸體的方式與自己的性慾特質搏鬥嗎？當然不行；這種建議似乎是非常荒唐的。為什麼呢？因為一種歷史上的不對稱關係——十九世紀末期在巴黎身為一個女人與身為一個男人之間社會性、經濟性及主體性（subjectivity）上的差異。這種差異——社會結構化性別差異的產品，而非任何虛構的生物學分野——決定了男人與女人畫什麼，以及如何作畫。

長久以來，我對莫莉索（1841-1896）以及瑪麗‧卡莎特（1844-1926）的作品就很感興趣。她們是四位曾在一八七〇年代和一八八〇年代積極參與巴黎印象派展覽社團的女性藝術家之中的二位，並且被同時代

的人視爲這個今日我們稱呼爲印象派之藝術展覽社團的重要成員。**⓫**
我們應該如何研究這些女性藝術家的作品，才能發現與解釋她們身爲
不同個人所製作之事物的特殊性，而同時又可以確認：身爲女人，她
們的生產位置與經驗均與其他男性同業不盡相同？

　　我們不能將性、現代主義或現代性用作既定的分析範疇，然後再
將女人添加進去。這樣只不過是再將部分的以及男性中心的觀點當作
社會成規，並再次確認女人是她／他者與次者。性、現代主義或現代
性不僅被性別差異系統所構畫，它們亦是該性別差異系統的組織本身。
而要認知女人的特殊性，便是歷史性地分析一項特定的差異架構。

　　這正是我的計畫。社會巧妙設計的性別差異秩序如何架構卡莎特
與莫莉索的生活？該結構如何框設他們所生產的畫作？這裏，我要檢
視的原型便是空間的原型。

　　我們可以從許多面向去掌握空間。第一，空間告訴我們的就是地
點（location）。莫莉索與卡莎特畫作中再現的是什麼空間呢？什麼空間
是未被提的？一張快速擬定的清單包括：

餐廳

客廳

臥室

高樓陽台／宅院陽台

私人庭園

　　列在清單上的大部分例項應被認定爲私領域或家庭空間的範例。
但是，也有畫作內容是再現公領域的——比如說，在公園散步和開車、
到劇院看戲、遊船等景象。這些都是布爾喬亞的娛樂與展示空間，以
及那些組成政治團體或世界社團之類的社會儀式空間。舉卡莎特的作

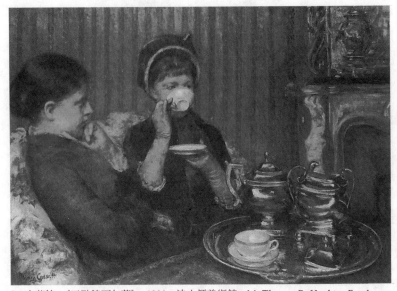

3 卡莎特，《五點鐘下午茶》，1880，波士頓美術館，M. Theresa B. Hopkins Fund

品為例，勞動空間也被囊括入內，特別是照顧小孩的場景。在許多例子裏，這些勞動空間凸顯了勞工階級女性在布爾喬亞家庭內勞作的各種景象。

我已經在文章前面論及，融入印象派社團對一些女性藝術家而言曾是非常具有吸引力的，這正因為處理家庭社交生活的主題直至當時仍被貶視為風俗畫，然而在印象派的語彙中却被認定為中心主題。⓬若再加以仔細觀察，典型印象派圖像實際上極少重現在女性藝術家的畫作中，而這事實是更加有意義的。她們並不再現那些男性同僚能夠自由佔據、並展現於畫作的領土——諸如酒吧、咖啡店、後台，甚至是那些克拉克認為共同構築了流行迷思的地方——就像是貝爾傑音樂—咖啡館的酒吧或甚至是煎餅磨坊（Moulin de la Galette）。大部分的空間與主題不對她們開放，但却對她們的男性同僚開放——他們可以

在街頭巷尾、流行娛樂場所及性交易場所這樣充滿社會流動的公共世界裏與男男女女恣意地同進同出。

討論空間議題的第二面向則是繪畫中的空間秩序（spatial order）。玩弄空間結構是巴黎早期現代繪畫的基本特質之一，無論是馬內靈巧精算地操縱平面性，或是竇加所運用的視覺銳角、常變視點及神祕的框畫妙計。與這兩位藝術家私交甚篤，莫莉索和卡莎特無疑也參與了發明這些策略的對話，亦臣服在可能掌控著探究空間隱晦性與隱喻之較不為人意識到的社會力之下。❸然而，即便有例子顯示出她們也運用相似的技巧，我所要建議的是，莫莉索與卡莎特畫作中的空間技巧展現了全然不同的效果。

莫莉索畫作之空間安排的一項明顯特徵，即是兩種空間系統在單一畫布上的交錯──或者，至少是兩種分隔空間的交會，這經常仰賴某些設計來明顯劃分其間的疆界，像是欄杆、高樓陽台、家宅陽台或是畫中特別強調的河堤。在《羅瑞安特港》（*The Harbor at Lorient*）（圖4）的左邊，莫莉索提供我們的是用傳統透視法表現之遙望河口的風景意象，同時在由河堤邊界所區隔的一個角落坐著畫裏的主角，斜對著整個視野與觀者。一個可以相提並論的構圖出現在《坡地上》（*On the Terrace*, 1874），在那裏，前景人物實際上被擠離中心之外，然後被壓縮在濃重黑墨刷就及陽台圍牆圈設起來的封閉空間裏，另一邊卻是海邊開闊的外在世界。而在《陽台上》（*On the Balcony*）（圖5）這幅畫裏，觀者遙望巴黎的視線被前景人物所干擾，然而，當這些人物從特羅卡德侯（Trocadéro）──非常靠近莫莉索的家──附近的欄杆往外眺望，她們和那個巴黎是不相連的。❹如果我們對照莫內的畫《羅浮宮公主花園》（*The Garden of the Princess, Louvre*）（圖6），畫家的這個

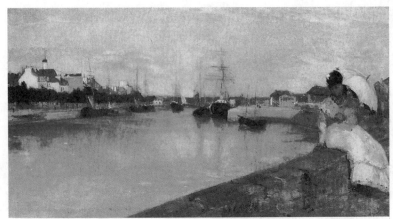

4　莫莉索，《羅瑞安特港》，1869，華盛頓國家畫廊，Ailsa Mellon Bruce Collection

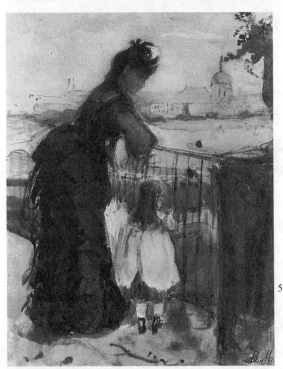

5　莫莉索，《陽台上》（從
特羅卡德侯眺望巴黎景
色），1872，芝加哥藝術
中心，　奈伽（Charles
Netcher）夫人爲紀念奈
伽二世所贈，1933

6 莫內,《羅浮宮公主花園》, 1867, 歐柏林 (Oberlin), 俄亥俄州, 亞倫紀念藝術館 (Allen Memorial Art Museum), 歐柏林學院, R. T. Miller, Jr., Fund

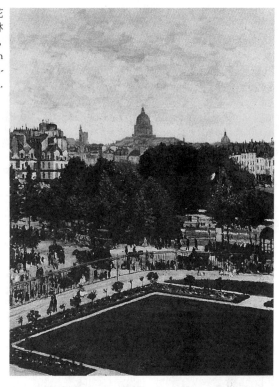

立足點便立即凸顯出來。從莫內的畫, 觀者並非即時想像畫家製作該畫時所站的位置——換言之, 在某新式公寓大廈的一扇高窗前——而是享受漂浮風景上空的幻想。莫莉索的欄杆所分隔的, 不是公領域與私領域的疆界, 而是男性特質與女性特質空間之中的界限。而這男性特質與女性特質則深植於兩個問題的界面: 什麼樣的空間對男人和女人開放, 以及一個女人或男人與該空間及其他的空間使用者具有什麼樣的關係。

再則, 在莫莉索的畫中, 畫家作畫的地方似乎也變成了畫景的一部分, 在前景創造出一種空間壓縮感或接近感。這將觀者放置在相同

空間裏，並在觀者與帶出前景的女子之間建立一種虛構性的關係，因此，迫使觀者經歷一種自身空間與未知世界空間的分離感。

接近感（proximity）與空間壓縮感亦是卡莎特作品的特徵。儘管分裂的空間並非常見的特徵，但也曾經出現在某些作品裏，就如同《陽台上的蘇珊》（*Susan on a Balcony*, 1883）（華盛頓特區，柯克朗畫廊〔Corcoran Gallery of Art〕）所展現的一樣。猶如《年輕的黑衣女子：加登納・卡莎特夫人肖像》（*Young Woman in Black: Portrait of Mrs. Gardner Cassatt*）（圖 7）所顯示的，卡莎特作品中較爲普遍的特徵，是一種畫中主角處於主控地位之淺近圖畫空間。觀者被迫面對畫中主角或被迫與之對話，但是，觀者企圖主控畫中人物及與之親密的機會，

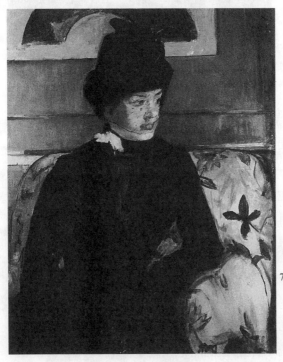

7 卡莎特，《年輕的黑衣女子：加登納・卡莎特夫人肖像》，1883，巴爾的摩美術館，借展自巴爾的摩市皮伯地機構（Peabody Institute）

則被這種再現畫中人物因專注從事某種活動而將頭轉離觀者視線的策略破壞掉了。究竟是什麼條件造就了這種畫中人物與觀者世界之間笨拙但却含意深遠的關係？為什麼要製造缺乏傳統的距離感並且激烈地破壞我們習以為常的觀者—文本（spectator-text）關係這樣的效果？到底是什麼干擾了「視線的邏輯」（logic of the gaze）❺？

現在，我想要特別注意卡莎特畫作對傳統幾何透視的顛覆。自十五世紀始，傳統幾何透視即規範了歐洲繪畫中再現空間的方式，這種投影的嚴密精算系統，藉由將各種物體按照彼此關係組織排列，製造一個可以了解畫作之概念性的單一位置，以便幫助畫家在二度空間的平面上能夠再現三度空間的世界。它製造了觀者在畫景中的不在場證明及獨立於畫景外的超然位置，然而同時又使觀者成為畫景的支配眼／我（mastering eye／I）。

藉助其他慣例來再現空間是可能的。現象學已經很有利地被運用在梵谷與塞尚畫作中明顯的空間越軌行為。❻與其將空間當作一個虛構性的盒子，然後把物體按照一種理性、抽象的關係放置其中，這些畫家依照一種混合人類感官授受的觸感、質感及視覺的經驗來再現空間。因此，生產者依據自己主觀的價值階層標準來塑造物體。現象學的空間並非專為視覺編寫而成，藉由不同的視覺線索，它也指示了其他感官的存在，以及一個永續世界裏身體和物體之間的關係。作為經驗空間，這種再現不僅容易被不同意識形態與歷史的轉變影響，也易為純然偶發的主觀變化所影響。

這些轉變並不必然是潛意識的。例如，在卡莎特的《坐在藍色沙發裏的小女孩》（*Young Girl in a Blue Armchair*）（圖8）畫中，房間的視點如此地低，以致於扶手椅變大並向外延伸，彷若與從遭遇龐大室

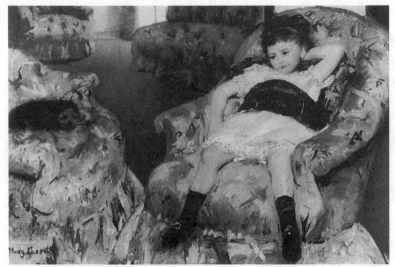

8　卡莎特,《坐在藍色沙發裏的小女孩》, 1878, 華盛頓國家畫廊, Mr. and Mrs. Paul Mellon
藏品

內障礙物的小孩的觀點出發所想像的一樣。畫中背景突然縮小不見,
顯示這是一種不同的距離感, 與高大成人從欣賞畫中物體然後將視線
帶至背景之牆壁的習慣全然不同。因此, 這幅畫不僅描繪室內的一個
小孩, 而且還借用了小孩對該室內空間的感官經驗。便是從這空間結
構延展性的觀念出發, 我現在才能夠領悟一種方式, 解決我早期企圖
連結空間與社會過程的問題。因是, 第三種方法並不只關切被再現的
空間(spaces represented)或是再現形式的空間(spaces of the representa-
tion)而已, 它更涉及孕育再現形式的社會空間, 以及再現形式本身的
相對位置。生產者自己被塑型於一種經由空間編寫的社會結構之中,
而這結構正在心理與社會的層面上主宰了生產者的生活。生產畫作之
際的觀看空間, 在某種程度上將決定觀者消費時的觀看位置。這種觀
看的立足點既非抽象的, 也非純為個人所獨有的, 而是可以用意識形

態與歷史來分析和解釋的。而藝術史家的工作便是去重新創造這種觀看的位置——因爲在它發生當時的歷史時刻之外，沒有人能夠確認它的存在。

女性特質的空間不只在被再現的空間中運作，不管是畫室或者是縫紉間。女性特質的空間即是那些女性特質被當成論述與社會實踐位置來實行的地方。它們是具有實行意義的社會位置、社會流動性，以及在看與被看之社會關係裏的可見性。框限在看的性政治(sexual politics of looking)裏，它們刻劃出一套特定之視線的社會組織化過程，而這又再次保全了一套性別差異的特定社會秩序系統。女性特質同時是發生的條件也是效果。

但這如何與現代性和現代主義環環相扣呢？正如吳爾芙（Janet Wolff）有力地指出，現代性的文學描述著男人的經驗。❼基本上，這是一種關於公共世界及其相應意識之變化的文學。眾所認同，現代性作爲一種十九世紀的現象是一項城市的產物。它是一種身著神祕及意識形態外衣的回應，對應著穿梭於陌生人羣之社會存在的新複雜性。而這陌生人羣正處於劇烈的神經與心理刺激氣氛下，在金錢與商品交換宰制的世界裏，遭受競爭以及業已成形之深具衝突性的高度個人色彩——在公領域裏，這被一種冷漠的老套面具保護著，但在私人與家庭的情境內，却被強烈地「表露出來」——的壓迫。❽現代性代表著無數的回應，對應著催生羣眾文學之人口大幅擴增、生活腳步的加速，以及時間感與時間管理上的相應變化，並強化了現代現象、流行及城鎮性質上的變遷，換言之，城鎮不再是可見性高的活動——比如生產製造、貿易與交換——中心，當城市中心像是巴黎與倫敦成爲消費與展示的主要地區，造就了西奈特(Richard Sennett)所標名之可資公開

展示的綺麗城市時，它們即轉變爲生產活動中較不可見、被分區、被分階層管理的領域。❶❾

所有這些現象影響的，非但是女人也是男人，只是影響的方式不盡相同。前面我所描述的，不僅發生在公共空間的現代形式裏，而後並定義了這公共空間的形式。而這公共空間，正是依西奈特在其擁有耐人尋味之標題的《公眾的沒落》（*The Fall of Public Man*）書中所揭示的方式變遷，從十八世紀的構造，不但變得更加地神祕及更具脅迫力，也變得更加刺激與性化(sexualized)。具體實現這種新形式的現代性公共經驗的關鍵人物之一便是閒遊者(flâneur)，毫無表情的閒逛者，亦即羣眾中——以班雅明（Walter Benjamin）的句子來說，「走在柏油路上實地採集植物」的人。❷⓿閒遊者象徵著在城市公共領域自由行動的特權與自由，透過一種具有控制性但却幾乎不確認任何事物的視線——目光放在其他人羣及可資販賣的物品上——觀察以及消費四周景象但從不與之對話。閒遊者實際體驗了現代性視線的貪婪與色情。

但是，閒遊者是一種在布爾喬亞意識形態原型內運作之絕對男性典型，透過此意識形態原型，再經過分區原則及公私領域之分——後來則發展成一套性別化的分野制度——的雙重洗禮，城市的社會空間便再次被重新打造。

同時作爲理想性與社會性的結構，將女人與男人活動空間分區加諸於公私領域之分的規畫，在特定的布爾喬亞生活方式之建構中非常有力地運作著。它幫助性別化了的社會身分的產生，藉此社會身分，布爾喬亞的混雜組合才能一致化而成就一個有別於貴族與普羅大眾的階級。然而非常明顯的，布爾喬亞女性公然外出散步、上街購物或造訪某地，或者就只是在外展示。勞工階級女性則出外工作，但這事實

又為女性的定義發掘了一個問題。例如，西蒙（Jules Simon）作了一個涵蓋整個範疇的聲明：一個工作的女人便不再是一個女性。❷ 因此，公共領域的界限之外，存在著另一張比較不曾被人研究的地圖，而這正保存了對布爾喬亞女人特性（womanhood）的定義──女性特質──以便與無產階級女性有所區別。

對布爾喬亞女性而言，進入市區和各個社會階層的羣眾相處是可怕的，不僅因為這對她們來說是愈來愈陌生的，更因為這在道德上是相當危險的。曾經有人爭議過，要維持與女性特質緊緊相扣之可敬社會地位，意味著**不要**在公共場所暴露自己。公共空間公認是男人的領域，亦為男人的福祉設計而成；女人要進入這樣的場域，注定會遭遇無法預見的風險。比如，米謝樂在《女性》（*La Femme*, 1858-60）中嚴詞指責：

> 單身女子有這麼多苦惱！她幾乎不能在夜晚外出；如是，她將會被認為是個妓女。有上千個只能看見男人行蹤的地方，倘若她必須范臨該處，那些男人會感到十分訝異並且不由自主地大笑。舉例而言，如果她在巴黎市的另一端耽擱了並感覺十分飢餓，她還是不敢進入任何一家餐廳。因為假若她進去了，她會變成一件大事；她會變成一項奇觀：所有的眼睛都會一直盯著她看，而且她會不經意地聽到許多不中聽及粗野的推測。❷❷

對男人而言，私領域是躲避公事紛擾之用的流行避風港，但同時也是充滿束縛之地。深具衝突性的高度個人色彩──儘管這在公領域受到一種冷漠的老套面具所保護，它同樣必須符合深情款款的丈夫及

責任一肩扛的父親等社會角色的要求——帶來的沉重壓力，導致了企圖逃離男性家庭責任之過重要求的欲望。公領域也就變成了自由、不負責任——如果還不至於是不道德的場域。當然，對男人與女人而言，這意味著不同的事情。從女人的角度來看，公共空間就是她冒著失德的危險，弄髒自己的地方；外出現身公領域與羞恥的概念是緊密結合的。但對男性來說，外出到公領域則意味著在人羣中迷失自己，遠遠地逃離作爲令人崇敬之人的要求。男人共謀保護這種自由。是以，一個女人在餐廳吃飯，即使她先生在場，也會被認爲是可恥的，然而一個男人與他的情婦一塊用餐，即便現身友朋面前，眾人也會假裝視而不見。**❷**

公私分野在很多層面上運作。作爲一張意識形態中的隱喻性地圖，在其神祕的疆界裏，它造設了男性的與女性的等詞彙的意義。在實踐上，當家庭的意識形態變成霸權之時，它便個別規範了女人與男人在公、私空間內的行爲。現身在任何一種領域決定了人們的社會身分。因此，用客觀的語彙來描述，領域的分別質疑了女人與我們一般接受爲定義現代性之活動及經驗的關係。

以下便是與莫莉索和卡莎特同時期住在巴黎、並在巴黎工作的藝術家巴什克采夫所寫的日記，其中記載的片段揭發了一些這樣的限制：

> 我日夜渴望的，是獨自閒逛的自由，能夠來去自如、恣意地坐在圖勒里花園（Tuileries）**❷**的座椅上，特別在盧森堡公園（Luxembourg）**❷**，可以隨意流連藝術用品店、出入教堂和博物館，在夜晚能夠漫步古老街道的自由；這些都是我所渴望的，沒有這樣的自由，便不能成爲一位眞正的藝術家。

像我這樣必須處處有人伴隨，而且當我要去羅浮宮的時候還得等候我的馬車、我的女伴和家人，你可以想像從我所能僅見的，我可以獲益良多嗎？❷⑥

然而，這些布爾喬亞城市的領土，並不單單只是依照男女兩極來做性別區分。它們變成性別化之階級身分 (gendered class identities) 與階級化之性別位置 (class gender positions) 二者談判交涉的場域。現代性的空間是階級和性別相會相論的介面，在其中，它們是性交易的空間。深具意義的現代性空間，既不純然是男性特質的屬地，也不是女性特質的專屬場域——作為市街、酒館的反面範例，它們也應該同樣被視為現代性的空間。正若經典名作所顯示的，它們是男性與女性領土互相交會，並將性放置在某階級秩序裏的邊緣化介入場域。

現代生活的畫家

一篇文章概括性地構畫這種階級與性別之間的相連關係。一八六三年，波特萊爾 (Charles Baudelaire) 在《費加洛報》發表一篇文章，名為〈現代生活的畫家〉(The Painter of Modern Life)。這篇文章將閒逛者這種人物修正為現代藝術家，同時又特別提供一種對巴黎的規畫，圈畫出為閒逛者／藝術家所設計的場所 (sites)／景象 (sights)。表面上，這篇文章是在介紹一位名不見經傳的插畫家季斯 (Constantin Guys)，其實，他只不過是波特萊爾為他心目中的理想藝術家織畫一種細緻天成之影像的前曲罷了，而這理想藝術家是一位羣眾的熱烈愛好者，別名叫做世界人 (a man of the world)。

　　　　群眾是他的基本元素，就像空氣之於鳥、水之於魚一樣。
他的熱情與專業就是要與群眾合而爲一。對完美的閒遊者而
言，對熱情的觀者來説，安身立命在群眾中心、時代潮流的
波動裏、以及逃逸與無限之中，是極其快樂的。離開家庭但
却感覺到無處不是家；觀看世界、站在世界的中央，却又隱
身世外——像這樣都是一些獨立、熱情、公平無私但言語無
法暢快形容之天性所賦與的小小樂趣。觀者是一位王子，無
處不沉醉在他微服出巡的歡愉裏。生活的愛好者讓全世界變
成是他的家。❷

這篇文章構築在一種對立之上，介於家庭、內在空間、已知和受限的
人格領域，以及外在、自由的空間——在那兒，存在著四處觀看的自
由，但同時却不會被監看或是被認定在觀看他人——二者之間。這是
偷窺者（voyeur）的想像自由。在人羣中，閒遊者／藝術家建築自己的
家。所以，閒遊者／藝術家由現代布爾喬亞社會之雙重意識形態結構
結合而成——公私領域的分裂導致處於公共空間的男人擁有雙倍的自
由及一種立場超然的緝察性視線，它的佔有性和權力從未曾被檢驗過，
正如它深植性別階層制度的基礎也從未被承認過。猶若吳爾芙近日所
辯護的，並不存在典型男性人物（閒遊者）的對等女性人物；沒有也
不可能會有女性閒遊者（female flâneuse）（見❼）。

　　女性沒有享受在羣眾中微服出巡的自由。她們從未被認爲是公領
域的常住民。她們沒有觀看、盯視、檢視或監視的權利。正如波特萊
爾文章將繼續揭露的，女性從不觀看。她們被當成閒遊者目光的**對象**
（object）。

對一般藝術家而言，女性……不光只是人類中的女性而已。她是聖靈，是星曜……是自然界所有美妙事物的光彩結合，並縮影在單一的存在身上；她是最熱切的傾慕與探奇對象，能夠提供她的沉思者生活的圖像。她是一個偶像，或許愚笨，但却閃亮無比，令人銷魂……每一件裝扮女人並使她可以炫耀自身美色的東西，都是她的一部分……

無疑地，在某些時候，女性是一盞明燈，驚鴻一瞥，快樂天堂的邀請者，但在某些時候，她只不過是一個文字。❷❽

的確，女性只是一個符號（sign），一個虛構物（fiction），一個結合意義與幻想的混合體。女性特質不是女性人的自然狀態。它是爲符號「女性」（W*O*M*A*N）的意義設計之可於歷史中變動的意識形態建構，它是爲了以及被其他社會團體所製造出來的。而該社會團體則從製造這神妙她者（Other）的可怕妖靈，來定義自己的身分認同並獲得虛構的優越性。「女性」是個偶像，同時也只不過是個文字。因此，當我們閱讀波特萊爾標題爲「女人與妓女」的文章——作者爲閒遊者／藝術家設計了一套漫遊巴黎的行程，在那兒，女性就只是自動現身爲可被觀賞的物體——我們必須體認到，這文章本身也正用一張虛構的都市空間圖，亦即現代性的空間圖，來構築「女性」這個概念。

閒遊者／藝術家從包廂區開始他的旅程，在那裏，最上流社會的年輕女子穿著一身雪白衣裳，坐在戲院包廂裏。接下來，他看著名流家庭悠遊自在地在公園的步道上閒逛，太太們優雅地挽著先生的手，而纖細的小女孩則模仿著她們的長輩，展示她們的社會階級魅力。然後，他走到較低層的劇院世界，細瘦纖弱的舞者出現在舞臺中央，接

受肥胖的布爾喬亞男人的愛慕。在咖啡店門口，我們遇見一位英俊的流行仕紳，在店裏呆著的是他的情婦，在波特萊爾的文章中，她被貶稱為「肥女」，從實踐的層次上來看，她並不缺乏任何可使她成為一位優雅淑女的特質，但是鑑於貴賤的差異(階級)，實際上不缺乏任何特質其實就是缺乏所有一切的特質。然後，我們進入范倫鐵諾咖啡館、普拉多藝廊或賭場的大門，在昏黃的燈光照射之下，我們遇到了孟浪美女的千面形象，專侍權貴富豪的妓女，亦即波特萊爾所稱「潛伏文明核心之野蠻行為的完美形象」。最後，他依照經濟貧困的程度來描繪女人的輪廓，從年輕與成功妓女的奢華氣派而至齷齪地賣淫的可憐奴隸。

波特萊爾的文章將巴黎的圖像構畫為女人的城市。它建構出一種可與印象派藝術實踐相互連結的性化旅程。克拉克已經提供了一張印象派繪畫的地圖，隨著休閒的路線前進，從市中心走到市郊。我想要提議的是這張地圖的另一個面向，將印象派藝術實踐與現代性情慾領地緊密連結起來的面向。我已經按照波特萊爾所設的範疇畫了一張圖表，並將馬內、竇加及其他藝術家的作品分類排上此表。❷❾從雷諾瓦描繪包廂區的作品（經承認畫中人並非最上流社會的女子）到馬內的《圖勒里花園的音樂會》(Musique aux Tuileries, 1862)，莫內的公園風光及其他畫景等等，均輕易地涵蓋了布爾喬亞男女消磨閒暇時光的地方。然而，當我們來到戲院後台，我們進入了不同的世界，同樣是由紅男綠女組成，但他們却來自不同的階級。竇加描繪舞者在舞臺表演和預演的圖像早已遠近馳名。或許較不為人所知的畫景是在歌劇院的後台，賽馬俱樂部會員正為了當天晚上的娛樂節目和這些小表演者討價還價。竇加與馬內二人都畫流連於咖啡店的女人，而正如歌朗柏格

(Theresa Ann Gronberg)指出，這些都是勞工階級女性，她們常被懷疑像私娼一樣死纏著顧客。❸⓪

從那裏，我們可以發現許多例子的場景皆設在貝爾傑音樂─咖啡館、一般音樂─咖啡館(cafés-concerts)，以及專侍權貴富豪妓女的起居室。即使像《奧林匹亞》無法被放置在任何可被確認之地，它的評論文章依舊將線索指向尼克咖啡館（café Paul Niquet's）。而服務巴黎中央菜市場門房的女人流連不歸的舉止，對評論家而言則是完全墮落與頹廢的符徵。❸①

表一

	淑女		
劇院 （包廂）	初進社交界的女孩、 上流社會的年輕女子	雷諾瓦	卡莎特
公園	保姆、母親、小孩、 名流家庭成員	馬內	卡莎特 莫莉索
	墮落女子		
劇院 （後台）	舞者	竇加	
咖啡店 (café)	情婦、小老婆	馬內 雷諾瓦 竇加	
音樂─咖啡館 (folies)	專侍權貴富豪的妓 女： 「孟浪美女的千面形 象」	馬內 竇加 季斯	
妓院	「齷齪地賣淫的可憐 奴隸」	馬內 季斯	

女人與公共現代

這個文化團體裏的女性藝術家當然也在這領土上佔有一席之地，但也只限於某部分版圖。她們可以被安置在某些地方，但這些都是在某條明顯界線上方的空間裏。《在劇院的莉笛雅》(*Lydia at the Theater*, 1879) 及《劇院包廂》(*The Loge*) (圖 9) 把我們安頓在劇院年輕時髦之名流人士身旁，然而，這些畫與雷諾瓦針對同樣主題製作的作品《第一次出遊》(*The First Outing*, 1876) (倫敦，國家藝廊) 並沒有太大的區別。

正如作品草圖所顯示的，卡莎特畫中兩位年輕女子的僵硬和正式坐姿都經過精準的計算。她們直挺的坐姿，一女子小心翼翼地抓著已打開的花束，另一位則躲在一把大扇子後面，非常生動地傳達出她們相當壓抑的興奮之情與極度的自我控制，暴露及盛裝展示於公共空間的不安。而在雷諾瓦的《劇院包廂》(*The Loge*) (圖 10) 裏，主要人物和畫框成斜角關係，所以他們不會被局限和框限在畫面邊緣裏，這為我們造就了一張美麗的圖畫。這畫景所源自的奇景以及這女子被設計要提供的美麗景觀相互結合，滿足這未被認定但却已被預設爲男性的觀者。雷諾瓦的作品《第一次出遊》中，對側影的選擇開啓了觀者觀看包廂席的視線，並邀約她／他去想像她／他正與畫中主角一起分享她的雀躍之情，雖然畫中主角似乎完全不知道自己提供了這樣令人愉悅的奇景。當然，這種自我知覺的匱乏純粹是經過巧妙設計的，便於觀者肆無忌憚地享受這年輕女孩的倩影。

雷諾瓦與卡莎特繪畫之間的明顯差異點，在於後者以描繪女主角

9　卡莎特,《劇院包廂》, 1882,
　　華盛頓國家畫廊,　Chester
　　Dale Collection

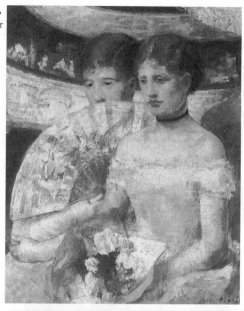

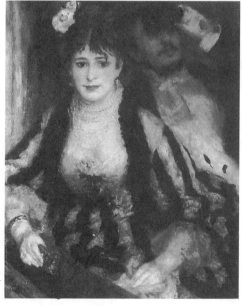

10　雷諾瓦,《劇院包廂》, 1874,
　　倫敦, 庫爾托學院藝廊, 庫
　　爾托藏品

的方式拒絕接受那樣的共謀。在一幅稍晚的作品《觀賞歌劇》（*At the Opera*）中（圖11），一個女子穿著日間衣物或說表現哀傷的黑色衣物坐在劇院包廂裏。她從觀眾席望向遠處，她的視線方向橫越了整個圖畫的平面，然而，當觀者跟隨她的視線時，又出現另一種盯視著前景女人的目光。於是，這幅畫出現兩種目光的交錯，給予那個正陶醉於觀賞歌劇的女子的視線一種優先地位。她並不回覆觀者的視線，不遵從那項確認觀者觀看與頌讚權利的傳統慣例。反之，我們發現圖像之外的觀者，如同往昔一般，將感到自己就是圖畫中那個觀看男子的鏡像。

在某一種意義上，這就是繪畫的主題——女性涉足公共空間時，易受一種有色眼光傷害的問題。對圖外觀眾的巧妙、俏皮形容，正和圖內觀眾配合得天衣無縫，但這並不能掩蓋男人監看女人的行為嚴格把守著社會空間的大門這項事實的嚴肅意涵，圖外觀者與圖內觀眾相互配合的關係，正指出觀者其實也參與這項遊戲。而這女子的眼睛被觀賞歌劇用的眼鏡掩蓋，阻止了她被客體化的機會，因此她便成為自己目光的主體（subject）。這事實正點出另一個深具意義的事實，即畫中女子正在積極地觀賞某種人事物。

表二

淑女

馬內	莫莉索	臥室
卡玉伯特	卡莎特	
雷諾瓦	莫莉索	畫室
卡玉伯特	卡莎特	
巴吉爾	卡莎特	陽台
卡玉伯特	莫莉索	

		莫內	卡莎特莫莉索	花園
劇院（包廂）	初進社交界的女孩	雷諾瓦	卡莎特	劇院
公園	名流家庭成員	馬內	卡莎特莫莉索	公園

墮落女子

劇院（後台）	舞者	竇加
咖啡店（café）	情婦、小老婆	馬內 雷諾瓦 竇加
音樂—咖啡館（folies）	專侍權貴富豪的妓女：「孟浪美女的千面形象」	馬內 竇加 季斯
妓院	「齷齪地賣淫的可憐奴隸」	馬內 季斯

　　卡莎特與莫莉索都畫公共空間的女人，但是，在我從波特萊爾文章得出的圖表裏，這些人都在某種水平線上。女人的另一個世界全然與她們絕緣，但卻對她們的男性同道完全開放，並且恆常地進入繪畫再現之中，成為他們介入現代性的版圖。事實證明，布爾喬亞女子的確造訪過音樂—咖啡館，然而，這被當作一種令人扼腕的消息，一種現代墮落的病徵。❸❷正若克拉克所指出的，供外國人使用的巴黎旅遊指南像是莫瑞（Murray）的指南，藉由聲明可敬的人士絕不進出此等場所，鮮明地顯示出想要避免這種進入貧民窟的事情發生。巴什克采夫在雜誌中記錄一次與朋友參加化妝舞會的經驗，在面具的偽裝下，貴族的女兒們能夠以危險的方式生活，秉持被階級化性別觀念否定了的性自由四處遊玩。但是，鑑於巴什克采夫曖昧的社會位置，她對標

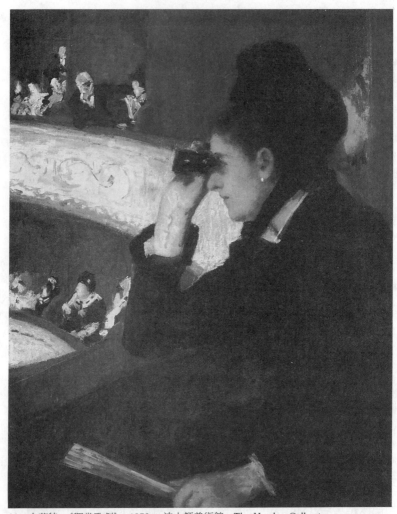

11　卡莎特，《觀賞歌劇》，1879，波士頓美術館，The Hayden Collection

準道德觀念與女子性規範的駁斥，她的出軌行爲只不過再次肯定了常規的地位。❸❸

進入化妝舞會以及音樂－咖啡館這樣的場所，對一位布爾喬亞女性的聲譽，進而對她的女性特質，均構成了嚴重的威脅。即因視覺與認識具有密切的關係，遭受管束之淑女聲名可能只因視覺上的接觸而一夕之間化爲塵土。這個布爾喬亞男子能與其他階級女子相會的另一世界，却是布爾喬亞女子的禁區。它是個買賣女人的性與身體的地方，在那裏，女人同時是可被交換的商品及販賣血肉的人，藉由與男性之間的直接交易得以進入經濟圈。在此，將公私領域之分構畫爲男女性別分野的企圖，完全被金錢——公領域的主宰者，私領域的放逐物——破壞了。

帶著特定階級色彩的女性特質，被維持在父權家族系統內經濟交易的神祕再現形式：處女與妓女的二分觀念裏。而在布爾喬亞女性特質的意識形態之中，合法而且在經濟上構成布爾喬亞婚姻的金錢與財產關係，則被排除在視線之外，因爲這種一次買斷某人身體之權利及其產品均被神祕化爲愛情的結果——而這愛情正維持在責任與奉獻的基礎上。

因故，女性特質不應被理解爲女人的狀態，而是始終受到法律組織規畫的異性戀家庭性支配下女性性規範之意識形態形式。女性特質的空間——意識形態的、圖畫上的——幾乎不陳述女人之性。這並不是要接受十九世紀女人無性（asexuality）的觀念，而是強調眞正被實行的女性特質是什麼、它是如何爲人所體驗的，以及正式被談論與再現爲女人之性究竟是什麼，這三者之間的差異。❸❹

在女性特質的意識形態與社會空間裏，女人之性不能被直接記錄

下來。這對女性藝術家利用以閒遊者視線為代表之位置的方式有非常重要的意義——對現代性亦然。閒遊者視線構畫與生產一種男人之性，亦即在現代性經濟的網路裏，在實際行為或幻想中，享受觀看、讚賞及擁有的自由。班雅明特別將注意力放在波特萊爾的一首詩〈致過客〉（A Une Passante）。這首詩以一位男性的觀點寫成，這男子在人羣之中看見一位美麗的寡婦，而正當她即將消失於視線之外，深深的愛慕之情便在他心底燃起熊熊的烈火。班雅明的評語巧妙而適切：「人們可能會說，這首詩處理的並非公民生活內人羣的功能，而是充滿情慾的人生活裏人羣的功能。」❸❺

並不是簡單地與男性劃上等號的公領域定位了閒遊者／藝術家，而是到達以間隙空間亦即模糊空間為表徵之性領域的通路，它不僅藉由克拉克著墨甚多之較不固定與可資幻想的階級疆界，也經由跨階級的性交易來定義閒遊者／藝術家。女性或許可以進入與再現公領域中某些經過篩選的場所——娛樂與展示場所。但是，一道明顯界線劃分的不是公私領域分野的疆界，而是女性特質空間的國境。在這界線之下是充滿女性性化與商品化身體的領域，是自然天性的終結場域，階級、資本和男性權力入侵並且相互糾結之地。它是一道劃分階級疆界的界線，然而，它顯示出布爾喬亞社會的新階級組成所重構的，不只是男人與女人之間，更是不同階級女人之間的性別關係。＊

私領域的男女

我已經重新繪製波特萊爾的地圖，以便涵蓋那些缺席的空間——家庭領域，客廳，宅院陽台或高樓陽台，避暑別墅的花園及臥室（表

二)。這張清單呈現出一種與表一男女藝術家之間關係明顯相異的平衡。卡莎特與莫莉索在這些新空間裏佔據了較大的位置，而她們的同事所佔據的位置則較不顯明，但是重要的是，他們並非完全地缺席。

而這樣的例子不勝枚舉。諸如，雷諾瓦的肖像畫《夏本提耶夫人和小孩》(Madame Charpentier and Her Children, 1878)（紐約，大都會美術館），或是巴吉爾 (Jean-Frédéric Bazille) 的《一家團聚》(Family Reunion, 1867)（巴黎，奧塞美術館），或是莫內描繪身著不同服飾、擺設不同姿勢的卡蜜兒 (Camille) 畫作：《花園女子》(Woman in the Garden, 1867)（巴黎，奧塞美術館）。

這些畫共享女性的版圖，然而，它們所呈現的却是完全不同的面向。因爲受委託作畫，雷諾瓦得以進入夏本提耶夫人家裏的客廳；巴吉爾頌讚的是一種特定、幾近正式的場合，而莫內的作品則設計爲戶外寫生繪畫的一種練習。❸❻卡莎特與莫莉索的多數畫作皆處理室內空

＊或許，我太誇張在這些空間中布爾喬亞女子之性不能被公開陳述的例子。近日研究母性性心理學 (psychosexual psychology of motherhood) 的女性主義研究指出，從女人的角度出發，以一種更複雜的方式，將母子繪畫當成形容女人之性的場域是可能的。再則，莫莉索的繪畫——例如，她的青春期女兒的畫像——我們可以辨識出另一個指涉女人之性的時刻被深刻地寫在畫中，而這正映照在從潛伏之性而至受婚姻家庭形式嚴格規範前的成人之性的演變裏。更普遍地來說，注意歷史學家史密斯－羅森堡 (Carroll Smith-Rosenberg) 討論女性友誼之重要性的寫作，會是一項明智之舉。她強調，從後佛洛伊德 (post-Freudian) 觀點出發，我們難以閱讀十九世紀女性之間的親密、理解她們之間的親愛言語和行爲——通常是生理上的，並按照她們所實行、體驗與表現的方式，去明白她們的性、愛模式。是以，在發表任何聲明之前，我們需要投注更多的研究心力，以避免女性主義者經常面臨的危險——僅只是預演與確認在男性意識形態基礎上探討女人之性的論述。(C. Smith-Rosenberg, "Hearing Women's Words: A Feminist Reconstruction of History," in her book *Disorderly Conduct: Visions of Gender in Victorian America*, New York, Knopf, 1985.)

間：例如，《兩位閱讀中的女子》（*Two Women Reading*）（圖 12）及《陽台上的蘇珊》。這些畫作均出自於一種明確掌握日常事務和儀式的知識——這不但構成女性特質的空間，而且還集體性地回溯跨越女性生命不同階段之女性特質的建構。正如我先前已經辯論過的，卡莎特的作品或許可被看作是描繪女性特質的輪廓，描述它在年少、母親而至老年等不同階段被歸納、取得及儀式化的結果。❸莫莉索以她女兒的生活為題材生產畫作，明顯地為了滿足她們對女性主體性的關切，特別是關於女性生命中最重要的轉捩點。譬如，她的畫《賽姬》（*Psyché*, 1876）（Lugano, Thyssen-Bornemisza Collection）描繪鏡子前方的一位青春期女性，這在法國被命名為「賽姬」。這個古典的神話人物賽姬是

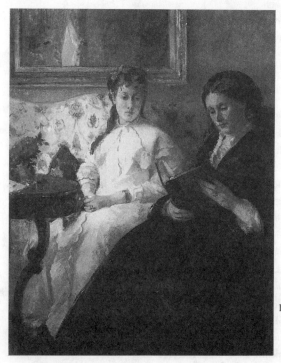

12　莫莉索，《兩位閱讀中的女子》，1869-70，華盛頓國家畫廊, Chester Dale collection

年輕的凡人，維納斯之子丘比特深深地愛戀著她，在新古典主義及浪漫主義時期，她是許多繪畫的主題，代表了甦醒中的性意識（awakening sexuality）。

莫莉索的畫提供觀者探視一位布爾喬亞女子臥房的機會，這樣並不是沒有偷窺的潛在性，但是，與其說畫中的女子是爲了滿足觀看的欲望，不如說這女子正以一種分別女性作爲觀看與思維主體以及作爲客體的方式，對著鏡中的自己沉思——一對比會讓這更加明顯；將之比較馬內《鏡前》（*Before the Mirror*, 1876-77）（紐約，所羅門·古根漢博物館）畫作中那個半裸女子探看鏡中自己的方式，她那豐腴粉嫩的背部提供給觀者的只不過是工作室中一個無名的身體罷了。

然而，必須強調的是，我的建議絕不是說卡莎特與莫莉索提供我們一種關於女性特質空間的眞理。我亦非建議，她們與室內空間的親近使她們能夠逃逸作爲性化與階級化主體的歷史建構之外，她們能夠客觀地了解這女性特質的空間，並且運用某種個人的眞實性將它記錄下來。爲了要爲這樣的說詞辯護，必須預設某種性別化之作者身分（authorship）的概念，以及我在這裏嘗試要定義與解釋的現象乃是作者／藝術家皆爲女性的一種結果。這只不過在將女性捆綁於某種生物決定之性別特徵的超歷史觀念裏，而羅西卡·帕克與我在《女大師》一書裏，恰將此稱爲女性的刻板印象（feminine stereotype）。

雖然如此，在這個文化團體裏，每個畫家的社會位置均不盡相同，這種差異與社會流動性及男女身分所允許之觀看模式有關。與其將繪畫看成記錄這種狀況的文件，無論是反映或表現這種狀況，我要強調的是，繪畫的實踐本身就是一個**銘刻性別差異的場域**。從階級與性別的角度來看，社會位置決定了——換句話說，設定了某些壓力與限制

——被生產的作品。然而，此處我們探討的是一個持續的過程。女性特質的社會、性與心理建構不斷地被生產、規範及重新調整。這種生產力也同樣涉入製作藝術的實踐裏。畫家在製作一幅圖畫時，與模特兒溝通、和某人同處室內、運用許多已知的技巧、修正它們、訝異於技巧與意義之意外創新，而這可能源自於模特兒位置上的變異、房間的大小、贊助契約的性質及繪畫場景經驗的差異等等——所有這些構成製作繪畫爲社會實踐的實際程序，均運作爲某種模式，藉此模式，卡莎特與莫莉索之社會與心理位置不僅架構她們的繪畫，而且也回頭影響畫家自己，亦即在製作繪畫的過程中，她們發現她們的世界不斷地向她們回話。

在此，批判作者身分便有其關聯性——批判創作行爲發生前存在一個全然一致之作者主體的觀念，在此觀念下產生的藝術作品最後變成一面明鏡，或者充其量只是溝通一種完全成形的意圖或是意識能夠全面掌握的經驗。作者的死亡與強調讀者／觀者 (reader/viewer) 作爲文本意義的積極生產者密切相關。但是，伴隨而來的是絕對相對論 (relativism) 的極度危險；亦即任何讀者皆可生產任何意義。經由接受創造者／作者之爲神祕人物的死亡，但却不否認歷史生產者的存在——她／他在決定作品生產的條件下製作作品，但從不局限作品的實際與潛在意義領域——我們便可保全一種限制，一種歷史與意識形態上的限制。這個議題在研究女性文化生產者上愈來愈具備實際的關聯性。很典型地，在藝術史裏，她們往往不會被加冕爲作者／創造者(見巴爾的圖表，圖 1)。她們深具創造性的人格特質從未被神化或被頌讚。再則，她們總是某些意識形態解讀版本的犧牲品。未曾考慮歷史與差異等因素，藝術史家和批評家總自以爲是地宣示女性藝術家作品的意

義，而這意義總是將一切簡化爲陳述這些作品爲女性所作而已。

藝術實踐的特殊性與再現的過程將決定性別差異如何被銘刻的方式。在這篇文章裏，我已經探索了如何思考這議題的兩種方向——空間與觀看兩個主軸。我已經論辯過，現代性這個名詞所定義的社會過程，若從接觸僅開放給某種特定階級與性別成員之綺麗都會的通路來看，是以空間的方式被體驗的。(這徘徊在閒遊者這個平靜的公共人物與偷窺者這個現代情狀之間。)此外，我亦指出，當它們在跨階級性交易的領土中交會之時，現代性的空間與男性特質的空間是彼此契合的。因此，爲了要修正攸關公私與男女分割之布爾喬亞世界的粗略錯想，我的論證企圖定位布爾喬亞對女性的定義——被布爾喬亞淑女與無產階級妓女／勞工階級女性之分的兩極性所定義——之生產過程。女性特質的空間不但限制在與定義現代性之事物的關係脈絡裏，而且，鑑於女性普遍被區隔的性化版圖，女性特質的空間也被一種不同的觀看組織系統所定義。

但是，差異並不必然涉及限制或匱乏。那將會重建父權社會對女性的建構。卡莎特和莫莉索畫作中的接近感、親密感及分割的空間等等特性，同時爲生產與消費提供了一種不同的觀看關係。

她們所陳述的差異，必然會涉及女性特質作爲差異與特殊性的生產過程。她們指出女性觀者的獨特性——這在深具選擇性的傳統裏，亦即我們所學習的歷史裏，是完全被否定的。

女人與視線

在一篇名爲〈電影與扮裝：創立女性觀者的理論〉(Film and the

Masquerade: Theorizing the Female Spectator）的文章裏，瑪麗‧安‧多恩（Mary Ann Doane）用羅伯特‧多斯諾（Robert Doisneau）拍攝的照片《斜眼一瞥》（*An Oblique Look*）（圖 13）帶入她對視覺再現中與市街上否定女性觀點的討論。❸在這張照片裏，一對小資產階級的夫妻佇立在藝術代理商店前往內探看。觀者像偷窺者一樣躲在商店裏面。這位女子看著一幅畫，似乎即將對她丈夫講述她的想法。未被她察覺，她丈夫的目光其實正停留在別的地方，看著一張與地面／照片／窗戶成斜角關係的圖畫中一個半裸女郎的誘人臀部——也因此角度觀者才能夠看見他所看見的。多恩認為，這男人的視線定義了這張照片的問題，並且完全抹去該女子視線的存在。她所看到的事物對觀者而

13　多斯諾，《斜眼一瞥》，相片，1948，倫敦，維多利亞與亞伯特博物館

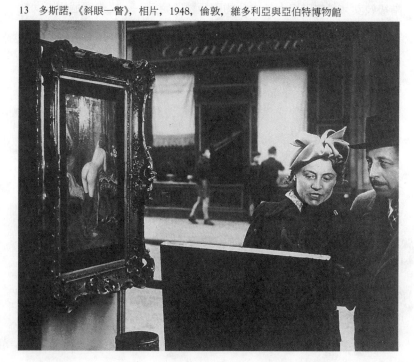

言沒有任何意義。儘管位居空間的中心位置，她在丈夫、被戀物化（fetishized）之女子的圖像、以及迷戀男性觀看位置的觀者所形成的三角觀看關係裏，完全地被否定掉了。為了要了解這個笑話，我們必須和他知道有更值得觀看的事物之祕密發現狼狽為奸。這個笑話，正如所有猥褻的笑話，都是拿女性窮開心。她在圖像關係上與那裸女成對比。她被拒絕描繪自己欲望的機會；她所觀看的事物對觀者而言只是一片空白。她也未被塑造為欲望的客體，因為她被再現為積極觀看的女子，而非回覆與再確認男性觀者的視線。多恩的結論是，這張照片幾乎是不可思議地勾畫觀看之性政治的輪廓。

我引介這個例子以便能夠更加明白在研究女性觀者時，究竟有什麼迫切的問題是我們必須思考的——在這觀看的性政治中，女性製作的文本能夠產生不同位置的可能性。去除這種可能性，女性不但沒有再現其欲望與樂趣的機會，她的存在也會持續地被抹滅，因此，為了要觀看或享受父權文化的場域，我們女性必須先成為有名無實的變性人（nominal transvestites）。我們無疑地是站在男性的立場或男性中心的位置享受女性的屈辱。在本文開端，我提出莫莉索與現代景象以及現代經典繪畫諸如《奧林匹亞》與《貝爾傑音樂—咖啡館酒吧》的關係問題——這兩幅畫在觀看的性政治裏扮演了非常重要的角色，而這政治正位居現代主義藝術與現代藝術史版本的現代主義藝術之核心地位。始自一九七○年代初期，現代主義已經遭受許多嚴厲的挑戰，而其中最刻意的莫過於來自女性主義文化工作者的挑戰。

在最近一篇名為〈欲望形像／想像欲望〉（Desiring Images/Imaging Desire）的文章裏，瑪麗·凱利（Mary Kelly）嘗試處理女性主義者的兩難困境。身為女性以及藝術家，她從女性主義的位置去了解她的經

驗——也就是說，作為觀看的客體——同時，她又必須解釋自己作為藝術家的體驗，以及佔據男性作為觀看主體的位置的感受。有許多不同的策略可以克服這種基本的矛盾，而它們的焦點均集中在重新構畫或拒絕女性身體的原貌。所有的企圖皆嘗試要解決如下的問題：「如何能夠處理女性作為觀者這樣激進、深具批判性及充滿樂趣的定位呢？」以一段意義深遠的評論，凱利為其特有之突破此兩難困境的方式做下結論（由於該文過於詳細，在此不特加記述）：

> 至今，女性作為觀者，一直被約束在圖畫的表面上，或是被困陷在一道引導她回復隱形人身分的光線裏。承認這樣的假象總是不斷地被內化、與一種特定的驅動力系統相互連結、透過許多不同的目標和事物再現出來，但却絲毫不涉入面紗背後的心理真實，似乎是件重要的事。為了對繪畫有更具批判性的解讀，觀者應該保持一種不過於親近也不太疏遠的距離。❸⁹

凱利的評語正好與本文主要討論的接近感與距離感相互契合。觀看的性政治環繞一個劃分二元位置的制度運作：主動／被動，看／被看，偷窺者／愛現者，主體／客體。接觸卡莎特與莫莉索畫作之時，我們大可質問：她們是否與當權制度共謀？❹⁰她們是否按照它的大前提律化女性特質？女性特質再次被確認為是被動和受虐的嗎？或者存在著一種從不同位置讚揚、體驗與再現女性特質之批判的觀看方式？在這些圖畫中，藉由處理被標定為現代主義藝術先驅之繪畫原型的極端不同方式——空間規畫，觀者的再定位，對畫景、畫面處理和筆觸的選擇等等——私領域被灌注了不同於意識形態上為了要鞏固女性特

質的版圖所生產的意義。因此，重塑女性特質的主要方法之一，便是重新規畫傳統空間，如此，女性特質便不再只是滿足一種控制性視線（a mastering gaze）的場域，而是變成各種關係交會的場所。停留於再現人物身上的視線是平等而相似的，這則透過我所指出的作品特徵──亦即接近感──而被寫入繪畫裏。幾乎沒有任何外在的空間可以將觀者轉離兩主體的交會，或者將畫中人物簡化為客體化的門面物，或者將她們變成偷窺者視線的客體。眼睛未被賦予完全的自由。在特別指定而觀者也身涉其中的地點裏，畫中的女子是自己觀看或活動的主體。

捕捉莫莉索在工作室畫畫的珍貴照片，展示出成就這些畫作之女子間的視線交會（圖 14）。多數被卡莎特與莫莉索繪畫的女子皆來自家族的近親。但是，這包括來自布爾喬亞階級的女子，以及來自普羅世界、替布爾喬亞家庭幫傭或帶小孩的女子。階級現實並非單靠某種神祕的姊妹情誼（sisterhood）就可隱而不見，這是特別需要注意的。譬如說，卡莎特畫勞工階級女子的方式即牽涉到階級權力的運用，她可以要求模特兒半裸，以便能夠繪畫女子盥洗時的場景（圖 15）。但是，她們從未遭遇過竇加畫中浴女所遭遇之偷窺者視線，正如尤妮絲‧立普頓（Eunice Lipton）所論辯的，這場景在巴黎的公共妓院屢見不鮮。❹這女僕簡單的浴洗站姿，允許一種空間的存在，其中布爾喬亞階級圈外的女子能夠被以親密的方式再現出來，而且作為勞工階級女性並未迫使她們掉入墮落女子的性化範疇裏。女性身體能夠展現階級的特性，但却不掉入性商品化的運作過程裏。

截至目前為止，我希望可以清楚地顯示出，這個論證的意義，能夠延伸到印象派繪畫以及女性藝術家之外的世界。現代性與我們仍舊

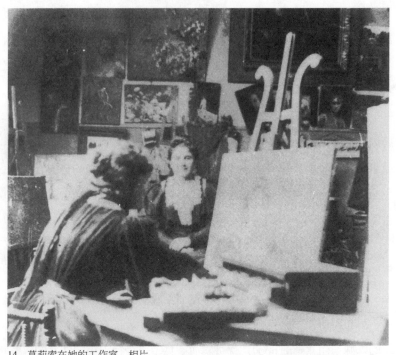

14 莫莉索在她的工作室，相片

緊密相連。在目前急遽惡化的後現代世界裏，當我們的城市愈來愈變
成一個異鄉人與奇景掛帥之地，當女人外出時更容易遭致暴力攻擊並
且被否定能夠在城市裏安全遊走的權力之時，它與我們更是形影不離。
女性特質的空間依舊規範女人的生活——從應付大街上男人的侵犯目
光，乃至如何從致命的性攻擊裏逃生。在強暴案的審判裏，出現於市
街的女子被認爲是「咎由自取」。塑造卡莎特與莫莉索作品的結構，依
舊定義著我們的世界。因此，發展一套研究現代性與現代主義之草創
時刻的女性主義分析，以便認識它的性化結構、發現過去的抵抗（resis-

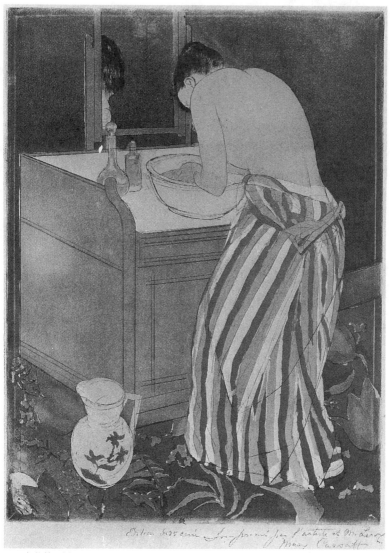

15　卡莎特,《女浴》(Woman Bathing),銅版蝕刻彩印,紐約,大都會博物館,Paul J. Sachs
　　捐贈,1916

tances) 與差異，並且檢驗女性生產者如何研發另類的模式處理現代性及女性特質空間，便是十分相關而且緊要的。

選自葛蕾塞達·波洛克，《視象與差異：女性特質、女性主義與藝術史》(*Vision and Difference: Femininity, Feminism and the Histories of Art*, London: Routledge, 1988)，頁 50-90。1988 年葛蕾塞達·波洛克版權所有。本文乃由作者刪減原稿篇幅而成，並經作者及出版社同意轉載。

譯者要特別感謝葛蕾塞達·波洛克教授協助本譯文的完成。

❶欲知具體證明，請參見 Lea Vergine, *L'Autre Moitié de l'avant-garde 1910-1940*, translated by Mireille Zanuttin (Italian ed. 1980), Paris, Des Femmes,1982.

❷參見 Nicole Dubreuil-Blondin, "Modernism and Feminism: Some Paradoxes," in Benjamin H. D. Buchloh (ed.), *Modernism and Modernity*, Halifax, Nova Scotia, Press of Nova Scotia College of Art and Design, 1983. 亦見 Lillian Robinson and Lisa Vogel, "Modernism and History," *New Literary History*, 1971-72, iii (1), 177-99.

❸ T. J. Clark, *The Painting of Modern Life: Paris in the Art of Manet and His Followers*, New York, Knopf, and London, Thames & Hudson, 1984.

❹ George Boas, "Il faut être de son temps," *Journal of Aesthetics and Art Criticism*, 1940, 1, 52-65; 重印於 *Wingless Pegasus: A Handbook for Critics*, Baltimore, Johns Hopkins University Press, 1950.

❺這行程可被虛構性地重新設計如下：漫步在《卡布西內大道》(*Boulevard des Capucines*)（莫內，1873，堪薩斯市，雅特金斯博物館〔Nelson Atkins Museum of Art〕），走過《歐洲橋》(*Pont de l'Europe*)（卡玉伯特，1876，日內瓦，小皇宮），直至《聖拉札車站》(*Gare St-Lazare*)（莫內，1877，巴黎，奧塞美術館），搭乘通往市郊的火車約莫十二分鐘，即可散步在《阿戎堆塞納河畔》(*Seine at Argenteuil*)（莫內，1875，舊金山現代美術館）或在塞納河上的浴池《葛倫努葉》(*La Grenouillère*)（雷諾瓦，1869，莫斯科，普希金博物館）裏閒蕩和游泳，或是《在包吉弗跳舞》(*Dance at Bougival*)（雷諾瓦，1883，波士頓美術館）。我很幸運能夠閱讀克拉克現名爲《現代生活的繪畫》一書的早期初稿，其中，這印象派的版圖首先被淸楚地依照都會／市郊的主軸構畫爲充滿休閒與樂趣的天

堂。另外相關的研究，參見：Theodore Reff, *Manet and Modern Paris*, Chicago, University of Chicago,1982.

❻譯註：貝爾傑音樂—咖啡館，指當時巴黎最知名的音樂—咖啡館。

這種音樂—咖啡館可能與台灣目前普遍所見的咖啡店不盡相同。它是由許多休閒娛樂場所——譬如，舞廳、咖啡店、戲院、酒吧、歌劇院、音樂廳等等——共同組合而成的大型、多元化娛樂中心，並非只是提供簡餐、飲料而已。十八世紀以前，除了宮廷或富豪貴族家宅之外，歐洲並沒有類似的公共娛樂場所，十九世紀中產階級興起後，咖啡店則成為公眾聚會的場所。拿破崙掌權之後，將巴黎市區許多中世紀的建築及巷道摧毀，並改建成許多縱越、橫越巴黎市區的大道，在大道上則林立無以計數的音樂—咖啡館，供大眾休閒娛樂之用。該地出入龍蛇混雜，各色人等齊聚一堂，其提供之休閒娛樂則時常帶有政治上或道德上不太正確的色彩。

❼ Clark, op. cit., 146.

❽同註❻，253.

❾這種傾向在克拉克早期的初稿中較為明顯，這也出現在《現代生活的繪畫》。例如，"Preliminaries to a Possible Treatment of *Olympia* in 1865," *Screen*, 1980, 21 (1)，特別是頁 33-37，以及"Manet's *Bar at the Folies-Bergère*" in Jean Beauroy et al. (eds.), *The Wolf and the Lamb: Popular Culture in France*, Saratoga, Anma Libri, 1977. 另見 Clark, op. cit., 250-52，並對照導致承認預設男性觀者的特殊性之馬內繪畫的激進閱讀方式：Eunice Lipton, "Manet and Radicalised Female Imagery," *Artforum*, March 1975, 13 (7)，以及 Beatrice Farwell, "Manet and the Nude: A Study of the Iconography of the Second Empire," University of California, Los Angeles, Ph. D. dissertation, 1973,

published New York, Garland Press, 1981.

❿譯註：馬內的《貝爾傑音樂—咖啡館酒吧》的特性在於，表面上看來，它要描述的是圖畫右邊的男人與女酒保之間的性交易。但是，該畫的現代主義原則却禁止觀者進入那個情境裏。作為觀者，你時時會被提醒，那是一幅畫，女酒保不會注視你，而你也不能擁有她。例如，馬內的《奧林匹亞》畫中，儘管從表面上看，畫中人物奧林匹亞似乎如同傳統西洋繪畫中的女性裸體一般，均被設計來滿足男人渴望擁有女人的幻想，但是，奧林匹亞的畫中位置及其與觀者之間距離的特殊性，否定了觀者擁有奧林匹亞的機會，也顯示出現代主義阻撓、拒絕了直接滿足這種欲望的企圖。如果現代主義的邏輯在於先肯定某些性化／物化女性的情境，然後再將之否定，波洛克在此要問的是，女性畫家／女性觀者是不是也能夠參與這種現代主義的遊戲？

⓫Tamar Garb, *Women Impressionists*, Oxford, Phaidon Press, 1987. 另外二位相關藝術家是 Marie Bracquemond, Eva Gonzales。

⓬Rozsika Parker and Griselda Pollock, *Old Mistresses: Women, Art and Ideology*, London, Routledge & Kegan Paul, 1981, 38.

⓭舉例而言，我指的是馬內的《阿戎堆，卡諾提爾》（*Argenteuil, Les Canotiers*, 1874）（Tournai, Musée des Beaux Arts）及竇加的《在羅浮宮的卡莎特》（*Mary Cassatt at the Louvre*, 1879-80, 蝕刻 3/20）（芝加哥藝術學院）。我非常感謝昆士蘭大學的南西‧安德希爾（Nancy Underhill）和我一起提出這個問題。欲對平面性及其社會意涵做進一步討論，參閱 Clark, op. cit., 165, 239ff。

⓮另參看莫莉索，《從特羅卡德侯眺望巴黎景色》（*View of Paris from the Trocadéro*, 1872）（聖塔芭芭拉美術館）。畫

中將二個女子與一個小孩放置在巴黎的全景當中，但却用欄杆將她們區隔在一個單獨的空間裏，和都市風景完全分開。Reff, *Manet and Modern Paris*, 38, 以一種不同／不相關的方式閱讀這種空間分割，他發現這些人物只是次要的，而且這幅畫的結構顯示出墨守社會區隔之不明智的處理方式。再則，這些畫景相當靠近法蘭克林路上莫莉索的家，這也是有趣而值得注意的。

❶❺譯註：本文所用的視線 (gaze) 一詞，承繼了一九七〇年代蘿拉・慕維影響深遠的電影評論〈視覺樂趣與敍事電影〉(Visual Pleasure and Narrative Cinema) 對於「視線」一詞的定義：藉由「編寫視覺領域的過程」（視線的第一層意義／本文定義），電影引導觀者「眼睛觀看（第二層意義／字義）的視線」（第三層意義／字義）的移動，並為之生產意義與樂趣。而就藝術史而言，繪畫的編寫過程則帶領了觀者視線的移動範圍。因此，本文所謂視線的邏輯，即是控制這種過程背後的思維。值得補充的是，男性視線的意義不是男人看畫的視線，而是編寫、組織繪畫的過程是為了滿足男人的欲望與幻想而設計。譯者之所以將 gaze 譯為「視線」，乃希望在表示上述三層意義之外，可以點出視線隱含著一種目光的遊走與移動的路線（travel／trajectory）──它如何移動的方式與範圍，正是本文所要討論的核心。

Laura Mulvey, "Visual Pleasure and Narrative Cinema," *Screen*, vol. 16, no. 3, 1975.

❶❻舉例而言，參閱 M. Merleau-Ponty, "Cézanne's Doubt," in *Sense and Non-Sense*, translated by Hubert L. Dreyfus and Patricia Allen Dreyfus, Evanston, Illinois, Northwestern University Press, 1961.

❶❼Janet Wolff, "The Invisible Flâneuse; Women and the Literature of Modernity," *Theory, Culture and Society*,

1985, 2(3), 37-48.

❸ George Simmel, "The Metropolis and Mental Life," in Richard Sennett (ed.), *Classic Essays in the Culture of the City*, New York, Appleton-Century-Crofts, 1969.

❹ Richard Sennett, *The Fall of Public Man*, Cambridge, Cambridge University Press, 1977, 126.

⑳ Walter Benjamin, *Charles Baudelaire; Lyric Poet in the Era of High Capitalism*, London, New Left Books, 1973, chapter II, "The Flâneur," 36.

㉑ Jules Simon, op. cit., quoted in MacMillan, op. cit., 37. MacMillan 亦引述小說家 Daniel Lesuer, "Le Travail de la femme déclasée," *L'Evolution féminine: ses résultats economiques*, 1900, 5. Kate Stockwell 一九八四至八五年在里茲大學針對該題目所做的報告，加深了我對公共勞力與暗示不朽性之間複雜的意識形態關係的了解。

㉒ Jules Michelet, *La Femme*, in *Oeuvres completes* (Vol. XVIII, 1858-60), Paris, Flammarion, 1985, 413. 在行文中，我們將提到，在一幅描畫乘車出遊的版畫草圖裏，卡莎特原來畫了一個男人和這女子、小孩及女伴一起坐在長椅上(約 1891，華盛頓國家畫廊)。但在版畫裏，這個男人被刪掉了。

㉓ Sennett, op. cit., 23.

㉔ 譯註：圖勒里花園，巴黎羅浮宮旁的正式庭園，十七世紀中期由諾特 (André Le Nôtre) 設計而成，是圖勒里王宮唯一殘存下來的歷史。圖勒里王宮故為皇家住所，於一五六四年啓用，在一八七一年巴黎公社──一八七一年三月至五月期間，設在巴黎的革命政府──統治時期被燒毀。

㉕ 盧森堡花園，巴黎一公園，傳統為知識分子及作家聚集之處。目前，每年夏天有許多大小型音樂會密集地在此

地舉行。

㉖ *The Journals of Marie Bashkirtseff* (1890), introduced by Rozsika Parker and Griselda Pollock, London, Virago Press, 1985, entry for 2 January 1879, 347.

㉗ Charles Baudelaire, "The Painter of Modern Life," in *The Painter of Modern Life and Other Essays*, translated and edited by Jonathan Mayne, Oxford, Phaidon Press,1964, 9.

㉘同上，頁 30。

㉙符合這圖表的繪畫將包括下列作品：

雷諾瓦，《劇院包廂》（倫敦，庫爾托學院藝廊）。

馬內，《圖勒里花園的音樂會》（倫敦，國家畫廊）。

竇加，《後台舞者》(*Dancers Backstage*, ca. 1872)（華盛頓國家畫廊）。

竇加，《聖家族》(*The Cardinal Family*, ca. 1880)，一系列的單色畫，原作爲哈樂維 (Ludovic Halévy) 著書插畫，書中皆敍述舞者的後台生活以及從賽馬俱樂部來的「崇拜者」。

竇加，《蒙馬特一咖啡屋》(*A Café in Montmartre*, 1877)（巴黎，奧塞美術館）。

馬內，《法蘭西劇院廣場咖啡店》(*Café, Place du Théâtre Français*, 1881)（格拉斯哥市立美術館）。

馬內，《娜娜》(*Nana*, 1877)（漢堡，藝術館）。

馬內，《奧林匹亞》（巴黎，羅浮宮）。

㉚ Theresa Ann Gronberg, "Les Femmes de brasserie," *Art History*, 1984, 7(3).

㉛ Clark, op. cit., 296, n. 144. 該評論家是 Jean Ravenal，文載於 *L'Epoque*（1865 年 6 月 7 日）。

㉜ Clark, op. cit., 209.

㉝一八七八年這次不尋常的出遊，便未出現在一八九〇年經過檢查的雜誌版本裏。欲知對此事件之進一步討論，

見 Colette Cosnier, *Marie Bashkirtseff: un portrait sans retouches*, Paris, Pierre Horay, 1985, 164-65. 書內有刪減過的出版資料。另見 Linda Nochlin, "A Thoroughly Modern Masked Ball," *Art in America*, November 1983, 71(10). Karl Baedecker, *Guide to Paris*, 1888, 頁 34 也描述了這種化妝舞會, 但是書中建議, 「有淑女爲伴的遊客最好先預定包廂」; 至於最平常的舞會大廳, Baedecker 的評斷是, 「無須贅言, 淑女不能參加這些舞會。」

❸❹ Carl Degler, "What Ought to Be and What Was; Women's Sexuality in the Nineteenth Century," *American Historical Review*, 1974, 79, 1467-91.

❸❺ Benjamin, op. cit., 45.

❸❻ 不符合這些評語的特殊例子是卡玉伯特的作品, 特別是兩幅在一八七七年四月第三屆繪畫展展出的作品:《鄉間羣像》(*Portraits in the Country*)(Bayeux, Musée Baron Gerard) 與《室內羣像》(*Portraits* 〔*In an Interior*〕)(New York, Alan Hartman Collection)。前者再現一羣布爾喬亞女子在她們的鄉間別墅外閱讀及編織, 而後者則是在米侯麥斯尼爾路 (Rue de Miromesnil) 家居內的女人。它們均處理布爾喬亞「淑女」的空間和活動。但是, 我所好奇的是, 在展覽裏, 它們與《雨天的巴黎街》(*Paris Street, Rainy Day*) 和《歐洲橋》同爲一系列的作品, 而這兩幅畫均再現都會生活的戶外景象, 在那裏, 階級雜陳、身分與社會位置混亂不淸, 若對照另外兩幅肖像畫裏由家庭起居室的封閉世界及家園附近的平台高地帶出的包裹式內在空間, 這兩幅畫擾亂了觀者內心的平靜世界。

❸❼ Griselda Pollock, *Mary Cassatt*, London, Jupiter Books, 1980.

❸❽ Mary Ann Doane, "Film and the Masquerade: Theorizing

the Female Spectator," *Screen*, 1982, 23(3-4), 86.

㊴ Mary Kelly, "Desiring Images / Imaging Desire," *Wedge*, 1984(6), 9.

㊵在卡莎特和莫莉索的作品之間，當然有非常顯著的差異性。因爲本文目的在於分析她們實行女性特質之社會關係及顚覆這種關係的共同位置，這種差異性便被有意識地保留下來。鑑於近日內卡莎特與莫莉索通信集的出版，也由於一九八七年一本畫家專輯的問世（Adler and Garb, Phaidon），以及莫莉索作品展覽的出現，要研究這些藝術家的特性與差異將成爲可行之舉。卡莎特形容她的位置，以政治術語而言，是女性主義和社會主義的藝術家；而書面證據顯示，莫莉索則比較被動地處在糾葛不清的布爾喬亞世界及共和黨政治圈裏。這些政治差異的意義，則應對照她們作爲藝術家所生產的文本作一個謹愼的評估。

㊶欲了解關於浴女畫景中階級與職業問題的討論，參見 Eunice Lipton, "Degas's Bathers," *Arts Magazine*, 1980, 54, 這也收於 Eunice Lipton, *Looking into Degas: Uneasy Images of Woman and Modern Life*, University of California Press, 1986. 可比較卡玉伯特《化妝台前的女子》（*Woman at a Dressing-Table*, 1873）（紐約，私人收藏），畫中的侵犯感提高了偷窺者觀看女人脱衣過程時的色情潛力。

15 竇加與法國女性主義，約一八八○年

「斯巴達青年」，妓院單刷版畫與浴者圖像

諾瑪・布羅德

竇加一八六○年開始創作，稍後為了參展一八八○年四月所舉行的第五屆印象派畫展❶而修改過的《挑戰男孩的斯巴達女孩》（圖1）（可惜未被展出），是一幅主題備受現代學者們讚賞，而其意義却備受爭議討論的畫作。它曾被解讀為兩性間一種競爭與不健康的敵意，反映出竇加個人對女性的懼怕及厭惡，近來這幅畫逐漸地被解讀為對等勢力間自然的對峙，誠如我的一篇文章裏所提到的，此論點可作為推翻竇加被認定具有「厭女情結」一說的例證。❷近來，沙勒（Carol Salus）否定了這幅畫代表兩性間的競爭一說，而主張它是斯巴達式求愛儀式的描寫。因為竇加在開始作這幅畫的當時正值年少，應該會對這樣一個主題有興趣才是。❸

為了佐證她自己的看法，沙勒舉出在畫中左側，原來被認為只有

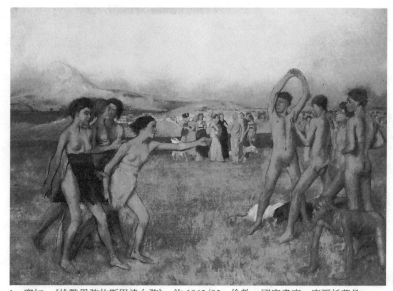

1 竇加,《挑戰男孩的斯巴達女孩》, 約 1860/80, 倫敦, 國家畫廊, 庫爾托藏品

一羣女性青少年中, 事實上存在一對男女組合。這一個異性相吸的例子正鼓勵著右邊的青少年們仿效。左側這一羣描繪了整個的求愛過程, 包括:「最左側年輕女孩的猶豫不決」(在斯巴達的習俗裏, 這個女孩的長髮代表她仍是處女)、「伸長手臂女孩的積極誘惑」(她的短髮表示她已經或是準備結婚了), 以及最後的「結合在一起」。沙勒認爲這對男女中的男性 (順帶一提, 他的個子明顯地比右邊的任何一位男性都小) 正在愛撫他女伴的胸部, 而「他的手勢」, 據說, 「顯示他是個男的」。❹雖然在竇加對古典文化的一般知識或他畫這幅畫的文學來源方面, 都得不到印證, 但這個假設在沙勒的論點上扮演著重要的地位。普魯塔克 (Plutarch) 被公認是竇加對斯巴達生活及風俗的主要知識來源❺, 他即談到: 在斯巴達的青少年中, 同性愛侶在兩性當中皆被視

為平常。❻

在這篇文章裏，我要提出一個以往被忽視的當代評論。這個評論指出竇加確實認為「斯巴達青年」畫中的動作是個會引發持續性運動競賽的挑釁。但針對這幅畫及其主題，我認為無論它的原始圖像激素為何，對竇加而言，他在一八六〇年開始畫它和在二十年後的一八八〇年想展出此畫時，有著全然不同的意義。一八八〇年正值法國女性運動（現今證實了竇加與之有重要的關連）開始興起，在法國人民的政治生活及社會認知上成為一個重要的影響。也就是說，對竇加來說，在一八六〇年開始也許只是對斯巴達社會中特別給年輕女性施予兩性平等訓練的單純描繪，到了一八七〇年代晚期已經演變成一個複雜且問題性的意義──它可能是一個隱喻，而且是當代歐洲社會中兩性關係的寫照。另外我也認為，當代女性運動的態度及其影響，可能與竇加的關係比與單一畫作及其圖像的關連更為廣泛；所以我的結論是：因為這個新解，對竇加的妓院單刷版畫及浴者圖像，我們要再做斟酌。

對於「斯巴達青年」的主題，有一個新的線索是來自馬特利的論點。馬特利是位義大利藝術評論家，與竇加及圈內的先進藝術家們過從甚密。在一八七八年四月到一八七九年四月間，馬特利在巴黎待了一年。這段期間，竇加幫他畫了兩幅肖像畫（圖 2）。❼身為一個早覺而熱情的印象派支持者，馬特利在一八七九年回到義大利時，以印象派畫家們為題做了一個公開的演講。他在論及竇加時，特別挑中「斯巴達青年」提出他的看法，在之前一年他應該在竇加的畫室裏看過該幅畫數次。他描述了竇加對義大利十五世紀的藝術家們的景仰，以及他年少時在羅浮宮和佛羅倫斯學習及臨摹他們畫作的過程：

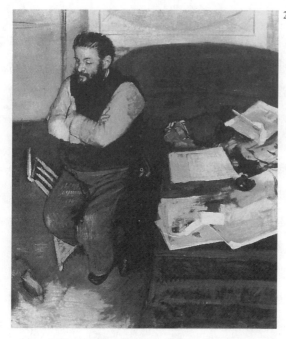

　　因爲竇加相信他已經找到了正確的路，他描繪出——我
不知道是在義大利或是法國——想像得到的最具古典風格的
畫之一：「向男孩挑戰賽跑，而依他們的法律規則來看，注定
要臣服的斯巴達女孩。」這幅畫因爲竇加的誠心驅策而開始，
却也因爲相同的誠心使得竇加在中途就停止作畫，一直擱置
而沒完成。受到最好的教育，生活上無一不具現代感的竇加，
不想用片段重組的方法合成過去而讓自己落於俗套，這些片
段從來不會是眞實，就像中國式的猜謎一樣；對傑羅姆這種
藝術家來說可能會有傑出的成果，但對感受到眞實生活脈動
的藝術家而言，這是不會發生的。❽

馬特利的註解有助於澄清關於「斯巴達青年」的主題及其歷史的幾項重要問題。這些註解提示，第一，在一八七八至七九年，當馬特利有機會對這幅畫產生印象時，顯然地寶加認為它還未被完成。馬特利也許反映了寶加當時的態度，認為這畫是個歷史上的紀念，而且記錄著這個藝術家在古典傳統上的早期根基。這幅畫是寶加企圖重建過去歷史的失敗嘗試，一幅寶加早就決定放棄的作品，藝術家無法從中感受到「真實生活的脈動」。

這幅油畫在經過 X 光檢驗它的現狀後透露出它曾被大幅修正，上述評論顯示，馬特利看到這幅畫時，寶加仍未開始修正——也就是說，這些修改是將原來古典風格的人物改變成現在我們所看到的明顯符合當代的樣子。❾在一八七九到一八八〇年之間，寶加在近二十年前對這幅畫的興趣又被重燃了起來，而他計畫要將這幅畫展於一八八〇年春的第五屆印象派畫展中。因此我們可以肯定地說，這件作品中的這些重要而富涵意的改變應該是在即將展覽前才做的，而不是如學者們之前所假設的是發生在一八六〇年代。❿另外我們也可以合理的推測，寶加這樣一位想要用古典的角度去畫出當代世界的藝術家，可能在此時開始感受到這幅畫及其主題確實隱含著一個訊息，或者是一個與他自己的時代關連的訊息。我現在想要探索的正是，這是一個什麼樣的關連。

馬特利在一八七九年對「斯巴達青年」的敘述（我們可以假設它是在某種程度上根據與寶加本人的對談），顯示寶加確實認為在畫中所描繪的動作是一個運動競賽的挑戰動作——賽跑的挑戰。馬特利說它是「向男孩挑戰賽跑，而依他們的法律規則來看，注定要臣服的斯巴達女孩。」這樣的敘述大體上與寶加對這幅畫早期的創作原意記載相

符。在一八五九至六○年的記事簿上，他寫著："jeunes filles et jeunes garcons luttant dans le Plataniste sous les yeux de Lycurgue vieux à côté des mères." ⓫而且，我相信這樣的敍述支持這幅畫的傳統解釋：在前景中依性別分爲兩羣人物，左側的是斯巴達女孩，而右側則是男孩。至於馬特利所提出的「賽跑」是否與這個活動所帶來的伴侶選擇機會之外的一種特別的擇偶活動相關——也許從馬特利的敍述當中，以及從畫的背景中出現的女人與小孩及立法者萊克爾加斯 (Lycurgus) 可以推測得到——我們至今還沒有找到竇加是如何得知這個斯巴達風俗的。

即使竇加並未在此圖解如沙勒所說的史實記載的斯巴達擇偶儀式；無論如何，在一八七八至七九年間他把這幅畫給馬特利看時，他似乎十分熟悉畫中的活動所呈現的斯巴達女孩的生活背景——這些女孩在年輕時所受的特殊訓練，可能顯示了她們未來在父系社會中將取得兩性平等的地位。在左側的斯巴達女孩羣中，竇加描繪了古老時期女孩們自然的相互結合形態(包括性別結合)、她們的競爭精神、以及她們對右側機警男孩羣的積極團隊挑戰。而我認爲此反映了竇加對一八七○年代晚期**當代**歐洲男女之間情勢的體認，這個體認可能是因爲受當時正在發展的女性主義運動的刺激而來。

在十九世紀中期以前，「女人論題」已經成爲法國知識界及政治界談論的中心主題。故在第二帝國時期（依據一九一一年所發表的一篇報導）出版的女性相關書籍比法國歷史上任何一個時期都要來得多。⓬在一八五○年代晚期到六○年代早期，因爲普魯東 (Pierre-Joseph Proudhon) 以及更衛道的人士如米謝樂公開發表其厭惡女性的論述，

而焦點集中在「女性在家庭中的角色與地位爲精神上與物質上法國再生的關鍵」的激辯。這兩人主張限制女性的選擇與權利，以保障並鞏固父系社會的家庭，而且他們的論點均植基於女人在身體上、智能上及精神上比較劣等的觀念。❸很快地，女性主義者所寫的報紙文章、小册與書籍便如洪流般地出現而加以強烈反駁，其中較具影響力的爲茉莉葉・蘭柏（Juliette Lamber〔Mme Adam〕）及荷瑞克（Jenny d'-Héricourt），她們提出自己對女性本質的看法、呼籲男女平等，並敦促社會及法律實行改革。❹

這場筆戰成爲第二帝國時期女性主義運動最明顯的存活例證，因爲當時政府控制著媒體及集會自由，有效地阻止了法國女性主義的組織及宣傳，而且實際上扼殺了在一八五○年之前歐洲最活躍的女權運動之一。然而，隨著在第二帝國的最後幾年鎮壓法律及檢查制度的解除，女性主義者行動主義在一八六○年代晚期又再度興起。一八六九年，自由主義派記者瑞奇（Léon Richer）創辦了《女權》（*Le Droit des femmes*），這份報紙在其隨後的二十三年間提供我們此時期法國女性主義運動的一個重要歷史記錄。❺隔年，一八七○年，瑞奇和德拉絲莫（政治行動家、獨立的女性、以及聰明而受歡迎的、能吸引大量羣眾的公眾演講者）創立了"Société pour l'Amélioration du Sort de la Femme et la Revendication de ses Droits"，而在之後的十年中，他們共同成爲法國女性運動組織及政治策略訂定的主要領導人。以中產階級和共和主義者爲訴求對象的德拉絲莫和瑞奇兩人，有別於在當世紀前半引導此一運動的勞工階級和社會主義領導人，他們在一八七○年代合力將法國的女性主義推向一相當的政治地位。他們將女性主義和羽翼未豐而不穩定的第三共和連盟，甚至在某些方面還附屬於它。他們

把女性解放和家庭及共和的福利相結合，暫擱了女性從政權（也就是投票權）的問題，而集中精神在尋求立法改革，特別是在有關女性平等受教育、離婚法的重訂、子女監護訴訟權、廢除公娼、以及已婚女性掌控自己財產權利的方面。

　　由於他們採取的策略是：藉由徵召有影響力的公眾人物，特別是男性立法員及作家們到此一事業中，以使運動更為彰顯、更具地位，一八七二年六月改善協會（Amelioration Society）在皇家宮殿（Palais-Royal）舉辦了一個一百五十人的宴會。由法國學會（Institut de France）的勞伯瑞（Edouard Laboulaye）主持，與會人士聆聽了詩人雨果的激昂支持聲明。在一八七八年七月八日的《女性未來》（L'Avenir des femmes）中，瑞奇對這場宴會予以報導，他列出了一大串支持女性運動事業的著名作家及政客名單。他驕傲地宣示：「當與雨果、布朗（Louis Blanc）、拉奎提（H. de Lacretelle）、諾奎（Alfred Naquet）、雷孟尼（Lemonnier）、《國家論壇報》（Opinion nationale）總監傑里哥（Adolphe Guéroult）及《世界論報》（Siècle）總監喬登（Louis Jourdan）在一起時，還有誰現在會怕被嘲笑。」

　　整個七〇年代，女性主義的命運都與共和事業習習相關。在反共和運動崛起，推翻了提耶（Adolphe Thiers）而在一八七三年五月將君主主義支持的麥可麥漢（Marshal MacMahon）推上法國共和的總統寶座後，改善協會被禁止公開集會。直到一八七七年共和黨在代議院（Chamber of Deputies）選舉中獲勝才解除了該項禁令，且使得該團體在一八七〇年代初期計畫的一項大型國際會議得以展開。

　　第一屆國際女性主義大會（Congrès International du Droit des Femmes）於一八七八年七月二十五日在巴黎召開。有十一個國家及十

六個組織與會，與會的正式代表在名冊上共有二百一十九人。其中有來自代議院的九名成員、兩位參議員，以及來自美國大家所熟悉的如赫衛（Julia Ward Howe）和史坦頓。在八月九日大會結束以前，另有四百人前來聆聽在巴黎的大東方廳（the Grand Orient Hall，共濟會的主要集會所）所舉行的演講及報告。❶這些以教育、經濟、道德倫理及立法主題分類組成的議程，產生了一連串的決議主張改革，而這些改革以現在的眼光看來，已經成為我們熟知的自由主義女性主義綱領的一部分：包括兩性平等的受教權；同工同酬及開放所有職務工作機會；廢除公娼；以及重訂離婚法，不以通姦罪上的雙重道德標準而以配偶間的平等為原則。❶關於媒體的報導，主張獨裁政治的報系對大會的報導是負面的，而在共和報系的則是正面的。一如大會的舉辦者所願，這些踴躍的報導引起了激辯。例如，為了回應在《高盧人》（Le Gaulois）上的一篇以 "Enfin, nous allons rire un peu!" 為題的文章，《世界論報》發表了沙西（Francisque Sarcey）的文章 "Il n'y a pas de quoi rire" 來為大會辯護。❶

　　隔年，一八七九年，是法國女性主義運動的一個重要轉捩點。在那一年，自由共和黨員掌握了參議院及總統席位，進而促成了在那十年之中首次的，在女性主義議題立法上的長足進步。例如在一八八〇年通過卡蜜兒法案（Camille Sée Law），允許女子中等學校的設立（然而其課程卻不包括準備學士學位考試的課程）。❶而在一八七六年由代議員諾奎所主導的法國離婚法的重訂運動，在此時也頗有進展。❷諾奎多次努力試圖讓立法機關考慮此一議題未果之後，一八七九年六月二十七日在代議院以一場動人心弦的演說獲得該院絕大多數同意通過將他的提議案逕付辯論。❷雖然一直到一八八四年以前尚未有一條離

婚法被通過，無論如何，在一八七九年的這個表決結果是一場大勝利，因為它開啓了立法機關及媒體對這個題目的激烈討論。

在一八七九年，歐瑟 (Hubertine Auclert) 所領導的激進派共和女性主義崛起，提出了過去德拉絲莫和瑞奇所擱置的投票權問題。她主張只有女性被賦予公民權之後，針對女性的社會改革才會開始，在一八七八年的大會中保持沉默的歐瑟從多數的溫和派中脫離出來，發表一個新的、不再妥協的「攻擊性政見」。她並且在一八七九年一月一份反映這個新積極主張的新聞稿中下了戰書：「男人因制訂法律而佔盡便宜，我們〔女人〕被規定只能默默地承受。這樣的認命已經夠了。社會的賤民們，站起來！」❷

同一年稍晚，歐瑟在一八七九年十月二十至三十一日於馬賽所舉行的法國社會主義工作者大會 (Congrès Ouvrier Socialiste de France) 中提出她對選舉權的要求。她獲得了壓倒性的勝利，因為她不僅說服了大會採納一個對女性選舉權有利的決議❷，而且歐瑟本人也被選為這個大會的主席。根據《費加洛報》的報導，歐瑟在接受該職位的時候，感謝大會授予她的這項殊榮，她說：「經由任命我當貴會的主席，你們已經接受了男女的平等。」❷即使是保守的《費加洛報》，也幾乎每天報導這個大會及其議程。雖然這些報導常常語帶諷刺和敵意，但在巴黎的媒體之中，其報導篇幅較長、描述較細，而且也比較能夠反映大眾對大會及歐瑟的關切程度。

在一八七九和一八八〇年間，歐瑟用持續增強的砲火在新聞稿及請願書上要求投票權，也以愈來愈明顯而廣為宣傳的公眾示威及抗議和反對行動，繼續對政府及輿論採取她的攻擊策略。❷例如，在一八八〇年二月試圖註冊投票而失敗之後，歐瑟和二十位追隨者發動了一

項持續了幾個月的罷繳稅款運動，引起了媒體的報導並獲得新的支持者，有些支持甚至來自令人想不到的派系人馬（例如，原來為文激烈主張反女性主義的都瑪士〔Alexandre Dumas *fils*〕，在這個時候開始轉向為女性爭取選舉權背書❷❻）。一如往常地，歐瑟強而有力地表達她的想法。當被告知「法律只賦予男人權利，而非女人」時，她這樣通知塞因縣 (Seine) 的縣長：「結果是：我讓男人竊佔了統治、管理並支配預算的特權，我讓男人依他們的喜好表決分配所付的稅。既然我沒有權利支配我的錢的用途，我再也不想給錢了。……我沒有權利，所以我也沒有義務；我不投票，也不納稅。」❷❼

我相信一八七九至八○年間法國女性主義運動新激進派對男性霸權活躍且持續擴大的挑戰，與寶加所處的社會風氣有關。這樣的風氣啟發了寶加對「斯巴達青年」的修改，並加入當代的人物類型，而且想藉由一八八○年四月的第五屆印象派畫展把它呈現給社會大眾。在芝加哥藝術中心（Art Institute of Chicago）所典藏的同一主題，淺塗而多彩的版本 (圖 3) 最能表現出這幅畫在修改之前的原始特質。這個版本可能是寶加在一八六○年以傳統方法畫出，是典藏於倫敦那幅畫畫前的習作。在這裏，我們可以把左側帶頭斯巴達女孩的挑戰手勢(在典藏於倫敦的那幅畫中亦可看到同樣的姿勢）視為直接表現了寶加作此畫時的原始文藝來源：如同普魯塔克或是巴瑟米神父（Abbé Barthélemy）所說的，這些斯巴達女孩公然與斯巴達男孩們一起運動，嘲弄並刺激他們去做更偉大的事情。❷❽但是在一八八○年的修正版中，右側男孩們以明顯的當代巴黎人形態及新的機警而對峙的姿態出現，而且與芝加哥典藏版截然不同，他們全部直視著左側的女孩們（對照圖 1 和 3)，因而這些相同的手勢——還有在背景中被女人及小孩們圍繞

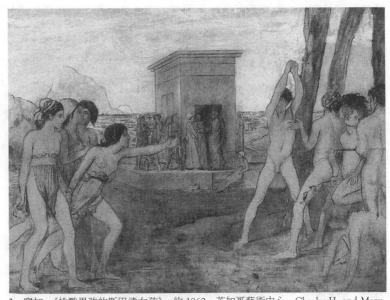

3 竇加，《挑戰男孩的斯巴達女孩》，約 1860，芝加哥藝術中心，Charles H. and Mary F. S. Worcester Fund, 1961

著的男性立法者萊克爾加斯的出現——有了不一樣的新意義。這些手勢現在應該被視為反映了當代的兩性關係——我認為這是對當代男人提出來的挑戰，要他們讓出法律和政治上的絕對權力，共同參與創造一個更平等的社會秩序。竇加會選擇在一幅歷史畫這樣的場合中表達他對時事話題的回應，並不令人意外，他也並非從來沒做過這樣的事。因為艾德瑪（Hélène Adhémar）在幾年前曾指出，竇加的《中世紀戰爭場面》（*Scène de guerre au Moyen Age*）——一幅他在一八六五年的沙龍中展出的歷史畫——就像在反映或舉證美國南北戰爭中的某些特定事件，而這些事件對他在紐奧良的女性親戚們的生命有直接的衝擊。㉙

竇加的「斯巴達青年」與法國新古典主義名畫——大衛的《何拉

提之誓》（圖4）的關係，給我們的討論提供了另一個參考點。在大衛的畫中，他也透過古代歷史人物，反映了他那個時代的適當性別角色的問題。據指出，在竇加畫中女人與男人積極與消極的角色，以及畫面構圖上左右的配置，與大衛《何拉提之誓》傳統歷史畫中的表現明顯相反。⑳對此，我想我們應該可以斷然地說，這絕非偶然，因爲這兩幅畫之間不只是在形式上清楚地共鳴。原本，在某種程度上，竇加把創作「斯巴達青年」當作他身爲一個年輕畫家向歷史畫的新古典傳統妥協的努力，但他並非毫無反抗心態。這個傳統已經由大衛的畫建立了鮮明的原型。而到了一八八○年在修改過的倫敦典藏版中，竇加的「斯巴達青年」已經蛻變成爲一個成熟藝術家對傳統的批判及回應，

4　大衛，《何拉提之誓》，1785，巴黎，羅浮宮

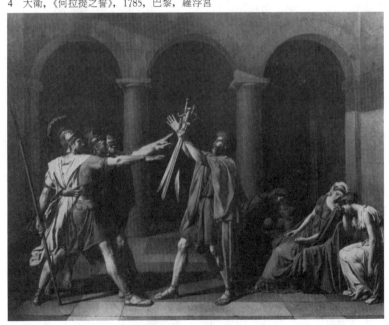

這個修正版以非常不同的美術角度及非常不同的社會角度描繪出一個更爲接近平等的兩性關係的遠景。

我們不知道竇加對女性主義的感想，除了從他的作品當中去聯想之外，沒有證據可以讓我們推斷在他那個時代中他與女性主義運動之間的關係爲何。然而，我們可以說，竇加的政治立場與一八七〇年代女性主義運動的逐漸傾向中產階級與共和並不相違背。在普法戰爭和巴黎受圍期間（與圈內的許多藝術家們不同，當時他與馬內選擇留在巴黎），竇加的政治立場已經明顯地轉向自由與共和。**㉛**我們也可以肯定地說，竇加應該對女性主義有所接觸，至少在一八七〇年代時，他對女性主義所引起的辯論有所覺醒。實際上，馬特利再次地提供了我們竇加與當代女性主義思想之間的一個關連，在這個時期他與竇加的友誼非常密切，而且他的種種活動可以進一步地幫助我們了解在一八七八到一八八〇年間竇加爲何會對「斯巴達青年」重新燃起興趣。

馬特利除了是位藝評家，同時也是一個頗受推崇的政治及社會觀察家，他在義大利的報章雜誌上針對不同的論題發表了許多的評論。**㉜**一八七八至一八七九年在巴黎的期間，他擔任一些義大利報紙的通訊記者，報導世界博覽會（Universal Exposition）的訊息，靠此賺取部分的生活費。他的報導除了針對世界博覽會，也涵蓋了法國首都相關的藝文活動。而且，在兩篇爲 *La sentinella bresciana* 所寫的文章當中，他報導了第一屆國際女性主義大會的活動。**㉝**

馬特利的義大利讀者們會對這個大會產生興趣並不令人驚訝，因爲十九世紀的義大利統一運動（Risorgimento）領袖們長久以來一直強調女性解放問題，而且在馬特利那一輩的義大利自由主義者也不斷地

在政治與立法上努力，以保障女性的平等權利。加里波底（Giuseppe Garibaldi）是德拉絲莫和瑞奇所領導的法國改善協會早期支持者和追隨者，而且義大利的女性主義者也活躍於該協會的第一次國際大會的計畫和組織工作。❸在大會的正式出席者名單上，包括一些著名的義大利人，如莫佐妮（Anna-Maria Mozzoni）、西米諾—弗力歐（Aurelia Cimino-Folliero），以及來自羅馬的國會議員馬西（Mauro Macchi）和莫瑞里（Salvatore Morelli）。❸莫瑞里曾經發起了一項法案，使義大利女人得以成為內政及公共法案的連署人。他才剛將一個離婚法案送進義大利國會辯論，為了這條法案，加里波底曾公開地祝賀過他。❸在一八七〇年代，國際女性主義運動甚至已經擴散到里佛諾（Livorno），這是一個隸屬於馬特利故鄉托斯卡尼的地方，一八七八年五月馬特利離開而到巴黎之後，赫衛在 Circolo Filologico 召開了會議，討論在美國的女人權利與教育問題。❸

馬特利所撰關於國際大會的文章在某種程度上反映了許多義大利政治領袖們在女性權利問題上的自由主義態度，他的評論也透露出對於女性主義運動相當程度的矛盾與焦慮。這些反應對於大多數當時抱著開明思想的男性們來說，或許是很正常的。例如，馬特利一開始與十九世紀的新聞雜誌記者們一樣，對女性主義懷著有趣而嘲笑般的反應。根據他的觀察，在大約四百位參加大會的女性中，只有不超過兩位能夠真正地稱得上是「平等性別」。❸然而，他似乎真的對史坦頓的敘述感到興趣並衷心地為其所打動：在美國，對女性開放教育與職業的機會，以及在有些州女性被允許坐在陪審團中，使得在南北戰爭期間美國北部女性廢奴主義者發揮了間接的政治力量。❸但在表達他相信「這個由女人改變社會習俗的趨勢，會是我們這個時代中最值得注

意的現象」時❹，他也表現出對婚姻和家庭的未來作爲社會組織的害怕與顧慮，他預言女性主義運動者，「這個爲攻擊過去的組織而打開了一條路的手榴彈軍團，我們認爲會有數量龐大的非正規步兵部隊追隨她們。而後者將在已顯困難的家庭和婚姻中，撒下苦惱的種子。」❹

然而，在不到一年之內，馬特利已經成爲女性主義社會和法律改革綱領的忠心支持者。誠如他所言，他與「現今大聲反對陳腐憲法的許多有感情、有智慧的男人們」和「要求一個在生命的宴席裏更廣泛而更不卑微地參與的，許多有教養、有勇氣的女人們」連盟。在眾多的訴求中，他現在著重的是女人的投票權、參與陪審團，以及同工同酬。的確，現在他在許多方面比女性主義大會更爲積極──雖然在一年前他曾經對它非常感冒，但現在他還怪這個大會缺乏「它應有的，爲莊嚴和自然的母性權利法則絕對擁護的勇氣。」他說，這個法則與「父性權利法則正面衝突，正如真理與荒謬的相互對立，確定與推測互爲相反一般。」❹雖然他仍舊是一家之主，但他現在認爲婚姻當中的平等與正義，是家庭與社會之力量及穩定的關鍵，這個想法與法國的女性主義者如德拉絲莫的想法相同。❹

馬特利的此一思想發展與他的巴黎經驗明確相關。在那裏，他會見了德拉絲莫以及其他有男有女的女性主義者❹，而且他似乎對諾奎議員的重建離婚法活動特別感興趣。受到這個活動的刺激，在他回到義大利的前後那段時間，馬特利出版了一篇以離婚爲題的文章❹，在這篇文章中他廣泛地指出父系社會威權的幻覺和僞善，而且也特別指責用規範婚姻的法律奴役女性──他說，這些法律使我們習慣於將女性僅僅視爲一個「取悅的工具或是製造小孩的機器」。❹他用同樣的角度反對若干民法中性別歧視的條文。(其中有一條是：在丈夫把情婦帶

進家門的情況下，才能因爲丈夫通姦而准許夫婦分離，這條法律也曾受到諾奎和其他法國人的攻擊。）在文章的結尾，他告誡讀者們「要讚美並鼓勵這個朝向婚姻契約合理化的第一步，也就是離婚，直到女人重新完全地獲得她的主角地位和自由……因而家庭可以最後變成一個良知的眞理，而不再永遠地繼續淪爲法律的謊言和男性虛榮的幻想。」❹

一八七九年四月馬特利回到義大利之後，竇加決定修改和展出「斯巴達青年」，竇加於馬特利在巴黎的那年（1878-1879）開始了他一系列超過五十幅的妓院單刷版畫；學者們努力地尋找這些版畫的創作背景，但是一無所獲。❹而我認爲當代女性主義運動的態勢和影響是竇加創作這些版畫的部分原因之一。再一次地，馬特利告訴我們，竇加與女性主義立場之間的關連。馬特利一直對於賣淫成爲一個社會問題有長久的興趣，在他的圖書室中，至少有六本以上在法國及義大利出版的關於賣淫的書籍❹，他個人對這個主題有極高的敏感度，他自己並與一位妓女結婚。❺

竇加的妓院單刷版畫多是描繪公娼的圖像，無論在主題或形式上都是不尋常的。大多數十九世紀早期的賣淫圖像多半是私娼及以較迷人的形態出現——如季斯、馬內等人所描繪的獨立自由的妓女。第二帝國時期及第三共和早期的文學都曾對私娼的祕密賣淫提出強烈譴責，並也主張嚴格的公娼制及監管公娼的活動。在近來的藝術史文學中，這些文件已成爲解讀的工具。❺而在我們目前僅就此時期視覺圖像的社會爭辯衝擊提出探討時，也須將十九世紀女性主義學者對此論題所提出的不同論點一併列入考量。

克拉克企圖將十九世紀藝術和社會中賣淫問題轉變成一種階級鬥爭的問題，對於當代有關馬內的《奧林匹亞》階級區分的向心性的爭論提出了他的看法，他認為令評論家感到苦惱的是，畫中的妓女以一種挑釁而傲慢的態度注視觀者，因為在畫中，裸體便在傳達階級。他寫道：「裸體是階級中明顯的特徵，是階級中危險的實例。因此，評論家在一八六五年的反應變得較可理解。」❷

在探討此時期的賣淫問題時，十九世紀間女性主義者在賣淫上的立場往往被忽略，她們的立場是正統馬克思主義所難以採納的假設，亦即所有的女人──不論未婚或已婚，被剝削的勞工，娼妓，或受到保護的中產階級母親──實際上，都有可能被視為是建立在一個單一的「階級」。❸逐漸地，在十九世紀中自由主義女性主義運動用修辭學的隱喻來比喻妓女，將妓女作為所有女性壓迫的象徵，不論是已婚或未婚，所有的女性被迫為錢而出賣自己的身體。早在一八四〇年時，烏托邦社會主義女性主義者特利斯坦（Flora Tristan）就曾論述：「看看街上這些妓女，她們是被社會所歧視的一羣，如果她們在年輕時能夠知道將自己推銷出去，她們就不會被視為下等階級，她們將會成為受人尊敬的女性。」❹本世紀來主張婚姻如同賣淫的馬特利提出相同前提下些微不同的觀點，他說：「婚姻不代表什麼，而只是征服和奴隸的一種情況，或者，與公開的賣淫相較，婚姻只是一種女人私底下的賣淫形式，總而言之，就如同一匹馬，不管牠拉的是國王的車或是平民大眾的車，牠都在拖運。」❺

對十九世紀的女性主義者而言，所提出的中心議題的確屬於經濟層面的問題──但並不是區分社會階級的經濟壓迫，而是一種性別歧視──故她們主張所有女性，若已婚應擁有對她們自己財產的控制權，

若未婚則應享有教育權、工作權及平等待遇，這些都是將女性自賣淫及卑屈中完全地解放出來，在任何經濟層面上進入高高在上的男性「階級」世界。在此，必須再次提到，一八七〇年代逐漸引人注目的女性主義運動，並不是一種社會主義，它主要的成員是中產階級及自由共和體擁護者，而這些共和體擁護者及社會主義的女性主義者早在本世紀初就已聯合起來反對路易－菲力普（Louis-Philippe）的政府，隨著拿破崙（Louis Napoléon）在一八七〇年代及八〇年代早期的第三共和的統一，以及一些社會主義的女性主義者，如米謝樂、里歐（André Léo）、明克（Paule Mink）在一八七一年被驅逐出境，法國女性主義運動的領導及政策已經改變，而其與社會主義的相關性已逐漸被切斷。歐瑟在一八七九年與社會主義結盟，也是現實的考量及暫時性的。❺❻

自由主義女性主義者對於賣淫所持的態度，在一八七八年第一屆國際會議中明白地闡述，會議的「道德議程部分」（Section de morale）所通過的決議案中便主張廢除公娼制度，關閉以往領有政府執照的妓院及妓女療養院。基本上，政府核准及支持男性嫖妓不符合平等主義社會的理想，這是一種完全破壞家庭制度的行為，也破壞了道德健康和政體的穩定性。她們聲稱公娼制無異是「政府藉由將混亂導引入正常職業的訓練」，「允許道德敗壞男性酒色的需求」，在一個平等主義的社會中應該沒有賣淫。因此，在會議的「經濟議程部分」（Section eco-nomique）的報告中積極主張同工同酬，報告中陳述由於未能付給女人足夠的工資，以致於她們淪落賣淫。❺❼

馬特利在一八八〇年八月一日刊登於 *La lega della democrazia* 的〈賣淫〉（La prostituzione）一文中，強烈表達其女性主義的觀點及他反公娼制的立場，此聲明也被記錄在熱那亞（Genoa）舉行的有關賣淫

的會議。在義大利，一八六○年卡佛（Cavour）公佈了一項法律來管理賣淫(至一九五八年前仍有效)。❺❽它顯然是此體系中缺乏人性的一面，馬特利將他在法國和義大利所看到實行的狀況在此作了回應。他指責公娼制及對領有執照妓女的監視是一種剝削女性基本人權及公民權的迫害系統，他認爲政府以保護大眾的健康及道德爲由而設立的公娼制及對領有執照妓女的監視應被廢除，他寫道：「這幾乎是所有男人所愉悅，征服女人的最後步驟，使女人屈從於男人獸慾的醜行。」他認爲廣義地來說，女性在當代社會的處境有如賣淫一般，他論道：「在妓院中爲了少許的金錢而出賣自己靈肉的不幸女人並非唯一，而名門世族亦充滿了此現象，妓院中的現象只是其中的一種，或許是最不重要且最不危險的。」❺❾

克來森（Hollis Clayson）和班尼海莫（Charles Bernheimer）近來對竇加以妓院爲題材的單刷版畫做了深入的研究。克來森排除了以藝術家傳記重建的方法來解讀單刷版畫。她對竇加的單刷版畫提出了她的新解，她認爲「藝術家在此方面的幻想以及在畫中依序表現的賣淫形態，可能是爲了滿足他們自己。」她說，竇加被妓女猥褻及卑俗的「眞實面」所吸引，他藉由描繪妓院中男性尋歡客呆滯的樣子，來掩飾[他自己的] 偷窺慾。❻⓪

在另一方面，班尼海莫拒絕將竇加畫中的妓院視爲藝術家「自我表現的空間」，他對圖像的詮釋依舊是基於偷窺的反應——「在妓院的門檻中的偷窺者」，他們或許能更進一步被認爲是作品中的觀者。班尼海莫問道：「我假設男性觀者應該對他看到女性的臣服感到罪惡，但若是萬一他感到心安呢？在男性特權公式下橫躺的妓女身體應是強化觀者對父權性別特權的滿意，而非破壞?」班尼海莫總結地說，觀者的反

應在兩種透視中擺動：「首先，觀者對他的凝視感到罪惡，其次，觀者發現他的父權偏見正在增強。」**❻❶**

我相信從這些學者他們試圖去闡釋竇加圖像中的各種意圖，可得知他們共同的觀點是男性主義。（我在文中使用「男性主義」及「女性主義」這兩個詞彙來描述父權主義社會結構的思考模式，由「男性主義」中推論，在「女性主義」中做出回應。在此詞彙中觀者的性別並不重要，因為男人可以持女性主義者的態度，而女人亦可是男性主義的支持者。）基本上，上述所提男性主義者的觀點是，竇加的妓女圖像反映或定義男性心理學上的地位，或男性在經濟上及社會上的權力。兩位學者均忽略或省略女性主義觀者的可能性。對這兩位學者而言，被定義及建立的觀點被假定為父權男性觀者的觀點，且著重在觀者對他的觀感感到泰然與否。

克來森由男性主義的透視觀點出發，試著藉由我們所見的圖像及公娼制與賣淫監督管理政策擁護者立場間的部分比較，為妓院單刷版畫塑造一個社會的背景，如同「公娼制革新派」認為妓女跟一般女人不同，她們必須與社會隔離，以保障公共健康及道德。她說，竇加藉由描繪單刷版畫，來表達他對下層階級妓女的觀感，如自然的「獸性」及「異類」。她寫道：「這個單刷版畫的世界是取自於生活，主格本身轉變成客觀商業化的受格，公娼制革新派的觀點因而被衷心地接受。」**❻❷**

然而，女性主義反對公娼制和將妓女與社會隔離作法的立場，對藝術史的分析提供了更廣闊的背景，妓院單刷版畫在此分析中能夠表現出新的且更合理的意義。竇加著名的一系列版畫由於太過廣泛及類似而引起注意——因為它們仍傾向於被解讀為一種個人「偷窺症」的

表現，或可視爲免費的色情畫報。我相信至少在部分上，它已被信服，論及公娼制與允許賣淫的指控上，就女性主義觀點來說，在此制度下受害者不只是女性自己，且包括了「愚笨的」尋歡客以及整個法國社會。在這些可笑的及非人性的女性以及她們同樣可笑及非人性的恩客的圖像中，他們飢渴地盯著（圖 5）或穿著俗氣地站著（圖 6），竇加將他的天分充分地表現如漫畫家，他揭露十九世紀的社會下所隱藏及其視爲理所當然剝削形態。被歸類爲「異類」的這些女人的確在生活中飽受歧視，她們受到經濟壓力的束縛——就如同是父權主義的社會迫使她們走向這條路。然而，令人驚訝的是，竇加提供我們的圖像不僅僅是在展現剝削(較諷刺畫法更爲翔實的詮釋方法)，而且也在展現她們的人性以及一種團結而深厚的感情（圖 7、8）。

馬特利在一八八〇年以女性主義和反公娼制的立場對賣淫發表了聲明，對竇加早先對此議題所揭示的觀點建立了一個廣大範圍的社會態度。一八七七年，竇加在他的筆記簿中爲龔古爾（Edmond de Goncourt）的《伊麗莎小姐》（*La Fille Elisa*）——一個以賣淫爲主題的小說——繪製插畫（圖 9）。❻❸稍後一系列妓院單刷版畫與這些在一八七七年所繪的女人和軍人客人談天及玩牌的溫和高雅的素描之間，在意圖、個性及表現上的差異，的確是令人訝異的。它們足以說明在一八七八到一八七九年這段期間，當馬特利在巴黎及許多妓院單刷版畫被繪製的這一段期間，是竇加在現代藝術及生活中對賣淫主題及論題認知的一個重要轉捩點。我認爲，竇加之所以對這些論題變得較爲敏感且披露有關賣淫的觀點是因爲馬特利的關係，然而在這之前法國文學上對此議題所表現的態度，却不完全被他所接受。❻❹透過馬特利，今日我們才能稍微知曉妓院單刷版畫對十九世紀晚期任一性的女性主義

5　竇加,《讚賞》(Admiration), 粉彩、
　　黑墨單刷版畫, 約 1878-80, 巴黎,
　　巴黎大學藝術考古圖書館

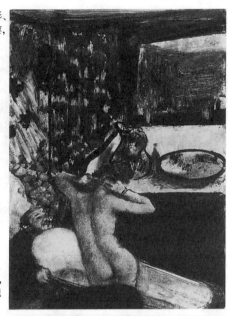

6　竇加,《會客室》(In the Salon),
　　黑墨單刷版畫, 約 1878-79, 巴
　　黎, 畢卡索博物館

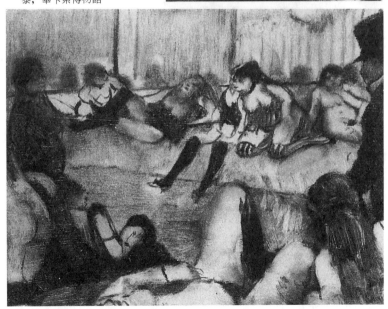

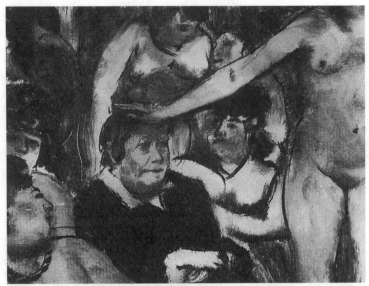

7 竇加,《女士的生日宴會》(*The Madame's Birthday Party*),褐墨單刷版畫,約1878-79

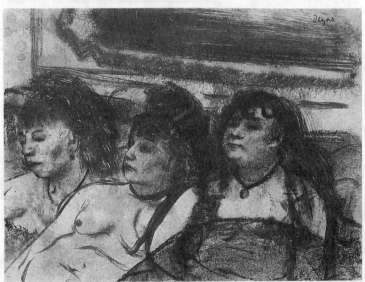

8 竇加,《三位坐著的妓女》(*Three Seated Prostitutes*),粉彩、黑墨單刷版畫,約1878 -79,阿姆斯特丹市立美術館

9　寶加，《妓院速寫》(Sketch of a Brothel)，龔古爾小說《伊麗莎小姐》的插圖，約1877，巴黎，之前爲 Ludovic Halévy 所收藏

觀者所賦予的意涵。在女性主義的透視觀點下，單刷版畫中所揭示的就如同是女性墮落的圖像，呈現了公娼的悲慘光景，與馬特利觀點一致，如同是「征服女人的最後步驟，使女人屈從於男性獸慾的醜行。」

　　寶加從未公開展出其妓院單刷版畫❻❺，但却展示了女性「浴者」（大部分爲粉彩畫），清楚地顯示寶加早期對女性裸體主題的獨特興趣，更重要的是，這些作品的創作時間早於其妓院系列。在一八七四年第一屆印象派的畫展中，寶加展示了他的素描作品《沐浴後》(Après le Bain)。在一八七六年第二屆印象派畫展的展覽目錄中, 則列出了《黃昏中的浴者》(Femme se lavant le soir) 和試驗性質、令人難以理解的《黃昏中在海中沐浴的小農民》(Petites Paysannes se baignant à la mer vers le soir) (Lemoisne 377)，在這幅油畫的右上方是一個女人正在梳理頭髮的部分畫面。在一八七七年第三屆印象派展覽的目錄中，他晚期的作品亦名列其中，包括了兩個浴者的主題 (Femme sortant du bain〔Lemoisne 422〕, Femme prenant son tub le soir)。粉彩單刷版畫《梳粧》(La Toilette) 亦出現在一八七七年的展覽，它似乎不在目錄內或者好像是目錄中三幅沒有標題的單刷版畫之中的一幅。而以粉彩畫成的另一幅《梳粧》出現在一八八〇年第五屆畫展的目錄中；而在一八

八六年第八屆的展覽目錄中，就出現十件粉彩畫，這些公開註明畫作日期的浴者和梳粧主題，是竇加最大且最有連貫性的系列作品。**66**

竇加的浴者及梳粧主題雖然在它們藝術史的起源及導因中較妓院場景更為傳統，不過在藝術家的時代中却導致激烈的辯論，在今日依然爭論不休。近年來，尤妮絲・立普頓將竇加的浴者視為「寫實主義的作品」，她認為竇加畫中的浴者實際上就是妓女。**67**為了證明她的論點，她以公娼制對註冊的妓女實行衛生控制，強迫她們必須經常洗澡為例（而我們所了解一些受尊敬的中產階級婦女的沐浴習慣，並非是經常的）。**68**同樣在支持她的論點上，她質疑竇加身為單身的寫實主義者是否曾有機會審視優雅的中產或上中階級婦女的臥室。**69**身為一個寫實主義者，撇開似是而非的假設，竇加的作品是來自真實生活經驗最直接且最個人的情況，他偶爾會去拜訪他的婦女親戚、已婚男性親戚及朋友，分享他們的居家生活。無論竇加是否有機會以一種親密關係的基礎進入這些或其他中產階級婦女的起居室，如此起居空間的大致特色及擺設對他而言並不陌生。

如同立普頓及其他學者的觀點，一些與竇加同時代的人也認為他畫中的女性浴者毫無疑問就是妓女，此重要的論述需要更進一步討論。**70**評論家亨利・菲爾（Henry Fèvre）對第八屆印象派展覽中的浴者系列做出回應（如圖14、16、17）：「竇加為我們揭露流鶯現代的、誇大的、無精神的肉體。」**71**竇加畫中的「真實」女性的圖像缺乏女性美的理想標準，且不具肉體的吸引力，讓此時期的評論家及觀者感到不愉悅及震驚，像菲爾便認為裸體女性倘若不是女神就一定是妓女。他們的反應不僅是可被了解的，亦是這個社會中的一種規範「罪行」的標準，以便在「好」與「壞」女人之間劃分出清楚可辨的差距。**72**十九

世紀男性評論家視他們自己為這些圖像的觀者，畫中的女人被描繪處於私人場所且並無察覺有人在看她，以男性偷窺症觀點——他們自己的或藝術家的——來解讀作品，藉此，將寶加女性浴者主題轉入在「男性注視」下被動的個體。❼❸但是，一旦我們成功地將我們自己脫離凝視及觀看的觀點，寶加的浴者能夠被解讀成不為任何人裸露而只為自己而裸體的女人。她們的潛在力擾亂且逐退了男性觀者。在西方的傳統中，男性藝術家所描繪的女性裸體多以滿足男性的愉悅為目的（雖然在今天我們的觀點是和善及間接地），寶加的浴者是少數挑戰此傳統的例子。❼❹

即便一些與寶加同時代的人可能會覺得他畫中的浴者就是妓女，他們的反應大部分被解讀成是個人及社會偏見的反應，不能拿來證明藝術家的意圖。而寶加浴者畫中非理想化的描繪方式，亦使當代為寶加冠上「厭女情結」的歪曲評價❼❺，但在當代中亦有持完全不同的相反觀點，例如，評論家賀莫（Maurice Hermel）談到他對寶加在一八八六年第八屆印象派畫展中所展示的浴者系列的感想：「他是一個女性主義者……比維納斯和雷德絲（Ledas）的創作者更女性主義的，他擁有此天賦，藉由觀看女人及定義女人（你所希望的一種女人的型式）來表達她的特性。」❼❻

立普頓確實地分析及鑒別寶加的妓院與浴者圖像之間一些廣泛的差異，她論道：「畫中的描繪並不嚴密；姿勢和敍事均被簡化；男性觀者被移開；強調紋理、形式、色調、空間等的表現。」❼❼不過，她仍堅持浴者實際上是妓女，且她推論只要將男性觀者從一些妓院的單刷版畫中去除（如圖10、11），那就變成一幅寶加的浴者圖像。❼❽

事實上，寶加的妓女和浴者圖像之間的確存在明顯的差異。當作

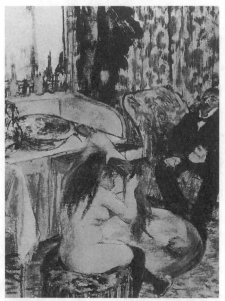

10 竇加,《梳頭髮的女人》(*Woman Combing Her Hair*), 粉彩、黑墨單刷版畫, 約 1878-80, 紐約, Ittelson Collection

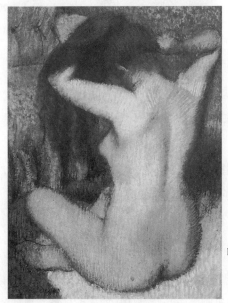

11 竇加,《梳頭髮的裸體女人》(*Nude Combing Her Hair*), 粉彩畫, 約 1885, 紐約, 大都會博物館, Mr. and Mrs. Nate B. Spingold 捐贈, 1956

品在目錄中並行排列時，這些差異就更形顯著且具意義。例如寶加在一八八三年創作的粉彩畫《休憩》（Retiring）（圖12），因為夜晚已來臨，畫中的女人伸手將枕邊的燈關掉，進入屬於自己隱私的床邊準備休息，一般而言，她與一八七九年單刷版畫《等待》（Waiting）（圖13）裏的妓女有相同的姿勢及狀況，在《等待》這幅畫中，女人亦坐在床上，她的身轉向枕邊燈光較亮的那邊。儘管現場沒有男性觀者、尋歡客，但她是妓女這一點是可以確定的。《休憩》中的女人在此時僅屬於她自己：她是完全且自然地裸露，沐浴後使得她的頭髮又濕又亂，她的手臂順勢放著且剛好遮住她的陰部。而在妓院單刷版畫中女人的陰部是完全暴露的，她的頭髮誇張地披散著，她的喉頸和手腕處戴著黑色的飾帶，她是一個展示自己裸體的女人。從她僵硬的姿勢，緊繃的自我意識，以及四肢的擺放方式，很顯然現場有一個觀者存在，即她所等待的尋歡客。

同樣地，一八八六年的粉彩作品 《麵包師的妻子》（The Baker's Wife）（圖14）中的女人，與一八七九年《妓院的會客室》（In the Salon of a Brothel）（圖15）中的女人有明顯的不同。雖然二者都是由背後取景，《麵包師的妻子》很自在地處在她自己的空間。她站著，輕輕地伸直又彎曲她的脖子；雖然她沒有完美的身材比例，她的姿勢是平衡且獨立性的，她軀體的輪廓是自然伸展、彎曲的，她的手正好放在屁股上，這種與自己軀體非常親密的姿勢，是完全不經修飾的姿勢。在妓院中的女人身處於公開非私人的場所，做作地站著。她的姿勢笨拙且不對稱，身體的比例醜陋，她的半身側面凹凸得不自然，她的姿態猥褻且低俗。

我認為寶加的沐浴及梳粧主題的作品所描繪的並非妓女，而是「受

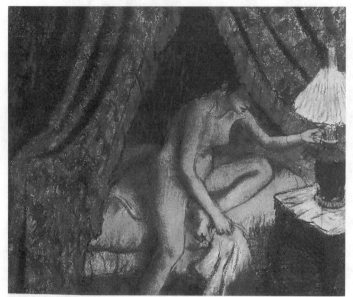

12　竇加,《休憩》, 粉彩畫, 約 1883, 芝加哥藝術中心, Mrs. Sterling Morton
　　捐贈, 1969

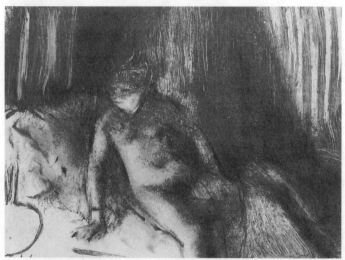

13　竇加,《等待》, 黑墨單刷版畫, 約 1878-79, 芝加哥藝術中心, Mrs. Charles
　　Glore 捐贈, 1958

14 竇加，《麵包師的妻子》，粉彩畫，約 1885-86，The Henry and Rose Pearlman Foundation

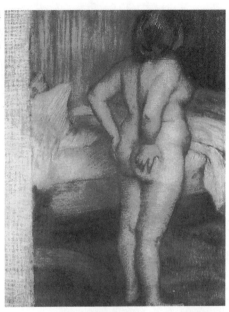

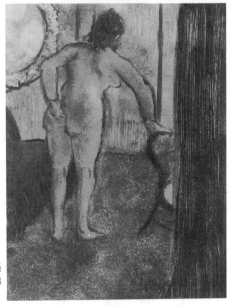

15 竇加，《妓院的會客室》，黑墨單刷版畫，約 1878-79，史丹佛大學美術館

尊敬的」女人。他在一八八六年第八屆印象派畫展中所展出的一系列的浴者中，如當代評論家所認同，這些值得尊敬的女人，概括了各個年齡、社會地位及階級：伊斯泰博物館（Hill-Stead Museum）所典藏的《浴缸》（*The Tub*）（圖 16）描繪在簡室內簡陋浴缸沐浴的年輕勞工階級女性，一位評論家將畫中女人的貧窮與不道德劃上等號❼，至於《麵包師的妻子》，保羅‧亞當（Paul Adam）將之評論為：「一個肥胖的中產階級女人準備上床睡覺。」❽而美國大都會博物館所典藏的《梳頭髮的女人》（*A Woman Having Her Hair Combed*）（圖 17），所描繪的是一個到某個年紀自然地肥胖，嬌養的中上階級女人，正享受著女僕的侍候。不論是否無顯著特點或不加詳細說明的肖像畫，這些女人的圖像所涵蓋的範圍，從對女性理想化且事實的報導到對女體及女性享受私人時光及其肉慾經驗的抒情欣賞。(此時期的女性主義者如德拉絲莫公開表明，這種經驗首次成為「受尊敬的」女人的自然權利。❽)

　　審視當代認定竇加用浴者來作為妓女反諷的觀點，例如馬特利便主張在父權社會下所有女人的處境有如賣淫一般，在這點上浴者圖像確實有較為曖昧的意義(如圖 18 中的女人穿著黑色的長襪，而華麗的裝飾燈架表示這裏是妓院的所在)，但或許也並不能反映竇加的反諷意味。因為，浴者的圖像在目光焦點及肉體上的表現，大多與妓院單刷版畫中大略描繪的女人不同，但在兩種風格下被呈現出來的女人，有時展露令人吃驚的相同姿勢與行為（圖 12-15）。然而不能排除強烈的可能性，即竇加在描繪擺姿勢的模特兒時僅是重複地依照一個大致的形態(在芭蕾舞、賽馬的作品中，體態亦偶爾循環重複)，故不能完全地排除重複及雷同的可能性，我們仍無法因這些雷同及重複性而斷定

16 竇加，《浴缸》，粉彩單
版畫，1886，康乃狄克
州，伊斯泰博物館

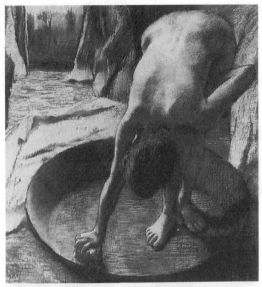

17 竇加，《梳頭髮的女人》，
粉彩畫，約 1885-86，紐
約, 大都會博物館, Mrs.
H. O. Havemeyer 遺
贈, The H. O. Have-
meyer Collection, 1929

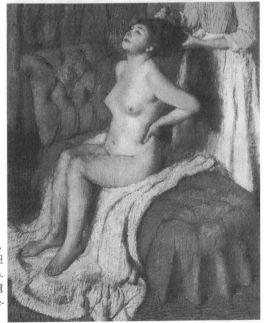

18　竇加，《梳粧》（Toile-
tte），粉彩、黑墨單版
畫，約 1879，芝加哥，
私人收藏

其為自我意識的表現或甚至是意識形態的原因。此種可見的雷同性直
接挑戰了（也可說是私人的且間接的，因妓女單刷版畫並非被廣泛大
眾所知）公娼制擁護者的立場，他們主張妓女與「受尊敬的」女人不
同，此立場貫穿這個時代，而此立場一直為激烈的種族歧視、剝削、
有執照妓女的監管提供一個理所當然的藉口。

　　當竇加描繪妓院的單刷版畫時，在法國對於賣淫的辯論分為兩派，
引起了激烈的筆戰；現在根據有力的證據推斷，竇加因為馬特利的關
係而傾向於女性主義者陣營。但是，即使竇加並非完全同意馬特利對

這項或其他女性主義論題的觀點，我相信，未來在解讀寶加的作品時，不論是妓院單刷版畫及浴者的圖像，或是寶加在此時代中所有的作品，包括了一八八〇年修正的「斯巴達青年」，這個觀點將形成必要的社會背景。

十多年前我首次提出反對寶加是一個具有「厭女情結」的人，一直以來我仍是持此一論點。但是，目前我並非主張他是一個「女性主義者」（如與他交情匪淺的馬特利很明顯是女性主義者），我的目的只是在分析寶加作品中所詮釋的現代世界中清晰可見的女性主義及其原則。在這部分，我推測，在寶加的「斯巴達青年」畫中的右邊，年輕人小心呼應著左方有侵略性的女人，的確反映了懼怕及焦慮，但這不是寶加個人對女人的懼怕，如後來學者所聲稱的，這種懼怕及焦慮就整體而言，是他對男性社會面對當時蓬勃發展女性主義運動的刺激與呼喚之懼怕的一種認知。事實上，寶加與他同時代的大部分男人一樣，對女性主義運動感到疑惑與矛盾，釐清此觀點將有助於我們了解寶加複雜且具高度意義的當代生活圖像。

摘自《藝術公報》（*The Art Bulletin*）LXX, no 4（1988 年 12 月號）：640-59。1988 年美國大學藝術協會版權所有。經作者和美國大學藝術協會同意後轉載。
這篇文章發表於 1986 年 2 月大學藝術協會和女性組織藝術委員會（Women's Caucus for Art）在紐約市所舉行的聯合會議。我非常感謝美國大學在 1987 年夏天頒給我此特殊榮譽，允許我繼續完成我的研究並擔任巴黎杜蘭圖書館（Bibliothèque Marguerite Durand）及佛羅倫斯 Marucelliana 圖書館義務顧問。同時亦感謝我的同事瑪麗・葛拉德，她給予我很多實際且重要的協助與鼓勵，使我可以完成此篇文章。

❶在第五屆印象派畫展中，這幅畫是編號第 33 號，標題為
"Petites filles Spartiates provoquant des garçons（1980）"，
但是它却未被展出。Gustave Goetschy 於一八八〇年四
月六日在 Le Voltaire 發表評論，他指出此畫並沒有在四
月一日到四月三十日的展出期間出現。（參見 C. S. Mof-
fett, "Disarray and Disappointment," in The New Painting:
Impressionism, 1874-1886, exh. cat., The Fine Arts
Museums of San Francisco, 1986, 299, 301, 309, n. 43, and
311.）
竇加在一八八〇年展覽的目錄中，使用"provoquer"這個
動詞作為他作品的標題，根據 Larousse 的觀點，此意即
「誘發」、「引導」、「引發」、「煽動」、「挑戰」。雖然帶有
性誘惑暗示的這個字彙「誘發」（provoking）是作品標題
翻譯成英文時最常使用到的，但是我仍然較偏愛用「挑
戰」（challenging）來翻譯竇加常用的"provoquant"，如我
在文章中所使用的，"challenging"更準確地反映出竇加
在一八八〇年時心中所想表達的意念。

❷ N. Broude, "Degas's 'Misogyny,'" Art Bulletin, LIX, 1977,
95-107, and esp. 99-100.

❸ C. Salus, "Degas' Young Spartans Exercising," Art Bulletin,
LXVII, 1985, 501-6.

❹同上，頁 504。

❺參見 D. Halévy, Degas parle, Paris-Geneva, 1960, 14.

❻ Plutarch, Lives, trans. B. Perrin (Loeb Classical Library), 11
vols., London and Cambridge, Mass., 1967, I, 259, 263,
265. 有關這些圖像的性別定義，亦可參見 L. Nochlin,
"Letter to the Editor," Art Bulletin, LXVIII, 1986, 486-87;
R. Rosenblum, "Letter to the Editor," LXIX, 1987, 298. 諾
克林似乎是接受了沙勒的觀點，即竇加的主題是斯巴達
人求愛的儀式，她引用畫中的元素來圖解其意義，正確

地來說，我相信她主張畫中具有心理層面的複雜意義。

❼除了此處所提到的愛丁堡肖像，在布宜諾斯艾利斯國家博物館亦藏有一幅寶加爲馬特利所畫的巨幅肖像。參見 P.-A. Lemoisne, *Degas et son oeuvre*, Paris, 1946-49, II, cat. 519 and 520. Piero Dini 與 Alba del Soldato 合作，撰寫一本有關於馬特利的傳記: *Diego Martelli* (Florence 1978)。馬特利一八七八至七九年在巴黎的旅居是他在法國首府四次旅程中最後的一次 (其他三次分別爲 1862、1869 及 1870 年)。他在一八七八年三月三十日離開義大利，在一八七九年四月二十日再度回到位於 Castglioncello 的家。有關馬特利在巴黎的行程，請參見 Dini, chap. IV, 125-56。

❽ D. Martelli, "Gli Impressionisti," 一八七九年在里佛諾的 Circolo Filologico 發表演說的內容，比薩印行 (1880)；再版於 *Scritti d'arte di Diego Martelli*, ed. A. Boschetto, Florence, 1952, 98-110; 這段內文摘自頁 105。

❾參見 T. Reff, "New Light on Degas's Copies," *Burlington Magazine*, CVI, 1964, 257 and nn. 71-73.

❿參見 D. Burnell, "Degas and His 'Young Spartans Exercising,'" *Art Institute of Chicago Museum Studies*, IV, 1969, 49-65, 關於倫敦和芝加哥典藏版及相關研究的學術觀點研究報告。

⓫ T. Reff, *The Notebooks of Edgar Degas: A Catalogue of the Thirty-eight Notebooks in the Bibliothèque Nationale and Other Collections*, 2 vols., Oxford, 1976, I, 99-100 (notebook 18, p. 202).

⓬ P. K. Bidelman, *Pariahs Stand Up! The Founding of the Liberal Feminist Movement in France, 1858-1889*, Westport, Conn., 1982, 63 and 230, n. 114. 亦可參見 K. M. Offen, "The 'Woman Question' as a Social Issue in Nineteenth

-Century France," *Third Republic*, Nos. 3-4, 1977, 238
-99. 這是一本令人印象深刻的文學作品，記錄並分析十
九世紀法國女性主義運動。近年來有關此類主題的英文
著作，除了上述所引用的 Bidelman 的著作，亦有 C. G.
Moses, *French Feminism in the Nineteenth Century*, Albany,
1984. 亦可參見 L. Abensour, *Histoire générale du féminis-
me: Des Origines à nos jours* (Paris, 1921) reprint, Geneva,
1979; S. Grinberg, *Historique du mouvement suffragiste de-
puis 1848*, Paris, 1926; and Li Dzeh-Djen, *La Press féministe
en France de 1869 à 1914*, Paris, 1934. 此領域的研究由巴
黎的杜蘭圖書館所支持，現在的研究叢書是藏於巴黎第
五區區政府，它是由女性主義日報《投石黨》(*La Fronde*)
總裁杜蘭 (Marguerite Durand, 1864-1936) 所創建，且
她在一九三一年將其捐贈給巴黎市。除了印刷成冊的書
籍及此時期的日誌，它的藏書尚包括了許多成千上萬的
剪報、書冊，和以女性主義領導者名字、組織、會議而
歸類的函件。

⓭討論中的書有：P.-J. Proudhon, *De la Justice dans la Ré-
volution et dans l'église*, 3 vols., Paris, 1858（其中有兩個章
節是有關女人及家庭），他最後一部作品，*La Pornocratie
ou les femmes dans les temps modernes*, Paris, n. d., 尚未完
成且死後才印行，那是他反女性主義立場的作品；J.
Michelet, *L'Amour*, Paris, 1858, and *La Femme*, Paris,
1860.（米謝樂非常暢銷的兩部作品在二十世紀早期被大
量印行。）

⓮J. Lamber (Mme Adam), *Idées anti-proudhoniennes sur
l'amour, la femme, et le mariage* (1858), 2nd ed., Paris,
1861; and J. d'Héricourt, *La Femme affranchie; réponse à
MM. Michelet, Proudhon, E. de Girardin, A. Comte et aux
autres novateurs modernes*, 2 vols., Brussels, 1860 (Eng. ed.,

A Woman's Philosophy of Woman; or Woman Affranchised, New York, 1864).

❺在一八七六年以前，《女權》(*Le Droit des femmes*) 是一種週報。後來轉變成月刊；一八八五年之後，變成雙週刊。一八七一年九月，瑞奇將它改名爲《女性未來》(*L'-Avenir des femmes*) (在第三共和早期，「權利」的定義只是在於它的特權)。但是在一八七九年的民意測驗中，共和黨大勝使得早期政府對改善協會 (Amelioration Socie-ty) 會議的禁令隨之解除，他恢復了刊物原有的標題 (參見Moses, 186; and Bidelman, 94 and 96)。

❻對於程序的宣佈及會議成員的名單，參見*Le Droit des femmes*, X, 164, 1878, 97ff. 亦可參見有關於國會開議後的報告，如上 (X, 165, 1878)。

❼國會的議程和決議，參見*L'Avenir des femmes*, X, 166, 1878, 131-33.

❽沙西發表於書報雜誌的觀點及其文章，參見*L'Avenir des femmes*, X, 165, 1878, 117.

❾參見Moses, 32, 209, 210, 233. 有關持續發展辯論的當代報告，亦可參見J. Mercoeur, "Questions d'enseignement," *Le Droit des femmes*, XI, 174, 1879, 70.

❿一七九二年的自由主義離婚法律，在一八〇四年修正爲支持男性，而於一八一六年廢止 (參見Moses, 18-19)。

⓫諾奎對於離婚重建的提案，參見*Le Droit des femmes*, XI, 174, 1879, 68-70. 在六月那一期 (XI, 175) 報導了諾奎在議會內閣中得到初步的勝利，並自*Télégraphe*摘取了一篇支持此提案法律的文章 (pp. 84-85)。

⓬H. Auclert, *Historique de la société du droit des femmes 1876-1880*, Paris, 1881, 18-19；被Bidelman所引用及翻譯，頁109。

⓭"Le Congrès, partant de ce principe, l'égalite absolue des

deus sexes, reconnaît aux femmes les mêmes droits sociaux et politiques des hommes." 有關國會的決議方案，參見 *Séances du Congrès Ouvrier Socialiste de France*（*Troisième session tenue à Marseilles du 20 au 31 Octobre 1879 à la salle des Folies Bergères*）, Marseilles, 1879, 801-5；這是引用自頁 804。有關 "De la femme"，這部分的報導參見頁 145 -223。

❷有關「社會主義工作者大會」的報導，出現在十月二十四日的《費加洛報》。歐瑟是一位女性主義者及激進派者，作者描述她爲 "la citoyenne Hubertine Auclerc〔sic〕de Paris, rentière délégué des Sociétés des Droits de Femme et des Travailleuses de Belleville."

❷詳見 Bidelman, 125ff.

❷參見 Alexander Dumas *fils*, *Les Femmes qui tuent et les femmes qui votent*, Paris, 1880. 他早期的立場是反對女性主義，參見 *L'homme-femme: Réponse à M. Henri Ideville*, Paris, 1872.

❷ Bidelman, 126。因爲法律給予男性能夠完成操控他們妻子金錢的權力，加入歐瑟對稅金抗議的女性大多數都是未婚或寡居的女性。

❷有關寶加所接觸的文學資料評論報告，參見註❸，頁 501 -2。

❷ H. Adhémar, "Edgar Degas et la 'Scène de guerre au Moyen Age,'" *Gazette des beaux-arts*, LXX, 1967, 295-98.

❸ Richard Brettell 曾論述：「將寶加的作品和《何拉提之誓》加以對照，我們會發現在寶加的作品中含有諷刺的喻意。的確，在左側搔首弄姿的女孩幾乎是對大衛名畫中年輕宣誓者的諷刺。」（R. R. Brettell and S. F. McCullagh, *Degas in The Art Institute of Chicago*, Chicago and New York, 1984, 34-35.)

❸❶參見R. McMullen, *Degas, His Life, Times, and Work*, Boston, 1984, 188ff. McMullen認為，竇加在此段時期是站在一個激進的立場，他寫道：「竇加的作品在此時期爲一共和狀態是無庸置疑的。莫莉索身爲一個現代溫和的反獨裁主義者，過去一度也曾將竇加視爲是如Belleville（巴黎最傾向社會主義的地方）般的激進派，此論點雖然較爲誇大些，但却是一個啓蒙的觀點。」(p. 189)

❸❷關於馬特利的藝術論述收錄在*Scritti d'arte di Diego Martelli*, ed. A. Boschetto, Florence, 1952. 他所寫的文稿，連同他個人的信件（大部分未被出版）被保存在佛羅倫斯的Marucelliana圖書館。

❸❸D. Martelli, "La sentinella all'esposizione di Parigi," *La sentinella bresciana*, XX, 214 and 224, Aug. 4 and 14, 1878.

❸❹參見Bidelman, 96-97 and 100. 關於義大利創權國會委員會（Congress's Committee of Initiative），請參見*L'Avenir des femmes*, X, 163, and X, 164, 1878, 98.

❸❺國會中登記的議員名單，請參見*L'Avenir des femmes*, X, 165, 1878.

❸❻有關義大利莫瑞里立法創權的報導，參見*L'Avenir des femmes*, X, 164, 1878, 111.

❸❼馬特利的母親Ernesta Martelli曾於一八七八年五月十日寫了一封信給他，內容關於她對演講會的觀感(Carteggio Martelli, A XXVI, Biblioteca Marucelliana)；E. G. Calingaert將此信件內容引述在 "Diego Martelli, a Man of the Twentieth Century in the 1880s: Art Criticism and Patronage in Florence 1861-1896," 2 vols., M. A. thesis, The American University, Washington D.C., 1985, I, 116. 有關馬特利對女人的態度，特別是他與母親、妻子及其他女人的關係，請參見Calingaert, I, chap. 5, 107-52，這項討論大致上是根據馬特利未出版的信件及其他資料。

❸❽ Martelli, "La sentinella all'esposizione di Parigi," *La sentinella bresciana*, XX, 214, 4 Aug. 1878, 2.

❸❾同上。

❹⓿同上。

❹❶同上（XX, 224, 14 Aug. 1878, 2），亦可參見 Calingaert, 117-18。

❹❷參見 D. Martelli, "Il divorzio"，這是一八七九年一篇刊登在義大利某小報上的文章（參見註❹❺）。此篇文章的手稿至今和他一些其他作品皆保存於佛羅倫斯的 Marucelliana 圖書館（MSS Martelli, "Scritti," IV, No. 47, 410 -26）。而發表在不知名小報的剪輯亦收錄在馬特利的 "Libretto d'appunti"，這本小筆記本亦保存在 Marucelliana 圖書館。圖書館將此筆記本標上頁碼，但只有雙數頁有標頁碼，這裏此段章節是摘錄自第 15 頁。有關此篇文章的討論，亦參見 Calingaert, 108。

❹❸德拉絲莫對家庭的看法，參見 Moses, 181-84。

❹❹在一八七八年八月十二日，馬特利寫給他母親的信中，提到他熱中與德拉絲莫會面，他形容她是：「一個外表看起來比軍官更嚴肅的四十歲老女人，她的心智及教育程度都是上上之乘。」（Carteggio Martelli, A XXI, Biblioteca Marucelliana；引自 Calingaert, 119 and 147, n. 42.）

❹❺同註❹❷。"Il divorzio"或許是馬特利在一八七九年五月或六月回到義大利後幾個月完成且出版的，因為在當時，義大利上議院剛好正在審訂離婚法，與此篇文章在時間上恰好吻合。（關於義大利提案離婚法，參見 E. Cérioli, "Letter from Italy," *Droit des femmes*, June 1879, 109 -110.）馬特利亦在此篇文章的序文中說明他寫這篇文章是因為受到諾奎議員在法國獲得對離婚法的普遍支持，以至於離婚法可以在議會中被提出的鼓舞。故這項法律大約是在一八七九年五月或六月實行（參見如上，p. 644

and n. 21)，但亦有可能馬特利在他離開法國前幾個禮拜或幾個月便草擬了這篇文章。馬特利在此篇文章中闡述了他對離婚法、婦女權利看法及他在巴黎的經歷（其他有關賣淫的文章，在 1880 年被刊出——參見註❸），這篇文章的剪報被貼在"libretto d'appunti"的內頁中，這是他在法國隨身攜帶的一本筆記本，內夾有一些他自己所繪的巴黎景色素描。

❹ Martelli, "Il divorzio," 摘自 "Libretto d'appunti," 14.

❹ 同上，頁 16。節錄 Calingaert 的翻譯，頁 109。

❹ 將妓院單刷版畫歸類成目錄集，E. P. Janis, *Degas Monotypes, Essay, Catalogue, and Checklist*, Cambridge, Mass., 1968, checklist Nos. 61-118ff., and by J. Adhémar and F. Cachin, *Degas, The Complete Etchings, Lithographs and Monotypes*, New York, 1975, Nos. 83-123ff. (此二目錄均將梳粧的裸體簡單速寫歸類爲妓院的範疇：如 Janis, Nos. 184 and 185, and Adhémar, Nos. 129 and 130.) 詹尼斯 (Janis) 推測，在竇加死時，他畫室內的妓院單刷版畫或許爲現存五十多幅的兩倍 (p. xix)。

Lemoisne 所編輯的目錄將妓院單刷版畫的創作時間定在一八七八至七九年，爲大部分後來的學者所接受，除了艾德瑪之外，他認爲證據不足而主張「把它們定在一八七六年到一八八五年之間更爲恰當」(p. 276)。在詹尼斯的目錄中，將妓院單刷版畫的創作時間認定在一八七八年到一八八〇年之間，與傳統的時間較爲接近。雖然如此，她檢閱且排除了時間上的認定，而假設單刷版畫只是用來作爲當時賣淫的小說的插圖，如 J.-K. Huysmans, *Marthe, histoire d'une fille* (1876)，或 Edmond de Goncourt, *La Fille Elisa* (1877)。(詹尼斯不曾在內文中提及左拉在 1880 年出版的小說 *Nana*，而她曾提及的莫泊桑的 *La Maison Tellier*，直到 1881 年才出版。) 詹尼斯寫

道:「寶加的妓院系列似乎與當代對記述賣淫狀況的興趣有關，但是未能發現相關的文學作品與之呼應。」(p. xxi)

❹一八三〇年代到一八九〇年代的文學作品，有 A.-J.-B. Parent-Duchâtelet, *De la Prostitution dans la ville de Paris*, Brussels, 1837; D. J. Jeannel, *Mémoire sur la prostitution*, Paris, 1862; Jeannel, *La Prostitution dans les grandes villes au XIXe siècle*, Paris, 1868; A. Veronese, *Della prostituzione*, Florence, 1875; *Commissione per la prostituzione*, Florence, 1889; and *Regolamento della prostituzione*, Florence, 1891（參見 Calingaert, I, 148, n. 49）。

❺馬特利在一八六二年或一八六三年初於佛羅倫斯的妓院中遇到了德瑞莎‧法貝里尼 (Teresa Fabbrini)，在一八六五年一月之前就將她接到他位於 Castiglioncello 的家。雖然法貝里尼從未被他的家人與朋友所接受，但她還是與他度過了三十餘年的時光。有關他們之間的關係，參見 Dini（註❼），267-72；亦可參見 Calingaert, I, 121-23。

❺參見 T. J. Clark, *The Painting of Modern Life: Paris in the Art of Manet and His Followers*, Princeton, 1984, chap. 2; and by S. H. Clayson, "Representations of Prostitution in Early Third Republic France," Ph. D. dissertation, University of California at Los Angeles, 1984.

❺ Clark, 146.

❺近幾年來，嚴苛的馬克思主義方法學對女性歷史的適用性大致上已被廣泛地提出質疑。有關藉由各學科間的辯論而產生的文學概觀，參見 J. W. Scott, "Gender: A Useful Category of Historical Analysis," *American Historical Review*, XCI, 1986, 1059-61.

❺ F. Tristan, *Promenades dans Londres*, Paris, 1840, 110；引述及譯自 Moses, 111.

❺摘自馬特利的某著作, in Dini（註❼）, 287, n. 13.

❺❻參見 C. G. Moses, "The Growing Gap between Republican Feminists and Socialists," in *French Feminism in the Nineteenth Century* (Albany, 1984), 223-26; 亦見 C. Sowerwine, *Sisters or Citizens? Women and Socialism in France since 1876* (Cambridge, England, 1982).

❺❼摘自有關於國會法案及決議的報告，刊於 *Droit des femmes*, X, 166, 1878。道德議程的決議出現在頁 132-33；而經濟議程的決議則在頁 132。亦可參見 Moses, 208.

❺❽關於義大利政府的賣淫監管條例，參見 M. Gibson, *Prostitution and the State in Italy, 1860-1915*, New Brunswick and London, 1986.

❺❾馬特利舉出了許多在社會各階層中賣淫婦女的範例——範圍包括當代西班牙女王，據傳聞她遭到恥辱的儀式，以證明她子孫的正統嫡出，如同賣淫般，馬特利說：「就像是街上貧窮的女人般」；而中產階級的處女，在身體或心緒上都尚未準備好，她父母親却因社會或經濟上的利益將她出售與人結婚。(D. Martelli, "La prostituzione," *La lega della democrazia*, 1 August 1880. 被刊登出來的文章剪報皆黏貼於 "libretto d'appunti" 的內頁中，此筆記本是馬特利在巴黎時所使用的小筆記本，目前收藏在 Marucelliana 圖書館中。這段話是引自筆記本中頁 17-18 的剪輯。)

❻⓪ Clayson（註❺❶), 127 and 128.

❻❶ Charles Bernheimer, "Degas's Brothels: Voyeurism and Ideology," *Representations*, XX 1987, 158-186；此段內文引用自頁 176, 177, 178。

❻❷同上，頁 123-24。

❻❸ Reff（註❶❶), I, 130, and II, Notebook 28, pp. 26-27, 29, 31, 33, 35.

❻❹參見註❹❽。有關竇加作品與賣淫主題的自然主義小說的

關係之進一步探討，請參見 Clayson（註**⑤**），139-67。

㊺ J. -K. Huysmans 在他對一八八一年第六屆印象派畫展的評論中（*The New Painting*, 363），曾描述竇加的單刷版畫《妓院的會客室》（圖 15）。然而，Huysmans 的主張是太過武斷且誤導的，因為圖像並不符合他自己所讚揚的「奔放與動態」，以及他所描述的「在房間後部顯著的女性裸體」。*The New Painting* 展覽目錄中所列的粉彩單刷版畫《梳粧》（圖 18）及第五屆印象派畫展中的粉彩畫《梳粧》，與當代評論中的描述無法符合(p. 332)。一些更模稜兩可且更難去歸類的浴者的圖像亦納入目錄中，無異是一種再次的誤導。

㊻ *The New Painting*, 120, 161, 204, 311, and 444.（原本目錄中的頁碼是以羅馬數字編列：I-62; II-55, 56; III-45, 46, 51, 58-60; V-39; VIII-19-28。）

㊼ E. Lipton, "Degas' Bathers: The Case for Realism," *Arts Magazine*, LIV, 1980, 94-97. 這篇經過修正與擴充的文章是第四章的基礎，"The Bathers: Modernity and Prostitution"，收錄於立普頓近期的著作 *Looking into Degas: Uneasy Images of Women and Modern Life*, Berkeley and Los Angeles, 1986.

㊽ Lipton, 1980, 95; Lipton, 1986, 168-69.

㊾ Lipton, 1980, 94; Lipton, 1986, 165-67.

㊿ Lipton, 1980, 96; Lipton, 1986, 179. Martha Ward 在其評論第八屆印象派畫展論文，"The Rhetoric of Independence and Innovation," in *The New Painting*, 430-34，更徹底地探討當代對此的批評。有關 J.-K. Huysmans 在一八八六年畫展中對竇加裸體畫作的反應，學者有進一步的討論，請參見 C. M. Armstrong, "Odd Man Out: Readings of the Work and Reputation of Edgar Degas," Ph. D. dissertation, Princeton University, 1986, chap. IV, 251

-346.

❼ H. Fèvre, "L'Exposition des Impressionnistes," *La Revue de demain*, May-June 1886, 154；Ward 引用在 "The Rhetoric of Independence and Innovation," in *The New Painting*, 431.

❼ 如研究十九世紀法國賣淫問題的著名學者 A.-J.-B. Parent-Duchâtelet 所說：「我們將已達到完美可能的極限，男人，尤其是曾經嫖妓過的男人，可以分辨娼妓與忠誠婦女之間的差別，但是這些女人，特別是她們的女兒之間，却沒有任何差異，至少是很難去分辨的。」（*De la Prostitution dans la ville de Paris* [1836], 2 vols., 3rd ed., Paris, 1857, I, 363; Clark 引述及翻譯，註❺❶，109.）

❼ 參見 Gustave Geffroy 在 *La Justice* 的評論（1886 年 5 月 26 日）——「他希望去描繪不知道自己正在被觀看的女人，而觀者是躲在布幕後或藉由鑰匙孔去觀看她」，Ward 引用在 "The Rhetoric of Independence and Innovation," in *The New Painting*, 432.

❼ Edward Snow 曾評論竇加的浴者：「這些女人的肉體是自我存在的，並非男人慾望的投射對象。她們由男性凝視及自覺到凝視的意識中釋放出來。」（E. Snow, *A Study of Vermeer*, Berkeley, 1979, 28.）立普頓亦強調作品中感官上的隱私及女性的投入（Lipton, 1980, 註❻❼, 96-97）。有些學者認為竇加的目的在使浴者圖中的男性觀者具體化，關於竇加策略的詳細分析，請參見 C. M. Armstrong, "Edgar Degas and the Representation of the Female Body," in *The Female Body in Western Culture: Contemporary Perspectives*, ed. S. R. Suleiman, Cambridge, Mass., 1986, 230 -41. 在這些理解的基礎上，Charles Bernheimer 總結地說，當代評論，如 Huysmans 認為：「浴者粉彩畫是架設在位置錯亂及爭議的立場下，男性觀者傳統特權的保護，

特別是在幻想征服的立場下，偷窺狂暗示性存在的擁護。」(Bernheimer, 註❺, 163.)

❼❺參見 Broude（註❷）, 95ff., and Ward, "The Rhetoric of Independence and Innovation," in *The New Painting*, 430ff.

❼❻ M. Hermel, "L'Exposition de peinture de la rue Laffitte," *La France libre*, 27 May 1886; Ward 引述且翻譯於 *The New Painting*, 433.

❼❼ Lipton, 1980, 註❻, 96.

❼❽同上，頁 95。

❼❾ Fèvre（註❼）, 154; Ward 引述在 "The Rhetoric of Independence and Innovation," in *The New Painting*, 431.

❽❿ P. Adam, "Peintres Impressionnistes," *La Revue contemporaine, littéraire, politique et philosophique*, IV, 1886, 引述在 *The New Painting*, 454.

❽❶參見 Moses, 183.

16 雷諾瓦和自然的女人

泰瑪・加柏

雷諾瓦對於將裸女的理想形象看作是真（Truth）、善（Purity）、美（Beauty）之影射化身的傳統的認同與追隨，均已被詳細的記錄下來。藉由所謂純粹繪畫（pure painting）的名義，許多批判性的論述總不斷地將雷諾瓦與提香、魯本斯及布雪（François Boucher）這類的藝術家串連起來，並歸類在一個明顯毫無間斷之頌讚女性美的傳統中。在這類著述裏，「女性的身體」被當作是一種未曾申報的物質延伸品（undeclared extension of matter）──土地，自然，顏料──因此，對其肉體的描繪才能被視為不包含在一種女性氣質的意識形態建構之內，方能作為一種實踐自然造型意志的自然延伸形式。雷諾瓦的整體繪畫實踐便經常被這樣地解釋。弔詭的是，批評家總千篇一律地宣稱，即便雷諾瓦的視象（vision）引用了他該佔

有一席之地的傳統時，它依然不會被歷史、心理或傳統干擾，也不因畫題局限而變得拙劣。一九二一年葛斯克（Joachim Gasquet）指出，在雷諾瓦的畫裏，一如在魯本斯的繪畫中，我們喜愛的是純粹繪畫的品質。❶根據他的兒子尚・雷諾瓦的記錄，雷諾瓦說他沒有預設任何畫題（subject matter），並大聲疾呼：「重要的是，應該盡量避開畫題，而且不要文謅謅的，所以最好選擇眾所周知的事物——然而，如果能夠完全沒有畫題故事就更好了。」❷他的朋友及藝術經紀人佛拉（Ambroise Vollard）記述道，面對一幅畫時，雷諾瓦想要的是體驗快樂而不是追尋理念。❸

　　人們或許曾經期盼，一九八五年海沃藝廊（Hayward Gallery）雷諾瓦藝術展將可提供一個從遠離傳統衡量該藝術家之範疇的角度來重新評估他的機會。❹然而，對於展覽當時出現在日報與週刊上的許多藝術評論所做的調查，顯示這些範疇依舊定義了這些雷諾瓦論述的基礎。❺克萊夫・詹姆士（Clive James）將他評論雷諾瓦畫展的文章定名為〈一個無藝術男子的藝術〉（Art of an Artless Man），文中並用一種明顯毫無問題的口吻夾帶了一項事實，亦即雷諾瓦「耗費了大半時間在羅浮宮吸收華鐸（Antoine Watteau）、朗克列（Nicolas Lancret）、布雪及福拉哥納爾（Jean-Honoré Fragonard）藝術的精華。」❻更令人驚訝的是，這恰與一幅費心設計的繪畫《配戴珠寶的蓋布兒》（*Gabrielle with Jewelry*）（圖 1）一起刊登在同一張跨頁上。該畫中，畫家刻意設計流曳透明的長袍以便顯露出畫中女子的乳頭，並且再自覺也不過地安排其右手與珠寶盒的位置，更不用說援引了對照肉體的珠飾、折枝的紅玫瑰及起居室的明鏡等等老掉牙的成規了。

　　儘管被塑造為純粹畫家，雷諾瓦最廣為人知的形象，其實是一個

1 雷諾瓦,《配戴珠寶的
蓋布兒》, 1910, 私人
收藏

專門繪畫女人的畫家，彷彿他的事業是在自然的層面上運作，而不是
在必須被解釋為文化建構的傳統成規中運行。一九一○年杜瑞 (Théo-
dore Duret) 寫道，雷諾瓦賦予女人「一種感官的享受，一種絕不是刻
意學習所得的效果，而是從他第一眼的知覺演化而來的結果。」❼一九
五一年，派曲 (Walter Pach) 聲稱，「最重要的，雷諾瓦作為一位繪畫
女性裸體的大師，在藝術史上還沒有人能夠和他並駕齊驅。」❽他甚至
還誇張地如此宣稱，雷諾瓦的藝術是一首頌揚「女性形體之美妙與神
奇」的讚美詩。❾勞倫斯‧高文 (Lawrence Gowing) 為海沃展覽目錄
所寫的文章，則推廣了眾所周知的迷思(myth)，亦即雷諾瓦是一個天
生的繪畫巨擘。他寫道:「他手中的畫筆……就是他的一部分；它分享

了他的感覺能力。在雷諾瓦身上，這種能力不僅是偉大的；它還是天生的。」❿高文將雷諾瓦的傳統主義（traditionalism）表現得有如它是他天性的延伸及高超技巧所必然導致的結果。與其赤裸裸地聲明他的「自然」能力在「自然女性氣質」的再現形式中找到了表現的出路，高文非常自覺地運用陽具崇拜的語詞細緻地描繪雷諾瓦的繪畫實踐，因此進一步擴充了雷諾瓦那諷刺的自白：他「用他的陰莖」作畫。⓫高文寫道：「一支藝術家的畫筆幾乎未曾像在雷諾瓦手中的畫筆一樣，是一個這麼完全充滿肉體樂趣的器官，這麼地不像其他尋常的東西。它那異常敏感的尖端，一個不可與他須與分離的部分，看來的確能夠自我取悅。在它所撫弄的形式裏，它喚醒了感覺的生命，然而它並不是把這些形式導向一個高潮的滿足感，而是一場沒有任何保留、限制甚或是誓言的恆久及毫無牽絆的遊戲。」⓬

在這樣的解釋裏，繪畫這樣的行動是男性的，文化也是男性的，所有被再現的事物都存在於自然的秩序之下，因此，雷諾瓦最常描繪的主題「女人」，便被視爲在文化範圍以外的肉體和「原始」層次上運作。⓭便是運用這種方式，雷諾瓦評論遺緒中明顯存在的矛盾——亦即一方面宣告他是個純粹畫家，能夠自發與直覺地反應，而在另一方面則聲稱他是一個女性美的頌揚者，這兩者之間的衝突——才能獲得抒解。因爲，只要「女人」一直被當作自然的延伸物，她作爲主體的身分便可被註銷，是以，藉著眞正的現代主義流行形式，她才能夠被吸納於一種公認純粹的、以及具有媒體自覺的繪畫實踐裏。

因此，這樣面對雷諾瓦繪畫主題時的「噤聲不語」有兩種來源。第一，刻畫雷諾瓦時代至今之藝術史寫作的現代主義面向的宰制力。第二，在本世紀一種與雷諾瓦及其當代同道所建築之文化架構互通聲

氣的觀看女人方式的延續性。在此，串連兩者的脈絡之一便是那本尙・
雷諾瓦記載他父親一生行誼、深遠影響後世觀點的傳記。它之所以有
用，並不必然是因爲它在記錄事件上的精確性，而是因爲作家與其寫
作主體之間不存在意識形態上的疏遠關係。由於他在自己與父親之間
放入如此少的批判距離，也由於眾多作家均無法採取同樣的方法，尙・
雷諾瓦因此變成一個可靠的資料來源。這本書的效用在於它被認爲具
有權威性，因此也成爲建構迷思的主導文本工具，視雷諾瓦爲一直覺
藝術家，對於自然、對於女人的回應都是直接未經修飾的。繪畫裸女
的藝術實踐繼續被當作一種面對自然時的必然感通方式，並且不受「女
人」及「藝術」的基本特性等深植人心之意識形態前提的左右。

　　因此，雷諾瓦、他的傳記作家們及批評家所提及的畫題上的明顯
匱乏，模糊了一系列深受十九世紀女性特質、「女性」形象、母性特質
及家庭形象等建構洗禮之視覺圖像的內涵。即在這種叛離現實的語彙
下——儘管多數現行的評論均巧妙地援引它的「寫實主義」（realism）
——雷諾瓦的王國才能夠被建立。❹舉例而言，特蘭斯・布萊迪（Teren-
ce Brady）便將他刊登在《每日郵報》（Daily Mail）上的文章命名爲〈盛
讚**眞正的**女人〉（In Praise of *Real* Women），並藉著雷諾瓦展覽的機會
大聲悲歎當代女性氣質的狀況。❺由於布萊迪與雷諾瓦的神話之間似
乎沒有任何劃分，布萊迪便無法遠離雷諾瓦影像運作的迷思層次。藉
著模糊人種、階級與性別間的實際關係，雷諾瓦鮮活地再現了至今依
舊影響深遠的世紀末（fin-de-siècle）幻想。

　　雷諾瓦的逃避現實塑造了一種理想化的、永恆的，因此也是神祕
的觀看女人的方式。這樣一種建構——並非如同多數人所經常假設的，

是一首讚美詩，由於它無法與女人生活的現實連結起來，因此，它終歸是壓迫的。再則，如同那麼多十九世紀思想家、作家和藝術家所提倡的，理想女性氣質迷思的另一面，乃藉著某種本質性女性特質的名義，駁斥女人對於那些被認爲是男人的天賦權利、特權與責任的需要。這樣的理想主義(idealism)，伴隨著對女性生活的圈限，是許多作家像是英格蘭的羅斯金及法國的米謝樂典型的作風。❻在讚美女性的純潔和優雅之餘，他們也打著救贖女性的旗號，利用所謂的女性弱點解釋她們對男人的經濟、知性和精神上的依賴。十九世紀英國和法國的女性主義者早就認清了這種理想化的代價。英國的法色（Millicent Fawcett）公然宣告：「我們要討論的是『女人（women）以及女人的投票權』，我們不要談論那以大寫字母 W 爲首的女人（Women）。那個工作，我們就留給敵人做吧。」❼荷瑞克在一八六〇年出版的《自由解放的女人》（La Femme affranchie）中寫道：「根據米謝樂的說法，女性和男性恰好相反，是一種自然的存在，一種軟弱的生物，永遠是受傷的、無病呻吟的，所以不適合做事……她爲男人而生，她是他藝術祭壇上的聖像、他的精神補品、心靈安慰。」❽明克，一個一八六〇年代巴黎女權和勞工運動的熱烈推動者及公社成員，一八六八年七月爲了爭取女性工作權而對大眾發表談話，她嚴正地聲明：

> 各位紳士，你們當中很多人認爲身爲女人的義務無非是作爲一個妻子，而女人的權利無非是作爲一個母親。當然，你們大可以這樣講，這是女性的理想典型。嘿！那就讓我們不要那麼樣地理想化吧！多謝了。還是讓我們務實一點吧！因爲迷戀這個理想典型往往會摧折了最重要與最有益處的問

題。**⑲**

　　宣揚女性理想典型的聲浪四處傳播的實踐領域便是「高藝術」（high art）。透過它的論述，男性藝術家、批評家、收藏家及歷史學家的特權地位便在鑑賞「美」與仰慕女性形體二者交會處中被合法化了。這合法化過程在雷諾瓦的《佛拉肖像》（*Portrait of Ambroise Vollard*）（圖 2）裏再清楚不過地展現出來。畫中一個矮胖、頭髮漸禿的收藏家正仔細地賞玩一尊古典的麥約（Aristide Maillol）裸女雕像。不僅藉著他權威性地把玩一件小型的藝術物件，更是在他對「女性」身體的隱

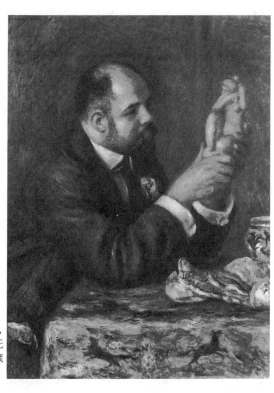

2　雷諾瓦,《佛拉肖像》,
　　1908, 倫敦, 庫爾托
　　學院藝廊, 庫爾托藏
　　品

形權力——她的身體不但被他緊緊地握在手中，還被他的凝視力量所控制——佛拉作爲鑑賞家的專業洞察力便被肯定了。男人從一個觀者的安全位置來**描述**女性美感的特權，被深深地銘刻在將這種鑑賞當成「美學」之臣屬部分的文化實踐中。

　　十九世紀對一種遙遠、美化了的女性美感的崇拜，與男性藝術家和作家如何看待他們所交往之眞實女子的方式幾乎沒有任何關聯性。雷諾瓦的朋友里維耶（Georges Rivière）甚至告訴我們，雷諾瓦是個憎女者（misogynist）。他記道，雷諾瓦深受年輕女子的吸引並快樂地沉浸在她們的陪伴之中，然而，他也發現女子長伴左右讓他感到非常地不舒服，彷彿她們的存在讓他覺得某部分的獨立自在要被偷走了。❷但是，在另一方面，尙・雷諾瓦却記錄道，只要有女人相伴，他的父親就會心花怒放，因此家裏一直都有很多女人進進出出。❷即便如此，在必要的時候，雷諾瓦還是會確定能夠與她們保持距離。他和妻子遵循著擁有不同臥房的布爾喬亞生活方式，工作室就是他私有的天堂，每當需要的時候，模特兒及僕人便會被傳喚至此，以便伺候「老闆」——她／他們這麼稱呼他。

　　雷諾瓦享受女人相陪的公開理由，透露出他如何看待她們的態度。里維耶記載，雷諾瓦之所以喜歡女人、小孩和貓咪，均基於相同的原因，亦即他們那種不計任何後果、決心滿足自己的執拗方式；他相信，就像小孩一樣，她們依據情感上的衝動、「本能的邏輯」來過生活。❷這樣一種看待女人的方式絕對不是個人的特立獨行。在十九世紀，經由哲學、宗敎、法律、醫學和繪畫論述，男性特質與女性特質各具不同領域、女人的動物天性及女人與自身生物特性密不可分等信仰，均被不斷地生產和再製。女人的生理特徵被認爲比男人的生理特徵更接

近自然。正如西蒙‧波娃所陳述的，女性似乎「比男性更被禁錮在物種特質裏，她的動物特性是比較明顯的……由於女人投注較多的心力參與環繞著生殖繁衍的自然功能，相對於男人而言，她較被當作自然的一部分。」❷❸波娃繼續表示，那些女人在家庭空間裏與教養年輕一代時所向來執行的社會及文化功能，都被看成是女人天性的延伸，而非人類文化生產中的參與和勞動。

十九世紀的醫療學說不但將女人塑造爲局限在她們自己的生物特性裏，還認爲她們永遠處在一種生病的狀態裏。女性的基本特質及其必然的病理狀態都被認爲是來自子宮，而月經則確認她永久地處在一種不穩定的狀態下。盧梭(Jean-Jacques Rousseau)及米謝樂都曾表示，女人每個月都會生病。一位巴黎的醫生伊卡（S. Icard）則在一八九〇年出版了一本書，專門討論經期中的女人，他主張智識教育根本不切合女人的職業和志趣，因爲發情期的知識壓力可能對女性生殖器官的發展產生相當惡劣的影響。女人的身體及心智都是脆弱不堪的，她們的全部力量都應該儲存起來,以便應付基本功能亦即生殖繁衍的需要。❷❹

正如許多同時代的人一樣，雷諾瓦相信，女人的危險在於她們天生的誘惑力，依此，將女人與自然連結的行動並非完全是善意的。❷❺女人的毀滅力量，在雷諾瓦的時代經由貪婪妓女吃掉毫無防禦力的男人的圖像表現出來。就是左拉（Émile Zola）勾畫了女人特性中的這個面向，而這非常鮮明地表露在他寫作「寫實」小說《娜娜》（Nana）時所做的筆記裏。他如此描繪，她最後「把男人看成該被利用剝削的材料，她變成一股眞正的大自然力量，藉著她的性別及強烈的女性氣味，毀滅每一種她所接近的事物，她並讓社會腐化，就像經期中的女人讓

牛奶發酸發臭一樣。」❷❻

　　早在十九世紀，女性主義者便挑戰著女人天生就是弱者、生物特性讓她們一無是處等概念，雖然她們的聲音非常有力，但終究只是少數人的聲音。荷瑞克援引女人生活的現實來證明認爲她們永遠處於生病狀態的理論根本就是錯誤的，她並指出男人所罹患的疾病以便暴露該理論欠缺邏輯性的辯證。❷❼事實上，在整個十九世紀女人均參與了勞動生產，但是，由於不論是左派或右派的理論家都相信女人的適當位置應該在家裏，女人工作的環境與條件、以及她們所賺取的微薄薪水均未獲注意。

　　這個時期浴女圖的充斥情形，應該以前所提及的一系列將女人置放於自然領域的論述爲背景來了解。這並不是說這樣的一種概念是在十九世紀下半葉才被發明出來，而是在當時它已逐漸變成眾人奮力挑戰或維護的對象。對雷諾瓦而言，「女人的裸露似乎是自然的……然而，當他面對裸露的男體却會感到十分困窘。」❷❽女性裸體總是被描繪成斜躺在植物的旁邊，正如無以計數的雷諾瓦繪畫（例如，倫敦國家畫廊的《水神》〔*Water Nymph*〕）或是巴黎沙龍的裸女圖，像是文克(Joseph Wencker)的《浴者》(*Bather*)（圖 3）；或者，就像雷諾瓦一八八一年的《金髮浴者一》(*Blond Bather I*)（圖 4）或布格洛的《浴者》(*Bather*)（圖 5)所顯示的，在一片汪洋邊或一塘池水裏擺弄姿勢；或者是坐著擦乾自己、向觀者展示自己的軀體、梳弄著她們的頭髮、身體部分覆蓋著與肉體成對比的布巾，或閒笑嬉戲、疏懶地躺在一起，它們的再現方式則挪用了十九世紀流行的女同性戀者圖像（圖 6）。這些畫景要醞釀的氛圍是一種寧靜、疲憊的樂趣。它們的背景設計通常非常遙遠並且十分理想化。由於在雷諾瓦的圖像裏沒有特定的解說性事物，畫

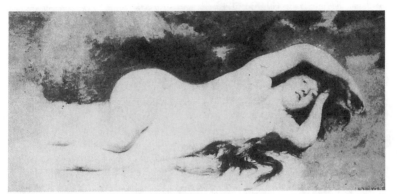

3　文克，《浴者》，1883 年沙龍展，下落不明

中女子被奪走了女神或水神的崇高地位，儘管如此，女性的神祕形象依舊保持不變，因此，即便在這些繪畫中確實沒有任何「故事」(story)的存在，它們還是構成了一個更深層故事(narrative)的部分，環繞著女性形象表現出來。記載中雷諾瓦這麼說，「他們嘗試要捨棄海神（Neptune）及維納斯女神。然而，他們根本不可能成功地達成目標。維納斯在此所代表的是永恆——至少波提且利畫她的方式是如此。」❷❾不管休息或嬉戲，或是像動物一樣側躺在植物旁邊，女性沒有思想、衝突矛盾，甚至毫無自覺地存在著。在這些繪畫裏，沒有挑戰觀者的視線——最多我們只感覺一種被上下打量的色情誘惑——畫中女子對於所佔據的空間也沒有絲毫的控制權。幾乎沒有其他的女人能這般地唾手可得了。滿足於一種原始的純真狀態，女性是無力的，她只爲了她的肉體而存在。她的裸露即是她向觀者投降的一種表示，她的身體通常是扭曲的，以便顯露出她的乳房或大腿，而她的被動態度或無傷大雅的遊戲態度則再次確認觀者（男性）掌握了控制她的權力。

　　在雷諾瓦的裸體畫裏，畫家技巧中的繪畫性（painterliness）及欠

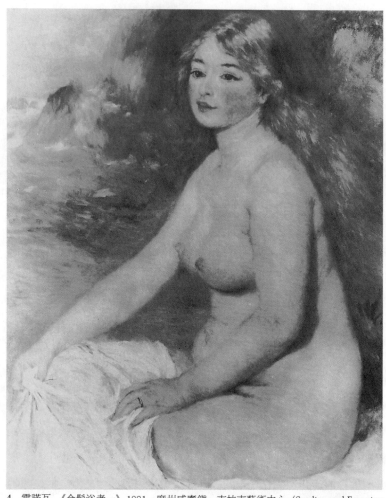

4　雷諾瓦,《金髮浴者一》, 1881, 麻州威廉鎮, 克拉克藝術中心 (Sterling and Francine Clark Art Institute)

缺肌理上的分別，將女性的身體與她旁邊的植物融合在一起。於是，女體溶進了地景，成為一個自然天堂裏的另一種自然現象。作為一個融入自然的存在體，裸女提供作家一個最佳和最完整的全功能符號。女體於是象徵了更新、再生和希望。便是根據這樣的想法，尚·雷諾瓦寫道，雷諾瓦的裸女「即使已經深深投入毀滅任務的行列，也要向本世紀的男人宣告大自然持久平衡的穩定性。」對尚·雷諾瓦及許多雷諾瓦的批評家而言，他的裸女乃作為一個再度確認自然宇宙之穩定特性的備忘錄，一種對美妙世界的保證，即使二十世紀的現實世界已經是恐怖難堪。就是這樣的概念刻畫了絕大多數海沃畫展的評論，它們都將雷諾瓦宣傳為舊日良善價值的保存者；因此，舉例 而言，詹姆士才能夠這麼寫：「因為他 [雷諾瓦] 具有足夠強大的力量，才能說真實的事物包括了情愛、慾望以及白胖的孩童。」❸⓿

　　沾染著過度懷舊的色彩以及將女人定位在一個幻想的自然天堂中，這種回歸田園式自然頌歌的行動，正是對法國第三共和時期女性主義者──不管是男性或是女性──以前所未有的熱度所提出之政治與社會訴求的反抗。儘管許多重要的女性主義著作已在一八六〇年代出版，然而直到第三共和時代才出現了首次持久、有組織的法國女性主義運動，同時也是在這一個時期，許多長久以來眾所擁抱的觀點才遭遇到最為持續的挑戰，因此人們的立場才變得明顯地兩極化。面對女性主義，雷諾瓦的立場相當清楚。他對於女性主義的暗諷，顯示他已經意識到日益高張的女性企圖。他說道，「當女人還是奴隸的時候，她們才是真正的女主人。現在她們開始有了權利，她們却逐漸失去舉足輕重的地位。當她們可以和男人平起平坐的時候，她們就真的變成奴隸了。」❸⓵雷諾瓦的論調顯示出他察覺到十九世紀女性主義者對於女

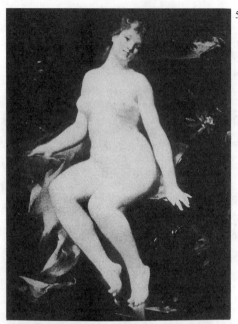

5　布格洛，《浴者》，1883 年沙龍
　　展，下落不明

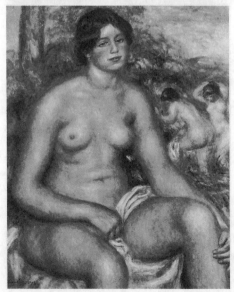

6　雷諾瓦，《浴者坐像》（*Seated
　　Bather*），1914，芝加哥藝術中
　　心

人有限的教育和就職機會所逐漸興起的不滿。尙‧雷諾瓦記載，雷諾瓦「面對近來女人要求獨立自主與教育的欲望，總是酸楚地談論女人的優勢。當某人提及女律師時，他搖頭並評論道：『我無法想像自己和一位律師做愛……我最喜歡的女人是當她們不懂如何閱讀，以及當她們照顧幼兒便溺之時。』」❸❷

雷諾瓦的言談指出女性主義論戰焦點中的關鍵領域之一，這領域挑戰了傳統上眾所認同的信仰，亦即女人作爲理性思考的公民以及女人作爲妻子、母親的超柔天性和身分認同之間的不相容性。❸❸（當然，雷諾瓦增添了女性主義所不關切的女人可欲性問題。）在當時的論戰中，雷諾瓦的觀點可以很容易地被定位。它是很典型的一類，並且與整個政治光譜上表達的看法相同。正如婦女參政權的倡導者歐瑟一直到一九〇四年才聲明的：「不論是革命分子與反革命分子，虔信者與無神論者，都表示他們毫無異議地贊同要剝奪法國女人的權利。」❸❹最特別的，雷諾瓦的言詞與普魯東及其信徒的言論簡直如出一轍。❸❺普魯東寫道：「公民權與參政權的平等，將意味著女人與生俱來的高貴與飄逸氣質將和男人的功利手腕糾纏在一起。這項談判的結果將意味著女人，與其說提高了她們的地位，不如說變得毫不自然或是自降格調。正因她的理想天性，女人才是……無價之寶。假如在公眾生活裏她眞的和男人平起平坐，他將覺得她不僅是醜陋的，而且還是令人十分嫌惡的。」❸❻

爲了維持他對女人所抱持的慣有觀點，雷諾瓦對於職業女性是相當輕視的。據說他曾經如是說：「我認爲女性作家、律師、政治家[像是]喬治‧桑、亞當夫人以及其他無聊的女人都是怪獸，她們簡直就是長了五隻腳的小牛。女性藝術家是非常荒誕滑稽的。不過，我倒是

喜歡女歌手和女舞者。在遠古時代及樸素簡單的部族裏，女人歌唱舞蹈並不會減少她們的女性特質。優雅（gracefulness）不但是她的領域，甚至還是她的一項責任。」❸❼雷諾瓦對於女人與工作的想法源自於他對家庭女子（femme au foyer）這項宰制信條的遵循。他曾對兒子尙這麼說：「假如你眞要結婚，將你的妻子留在家中。她的工作便是照顧你以及你的小孩們——如果你有任何小孩的話。」❸❽然而，他並不認爲整天窩在家裏的女人可以變得「懶散」，因爲他非常重視運動，「而對女人來說，最佳的運動便是彎腰使勁地擦洗地板、燒柴生火或洗滌衣物，她們的腹部需要那樣的運動，」他這麼說。❸❾他並認爲，倘若缺乏這樣的運動，社會將製造出不能完全享受性交快感的女人。

多幅雷諾瓦的繪畫均再現了女人輕鬆而且快樂地做著家庭瑣事。這完全符合他的觀念，亦即家務工作是女人天性的自然延伸。例如，在《瑪洛村的安東尼媽媽旅館》（Inn of Mother Anthony at Marlotte, 1866）這幅畫中，男人背對著觀者，女人則「隨意地」收拾著碗盤；又如《吃早餐》（Breakfast at Berneval, 1898）裏，畫中女子站在內部空間裏的飯桌旁邊，應付著較爲年幼兒童的要求，而較爲年長的男童正在外部空間讀書。而洗衣婦的繪畫系列像是《卡格尼的洗衣婦》（Washerwomen at Cagnes）（圖 7）亦然，畫中女人沉浸在一個灑滿陽光的天堂裏，她們彎曲的身體所形成的流暢韻律傳達了一種與自然和諧感通的形象。整體的繪畫平面、未經刻意分化的畫面處理程序、肢體韻律與畫景的相互呼應，以及女人工作時的輕鬆等等，都鋪設了一種事物各盡所能、各得其所的自然圓滿。

對於雷諾瓦而言，眞正的女人沒有知性上的自覺。尙·雷諾瓦憶及他時常提到「女人在當下所擁有的生命禮讚」，雖然他僅將這般的讚

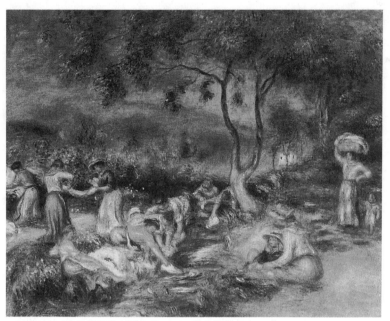

7　雷諾瓦，《卡格尼的洗衣婦》，約 1912，私人收藏

美加諸在那些「做家務或者從事其他事務性工作的女人身上。懶於勞動的女人在她們的腦中有著太多的想法。她們變成了知識分子，失去了對於永恆的感動，因此已不再適合被納入繪畫之中。」❹雷諾瓦對於懂得思考的模特兒的厭惡簡直到了一個不可思議的程度。他的兒子回憶道，當雷諾瓦知道倫敦蘇富比用「沉思者」（La Pensée）這樣的名稱來拍賣他的一幅畫時，他簡直怒不可抑。「我的模特兒完全不會思考」，他因此言而名揚千里。只需看看他巨大驚人的晚期裸體畫中那裸女偏小的頭部及呆滯的眼神，便可證明任何曾經存在於模特兒心靈的思緒，都在這女人的神祕繪畫形象的創作過程中被抹煞掉了。雷諾瓦憎恨「表情過多的模特兒」（les modèles expressifs）。佛拉形容他面對某個模特兒

的挫折感，雖然她非常漂亮，但看來她的腦中有著數不清的思緒。有一天，在極度不滿的情緒下，據稱他曾經詢問她究竟在想些什麼。她回答她「擔心廚房的食物不知道是否烤焦了」。身爲一位旅館經理的妻子，這顯然是個非常重要的考慮，然而，佛拉之所以提供這個訊息，似乎要證明她所掛心的事情根本微不足道。❹的確，在雷諾瓦的時代，相信女人能夠思考的想法通常會被認爲是不恰當的。喬治·摩爾（George Moore）形容喬治·艾略特（George Eliot）爲「那些誤將她們的職業當成試圖去思考的女人之一……」。對摩爾來說，這樣的女人是「無性的」（sexless），因此她的作品便是漏洞百出的。❹

　　米謝樂篤信女人缺乏抽象思考的能力，以及她們與生俱來的軟弱。普魯東和米謝樂的文章引爆了女性主義者駁斥他們論調的回應。「普魯東式的」（proudhonien）一詞成爲女性主義報章中憎女者的同義詞。最初，女性主義者的反感來自普魯東的文章〈革命與平權運動中的正義〉（La Justice dans la révolution et dans l'eglise）的刺激。該文中，他勾勒出他對女人之次等地位的信仰，並且認爲只有貞潔的婚姻才是切合她們天性的唯一滿足條件。米謝樂與普魯東均熱切地讚揚女性的家庭情操，普魯東甚至辯稱唯一能夠阻止資本主義工業危害女性的方法，便是完全地禁絕女人工作，因此她們便會完全地待在家中。普魯東著名的《絕代妖姬》（Pornocratie）乃爲了反駁某些女性主義者對他早期主張的批判所撰寫的。❹這些女性主義的評論包括茱莉葉·蘭柏（後來的亞當夫人，被雷諾瓦稱爲「五隻腳的小牛」的女人之一）的文章〈論情愛、女人與婚姻的反普魯東思想〉（Ideés anti-Proudhoniennes sur l'amour, la femme et le mariage, 1858），以及荷瑞克夫人的兩篇出版作品：其一爲〈普魯東與女性問題〉（Proudhon and the Woman Ques-

tion），一八五六年刊載於《哲學評論》（*Revue philosophique*），另一篇則是〈自由解放的女人：回應米謝樂、普魯東、吉哈丁、孔德以及其他的現代革新者〉（La Femme affranchie: résponse à MM Michelet, Proudhon, E. de Girardin, A. Comte et autres novateurs modernes）。❹在他針對她們的挑戰所寫的回應裏，普魯東將他的批評者描述得有如後天的弱智者，並稱呼她們爲「妓女王國」（cette pornocratie）中的「女貴族」（dames patronesses）。這樣的名詞與普魯東哲學中唯一開放給女性的合法選項，亦即「管家」（ménagère）或「妓女」（courtisane）息息相關。智識階級的女性放棄她的「眞正」職業之後，便與妓女毫無二致。普魯東相信，那些參與勞動的女人剝奪了男人的職業，因此應該被看作是小偷。❹

如此說來，正是「天性」被不斷地用來作爲男性特質和女性特質分隔領域的根源。普魯東曾經聲稱，如果「你改變了這個系統，就等於改變了事物的自然秩序。」❹而將這種觀點發揮得淋漓盡致的說法，展現在波納德（Vicomte Louis de Bonald）的文章中：

> 觀察自然界並且敬仰它如何區隔執行公衆事務功能的性別以及注定畢生照管家庭的性別：從最稚嫩的年紀起，它便賦予一者對於政治甚至宗教**行動**的喜愛，對於武器、宗教祭儀的偏好；它加諸在另一者的則是對於穩定的、家內的勞動，以及照顧家庭和洋娃娃等等的喜好。❹

男人與女人的自然領域劃分受整個政治圈所信仰的熱烈程度，可以清楚地從當時天主教教會奮力提倡的「家庭女子」敎條也被第三共和的領導人以幾乎相同的熱忱傳頌宣揚的事實中看出來。西蒙寫道：

「什麼是男人的職業？便是做個好公民。而女人的呢？就是要做個好妻子及好母親。」❹

關於場域劃分的辯論，變成第三共和時代女性主義刊物的中心主題。歐瑟便是極力抗拒此教條的女性主義者之一，她宣稱身爲一個男人或女人就有如高或矮、胖或瘦、金髮或棕髮一般，對於社會功能而言並不重要。「道德及智識品質與擁有它們的個人毫不相干，」她如此陳述。❹ 然而，這樣的主張在十九世紀的社會背景下如此地被框限，以致於歐瑟的政治方案僅僅獲得零星的支持。她最爲激進的洞見是女人作爲母親的責任絕不會牴觸她們的參政權，以及女性解放不會自動地與共和主義（republicanism）一起出現。

毫無疑問的，雷諾瓦曾經接觸過獨立而且有權力的女人，同時他也知道當時的「女性問題」大論戰。亞當夫人，一個雷諾瓦非常鄙視的人，便是法國首屈一指的政治記者之一，她同時也是定期造訪夏本提耶夫人的共和沙龍的常客。是她將普魯東及與他同類的男人命名爲「道道地地的抽象幻想家」（quintessential abstractors），他們「想要藉著把女人囚禁在家庭中而將我們帶回父權社會」。❺ 一八七八年，即雷諾瓦繪製《夏本提耶夫人和小孩》的那一年──當時他必然也是夏本提耶沙龍的常客，德拉絲莫與瑞奇召集了第一屆法國女性權利大會（the first French Congress for Woman's Rights）。❺ 只有在一八七八年，法國的女性主義者才感覺到共和政體已經有足夠的穩定性，可以承受女性主義論戰所可能引發的分裂，而毫無疑問的，它在吸引了許多共和主義領導分子的夏本提耶夫人沙龍中激起某些基本的討論。❺ 亦是在這一次的大會中，終於有一羣爲數可觀的人們首次提出改革女性教育、工作及人權的要求，並敦促共和政體消弭所有的性別歧視。

智識女性所提出的「威脅」廣受注意。女性藝術家及解放女性的形象創造了一種會威脅整個社會結構的非自然族類形象，這早發生在雷諾瓦決定採用這些觀點之前。在他的時代，奧赫維利（Barbey d'Aurevilly）寫道：「會寫作的女人已不再是女人了，她們是男人」；龔古爾將「天才」（genius）女子形容爲男人，而十九世紀晚期的道德家和評論家巫善（Octave Uzanne），則認爲解放將使女人成爲男人。❸

比這種不自然地將女人變成男人的說法更加威脅社會安定的力量是恐懼，害怕女性解放即意味了家庭神聖性會遭致破壞，並且將危及宗教與法律賦予丈夫的權威。利用藝術來提倡領域劃分的意識形態及警告解放運動會造成的危險，展現在一八八○年沙龍展裏一幅標著「女性解放」（L'Emancipation de la Femme）字眼的畫中。一位署名 L. G. 的女性主義批評家發現了它，並詳細地加以描述。該畫分爲兩個部分，「解放前」（Avant）及「解放後」（Après）。「解放前」描繪了一個井然有序的家庭，爸爸下班後回到一個「舒適的窩」（foyer délicieux）時，快樂的小孩敬愛地將雙手環繞在他的脖子上。「解放後」則描述一個紊亂不堪的房間，丈夫正哄著小孩，而妻子手中拿著一枝筆，正若有所思地研讀一頁文學作品。❸類似圖像的先例可見於一八四○年代——另一個密集、即便是短暫的女性主義運動時期，杜米埃（Honoré Daumier）一系列刊登在《騷動》（Le Charivari）裏的政治漫畫：一八四四年的「保守黨」（Les Bas bleus），一八四九年的「信奉社會主義之女性」（La Femme socialiste）等漫畫。

雷諾瓦與貝絲・莫莉索之間密切的友誼關係難以解釋他對於女性藝術家強烈的敵意。然而，有趣的是，當他畫莫莉索的時候，他畫的是她作爲母親而非藝術家的角色。（見巴尼斯基金會〔Barnes Founda-

tion〕之一八九四年貝絲・莫莉索與她的女兒茱莉的肖像畫。）雷諾瓦與莫莉索的關係因為他自己意識到區隔他們之間的階級差異而更加複雜。由於出身藝術世家的驕傲及布爾喬亞慣有的輕蔑態度，他相當不願意讓莫莉索知道他與一個農家女艾琳・夏瑞格（Aline Charigot）間的交往。當他拿出多幅夏瑞格及他們的小孩皮耶（Pierre）的畫像供她觀看時，他並未告訴她這便是他法定的妻子與兒子。❺ 因此，面對某些他必須仰賴的上層布爾喬亞階級女子，以便獲取經費和支助的來源時，雷諾瓦對於女人領域的狹隘判定便暫時休廢。而在莫莉索的個例裏，他仰慕著她的「女性特質」，結果一個可供溫馨友誼發展的空間便因而產生。除了她自己終生對於專業化創作的執著外，莫莉索看待女性的立場可說是相當保守的，因此並不會威脅雷諾瓦的觀點。

將女人的空間局限於家庭、將她的角色限制在生產性的生活圈，以及逐漸將焦點放在她作為生殖媒介等想法，起源於十八世紀晚期法國的教育、政治及圖像論述。盧梭視女人為墮落的動物，其首要的義務包含了為她們天生的相對性別提供服務。盧梭視蘇菲（Sophie）的角色（他理想中的女人，並且是愛彌兒〔Emile〕的女性化身）為「愛彌兒獲取樂趣的對象，以及他兒女們的忠實母親。」❻ 有如這般的角色，她根本無須智識教育，她真正重要的領域在於她的小孩而非書本。「所有女人的教育都應該參照男人的需要。要去取悅他們、慰藉他們、為他們營造一個過得去而且甜蜜的生活；這些就是女人的永恆義務。」❼ 有趣的是，雷諾瓦自己對於教育的看法相當呼應盧梭的觀點，同時也證明了這些觀點所具有的強大延續力。他問道：「當女人如此適合做一項男人作夢也企求不到的工作，亦即讓生活變得比較能夠讓人接受時，為什麼還想要教導女人那些男人已經精通的無聊行業，比如法律、醫

藥、科學及新聞專業?」**58**

正若卡洛‧鄧肯所質疑的，快樂家庭的形象及滿足的多產母親和十八世紀的實際家庭生活並無太大的關連。**59**據她解釋，家庭在傳統上便隱含了代代相傳的嫡線，一條串連後代子孫的脈絡，因此他們才能接續地承繼爵位及其家族領地、財產和權位，而婚姻便是家族長老間基於財務與家產利益的考量所訂立的一種法律契約。在這類延伸的家庭裏，丈夫與妻子之間並不存在一種如何維護家內和諧或者浪漫的親密關係的典範。然而，啓蒙時代哲學的一項重要作為，便是將核心家庭推廣為一種親密與和諧的社會單位，同時將重點放在「快樂母親」的形象之上，這形象經常以她心滿意足地被子女們所圍繞的圖像來表現。「好母親」的形象便透過視覺的意義系統強化了母性歡愉的訊息。

諷刺的是，雖然女人的生育能力及內在的家庭性被熱烈地讚揚，她們的法律權力却受到嚴苛的限制，即便是有關子女的問題。在與史達爾夫人 (Mme de Staël) 著名的談話中，拿破崙認為女性的偉大僅有一個面向，亦即生育能力。正是拿破崙法典 (the Napoleonic Code) 將丈夫的絕對權威合法化，它的手段包括：剝奪妻子的財務獨立權，父親在世時不允許母親對於子女有任何的法律權力，嚴厲地懲罰女人偷情但却對男人的不忠網開一面，排除任何女人提出爭取監護權的訴訟案的可能性，禁止女人當法庭證人等等。**60**在大多數的情況下，女人被視同非法定的成人。女人做為母親的角色，被限制在生殖的生物性功能及照養小孩的活動，而後者常被認為是前者的自然延伸功能。

在一八三〇年至一八五〇年這段時期裏，即便力量依然非常分散，法國的女性主義已經變成一項有主導能力的政治議題，「高藝術」與市面上普遍通行的印刷品所宣揚推廣的家庭和諧及幸福母親等形象的基

礎全被它攪亂了。米榭·玫勒（Michel Melot）主張，「壞母親」（bad mother, la mauvaise mère）的形象變成了文學與視覺再現中的一項普遍主題，例如，福樓拜（Gustave Flaubert）的《愛的教育》（*L'Education sentimentale*）及史湯達爾（Stendhal）的《紅與黑》（*Le Rouge et le noir*）。這源於社會無力解決女人所面臨的問題——換句話說，她們在尋求新責任與自由的渴望以及依舊束縛於母親角色的事實二者之間動彈不得。❺因此便出現為情人拋家棄子的壞母親形象。戴維瑞亞（Devéria）的石版畫作品《壞母親》（*La Mauvaise Mère*, 1840）中刻著：「把這些小孩趕走！他們把我煩死了」。這女人的惡劣心態就從她離棄子女的行為中表現出來。

在第三共和時代，這種「壞母親」的圖像被大量描述母性歡愉的形象所取代。在此時期，絕大多數的修辭均著重在好母親對造就一個健康社會的重要性。這乃因此刻傳來了某種程度的警訊，亦即法國在整個十九世紀中嬰兒出生率的持續下降，而普法戰爭中法國所遭受的嚴重損失則讓情況變得更加惡劣。巴黎在一八九〇年至一九一四年間便有八十二本關於這項主題的著作問世，此外，還有許多為母親、偶爾也為父親撰寫的手冊，以便鼓勵良好的子女照養。❻不過，強調「母性」、女人身為哺育者、料理家務者，以及某種程度地強調其作為教育者的角色等意識形態的中心焦點仍然被廣泛地宣揚。在視覺再現中，母親的角色愈來愈被理想化，母親與小孩間的類宗教關係不斷地被強化，同時餵哺母乳的母親形象亦變得相當的流行。

教育者母親（mère éducatrice）這樣的理想典型，便是一個容易被收服在圍繞著女人生活的家庭意識形態裏的刻板印象，母教（éducation maternelle）的形象於是被廣泛地宣傳推廣。在一八七〇和一八八

○年代的沙龍展裏，爲數眾多的參展畫作均描繪了母親正溫柔地教導小孩，不論是坐在她身邊或抱著她均形成了一個非常有力的環抱姿勢。伊麗莎白・加德納的《家中母女》(*Deux Mères de famille*)（圖8）將圖中人物與一家子的雞（母雞全權掌控）並置於一個掛著廚具的家庭內部環境，畫中「兩個母親」之間的平行佈局紮實地將這個女人框限在她被指定的「自然」角色之中。而德拉布龍雪（Eugène Delaplanche）的《母教》(*Education maternelle*)（圖9）則展現出一個巨大有力的母親正拿著一本書在教導她的女兒，這嚴謹的安排令人想起文藝復興時代作品「母親與小孩」的圖像。如同《玩著骨牌的女人與小孩》(*Woman and Child Playing Dominoes*, 1906) 所顯示的，雷諾瓦也經常描繪母親教導小孩子，畫中模特兒扮演著神祕母親的角色，她的兒子則蓄留長髮並身著女孩服飾，這是當時的一種習俗，男孩們必須如此穿著直到他們到達可以上學的年紀爲止，在學校他們將接受男孩的教育並像男孩一般的穿著。在一定年齡之後，男孩的教育被認爲非常重要，所以不能交付給女人。雖然許多中產階級的女孩能夠進入女修道院就學，女孩子們在家接受母親的教育總被認爲是應該的。「教導一個女孩便如同教導社會。社會從家庭而生，妻子便是其中自然的連結，」米謝樂寫道。❻❸的確，這是要防止女人散播違逆男人信仰的理念，而不是要保證女人的獨立自主，該教育改革乃是由年輕的議員卡密爾・賽（Camille Sée）在一八八○年十二月的國會（Chambre des Députés）辯論中提出的：「這並非偏見，而是自然將女人局限在家庭的圈子之中，」他如此聲明。「她們待在家中，乃是符合她們的利益、我們的利益、以及全體社會的利益。我們所希望興辦的學校的目的並不是要將她們剝離天生的職業，而是要造就她們，使她們更能夠履行做妻子、母親及家內事

8 加德納，《家中母女》，1888 年沙龍展，　9 德拉布龍雪，《母敎》，1883 年沙龍展，
　下落不明　　　　　　　　　　　　　　　下落不明

務管理者的義務。」❻

　　母性的形象並不限於那些對於母敎的推廣宣傳。普遍化的神祕母
子圖像也變得十分流行，某些如莫爾 (Hughes Merle) 一類的畫家特別
精於此道。雷諾瓦本身對於用妻子艾琳和皮耶來表現母性形象的投入
令人十分稱奇。皮耶生於一八八五年三月。從這一個時期開始便出現
了兩幅艾琳為他哺乳的紅蠟筆畫，還有三幅油畫及數件素描作品。他
原意是要保存這個形象，以作為日後製作艾琳紀念雕塑的參考（圖
10），而在一九一八年艾琳死後數年所做的一件作品中，他為此形象翻
製了另一個版本。這些圖像明顯地屬於母性繪畫的類別，圖中個別的
保姆是誰已經變得毫不相干，因為她們不是肖像而是公認再現傳統中
的典型。它們所援引的形象便是餵哺幼兒的聖母畫像，她代表了母性
的圓滿和完美。雖然這個女人被否認有任何性行為，但却是被允許哺

乳的，因爲她的乳汁象徵了治療、保育及慈愛。❻這樣的宗教意涵是
有意佈局的。參加一八八八年沙龍展的《母性》(Maternité)一畫中，
漢伯特(Humbert)甚至用三聯畫的形式來對母性做英雄式的頌揚。在
一八八三年沙龍展中，巴利茲(Pelez)所畫的《無家可歸》(Sans Asile)
藉由畫面中心人物，亦即一位正在哺乳的母親，強烈地表達出一個頹
敗家庭的絕望景象。對於母性的稱奉，在布格洛展於一八七八年沙龍
展的《慈愛》(La Charité)(圖11)裏已經達到一種非常荒謬的地步，
女性作爲一種繁殖的象徵，從爲數眾多的小孩聚集在她碩大身軀及赤
裸乳房邊的佈局中表現出來。❻在這些繪畫中，文藝復興時期原型的
呈現是相當明顯的，而十九世紀法國文化運用聖母形象來建構一種母
性的理想典型的重要性也是不能被低估的。這樣的認同亦不僅只局限
於擁有虔誠宗教信仰的人們。當雷諾瓦遊歷義大利時作了如此的評論：
「每一個哺育小孩的女人都是拉斐爾畫中的聖母。」❻

　　到了十九世紀晚期，十八世紀通行的奶媽餵養(wet-nursing)已
被認爲會危害孩童的健康，也是傷害母親心理狀態的，因爲人們相信，
母親若沒有親自餵哺母乳，她和小孩之間便無法產生足夠的情感連繫。
盧梭便曾鼓勵母親們親自哺育小孩，然而，雇用奶媽的習慣却一直延
續到十九世紀末，亦即當更進步的衛生方法讓使用動物乳汁來哺養變
得可行之後。在嬰幼兒教養手册上，餵哺母乳又再度被大力推廣。當
洛伊・迪・莫斯(Lloyd de Mause)論及十九世紀末期再度興盛的奶媽
餵養風氣，他將之歸咎於中產階級的富裕以及女人漸增的獨立性。❻
一種剝削年輕奶媽的貿易行業開始興起，這現象在布希爾(Brieux)的
戲劇《代母》(Les Remplacantes)中顯露無遺，其中奶媽的命運似乎仰
賴在巴黎母親的時髦生活：悠閒的下午茶、身著褲裙騎著單車四處遊

10　雷諾瓦,《母性》(Maternité),里昂美術館　11　布格洛,《慈愛》,萬國博覽會,
　　(Lyon, Musée des Beaux-Arts)　　　　　　　1878,紐約,私人收藏

蕩、聆聽法國大學的課堂。這便形成了一種有趣的兩極化現象,一端是履行「自然」功能的「好母親」,另一端則是由「新女人」所界定的「壞母親」,因爲騎單車及追求智識在當時都被認爲是忽略了做母親的責任。

　　儘管法國法律從未強制執行餵哺母乳(不像在普魯士,父親有權決定女人應該哺乳的時間長短),然而在整個十九世紀這個觀念仍舊被廣泛地宣揚。❼米謝樂宣稱,「當他收縮身軀以便完全和母親合而爲一時,被哺育的嬰兒享受到溫柔的開端。」❼他的語言裏顯露出一種耐人尋味的性別兩極化,即男嬰被視爲對應著有力的母親。將此關係色情化的同類想法亦出現在雷諾瓦對於母乳哺育的宣揚上。他反對用人工方式餵哺嬰兒,「並不僅是因爲母親的乳汁業已產出,而且更因爲小孩

能夠埋首在母親的胸部，用鼻子與圓胖的小手撫擦、揉搓她的乳房。」
❼他擔心那些「由瓶瓶罐罐所餵養的嬰兒們長大成為**男人**［我加的重點]之後，將完全缺乏較為溫柔的氣質」，他並相信母親的乳汁便是賦予兒童健康、明亮雙頰的萬靈丹。**❼**在他的看法裏，一個不以母乳哺育的母親應遭受最嚴厲的懲罰，在尚未憶起曾經認識許多也是模範母親的妓女之前，他便形容這樣的母親「和妓女沒有兩樣」。**❼**在很多以艾琳與皮耶為主的母性繪畫中，男童的性徵被驕傲地展示出來，而母子關係的色情化則是圖畫中最重要的一環。

　　十九世紀時，宣導關於母性的意識形態並不是完全沒有遭遇挑戰，這主題亦成為第三共和時期女性主義者辯論的核心議題之一。在一八五〇年代，茱莉葉・蘭柏・亞當便強調，正是將女性角色限制在生兒育女的文化建構阻礙了她們的解放。如同很多與她同時代的女人一樣，亞當相信女人在家庭裏所扮演的中堅角色，但是她並不相信單憑這種理由便足以合理地支配她們生活的方向。「我堅持，」她寫道，「家庭生活對於女人的肉體、道德及智識上的活動而言並不足夠。毫無疑問的，下蛋母雞的角色是最令人敬佩的，但這並不適合每一個人；而且，這個觀念並非如同被再現的形象一樣地引人入勝。」**❼**

　　將母性歌頌為女性特質的最佳表現方式（同時出現的是女性裸體所代表的理想化的女性美形象），發生在一個除了先定的家務管理角色之外幾乎沒有任何其他支持女性的力量的社會裏。再進一步來說，當關於女性角色的既定概念遭受到女性氣質的新定義及其日益壯大的影響力的威脅時，理想化母性的視覺再現形式也達到了最流行的地步。儘管這場辯論的劇烈程度在第三共和期間才被顯著地提高，然而，當時許多辯論的語彙早在之前就被採用過了。話雖如此，正是這一時期

女性主義者劇烈攻擊大眾信仰的力量讓女性議題獲得了前所未有的討論。正當女性主義者駁斥傳統角色、象徵、甚至在某些情形必須抗拒流行風潮的時候，藝術家們却用史無前例的熱情盛讚著自然的女性氣質迷思。被象徵化而成為物質的「生命本源」，「女性」（Woman）這個符號的推廣，在一方面是透過世俗的聖母形象，另一方面則是以一種原始「自然特性」的狀態來完成。「眾生本源」（La Source）這樣的大眾化標題，早已傳達出提供生命來源的女人要比人類本身更為基本。米謝樂將此比喻為「如……大海不斷漲落的潮水」以及「非常規律並且完全遵循自然法則的」，透過文字和視覺再現，女人被塑造為遠離文化及知識領域的自然物。❼⑤

因此，要了解雷諾瓦的女性形象便可以從十九世紀最普遍、最具支配力及最反動的女性氣質建構的背景中著手。正因為在其一生中某些圍繞著「女性議題」的辯論是如此地熱烈，他的畫作可以被視為強化了佔據主流優勢地位的普魯東論點，因為我們知道他最能夠接受那一種說法。他的繪畫並不是作為社會態度的一種反映工具，而是為一種清晰可辨的政治立場所做的強力的非口語傳播。便是經由「高藝術」的論述與實踐，理想的女性氣質迷思才能燃燒到最為沸騰的高點，而藉由藝術明顯的政治中立特質所伴隨的影響力，它在傳揚十九世紀範疇「女性」上的重要性就變得更晦澀難辨了。

1985 年牛津大學出版社版權所有。經作者與出版社允許，本文轉載自《牛津藝術期刊》（*Oxford Art Journal*）第❽期，no. 2 (1985)：3-15。
這篇論文原名「雷諾瓦的女性形象」（Renoir's Image of Woman），為倫敦大學特殊壁畫研究部門為了配合海沃藝廊雷諾瓦藝術展所舉辦的系列演講之一。

❶ J. Gasquet, "Le Paradis de Renoir," *L'Amour de l'art*, 1921, p. 62.

❷ J. Renoir, *Renoir, My Father*, p. 65(此後皆引註爲 J. Renoir)。

❸「對我來說，面對傳世名作時，我要享受的是快樂。」記錄中雷諾瓦如是說。A. Vollard, "Renoir et l'Impressionisme", *L'Amour de l'art*, 1921, p. 51.

❹ Hayward Gallery, London, *Renoir*, 30 January–21 April 1985.

❺ 嘗試處理該展覽之文化與政治意涵的批判性論述包括：K. Adler, "Reappraising Renoir," *Art History*, vol. 8, no. 1, and L. Nead, "Pleasing, Pretty and Cheerful, Sexual and Cultural Politics at the Hayward Gallery," *Oxford Art Journal*, vol. 8, no. 1, pp. 72–74.

❻ "Clive James on Renoir," *Observer Colour Supplement*, 27 January 1985, p. 17.

❼ T. Duret, *Manet and the French Impressionists*, p. 168.

❽ 派曲引用雷諾瓦辯護布雪的話：「一位對乳房和臀部深有所感的畫家得救了。」W. Pach, *Renoir*, p. 86.

❾ 同上，頁 86。

❿ L. Gowing, "Renoir's Sentiment and Sense," Hayward Gallery, *Renoir*, pp. 30–35. 特別是 p. 31.

⓫ J. Renoir, p. 195.

⓬ L. Gowing, "Renoir's Sentiment and Sense," Hayward Gallery, Renoir, p. 32.

⓭ 對女人與自然／文化二極分化關係的討論，參見 S.B. Ortner, "Is Female to Male as Nature Is to Culture?" in Rasaldo and Lamphere (eds.), *Women, Culture, Society*, 1974.

⓮ 參見 Edwin Mullin, 刊於 *Telegraph Colour Supplement*, no.

431（1985年1月27日）的文章，這篇文章的封面以「雷諾瓦生命中的女人」這樣的題目來做宣傳，而在內頁文章的名稱則是「一個渴望美女的夢想」。文中，雷諾瓦的視象被巧妙地誤讀為寫實主義式的視象，而藝術家則被塑造為十足陽剛的英雄。他主張雷諾瓦創造了一個「女性的夢鄉」，在其中，他的裸女們可以「如夢似幻地漂浮在花朵和落葉裏」。然而，他也提供了關於雷諾瓦的模特兒麗絲（Lise）和蓋布兒以及他的妻子艾琳·夏瑞格（Aline Charigot）等真實人物的事實資料。這兩項動作彼此相互制衡的結果，導致迷思和真實元素之間的明顯分殊變得模糊難認了。(p. 27)

❶❺*Daily Mail*, 1 February 1985, p. 13.

❶❻米謝樂對女人的看法出現在他的著作：*La Femme*；*L'-Amour*；以及*La Prêtre, la femme et la famille*. 概括地討論他對女人態度的著作，見T. Zeldin, *France 1848-1945, Ambition, Love and Politics*. 羅斯金寫女人的文字，見 *Of Queen's Gardens in Sesame and the Lilies*. 至於研究羅斯金對女人看法的著作，應參考"The Debate over Women," in *Suffer and Be Still, Women in the Victorian Age*, ed. M. Vicinus (1972).

❶❼法色的談話，引自 R. Parker, *The Subversive Stitch* (1984), p. 4.

❶❽J. P. d'Héricourt, *La Femme affranchie* (1860), 部分節譯為 *Woman Affranchised* in S. G. Bell and K. M. Offen (eds.), *Women, the Family, and Freedom* (1983), pp. 342-43.

派翠克·比德曼（Patrick Bidelman）宣稱，女人比男人更常被用抽象的概念和虛構的神話來衡量。他引述波娃對女性的分析：女性是負面的性別（negative sex）；男性是「主體」（subject），女性則為「她者」（other）。比德

曼指出，十九世紀之前，理想女性氣質的極端形象一直
都維持在迷思的層面，而存在的實際條件却強加了許多
遠離那些形象的行爲變數。女性的日常存在可利用這二
者間的鴻溝以獲取一點點相對的自由。然而，十九世紀
時，新的迷思形象與新的生活條件確有不同的演化，人
們期望按照某些迷思架構，例如，「教育者母親」(mère
éducatrice)來衡量女人的生活。P. Bidelman, *The Feminist
Movement in France: The Formative Years 1858–1889*, Ph.
D. dissertation, University of Michigan, 1975, p. 118 (此後
皆引註爲 Bidelman)。

❶ P. Mink, "Le Travail des femmes," 部分重印於 *Women,
The Family, and Freedom*, p. 470.

❷ G. Rivière, *Renoir et ses amis* (1912), p. 88.

❸ 尙・雷諾瓦如此記述，他的父親希望所有的女僕在他身
邊也能唱歌、嘻笑、自由自在。「她們的歌謠愈天眞，即
便是有些愚蠢，他愈快樂。」J. Renoir, p. 84. 詹姆士則巧
妙地把這個想法翻轉過來，他主張，女人有雷諾瓦的陪
伴就會心花怒放，而非雷諾瓦有女人的陪伴便會樂不思
蜀。他寫道：「如果他那出神入化的初期繪畫看來似乎充
滿田園的悠閒樂趣，乃是因爲他激發了一首優美的田園
詩歌。人們，特別是女人，在他身邊的時候總是最美妙
的。」詹姆士要鼓吹這般的概念：雷諾瓦所創造的世界其
實就是一種眞實世界的記錄，他之所以能夠完美地將它
表現出來，乃是因爲他有激發它現形的能力。C. James,
"The Art of an Artless Man," *Observer Colour Supplement*,
27 January 1985, p. 19.

❹ G. Rivière, "Les Enfants dans l'oeuvre et la vie de Paul
Cézanne et de Renoir," *L'Art vivant*, September 1928, pp.
673–77.

❺ S. de Beauvoir, *The Second Sex*, 引於 S. B. Ortner, "Is

Female to Male as Nature Is to Culture?", p. 74.

㉔ S. Icard, *La Femme pendant la période menstruelle*, Paris, 1890. 伊卡引用盧梭與米謝樂的語句:「女人每個月都會生病」, 頁 28。他對女子教育的觀點在頁 113-14。

㉕ G. Rivière, "Les Enfants dans l'oeuvre et la vie de Paul Cézanne et de Renoir," *L'Art vivant*, 1 September 1928. 里維耶引述雷諾瓦說的話:「女人的危險在於她們天生的誘惑力」, 頁 673-77。

㉖ E. Zola, *Nana*, Harmondsworth, p. 12.

㉗ *La Femme affranchie* in *Women, the Family and Freedom*, pp. 342-49.

㉘ J. Renoir, p. 335.

㉙同上, 頁 139。

㉚同上, 頁 421, 以及 C. James, "The Art of an Artless Man," *Observer Colour Supplement*, p. 19.

㉛同上, 頁 86。

㉜同上, 頁 85。亦可參見 Edwin Mullin 刊於 *Telegraph Colour Supplement* 的文章, 頁 26。

㉝關於第三共和時代女性主義的著作, 我所引用的有: R. J. Evans, *The Feminists, Women's Emancipation Movements in Europe, American and Australasia 1844-1920* (1977); T. Stanton, *The Woman Question in Europe* (1884); S. C. Hause and A. R. Kenny, *Woman's Suffrage and Social Politics in the French Third Republic* (1984) (此後皆引註爲 *Woman's Suffrage*); P. Bidelman (前引註)。

㉞ H. Auclert, *La Patrie*, January 1904, 引於 *Woman's Suffrage*, p. 13.

㉟當然, 我並不是要主張雷諾瓦曾讀過普魯東的文章。我想要提出的是他對某一種法國思潮的認同, 而普魯東正是該思潮的代言人。普魯東對女人的想法散見: *La Jus-*

tice dans la révolution et dans l'église (1858), *La Pornocratie de la femme dans les temps moderne* (1875). 有關對普魯東的女人想法的討論，參見 R. J. Evans, *The Feminists*, pp. 155-58.

㊱ *Selected Writings of Pierre-Joseph Proudhon*, p. 256.

㊲引於 B. Ehrlich White, *Renoir, His Life, Art and Letters*, p. 202.

㊳ J. Renoir, p. 202.

㊴同上，頁 86。

㊵同上，頁 110。

㊶ A. Vollard, "Renoiret l'Impressionisme," *L'Amour de l'art*, 1921, p. 50.

㊷ G. Moore, *Modern Painting* (1898), p. 227.

㊸他生前並未完成此書，但他的筆記被彙集起來並在一八七五年出版。

㊹荷瑞克聲稱一七八九年與一八四八年的兩次革命均將女性遺棄一旁，而第三次的背叛似乎會隨時發生。除了分析普魯東之外，她進一步地指出其他作家明顯的甜言蜜語事實上更加鞏固了男性對女性的宰制。在比較米謝樂與普魯東之後，她主張他們之間的不同處只在於寫作風格，「前者有如蜜糖一樣地甜美，後者則像苦艾一般地苦澀……因此，我們應該懲罰他，要他［米謝樂］站在普魯東先生的肩膀上，而後者則可以用大砲加以猛烈地轟擊。」引於 Bidelman, p. 73. 荷瑞克質疑某套法國政治、經濟及社會計畫能夠自動幫助女人的信仰。結果，她受到大多數主張共和政體的女性主義者的孤立，因為她們相信女性的解放將能透過共和國而實現。最初《自由解放的女人》遭到法國當局的禁制，不過經過了荷瑞克個人的籲請，法皇解除了該項禁令。見 Bidelman, pp. 76-78.

㊺普魯東的文章對法國勞工的影響非常大。在一八六六年，

亦即他逝世一周年之後，國際男性勞工組織（International Working Man's Association）法國分部藉著通過一項禁止女人離家工作的方案來紀念他的理念。見 Bidelman, p. 72.

㊻ *Selected Writings of Pierre Joseph Proudhon*, S. Edwards (ed.), p. 256.

㊼ 引於 Bidelman, p. 15.

㊽ 引於 J. F. McMillan, *Housewife or Harlot: The Place of Women in French Society 1870-1914*(1981), p. 12.

㊾ H. Auclert, "La Sphère des femmes," *La Citoyenne*, 19-25 February 1882. 重印於 *Hubertine Auclert*, E. Taieb (ed.), p. 85.

㊿ J. Lambert (Adam), "Idées anti-Proudhoniennes sur l'amour, la femme et le mariage," （原出版於 1858 年）in *Woman, the Family, and Freedom*, p. 332.

�682 有關此會議的報導，見 Bidelman, pp. 171-79.

�682 此時，亞當夫人放棄了早期所主張的女性主義，普法戰爭結束之後，她便轉而致力於宣揚共和政體並且熱切參與愛國行動，以便報復德國的侵略，爲法國戰敗之後所受的種種屈辱出一口氣。

�682 見 O. Uzanne, *The Moderne Parisienne*, pp. 134, 128, 224.

�682 L. G. "Souvenir du Salon de 1880," *La Citoyenne*, no. 9, 10 April 1881.

�682 見 B. Ehrlich White 於 *Renoir, His Life, Art and Letters* 一書中的討論 （p. 158）。

�682 V. G. Wexler, "Made for Man's Delight: Rousseau as Anti-feminist,"*American Historical Review*, no. 81, 1976, p. 273.

�682 J.-J. Rousseau, *Emile*, 引於 Bidelman, p. 44.

�682 J. Renoir, p. 85.

❺❾ C. Duncan, "Happy Mothers and Other New Ideas in Eighteenth-Century French Art," in *Feminism and Art History*, N. Broude and M. Garrard (eds.), pp. 201-19.

❻⓿ 拿破崙法中有關女性地位之意涵的兩則討論，見 Bidelman, pp. 10-12, 以及 T. Stanton, *The Woman Question in Europe*, pp. 239-61.

❻❶ M. Melot, "La Mauvaise mère: Etude d'un thème romantique dans l'estampe et la littérature," *Gazette des beaux-arts*, vol. 79, 1972, pp. 167-76.

❻❷ 一本為鼓勵父親們做個好爸爸的書是 Gustave Droz 的 *Monsieur, madame et bébé*, Paris (1886).

❻❸ J. Michelet, *La Femme*, 部分重刊於 *Women, the Family and Freedom*, p. 341. 米謝樂將男子與女子教育的差異歸納如下：「男子教育……目的是要組織一股力量，一股有效而且有生產性的動力，以便開發一種創造物，也就是現代的男子。女子教育則力求和諧，以便平和一種宗教。而女子本身就是一種宗教。」

❻❹ Camille Sée 發表的演講（1880 年 1 月 19 日），Sénat et Chambre de Députés. I pt. I 1880, Chambre de Députés, pp. 89-90; 重刊於 *Women, the Family and Freedom*, pp. 443-44.

❻❺ 關於哺乳聖母像持續變化的象徵意義之討論，參見 M. Warner, *Alone of All Her Sex—the Myth and Cult of the Virgin Mary* (1976)。

❻❻ 我的確注意到檢驗當時評論的需要，以便了解在這些圖像被生產出來之時，它們如何被認為在建構女性特質的定義上扮演了舉足輕重的地位。不幸的是，這樣的一項工作已經超出了本篇論文的範圍。

❻❼ J. Renoir, p. 220.

❻❽ L. de Mause, *The History of Childhood*, p. 410.

69 *Allgemeines Landrecht für die preussischen Staaten* (1794), article 67, C. F. Koch (ed.), Berlin (1862), Part II, Title I, pp. 1, 75, 77, 80, and Title II, p. 248. 重刊於 *Woman, the Family and Freedom*, pp. 38-39.

70 引於 L. de Mause, *The History of Childhood*, p. 410.

71 J. Renoir, p. 285.

72 A. Vollard, *La Vie et l'oeuvre de Pierre Auguste Renoir* (1919), p. 166.

73 在此，援引普魯東二分母親／妓女的典範無疑是相當耐人尋味的。

74 J. Lambert (Adam), "Idées anti-Proudhoniennes sur l'amour, la femme et le mariage," in *Women, the Family and Freedom*, p. 333.

75 J. Michelet, "L'Amour," in *Women, the Family and Freedom*, pp. 337, 338.

17
回歸原始

高更與原始現代主義

索羅門—高杜

一九八八年，高更的展覽在美國首府華盛頓國家畫廊揭開序幕，接著轉往芝加哥藝術中心，最後在巴黎大皇宮（Grand Palais）展出後閉幕。饒富意味的是，這場盛會不僅是博物館史上極為轟動的一例，也意味著普羅米修斯式爭議性英勇（男性）藝術家的建構。早在開展前數個星期，巴黎各大傳播媒體，如《電視傳訊》（Telerama）和《費加洛報》都以高更作為刊頭人物，取代往常較為人熟知的文化圖像，諸如黛安娜王妃或強尼・赫力提（Johnny Halliday）。一開展，排隊等著參觀的人潮從大皇宮的大門口蔓延到地鐵車站，據聞每天約有七千人前去觀賞該項展覽。因應這次展覽而生的各種學術出版或集會蔚為風潮：美法合作出版厚厚一本目錄，詳細蒐羅了各相關資料，索價三百法郎；來自世界各地的學者共

同出席一項爲期三天的學術研討會；大西洋兩岸的績優股票上市公司，如法國的阿勒維提（Olivetti）和美國電話及電報公司（AT&T）都慷慨解囊出資襄贊；阿凡橋 (Pont-Aven) 畫派的畫展，玻里尼西亞 (Polynesia) 歷史影像展也紛紛出籠。連帶也引發諸如《版畫收藏家時報》(*The Print Collector's Newsletter*) 的出版時間之類的爭論，過去一些有關高更的專論也重新被出版刊行。

展場的陳設、展出方式與展覽目錄隨著藝術家的作品一起呈現在觀者面前，這些都企圖彰顯被展出者的某個特定面貌——通常「展現」本身就是一項「命名」的工作。在大皇宮的這次展覽裏，大過眞實尺寸的高更照片出現在觀眾眼前；而且除了一般文體論式／編年的展覽方式之外，最後的展覽室則雜陳著高更的自畫像，從聲名狼藉的《戴著帽子的自畫像》(*Autoportrait avec chapeau*, 1893-94) 到悲慘的《受難地自畫像》(*Autoportrait près de Golgotha*, 1896) 等等。換句話說，這項展覽至少想呈現兩個主題：其一環繞在世俗的、正規的議題上（畫家的畫風演替和作品的發展），另一個主題則扣準藝術家傳奇而英雄式的生命面貌。前一個主題藉由美術館專業人員精挑細選決定展出的畫作名單而獲致，後一項主題則仰賴把「高更」自身作爲傳記書寫的對象而成，例如以文字逐一描述他的生平、遊歷和情人。這位命運多舛藝術家的神祕符號統合了這兩項主題；籌辦展覽的人想要讓觀者明白，畫家一生爲了執著於藝術理想而捨棄世俗生活是多麼地崇高，所以展覽目錄中給了大家一幀高更手部的全頁特寫鏡頭。

這種神奇的印象是我們探討「高更神話」最好的開始，藉此也可以進而一窺常以高更爲例證的原始主義 (Primitivism) 藝術論述的堂奧。高更作爲傳統藝術家的地位與他作爲現代原始主義創始者的角色

同具重要性。在這裏我著重原始主義作為一種神話敍事（mythic speech）的形式，勝過於僅止把原始主義看成一項美學的取捨——某種風格的選擇。我所要論述的另一個重點是：批判性地質疑神話，是藝術史分析中必要的工作。誠如羅蘭・巴特對神話的定義，是袪除政治色彩的敍事（depoliticized speech）——伴隨著意識形態的階級區分（實際社會與經濟關係的曲解或神祕化）。但是神話敍事並不僅指神祕化，它更是一種生產性的論述，是一組信念、態度、詞藻、文本和人為事物，它們本身就是社會的構成要素。因此，當我們檢視神話敍事時，不僅要描述它的具體表徵，也要留意它靜默無聲、潛藏不露的部分，以及它所省略遺漏的。那些沒有被述說的——只能意會不可言傳的、曖昧不明的，以及被刻意掩藏的部分——永遠像是揮不開的靈魂，跟著歷史前進。

　　僅次於同時期另一位藝術家梵谷傳奇性的一生，高更的經歷也是創作這齣文化傳奇故事的重要部分。而藝術史家也的確賣力地把它編寫進去。顯然在一般大眾或藝術史家的印象中，高更的神話都離不開他玻里尼西亞的十年生活，以及他所扮演的野蠻人角色。同時，他的一生也被認為是窮途潦倒。大家不妨看看下面這些書名：《Oviri：野蠻人的著述》（*Oviri: The Writings of a Savage*）〔Oviri 為大溪地語野蠻人之意〕、《高貴的野蠻人：高更的生活》（*The Noble Savage: A Life of Paul Gauguin*）、《高更的失樂園》（*Gauguin's Paradise Lost*）、《高更的感動生命》（*La Vie passionée de Paul Gauguin*）、《被詛咒的詩人及畫家》（*Poètes et peintres maudit*）、《高更：被詛咒的畫家》（*Gauguin: Peintre maudit*），以及我偏好的《高更：熾熱及可憐的一生》（*Gauguin: Sa Vie*

1 法國殖民與玻里尼西亞女子，相片，約 1880，巴黎，國立圖書館

ardente et misérable）。

　　終其一生，高更想要超越他中產階級的安逸和身分地位，擺脫銖
錙計較的生活、妻子兒女的束縛、唯物主義與「文明」。而他想擺脫的
與想追求的──純樸桃花源裏的豐腴富足、愉悅美好的女性溫柔胴體，
同樣神祕而且重要。對那些欽羨高更的人，重要者如奧利耶（Albert
Aurier）、莫里斯（Charles　Morice）、蒙佛瑞德（Georges-Daniel　de
Monfried）和賽格倫（Victor Segalen）❶而言，高更的生命之旅可以
說兼具表面和深邃象徵的兩種意涵，然後不斷向外擴展推移，終而臻
至超我的境地。高更的一生爲原始主義立下典範，從傳記的角度可解
讀爲一位白種的西方（必須特別指出是）男性苦苦追尋一個模糊的目
標，不論就世俗生活或地理上而言，他的期盼都位在遙遠的異邦。

在高更的神話中，「男人」藉由某種主題被呈現出來（這種主題最近才剛被發明），它有效地動員人們對性別與種族之差異、另類的遐想。從高更作為一個藝術家的普遍角度來看，另一個敘述的主題則在於畫作本身，主要關注的是作品的原創性、自發性，它在文化創造中的英勇和悲愴性格，以及前衛派藝術的命運。

相同的信念促使畫家採取原始主義——無論如何定義——的表現方式以及湧現豐富的藝術原創力，兩者皆由畫家獨特的經歷所激發，不論在精神上、智識上或心理上，它都是深刻內在的流露。高更的原始藝術立基於弔詭的架構之上，藉由脫離家庭以便發展真實的自我。而這個外向的追尋過程，如同康拉德（Conrad）所強調的，事實上卻總是一種向內的探索。若我們以更嚴謹的批判方式來審視，可以說，畫家從土著的工藝品「認知」到初露端倪的內在，「外在」的物件使得「內在」得以展現出來。原始的經驗或手工藝品因而與其他事物一起，裹贊了創作與潛藏在畫家認知行動背後的創造天賦。

是歷史中的高更體現了這則神話，還是這則神話塑造了高更？高更生產了這個論述，抑或是這項論述造就了高更？不論從哪個角度來回答這個問題，高更都是他自己的神話故事裏最具說服力的主角。然而高更原始主義的說服力——包括自述和美術作品——證實了強勁而持續的文化包裝之存在，一世紀以來各種的詮釋、辯證足以佐證這個信念。被忽視或神祕化了的事實——真實的不列塔尼、真實的玻里尼西亞、真實的高更——無力驅散神話的敘事；我們須從其自身加以審視。由於神話（作為敘事的）媒介在今日方興未艾，我們更要留意它在當代藝術史文本中的各種化身。既然試圖定位原始主義思想的根源將會徒勞無功，我們何妨從任何一點開始，解開一些原始主義要件的

束縛，像是種族和性別的神話存在的理由，而構成神話的敍事。高更被推崇爲現代美術史中原始主義的開創者，我們的討論就必須涵蓋高更的作品——文學的與美術的，以及環繞它們的層層論述。

我想從一八八三年高更三十五歲開始談起。那年高更毅然告別他過去具身分地位的中產階級家庭生活，結束他在伯丁（Bertin）的投資公司，決心成爲一個職業藝術家。三年後他離開哥本哈根，拋下了妻子瑪蒂（Mette Gad Gauguin）及五個孩子回到巴黎，展開尋找更純眞、接近本質，且生活也更簡樸的另一種文化探索。

一八八六年七月他來到阿凡橋，住在葛羅奈克公寓（Gloanec Pension）。這次旅居不列塔尼期間，高更開始有意識地把自己當作是個原始土著。同時，高更與其他畫家——主要是貝納（Emile Bernard）——一起工作，原始藝術的意向和目標也逐漸在他的腦中浮現。在高更的書信和後來的藝術史著述中，不列塔尼被視爲與異質文化的內在邂逅，一種古老、失落和原始社會情境的復甦。由高更經常引述的話可爲例證：「我喜歡不列塔尼，在這裏我發現原始和野性，當我的木鞋踩在佈滿石頭的土地上咯咯作響時，我便聽見了我在畫布上苦苦搜尋的，沉潛模糊却震儡人心的調子。」高更的知己與回憶錄作者蒙佛瑞德把不列塔尼之行與高更的藝術雄心歸結在一起：「他希望發現一處與這個過分誇張扭曲的文明社會不同的地方，思索的是一個有淳淳古風的桃花源。他要將作品回歸於原始藝術。」❷

自從一九八〇年奧頓（Fred Orton）和波洛克的重要論文〈論不列塔尼〉（Les Données Bretonnantes）出版以來（它未出現在大皇宮的展覽目錄書目中倒頗令人玩味），不列塔尼略帶原始、肅穆而崇高的風俗

這項概念本身就被彰顯為一種神話的再現。事實上，波洛克和奧頓看到了一八九○年代晚期的阿凡橋，與一九五○年代的普羅旺斯（Provincetown）──國際藝術家的聚集地、大眾化的旅遊點，以及它多元的經濟型態：漁產加工和貿易、農業與海草製碘工業，共同建立並維繫了這個地區的繁榮富庶。

不列塔尼的民情風俗並非那麼古老，許多可見的特殊社會面貌（特別是女人的衣著）其實是法國大革命之後的遺風；正如奧頓和波洛克所說的，事實上它們展露了不列塔尼的**現代性**面貌。❸但是當探索的視界深入到初萌芽的原始主義內，我們就必須特別強調把不列塔尼的建構作為論述的主體，類比於相似的建構，例如東方主義（Orientalism），我們可稱該項建構為「不列塔尼主義」（Bretonism）。因此，一八八○年代晚期不列塔尼的歷史現實與其再現之間的差距，無法被還原為其與真實經驗之差距或曲解，必須把它當作推論的假設來審視。那麼，這項假設的內容是什麼？

從形式上看來，高更一八八六至九○年間作品的發展，甚至阿凡橋時期的所有作品，不論現實或想像，都與不列塔尼少有關聯。這五年的時間包括高更頭兩次旅居在不列塔尼，其間一八八七年他曾遠行至巴拿馬與馬丁尼克島（Martinique，西印度群島的法國屬地），並在一八八九年的萬國博覽會上看過原始藝術與文化（圖2、3）。高更揚棄重視色彩、氣氛和透視的現象學式的自然主義，將日本風格、法國的意象與貝納的掐絲琺瑯彩主義（cloisonnisme）融於一爐，這些早被認為是原始主義的成分，並不一定需要不列塔尼來使它實現。

從畫作的主題來看，不列塔尼主義顯現一種對於宗教和神祕圖像

3 參展活動的爪哇人，1889 年巴黎萬國博覽會

的興趣——受難、耶穌自畫像、蒙神感召的女子、誘惑與墮落。這些題材的確與象徵主義（Symbolism）的表現手法關係密切，而高更以耶穌或三賢者的形式所表現的自畫像也正是他個人偏執與自戀的寫照。就這方面而言，綜合主義（Synthetism）、掐絲琺瑯彩主義、原始主義以及廣義的象徵主義均顯現各種企圖,期能克服波洛克等人所說的「再現的危機」（a crisis in representation）——由現代性、都市風格及前衛資本主義下的社會關係席捲而來的一種危機。

對許多論者如畢沙羅而言，象徵主義是中產階級面臨勞工階級脅迫的一種退縮的表徵：

> 當受剝削的民眾大聲咆哮，不斷地提出要求時，中產階級開始覺得有必要把迷信歸還給這些人。於是宗教的象徵主義者、宗教的社會主義者、觀念主義藝術、玄秘主義、佛教等紛紛出籠。❹

他譴責高更「明知故犯地」迎合這股潮流，但是從別的角度來看，不列塔尼主義倒是頗能去除現代風尚中那些令人無法忍受的東西。不列塔尼因之被視為封建的／田園的／靜謐的與精神性的——正是當時巴黎的另類寫照。

停滯——外在於時間與歷史的演進——在原始化的想像中至為重要，一有需要，那便是一處心靈回歸的想像之地。「回歸本質」是高更在藝術上與精神上奉行不二的圭臬，他也常常提到：「不要天馬，不要帕德嫩的神馬！回過頭去，遠遠地回頭……回到孩童的呢喃，一隻完美的舊木馬。」❺高更的話描繪出某種典型，它比在不列塔尼或南海探尋人種的根源還要更根本，含意更深遠。

這種特質遺傳自盧梭的思想，揉合些許異國風情，一些浪漫主義的潮流，以及——比較接近高更那個時代——對於孩童和孩童感覺的一種新的興趣。或者我們可以說高更對於孩童的印象——不列塔尼的女孩子、青少年、光身子的小男孩（有些顯得很不自然）——本身構成了不列塔尼主義（圖4、5）。還有，頻頻出現的孩童、毫無個性的不列塔尼婦女，幾乎遮蔽了不列塔尼其他的面貌，例如，男人以及他們所從事的活動。為什麼高更對不列塔尼的男人——無論相貌特徵、服飾或精神的世界——沒有興趣？這個問題顯然不容易回答。我們不妨把不列塔尼主義中缺乏男性的描寫，看成是類似十九世紀的賣淫論述中獨缺男性論述的結構性現象。換句話說，作淫媒的論述以及其他關於男性社羣種種墮落的敘述都同樣被省略，論述中僅剩下純女性化的虛幻的建構。不列塔尼主義在這方面提供一個不變的田園世界場景，異鄉客和超脫凡俗的婦女與孩童生活在一處純淨自然、柔和婉約、精神崇高的樂土之上。大皇宮展覽目錄明白指出：「在高更的藝術旅途中，普爾度（le Pouldu）是他第一個大溪地，他在法國的大溪地。」❻為了避免錯認不列塔尼主義只是十九世紀晚期的一個現象，大家應該留意下面這一段一九七一年對不列塔尼婦女的描述：「不列塔尼婦女的相貌很類似，都帶有樸拙的土氣，她們共有的氣質來自於動物性的本源，以及數個世紀以來禮俗教化的結果。」❼

無論如何，高更第一次駐留不列塔尼期間的畫作中裸裎的女性身體都帶有幾分不列塔尼主義特有的味道（在此之前高更較為特出的女體畫作只有一八八一年「寫實的」蘇珊娜系列〔Suzanne Coussant〕）。顯然，不列塔尼時期的高更正著手建立他獨特的女性神話——雜陳著華格納式（Wagnerian）的鋪陳敘述、關於女性本質的世紀末的固有觀

4 高更,《裸體的不列塔尼男孩》
(*Nude Breton Boy*), 1889, 科隆,
Wallraf-Richartz Museum

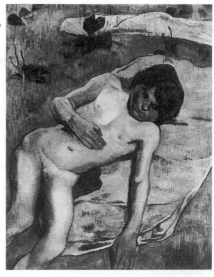

5 高更,《不列塔尼女孩們的舞蹈, 阿
凡橋》(*Breton Girls Dancing, Pont
-Aven*), 1888, 華盛頓國家畫廊,
Mr. and Mrs. Paul Mellon 收藏

念、史特林堡式（Strindbergian）對女性的刻意鄙視及法國文藝版的叔本華（Arthur Schopenhauer）。充滿刻意鄙視女性的現代藝術史文獻正可詮釋高更對女性表現的真正意義。❽也可以說，如同平常所認定的不列塔尼是神祕、古樸且帶有濃厚的宗教氣息一樣，被醜化的婦女、赤裸的夏娃和浪裏的女人（全都是不列塔尼時期的創作）很明顯地均停留在永恆的男性幻想的頂峰——這就是女性的面貌。

　　誠然，在高更的繪畫和寫作中，對原始的渴求變得極為性別化，我們不得不考證這是普遍的現象，或者僅是特例。一八八九年開始，遺世獨立的熱帶生活和文化與感官肉慾有了直接的聯繫——自然的豐腴呈現出「土著女子」的溫柔可人。一位藝術史家論道，「高更的伊甸樂園裏的第一位夏娃」出現在一八八九年（見諸《不列塔尼夏娃》〔*Eve bretonne*〕，《水神》〔*Ondine*〕，《沐浴的女人》〔*Femmes se baignent*〕，以及稍後的《異國夏娃》〔*Eve exotique*〕）。為了考據《異國夏娃》畫中的頭像是否真為高更母親艾蓮・夏莎（Aline Chazal）的寫照，後人著實費了不少筆墨。但是如果我們回到夏娃意味著母親這個原點，如同聖經記載，夏娃是所有人的母親，那麼高更以他母親的肖像作為繪圖藍本，便沒有什麼特別奇怪的意義。我們根本不可能確切知道畫家的意向、動機和心理狀況，透過作品裏的主題來進行心理分析看來是徒勞無益的。我認為最重要的是把夏娃／母親／自然／原始視為一組文化和心理上的自明結構，對之進行分析方為有效。

　　我們再次遭逢一種神話敘事，它絕不可被歷史地歸為象徵主義。以下引述一位當代藝術史家的論點來佐證我的看法：

　　　　還有什麼比人類共同的，壯碩而豐腴的母親更適合作為

黃金時代的象徵呢？⋯⋯高更的夏娃是異國的，是高更熱帶生活的印記。他不僅對當地的女人有貪念的慾望，更因爲複雜的血緣——高更的母親具有秘魯、西班牙和法國的血統——他經常自認爲低等人、野蠻人，野蠻原始的地方才是他的歸宿。❾

另一位藝術史家則說：

> 儘管高更的意象清楚地勾勒出十九世紀女人注定被命運擺弄的傳統，但它也摒除了那種貧瘠的關係。相反的，他的陶藝創作《邪惡的女性》（*Femme noire*）藉著呈現其豐腴的腹部，給予這場注定的兩性邂逅一種豐富的演變：女性利用男性並在交歡之後殺掉他們，但她們需要男性的陽具和精子來創造新的生命。儘管對於男性而言具有致命的危險，這種合作關係卻必然會發生。高更的意象基本上是根本而自然的。❿

這些重複出現於引證中的題旨（我必須說明，它們都是信手拈來的）——混血世系的奇怪論據，高更所說、所信、所表陳以及某些事實片段的摘取，還有文化的反璞歸眞，正是羅蘭・巴特提醒我們的，這是神話敘事的明顯標記。所有這些關於高更的女性的、原始的及另類的神話，都紛紛擾擾迴盪在近代的藝術史論述中。還有，只要女性的特質按照傳統的連結方式，而不是全面地與原始置放一起（順帶一提，這種連結在世紀末逐漸趨於狂亂），我們便得要問：反過來看，原始與女性是否被整合爲一？換句話說，原始主義是不是一種性別論述？

要釐清這個問題的方法之一，便是回溯高更的遊歷過程。早在一八八九年，他就決心前往大溪地重新開創新的生活。值得注意的是，他也曾經考慮過越南北部同京（Tonkin）和馬達加斯加島（Madagascar）；三處皆為法國的殖民屬地，其中大溪地是最晚的一個，直到一八八一年才成為法國的殖民地(在此之前則只是法國的保護領地)。高更的原始主義並非漫無目標，事實上它跟隨法國的殖民步伐前進。高更在不列塔尼寫給他太太的信中說：

　　　　也許我置身海島，徜徉蒼翠樹林中的日子很快就來了！陶醉在平靜與藝術生活裏。伴隨我的家人，遠離為五斗米折腰的歐洲。在大溪地，熱帶地方美麗寂靜的夜空下，我將可以聽見自己心裏的低吟。我與周遭神祕的萬物將相處得多麼和諧融洽。重獲自由，沒有金錢的煩惱，我可以用心去愛，開懷唱歌，無怨地死去。⓫

　　高更在許多信中都清楚地表明熱帶／陶醉／和諧／自然的同等性。這便是高更當時所建構的神話敘事，至今它仍令人深信不疑，你只要瀏覽一下梅迪俱樂部（Club Med）介紹大溪地的小冊子，就可明白這個神話未曾稍稍褪色。

　　如果我們知道玻里尼西亞是一種複雜而武斷的再現，同時也是時間和歷史之中一處真實的地方，我們便可以開始追問，在十九世紀的法國還有什麼附帶產品隨之而生？自從一七六七年瓦利斯（Sumuel Wallis）船長的「發現」──這個字眼本身就值得被討論──開始，南太平洋諸島在歐洲人的想像中就佔有特別的地位。在航海家布干維爾

（Louis-Antoine de Bougainville）的眼中，大溪地不折不扣是美的代名詞：迷人的氣候、舞蹈、迷人而柔順的女人。

在庫克（James Cook）、瓦利斯等人的遊記裏，布干維爾以及其他許多成功的航海家曾去到南太平洋，最先最早的殖民接觸是與他者身體的接觸。這些異國的身體在一種動態的知識／權力關係下被單向度地察看、認知、宰制和佔有，身體的主人却無相對的權力。在殖民佔有與摧殘被殖民者文化的暴虐歷史裏，一方面實質的權力凌駕眞實的身體（圖6），另一方面，與異文化體的接觸被再現的幽靈無止境地渲染籠罩——想像力作用於被想像的身體。

在法國的殖民陳述中，這種權力關係的單向性通常不被承認。從許多的圖像和文本當中，我們很清楚地看見這項否認，這些文本和圖像試圖告訴人們：被殖民者需要並渴求殖民者的出現和他們的身體。

6　邁爾特（Paul-Emile Miot），《馬奎薩斯羣島酋長家族》（*The Royal Family of Vahi-Tahou from the Marquesas*），照片攝自法國軍鑑甲板，1869-70，巴黎，人類博物館（Musée de l'Homme）

在十九世紀之前，土著女人對她們法國情人的感情——通常以悲劇收場——成為一種成熟的文學創作題材（圖7）。

對毛利人的身體認知——它進入歐洲的政治和表陳系統比黑人和東方人晚了許多——可以看作是過去對他者身體的認知方式之複製與異化。和非洲人一樣，南太平洋諸島原住民的身體被妖魔化和理想化。在玻里尼西亞的涵構中，他們的身體邏輯可以用一種圖像表示：圖譜的一端是吃人的習俗和鼓聲，另一端是較高貴的土著（通常被賦予希臘式的臉孔）和令人愉悅的女人（vahine）〔大溪地語女人之意〕。吃人的習俗和愉悅的女人之間的弔詭，讓我們警覺歐洲對玻里尼西亞人和非洲人的認知的一致性。如同克里斯多夫・米勒（Christopher Miller）在其關於非洲的論述中所指出的：「恐怖的妖魔與現實的喜悅是一項論述裏的連體嬰，分享同樣的可能性：距離與差異……」❷毛利人的身體有其獨特性，它不需屈從非洲黑人的身體模型。相對地，十八、十九世紀時對毛利人的想像——幾乎全是女性——創造了一個客體，有別於「白人」，也與傳統「黑人」表現圖像完全不同。這反過來也可以說明毛利人的「起源」所引發的長久議題。既非黑種，也不是白種或黃種（一般的人種學論文把人類分成這幾種，例如哥比努〔Joseph Gobineau〕的《論人種之不平等》〔*Essai sur l'inégalité des races humaines*〕），毛利族以其非地方性（placelessness）著實困擾著十九世紀的人種學理論。在這點上，把高更的《我們從何處來？我們是什麼？我們往何處去？》（*D'où venons-nous, Que sommes-nous, Où allons-nous?*）看成是對毛利人起源問題不經意的反諷，將是一件有趣的事。

玻里尼西亞人被看成具有形態意義下的雌雄同體性，使得他們的身體蒙上一層神祕的面紗。賽格倫特別指出：「女人擁有許多年輕男性

7 迪‧維倫威 (Julien Val-
lou de Villeneuve)，《白
人青年與情人》 (Petit
Blanc que j'aime)，石版
畫，約 1840 年代，巴黎，
國立圖書館

的特質，她可以保有年輕［男性］的美麗儀態直到老年。數種動物性
的本質在她們身上優雅地展露出來。」❸相反地，年輕的毛利男性則被
賦予女性特徵。高更在他的《諾亞‧諾亞》(Noa Noa)［大溪地語香味
之意］中描述他曾「克服」對一個為他拉車蒐集雕刻用木頭的毛利青
年的同性戀慾念，很清楚顯現出這種性別的不穩定性。

　　大溪地的文學與肖像製作的內在邏輯，明顯地建構在玻里尼西亞
年輕女性的性魅力之上。一七八五年一位艦長寫道：「這裏的女孩子平
易近人，與她們混熟不是件困難的事。」❹這不禁令我們想起「慷慨號」
(Bounty)那場叛變，部分原因可能是水手與當地女人的交遊所引起。

從十八世紀起，我們可以按照南太平洋羣島被化約成女性圖像的方式，定義出數種基本類型，而此一女性圖像是熱帶樂土有效的轉喻。事實上，毛利人的文化帶有女性的特質，顯現熱帶生活的慵懶、溫和、散漫與魅力的情境，玻里尼西亞人重視沐浴、裝扮和使用香水的文化，即是這種本質演變的現象。自從照相機加入了有關毛利人身體論述的生產行列(大約是在一八六〇年代早期，高更來此之前二十多年)，這些表陳的成規就已確立（圖8、9）。

在審視一般的表陳模式時──圖像的或影像的──我們可以將圖像較爲簡潔的視爲較高級的文化形式。因此，我們把目光由十九世紀末洛可可風格的女人，轉到自然主義或裸體的大溪地人的傳統表徵上，這些傳統表徵則要靠學習傳統的繪畫或行爲舉止的禮俗來維繫（圖

8 瑪沙(L. Massard)，《紋身的女士》 (Femme tatouée de l'Ile Madison, Océanie)，約 1820

9 華伯爾 (J. Webber)，《帶著禮物的年輕大溪地女子》(A Young Woman of Otaheete Bringing a Present)，十九世紀初英國複製，原法國印製

10 依照羅依特（E. Ronjat）所作素描再製成石版畫，約 1875

10）。

有一項高度發展的，關於大溪地也略為涵括馬奎薩斯島（Mar-quesas）的文學傳統，包含現在我們視之為高級文化產品的梅爾維爾（Herman Melville）的《提比》（*Typee*）與《奧摩》（*Omoo*），以及成功的大眾文化產品如維德（Julien Viaud）（筆名皮耶・洛蒂〔Pierre Loti〕）的《洛蒂的婚姻》（*Marriage of Loti*）。「嚴肅的」原始主義者如高更和賽格倫對《洛蒂的婚姻》之類的作品嗤之為濫情的垃圾，但是我們讀賽格倫的《遠古》（*Les Immemoriaux*）或凝視高更對大溪地和馬奎薩斯島奇怪的苦悶與退隱的鄉愁，到最後會發現其與洛蒂相去並不遠。

簡言之，對高更而言，大溪地和馬奎薩斯島的「效用」如同是一

百年來的古早的再現，以及它是法國的領屬，讓高更可以節省百分之三十的船費支出，更重要的是，高更懷著前去記錄原始生活的「使命」。這種效用清楚地顯現在一八八九年巴黎的萬國博覽會上，原始的住屋、進口的土著和試驗品組成博覽會的主軸。一位英國記者威廉・瓦頓（William Walton）在〈萬國博覽會的主要藝術品〉（Chefs d'oeuvre de l'Exposition Universelle）中描述了這座殖民樂園的尺度和野心：「殖民館的展覽包括交趾支那、塞內加爾、安南、新喀里多尼亞、帕威（Pahouin）、加彭和爪哇的村落與住屋等等。把這項展覽辦得如此周全和逼真，可真是耗費了鉅資與無數心血。」❺

除了這些村落之外，還有一項包括四十多個家屋模型的展覽以呈現「人類住屋的歷史」，以及一項「書寫的歷史」則陳列了遠古和復活島採集來的碑文。這些舶來品對高更的重要性不可低估——但却通常為人所忽略。高更在會場留連數月（此時綜合主義的畫展也正在威伯尼咖啡館〔Café Volponi〕舉行）。如同帝國主義「架構」了原始主義的論述，原始主義的經驗也是架構在殖民地展覽或人類住屋歷史展之上的，是它的延伸與涵構。

了解這個架構是揭開高更「反璞歸真」的神祕面紗的第一步。在原始的概念之內有一個黑暗的角落，糾結著想像知識、權力與掠奪的幻想；而這些幻想有些時候真有實際的權力與強取豪奪在背後支持著。當我們看到高更在《諾亞・諾亞》的手稿中寫出：「我看見許多眼睛澄靜如水的女人，我希望她們願意被不費唇舌、粗暴地佔有。以一種渴望被掠奪的方式……」❻我們來到了原始主義藝術家的神話其實可能是一則性犯罪，而支配與暴力的關係提供這個神話一幅歷史與精

神的保護傘。

在討論土著本性的同時，我們可以來看看玻里尼西亞人的眞實世界和高更想像中的玻里尼西亞有何不同。在一七六九年大溪地人口約有三萬五千人，到一八九一年高更抵達巴培(Papeete)，來自歐洲的傳染病使得當地死了三分之二的人口。到十九世紀末，人種學學者推測毛利人注定要絕種了。前歐洲文化已經很快地被摧毀；基督教喀爾文教派傳教工作已有幾世紀，而摩門教和天主教的傳入也有五十年。大溪地婦女所穿的寬大長裝(圖11、12)，就是基督教及西方文化傳入的一個例證。丹尼爾森（Bengt Danielsson）是唯一由神話敍事觀點出發研究高更的學者，他認爲遠古大溪地宗教及傳說差不多都蕩然無存，當地人不論宗派，幾乎每天至少上教堂一次，而星期日更是全然地投入禮拜活動。❼

不僅是本土的宗教被根除，就連手工藝品、樹皮織品、紋身刺青、音樂都受到歐洲的影響。高更作品中所繪的亮麗衣飾、床單、窗巾也全都是歐洲風格製品。

高更對巴培省被歐洲殖民所控制感到不滿。稍後幾年在馬奎薩斯羣島，他見到當地中國人與玻里尼西亞人通婚的例子。但是殖民者擔心如此將喪失他們的純正血統，原始文化所尋求的是去擁抱原始神話中的重要成分。如同克立佛（James Clifford）指出，「非西方國家正在逐漸消失、西化。如班雅明對現代化的諷喩，部落文化終將毀滅。」❽

高更在法國時曾幻想大溪地爲一逸樂的蓬萊仙島，自然美景隨手可得。這些想像是他自殖民手册中閱讀所得。高更的住處距巴培省三十哩，他的生活完全仰賴中國店裏昂貴的罐頭及當地人每週一次從山上送來的香蕉、水果與大溪地食物爲生。有時他也以捕魚爲生。高更

11　邁爾特，《傳教小屋前的兩個大溪地姊妹》（*Two Tahitian Sisters in Missionary Garb*），
1869-70，巴黎，人類博物館

12　巴特斯（Patas）所繪蝕刻畫，爲《庫克船長的航行》（*Les Voyages de Capitaine Cook*）
書中的插畫，1774

在他自己的熱帶天堂裏既無法參與當地食物採收工作，只好全靠罐頭及大溪地人與當地歐洲人的接濟。在大溪地及馬奎薩斯羣島的幾年中，高更身邊的青春土著少女不但是他原始文化不可思議的護身符，更是高更「家」與「食物」的提供者。

西方人運用不同的方式展開他們的原始化。高更相當謹慎地建立起他和原始土著親密的形象。藉著他帶有玻里尼西亞標題的大溪地作品，呈現他自己土著化的風貌，再將這些作品介紹給歐洲以及他的朋友。雖然高更居留在當地有很長的一段時間，但他未曾學習當地的語言，他大部分的作品標題不是文法錯誤就是殖民化洋濱腔。❶在馬奎薩斯羣島的最後幾年因生活困頓，高更也替法國報刊工作，報導當地殖民在宗教和政治的各種衝突情況。

在此，我們要再次探討和上述情形有所不同的《諾亞‧諾亞》。長久以來,此一文本一直被視爲是有關大溪地宗教及神話的第一手資料。其內容引自於高更早期作品《毛利人的遠古祭祀》（*Ancien Culte maho-rie*），而此作品有部分是抄自摩倫侯（Jacques-Antoine Moerenhout）在一八三七年所寫的《大西洋羣島的航行》（*Voyages aux îles du grand océan*）。❷高更在寫《諾亞‧諾亞》時，他對毛利人宗教的了解完全來自於大溪地人的神學，這些神學知識是他十三歲的大溪地少女情婦泰哈瑪娜（Teha'amana）所給的，他作了兩項否認：他否認他對毛利人宗教的陌生，也否認泰哈瑪娜和其他大部分大溪地人一樣對大溪地傳統缺乏了解。

在我回到探討高更抄襲範例之前，先要談談泰哈瑪娜對高更神話的利用價值。當然，如果說高更是憑著泰哈瑪娜來想像出古老土著神

祕世界，未免太過武斷。這裏有一段摘自《諾亞‧諾亞》關於高更對大溪地田園景色的敍述：

> 我又開始工作，家中充滿了歡樂。早晨太陽升起，光線直射屋內，泰哈瑪娜的臉上像是塗滿金光洋溢著情愛，我們兩人走出戶外到溪邊沖涼，如此自然又簡單的生活如同伊甸園裏的世界。隨著時光的消逝，泰哈瑪娜愈來愈讓人心動了。我們完全忘了時間的存在。我不再感受到善與惡的分別，所有的事物都是那麼美好奇妙。㉑

打破中產階級社會的標準，高更以抒情的情懷描述他在大溪地的生活。一個五十歲的老頭與一個十三歲的情婦嬉樂，這正是高更神祕色彩的關鍵。高更在一八九七年寫給西更（Armand Seguin）的信中提到：

> 這是一個非教化的伊甸園，我坐在門邊吸著雪茄，喝著烈酒，如此的快樂日復一日。我有一個十五歲的太太［她是繼泰哈瑪娜之後，高更的另一情人］，她每天為我煮飯，我有任何需要她總是去做，她每月的報酬僅是十法郎。㉒

這幾段的敍述提供了高更神話學反對派者相反的例證。其中更引起高更主義者注意的，是高更對自然及年輕女子「純情」性愛關係的渴望。如同胡格（René Huyghe）在其以高更的《毛利人的遠古祭祀》為研究主題的論文中，便以較為理性的眼光解釋，十三歲的大溪地女子相當於一個十八至二十歲的歐洲女子。㉓

胡格指出毛利族女性的生理和西方女子**不同**，毛利人奇特地將慾

望變爲正常的性愛關係在西方可能成爲一種罪惡。這種特殊的原始的性愛似乎是與生俱來的。海倫·西蘇在《年輕人》（*La Jeune Née*）中提出：「在原始的世界，陌生者的**身體**並沒有消失，但他們的力量必須被馴服，必須回到主宰者的手上。」❷由此而知，野蠻人與女人的形象是相似的這兩種特質不論是在高更的作品或是在其他女性及土著身上都可見到。

　　高更在玻里尼西亞及不列塔尼的作品中，幾乎絕少出現男性的形象。即使是毛利人雕像也都爲女性。我們並不能說在這男性的背後隱藏著什麼，然而高更是第一個歐洲藝術家描繪帶著陰毛的女性。相當有趣的是，高更的不列塔尼裸體仰臥男孩（唯一在不列塔尼時期出現的男性），其男性生殖器却意外的省去了。沒有什麼能和此奇怪的情形比較。雖然高更呈現的女性都帶著相當傳統的象徵——胸前的水果、性器官上點綴的花朵、羽毛，但是這與女子魯鈍、沉滯的表情和她們想被激發表現出來的奇幻情感毫不相合（圖 13）。

　　在這女性世界的背後到底隱藏的是什麼？要了解這個問題，我要再來討論高更抄襲之事，並從一比較廣的角度來看抄用摩倫侯的指證。高更在《毛利人的遠古祭祀》中所用的抄錄，出現在《諾亞·諾亞》中。同樣的內容在《前與後》（*Avant et après*）中也出現過。法國殖民辦事處編印的招攬大溪地殖民小冊子的部分內容，也曾出現在他寫給瑪蒂·高更的信中。

　　除了抄用別人的文章，高更也不斷重複他自己的東西。在一些信件和文章中有些取自於《現代心靈與天主教》（*The Modern Spirit and Catholicism*）。高更在法國與其他藝術家的交往中，也出現另一種抄襲

13　高更,《惡魔》(*Parau Na Te Varua Ino*),1892,華盛頓國家畫廊,W. Averell Harriman Foundation 捐贈

的情形：例如，貝納便認為高更有抄襲他的綜合主義的嫌疑。但無庸置疑，當這兩個藝術家在不列塔尼成為朋友時，貝納的理論尚未發展成熟。自一八八一至一八九〇年代，我們能區分出不同風格時期的高更——包括深受畢沙羅、梵谷、貝納、塞尚、魯東（Odilon Redon）、竇加和流行的普維斯・德・夏晼（Pierre Puvis de Chavannes）所影響之不同時期風格的高更。論及藝術史中所稱的「來源」，高更確實是有抄襲、借用和重複的情形。

從高更的收藏，包括照片、蝕刻、書籍、雜誌和其他的圖像資料來看，高更曾經放棄過印象主義，直接從藝術中取材。例如，高更曾不斷地使用婆羅浮屠（Borobudur）的寺廟浮雕及底比斯（Thebes）的壁畫。在萬國博覽會的展覽中，他抄用特羅卡德侯藏品及部落工藝品尤為明顯。高更也曾經完全利用照片而非用真人為模特兒來製作毛利人雕像；照片是高更最常用來作為人體繪畫的參考。在萬國博覽會的展覽作品 Merahi Metue No Tehamana 也取材自復活島石刻。以女性為題的作品 Te Arii Vahine 則是參考了馬內的《奧林匹亞》及克爾阿那赫（Lucas Cranach）的《斜躺的黛安娜》（Diana Reclining）。大溪地兩女子的肖像是完全參照照片之作。高更的部分陶藝作品是仿照莫西肯（Mochican）的作品。而廣陌（Hiroshige）的木刻也成為高更不列塔尼海景的參考。

對部分高更同時代的人，上面這些例子是他們對高更象徵主義了解的重要因素，如同米爾伯（Octave Mirbeau）對高更的描述：「高更所表現的不定的、特殊的氣息，其中混合包含了土著的色彩、天主教的儀式、印度的思想、拜占庭的想像、微妙又曖昧的象徵主義風格。」❻比較嚴苛無情的評論者，如畢沙羅就認為：「所有的一切，高更就像

是藝術裏的水手，到處在海上東拾西選。」❷

　　這種種的例證顯示出高更在他的藝術中，女性的呈現、原始的呈現，這兩者間彼此交互牽涉，在他藝術創作的過程中有相似之處。我們所要討論的問題，與其說是一項發現，不如說是過去種種探究的延續。高更的生活、藝術、神祕色彩，對我們而言就如同迷宮一般。女性和原始，不列塔尼和毛利，這些在過去已是被討論、寫過的，到現在仍然繼續被討論、寫著。誠如巴特所言：「當神祕色彩變成一種形式，它真正的意義已經不見，變得空洞，歷史也成虛空，留下的只有文字而已。」❷相對於原始衝擊近來日益的復甦，與高更同時代的畢沙羅則明確地認為：「高更總是侵入別人的領域，掠奪大西洋的原始風貌。」❷

摘自《藝術在美國》(*Art in America*) 第 77 期 (1989 年 7 月號)：118-29。1989
年《藝術在美國》版權所有。經作者和《藝術在美國》同意後轉載。

❶賽格倫（1878-1919）是法國海軍專科醫師及業餘作家，也是位具有相當影響力的異國風味文學創作者。他第一次隨海軍出巡到大西洋，當到達大溪地時，正好是高更死後的數月。之後他購買了許多高更留下來的遺物，包括他的手稿、作品、照片及收藏簿等等。賽格倫以高更爲題的論文，在他死後被合編成輯：*Gauguin dans son dernier décor et autres textes de Tahiti*, Paris, 1975. 當賽格倫回到法國後，他寫了一本小說《遠古》（*Les Immemoriaux*, 1905-6），內容爲他根據高更眼中的大溪地重新想像刻劃出毛利人的生活。之後他又前往中國大陸四年（1909-13），寫了一本小說 *René Leys* 及兩本論文集 *Steles, Briques et tuiles*. 他的另一著作 *Essai sur l'exoticisme* 在他去世後出版，內容爲異國風情沉思之作。

❷被引述於 John Reward, *Gauguin*, New York, 1938, p. 11.

❸ Fred Orton and Griselda Pollock, "Les Données Bretonnantes: La Prairie de la Representation," *Art History*, Sept. 1980, pp. 314, 329.

❹ *Camille Pissarro: Letters to His Son Lucien*, ed. John Rewald, New York, 1943, p. 171.

❺被引述於 Robert Goldwater, *Primitivism in Modern Painting*, New York, 1938, p. 60.

❻ Claire Frèches-Thory, "Gauguin et la Bretagne 1886-1890," *Gauguin*（展覽目錄）, Paris, Grand Palais, 1989, p. 85.

❼ Wayne Andersen, *Gauguin's Paradise Lost*, New York, 1971, p. 53.

❽例子相當多，然而安德生（Wayne Andersen）書中所摘錄是其中最糟的一個。他認爲高更的作品全都環繞在女人身上，特別是女性童貞的失落，他認爲這和基督釘死於十字架上一樣。這種理論造成了形式及圖像分析的錯

亂。

❾ Henri Dorra, "The First Eves in Gauguin's Eden," *Gazette des beaux-arts*, Mar. 1953, pp. 189-98, p. 197.

❿ Vŏjtech Jirat-Wasiutynski, "Paul Gauguin's Self-Portraits and the Oviri: The Image of the Artist, Eve, and the Fatal Woman," *The Art Quarterly*, Spring 1979, pp. 172-90, p. 176.

⓫ *Lettres de Gauguin à sa femme et ses amis*, ed. Maurice Malingue, Paris, 1946, p. 184.

⓬ Christopher L. Miller, *Blank Darkness: Africanist Discourse in French*, Chicago, 1985, p. 28.

⓭ Victor Segalen, "Homage à Gauguin," *Gauguin dans son dernier décor*, p. 99 [我的翻譯]。

⓮ C. Skogman, *The Frigate Eugenie's Voyage Around the World*, 被引述於 Bengt Danielsson, *Love in the South Seas*, London, 1954, p. 81.

⓯ 被引述於 Christopher Gray, *Sculpture and Ceramics of Paul Gauguin*, Baltimore, 1967, p. 52.

⓰ Paul Gauguin, *Noa Noa*, ed. and intro. Nicholas Wadley, trans. Jonathan Criffin, London, 1972, p. 23.《諾亞‧諾亞》有多種不同的版本，原本爲高更和莫里斯合作，但後來高更宣稱他並不滿意莫里斯在文學的修正及敍事上的重整。故《諾亞‧諾亞》至少有三種不同的版本，翻譯的不計算在內。

⓱ Bengt Danielsson, *Gauguin in the South Seas*, London, 1965, p. 78.

⓲ James Clifford, "Histories of the Tribal and the Modern," *Art in America*, April 1985, pp. 164-72, p. 178.

⓳ 參見 Bengt Danielsson, "Les Titres Tahitiens de Gauguin," *Bulletin de la Société des Études Oceaniennes*, Papeete, nos.

160-61, Sept.-Dec. 1967, pp. 738-43.

⑳參見 René Huyghe, "Le Clef de Noa Noa," in Paul Gauguin, *Ancien Culte mahorie*, Paris, 1951. 高更所拼的 mahorie 用任何語言看都是錯的。

㉑ Gauguin, *Noa Noa*, p. 37.

㉒一八九七年一月十五日寫給西更的信。被引述於 Danielsson, *Gauguin in the South Seas*, p. 191.

㉓ Huyghe, "La Clef de Noa Noa," p. 4.

㉔被引述於 Josette Féral, "The Powers of Difference," in *The Future of Difference*, eds. Hester Eisenstein and Alice Jardine, Boston, 1980, p. 89.

㉕ Octave Mirbeau, "Paul Gauguin," *L'Echo de Paris*, Feb. 16, 1891. Reprinted in Mirbeau, *Des Artistes*, Paris, 1922, pp. 119-29.

㉖ *Camille Pissarro*, p. 172.

㉗ Roland Barthes, "Myth Today," *Mythologies*, ed. and trans. Annette Lavers, New York, 1978, p. 139.

㉘ *Camille Pissarro*, p. 221.

18 高更筆下的大溪地胴體

彼得‧布魯克斯

高更筆下的大溪地神話，與大溪地的旅遊指南、洛蒂那本優越感極重的大溪地愛情小說《洛蒂的婚姻》，更甚或一八八九年世界博覽會中的殖民地展覽比較起來，和十八世紀歐洲發現該島後生發的幻想迷思，在本質上並沒有兩樣。❶尤其是布干維爾一七六九年環遊世界回到法國宣佈他的發現後，大溪地在法國就成了〔希臘〕「塞瑟拉島」(l'-Ile de Cythère)，維納斯的新殿堂。如果對許多人而言，大溪地實現了盧梭思想中社會組織的雛型，也就是設立了和諧及秩序但又不受財產分配和政教箝制的原始烏托邦社會，它最主要的還是個情慾的天堂，這個地方完全沒有造成歐洲文明中不滿足的那種過度的壓抑，而享樂方面亦全無尺度準則可言。

布干維爾到達大溪地時，見到他的「布杜塞」(Boudeuse)和「星

星號」兩艘船邊圍著土人的獨木舟,裏面坐滿了男人及——特別是——女人。「這些女人多是裸體的,因為和她們一起來的男人和老婦把她們平時圍著的布全拿掉了。」❷立刻就可以看出,男人是在奉獻這些女人——至於他們**為什麼**要這麼做,以下即將探討這個問題——而在「同樣的動作下」,也顯示出水手是如何看待那些女人的。有一個甚至挨到了甲板旁邊,「然後故意不小心地讓圍布掉下來,在所有人眼中看來就像維納斯在腓尼基的牧人前展示自己一樣:她的身材也有如天仙下凡。」因而法國的水手也被召來再扮演一齣巴利斯的評判 (Judgment of Paris)。

這一幕和這一筆調是布干維爾最精彩的地方。在下一章,他敍述他第一次上岸後回到小艇途中,如何受邀坐在一俊美的島民旁,然後那人在一名笛手的伴奏下,「緩緩地為我們唱出一首顯然是古希臘詩人阿那克里翁(Anacreon)風格的歌:這景色真是迷人,值得布雪來畫。」(p. 191)「連阿卡狄亞都有死亡(死亡無處不在)」(Et in Arcadia ego)。這個能背羅馬詩人魏吉爾詩句的布干維爾,選擇了相關的熱帶場景,使大溪地成為古典的黃金時代,就像十八世紀「愉快」的藝術家重新創造的:他和他那些人走進了「愛的盛宴」,登上了塞瑟拉島:

> 維納斯在此是眾善女神, 她的膜拜並無神秘之處, 而每一刻的歡樂對該國來說都是節慶。他們對我們表露出來的尷尬頗為不解; 對這種赤裸, 我們的態度是相當排斥的。但我不敢說就完全沒有一個法國人克服不了這種嫌惡感, 讓自己入境隨俗。(pp. 194-195)

布干維爾發現的不是無人管的「自然狀態」,而是盧梭在他一七五

四年所著的《人類生而不等論》（*Discours de l'inégalité parmi les hommes*）中稱「最初的社會」是：從野蠻狀態進入尙未被污染的社會契約的人類──「最幸福也最持久的狀態」。此地就像盧梭所說的，是「眞正年輕的世界」。❸狄德羅（Denis Diderot）在他的〈布干維爾之旅補述〉（Supplément au voyage de Bougainville）中一定會如此諷刺地應用到大溪地上：「大溪地位於世界的起源，而歐洲接壤的則是老年。」❹大溪地的原始狀態在我們想像中等同最初的天眞、讓人嚮往的純樸，沒有古老文化中必有的腐敗。這樣的異國色彩無論在時空上都是當時的歐洲不可見的。因此，深入南太平洋之旅也就是回到從前之旅。

而即使大溪地人的偷竊行爲也只不過表示他們毫無私人財產的觀念，這在盧梭來說當然就是結束的開始，這種竊奪無疑將走上蓄奴的社會，破壞人類的幸福。「布杜塞」那艘船上的船醫暨博物學家德‧康莫森（Philibert de Commerson）是盧梭最忠貞的徒弟，立刻就將大溪地和湯瑪士‧摩爾（Thomas More）的《烏托邦》（*Utopia*）相提並論，並聲稱大溪地居民住在某種諧和的共產社會，對財產並無你我之分的概念──這對大溪地的社會結構其實是一種誤解，同時也顯示出要成爲烏托邦的某些開明的條件。缺乏人和物的財產私有制：女人可自由流通，欲望即根本的法律，沒有歐洲文明制訂出來用以宣揚佛洛伊德所說的「本能的克制」那些人爲的禁制和壓抑。康莫森寫道：「他們所知的唯一眞神就是愛。」阿卡狄亞這塊樂土主要就在它對享樂全無限制的追求，而這和實用主義其實是相輔相成的。

至於康莫森，在狄德羅看來，大溪地人自由的性行爲是由於他們認爲孕育後代乃天賦人類的善行；而狄德羅杜撰出來的牧師所宣揚的道德限制──例如禁止未婚私通、亂倫、婚後通姦，並對一夫一妻制

和永恆不渝的規定——只會誤導並抑制這種善行。妒忌、調情、不貞、過分矜持——這些歐洲性行為的特點都是從女人成為男人的財產後的歷史中才產生的。在狄德羅來說，大溪地的性開放最主要的就是反映出歐洲的性奴役。因此，大溪地的發現顯示了盧梭《人類生而不等論》的真實性，同時也是拉克羅（Choderlos de Laclos）在他《人類的教育》（Sur l'Education des femmes）一書中所論證的據點，他認為在當今歐洲社會的情況下是不可能改善女人的天性的，因為女人天生的需要由於隸屬男性而整個變質了。

布干維爾在巴利斯評判赤裸女神下所呈現的大溪地，和他的前人所說的有些出入，也就是 H.M.S.「海豚號」的瓦利斯船長——第一個發現該島的歐洲人。瓦利斯到大溪地時，顯然並沒有一船船裸女出現，而是一些場面緊張的交易，示警的炮聲隆隆，然後是一場早有準備的交鋒，大溪地人所丟的石塊很快就被英國的大砲和葡萄彈連續的轟擊壓倒。好幾個大溪地人被宰掉，而英國人很可能在沒有什麼抵抗下就攻下了灘頭。而英國人到了岸邊後，在砲手的監視和獨有的權威下所做的，也只是在隔開土人和英國人且守衛嚴密的河邊設立交易據點。對英國人來說，土女和白種男人之間不是性而是以物易物的一種關係。瓦利斯說道，「我們的人在岸邊時，幾個年輕的女人獲准過河，而她們雖然不反對能按照個人的口味來挑選，却非常了解自己的價值，不會堅持要考慮一下。」❺另外「海豚號」的資深船長羅伯森（George Robertson）在他一七六七年七月七日的航海日誌中也寫道，「這些年輕仕紳中的一人告訴我，今天大家的注意力都集中在某種新的交易上，但其實說古老的行業還比較恰當。」❻而交易的價錢很快就以釘子的標準訂下了。瓦利斯聲稱把年輕女人帶到交易地點的「父老兄弟」「很知道美的

價值, 而享受之後所付的釘子, 尺寸往往是和她的魅力成正比。」(Hawkesworth, 1:181) 但瓦利斯巧妙的經濟制度可能是錯的, 因為他在大溪地大部分的時間都因病而留在船艙內。羅伯森對價錢逐漸上漲所做的報告比較簡單, 但可能也比較正確：他七月二十一日寫道：「有些年輕仕紳告訴我說, 所有的『自由』男子都和年輕女人交易過, 而這些女人過去幾天來都提高了價錢, 從兩毛、三毛的一根釘子到四毛的, 有些人還獅子大開口要七吋或九吋的尖釘。」(Robertson, p. 104) 說真的, 「海豚號」因為肉體的交易而到了幾乎航行不得的地步：羅伯森發現船員一直在拔防滑條上的長釘和尖釘, 吊床上三分之二的釘子都不見了, 結果大家都睡在甲板上。瓦利斯和羅伯森因而必須頒佈交易的嚴格規定。

和布干維爾的阿卡狄亞借喻比較起來, 「海豚號」的釘子這種敍述使歐洲和大溪地間的性交易顯得相當悲慘。有人留意到, 大溪地人似乎對釘子的輸入反應熱烈, 因為在歐洲人來到之前, 他們沒有這種東西, 因此這東西看起來必定稀奇且神奇, 立刻就可以製造魚網, 而變成斧頭後還能做其他工具和武器。❼果真如此的話, 他們的行為就會像加諸在許多殖民地人身上的行為, 用他們的自然資源來換取「現代化」。高更習稱大溪地人的身體為「金色」——"Et l'or de leur corps"（及他們身上的那種金色）, 他還將其中一幅畫抒情地冠上此標題。在「海豚號」的交易中, 金色肉體的歡樂就是——廉價地——用來交換冷酷而實用的英國鐵釘的自然資源。與此商業交易共串共謀的是道德隱喻：珍貴而原始的「發現」資源, 屬於一種豐富、享受而浪費的經濟制度, 與此對照的是機器製造的商品, 屬於稀少、牟利而壓抑的經濟制度。這位法國船長和船員所感覺的黃金時代已經走下坡到了鐵器

時代，這要感謝英國人。

因此，布干維爾認爲他和大溪地人彼此自由交換禮物的這種信念就像贈送禮物的儀式一樣，可能讓他產生意識上的盲點而無視於交易背後的條件。然而「海豚號」在大溪地停留的歷史，武力接觸以及被神祕而威猛的武器所殺的數目不詳的土人，在在都說明將女人獻給來訪者的這種方式另有一層解釋。大溪地人了解，這對有力量將他們全毀的來訪者而言，無異起了一種慰藉的作用。你一旦發現自己的石頭不敵對方的大砲和槍彈後，即試著引誘他們。要愛，不要戰爭。

然而，即使我們懷疑將裸女獻給性慾急待解決的水手這當中有某種算計在內，我們也不能完全排除布干維爾的阿卡狄亞觀點，因爲這似乎經由在毛利文化上的現代人種學之例而加以證實了，特別是奧利佛（Douglas Oliver）和沙林（Marshall Sahlins）的研究。❽沙林雖然討論的是夏威夷而不是大溪地，但兩者的社會狀況極爲類似；他特別指出在毛利文化中，極大部分的社會關係是由性關係製造而出的，因而性是十分實際而履行式的，創造結構並形成親戚關係。換句話說，男女關係是當作構成其他關係的適當基礎來看的，而不應倒過來看。

無論如何，大溪地的裸體自發現以後就有各種解釋。一方面，霍克維斯（John Hawkesworth）的《記事》（*Account*）中將情景簡述成：大溪地人「崇尚淫慾的尺度，是其他國家有史以來完全不知的，也完全無以想像的。」（Hawkesworth, 2: 207）另一方面，又有狄德羅欲以實用的模式將大溪地的性行爲重新塑造成最基本的自然法則。「雅典的維納斯和大溪地的裸女幾乎毫無相似之處；前者華麗，後者則豐腴。」（Diderot, p. 470）儘管人種上的名稱已有所改變，我們至今對此仍有爭論：我們仍不能百分之百肯定是什麼原因促使在大溪地的社會經濟

制度下自由出賣肉體，我們很可能永遠也無法確定，因爲我們所見的現象已因前人的描述而根深柢固了。❾

　　高更去大溪地有一大部分是因爲受了性的吸引，而這表面上是不受歐洲的傳統所束縛和壓抑的，這也意謂著他必然會問大溪地人裸體的意義何在。他在大溪地的首都巴培所見到的絕非黃金時代，甚至連初期的鐵器時代都不是，而是新教、基督教和摩門教教士百多年所帶來的污染後果，再加上在殖民勢力手下傳統社會結構分裂的現象。巴培是個醜陋的都市，滿是鐵皮屋頂的水泥房子，女人穿的是密不透風、毫無形狀的布袋裝。高更到達的時候正是國王波梅赫五世(Pomaré V)去世的前夕——此後，如前所定，統治權直接歸法國所有，其實好幾十年來就一直如此——而他選在載述他第一次在大溪地居留的書《諾亞•諾亞》中親見這位身爲毛利文化最後一代君王的駕崩。「毛利傳統的最後一抹蹤跡隨著他一起消失了。整個湮沒；除了文明人外，什麼也沒有留下。」❿這並不眞確，因爲早在頹廢而爛醉的波梅赫五世去世前，毛利文化就已所剩無幾——老實說，大溪地一直要到歐洲人在這角色上設置一族首領時才有君王——但此事對高更神話般的載述是很有幫助的。他在書中繼續說道：「這段如此遙遠、如此神祕的過去，我能發現一抹痕跡嗎？而現在所說的對我毫無價值。要重新發掘古代的爐床，要重燃灰爐裏的火燄。」

　　一開始，《諾亞•諾亞》像其他幾本旅遊叢書，如李維─史陀的《憂鬱的熱帶》(Tristes Tropiques)，也是探險遊記，從腐敗的社會走向野蠻的狀態，這也正好是毛利文化失落之處。而在此探險遊記中，大溪地的女人彷彿因爲歐洲人和大溪地在史前時代的接觸，自然而然注定要成爲主角，就像實際進入毛利人的靈魂一樣。高更在巴培的第一個女

人是半帶世襲階級的提提人(Titi)，這是他當時所能找到的，但顯然和他更遠大的目標不符合。要去掉他在文明裏殘留的拘謹，必須要等到他發現泰哈瑪娜，也就是包住毛利靈魂的那具金黃身軀。

要了解大溪地的身體對高更的意義，我們必須正確地檢視他早先在藝術上對女人身體所持的看法，特別是裸女，但這在他去大溪地之前為數極少，且相當冷酷。但我要直接跳到他到該島後第二年所畫的「大溪地夏娃」身上，也就是有名的《德·內芙·內芙·凡諾亞》(*Te Nave Nave Fenua*)（圖1），或稱《樂土》(*Delightful Land*)。在此，夏娃無疑變成了「土女」，背景是帶有異國情調並訴諸感官的幻想樂園，而她的赤裸直接大膽地呈現在觀眾眼前，毫無嬌羞之態。

夏娃的身體其實是高更在藝術、女人和文明這幾方面所作的許多思考的焦點。我們在這裏要注意的重要聲明是，他於兩次前往大溪地間在法國寫給史特林堡(August Strindberg)的一封信。他的措辭在史特林堡的「文明」和他本身的「野蠻」之間帶有某種反對的意味，信隨後則以夏娃為主：

> 面對我所選的夏娃，這個我以另一個世界的型態及和諧來畫的女人，你記得的那些事可能勾起了一段痛苦的過去。你的文明觀念中的夏娃，使你也幾乎使我們大家，變成了仇恨女人的人；我畫室裏把你嚇到的那個原始的夏娃，也許有一天對你笑起來不會那麼難以忍受……邏輯上，我畫的夏娃（本身）可以永遠以裸女呈現在我們眼前。而你的夏娃却不能在這種單純的狀態下毫無羞恥地走來走去，而且，太過美麗（往往）會引起邪惡和痛苦。⓫

1 高更，《樂土》，1891，日本，大原美術館（Ohara Museum of Art）

這裏最有意思的還在高更對**看到**兩個裸體夏娃時所持的言論。這引發了尖銳地加諸十九世紀末畫家身上的問題：如何自然地看待裸體（基本上指裸女）。在藝術實踐和在巴黎沙龍裏展出的無數裸女所表現出來的古典傳統，顯然都變得非常頹廢，裸女本身既色情又加以美化，是某種第二帝國、第三共和對古典圖像用到爛盡後的美女藝術：了無止盡的維納斯誕生，酒神及做作的出浴圖，我就以一張畫爲例，即阿摩瑞－杜佛（Eugène-Emmanuel Amaury-Duval）畫於一八六二年的《維納斯的誕生》（*La Naissance de Vénus*）（圖 2）。庫爾貝在他一八五三年畫了劃時代的《出浴圖》（*Baigneuses*）後，一八六〇年代又作了一連串似乎極爲商業化的裸女圖，例如一八六六年的《女人與鸚鵡》（*La Femme au perroquet*）（圖 3）。❷而有意描繪現代生活、並在戶外作畫的印象派，就面臨替裸女找到看似眞實又風光明媚的背景——說老實話，在印象派中沒有太多裸女畫，只有晚期的雷諾瓦有一些。高更那個時期最有名的裸女自然是馬內的《奧林匹亞》（圖 4），此畫高更也很欣賞：他不惜加以臨摹，還帶了一張此畫的照片到大溪地。但《奧林匹亞》及其引起的誹議，指出了問題的所在：畫中的裸女採用了新古典主義裏出現在裸女身上的矯揉造作，將裸女展現成妓女，以極爲煽情的身體呈現在觀眾眼前，一如在嫖客面前一樣。高更要的是別的，一樣色情，但沒有羞恥、污辱和暴露的概念。與其用布干維爾和十九世紀沙龍畫家的手法，亦即回到古典的神話並引發維納斯的聯想，高更在夏娃的胴體上所一再強調的，表明了他頑固但無疑正確的感覺，即維納斯不再是重點，裸露也不再是西方人所想像的。這必定是夏娃，帶有罪惡和羞恥的意味以及善惡之分的複雜情結，此即我們對裸體的中心意識，因而這得重新構思。高更在一八九五年的訪問中，對他爲

2 阿摩瑞—杜佛,《維納斯的誕生》, 1862, 里耳美術館(Lille, Musée des Beaux-Arts)

什麼去大溪地這問題如此回答：「要創新，就得回到源頭，回到人類的孩提時代。我所選的夏娃幾乎可說是隻獸；因此儘管她裸體，還是純潔的。在沙龍展出的那些維納斯全都是猥褻的，可厭地油滑……」❸

　　高更因而身負起修正夏娃這幾乎不可能的挑戰，他要創出在樂園裏的裸女，其裸露是要以愉快而色情的心態來欣賞的，而她明顯的性徵毫無邪惡與痛苦之感。他在修正方面的成功却有賴於在夏娃身上去

3　庫爾貝，《女人與鸚鵡》，1866，紐約，大都會博物館，Mrs. H. O. Havemeyer 遺贈，1929，The H. O. Havemeyer Collection

4　馬內，《奧林匹亞》，1863，巴黎，奧塞美術館

掉了某些個人特性：為了讚美她的「獸性」，他使她擺脫掉傳統的文化限制，而凸顯她本身的主觀性，擺的姿態也可視為部族暨殖民主義的雙重典型。一如索羅門─高杜所極力反駁的，我們也可以辯道，高更的原始主義是「性別論」，直接銘刻在一種殖民主義的「知識／力量關係的動感中而不容互換」。❹但這種說法並不能扭轉西方言論中對大溪地人的性徵那種議論紛紛：一開始，大溪地最先引起討論的並不是它激發的社會次序，或殖民主義擄掠下的單純對象，而是文化問題。如果有人（像我一樣）以同情的眼光來看高更的大溪地繪畫──和當時歐洲所呈現的裸女有極大的區別──那麼就可能反對這種觀點，亦即就算高更的論調因為轉而用在使他所呈現的對象對傳統的看畫觀點開始起疑上，而跳不出原始土人的神話之外，他所創的仍舊是一種新而撼人的藝術。他在《德‧內芙‧內芙‧凡諾亞》一畫中所建立的「自然」是最為巧妙的，志在使我們摒除對裸體及土著的傳統觀點，糾正我們的觀看空間和內容。高更的「異類」不斷地將我們帶回──而且是有意地將我們帶回──西方藝術中裸女的問題。由此看來，他飛去大洋洲不像我們當初所想的那麼逃避現實，而他在那兒的創作則是不斷的對照，用大溪地的胴體來評論創造夏娃的那種文化。高更毫無保留地超越了殖民地統治下的那種簡單形式，而遙遠地加入了較早的爭論──布干維爾和庫克的──即大溪地的情慾之體如何動搖我們對胴體的標準看法。

　　《諾亞‧諾亞》所記錄的大部分是高更所建立的原始樂園，其實它本身就是所建的一部分，而這即被視為高更大溪地繪畫的「手冊」，希冀透過對擺脫文明、退回原始、蛻變野人的過程的描述，來引導我們如何解讀。《諾亞‧諾亞》中同時顯示出高更的計畫和困惑的重要一

段，是有關他發現了泰哈瑪娜——他在島上探查而在一女人家裏午餐時，送給他當新娘的十三歲女孩。突然，布干維爾的阿卡狄亞式的大溪地又成了活生生的事實。高更將這他稱之爲旣憂鬱又滑稽的女孩帶回自己家，一路上沉默無言。「我們彼此打量；我看不透她；在這對抗中，我很快就輸了。」(p. 73) 於是，就像給史特林堡的信中所說的，高更和女性胴體之間的關係呈現在一種無法預知的看法中，在此，男性企圖進入冷漠的外表却遇到了僵局，而這僵局只有靠肉體的進入才能打開。但泰哈瑪娜回去看她母親過了幾天回來後，她在文化上令人看不透的地方才逐漸因爲身體上的親密而瓦解。現在大溪地情趣才眞正開始：

> 每天黎明時，陽光在我小屋裏金光四射。泰哈瑪娜金色的臉龐使一切閃閃生輝，然後我們兩個即到附近的小溪裏清洗一下，自然、簡單，就像在樂園裏一樣……〔我此處跳過一些激情的片段。〕

> 晚上，在床上：聊天。她對星星很有興趣；她問我晨星、夜星的法文怎麼說。她不太明白地球怎麼會繞著太陽轉。她也用她的語言告訴我星星怎麼說。(p. 75)

此處，高更寫了一段毛利的星象學：不只是星星的名字，還有與創造星座有關的神話。這段是從高更的《毛利人的遠古祭祀》上搬來的，而學者發現，這基本上是高更從在巴培發現的一本叫《大西洋羣島的航行》的書上翻譯來的，此書爲美國駐大洋洲領事比利時裔的摩倫侯所作，他也是最早認眞研究該區的人種學家。❶不說別的，高更是不可能從十三歲的泰哈瑪娜那兒學到毛利的星象學的，因爲一世紀

來基督教的傳教工作已幾乎把傳統的玻里尼西亞習俗、信仰和神話連根剷除了。等高更到大溪地時，最多只有幾個年長的大溪地人記得當地的傳統了。而這些也只能靠歐洲人寫的典籍流傳下來，高更歸功於他的小新娘的，證實只是從書上學來的罷了。

在《諾亞・諾亞》的這個關鍵時刻，高更對原始狀態的尋求讓他獲得了大溪地女人的身體，而這身體一開始是一具無法看透的金色外殼，要和她上了床，他才終於發現早已失傳而且神祕的毛利歷史，這實在是開啟毛利信仰和風俗的鑰匙。因此他讓我們相信。他要我們了解這沉默女孩的金色胴體是那把能開啟他所要尋找的東西的鑰匙，而進入她的身體打開了他對原始主義即一連貫而整體的世界觀，而其中和描述《諾亞・諾亞》這片段的杜撰修訂本再次明確表達的象徵，則變成他藝術的一部分了。

而在此前提下不可不提的一幅畫是作於一八九二年後期的《死亡的幽靈看著她》(Manao Tupapau)（圖5），該畫「圖解」出了《諾亞・諾亞》的下一章，記錄高更因在進城的路上耽擱，很晚才回到家，發現屋裏的小燈因燈油用盡而熄了，泰哈瑪娜躺在床上，怕傳說中的夜晚邪靈「突帕包」而雙眼圓睜。高更對此情景和這幅畫解釋過幾次：在給太太的信中，在獻給他女兒的筆記《給愛蓮的書》(Cahier pour Aline) 中，以及後來的《諾亞・諾亞》版本，輪番強調大溪地的象徵及此畫的繪畫性質，畫中毛利人迷信觀點的本質，以及該畫當作裸體研究的一般通性，而毛利特徵在此不過是襯托泰哈瑪娜的胴體。他因而仔細地抹掉一切痕跡，並規避單一闡釋的意圖。傑利 (Alfred Jarry) 在他一八九四年的一首詩中將這名裸女描寫成「棕色的奧林匹亞」，隨後另外幾位評論家也指出，高更有將馬內的繪畫以大溪地的語言重新

加以詮釋的用意──馬內這幅畫的照片釘在高更小屋的牆上。《死亡的幽靈看著她》裏的胴體也像奧林匹亞一樣呈現在觀者眼前，雖然不是正面的，而是一種不能稱之為姿勢的姿勢，沒有在《奧林匹亞》中那種自我賣弄的感覺，也毫無馬內筆下的女子那種顯然用錢即可買到的印象。高更的女子也是可佔有的，但是較不自覺的，也沒有賄賂的暗示。《死亡的幽靈看著她》中的裸女有如翻過身的奧林匹亞，可能暗示有高更所說的那種進得去和進不去的問題──用他自己的話說，可能暗示一種比古典的裸女姿態所能激發的更強烈的「動物性」。

　　裸女的形式向前滑到了畫布的正前方，將觀者從視覺上主動的傳統空間驅逐而出。她呈現在觀者眼前的裸裎方式，不但她自己覺得極為自然，毫無罪惡和商業的涵意，且使得這樣的物體看起來自然不過，又對標準且美化過的色情是一挑戰。（我們在此可以對比一下布雪從後面所寫照的裸女，例如他的《歐莫菲姑娘》〔Mlle O'Murphy〕〔圖6〕。）和證明奧林匹亞那些帶有交易價值的象徵──其姿勢、大膽的眼光、黑僕拿進仰慕者或擁有者送的花──相反的是，《死亡的幽靈看著她》的象徵顯示的則是禮物的經濟制度，就像莫斯（Marcel Mauss）界定的：免費慷慨的奉獻，而這必定要以對等的禮物來回饋──在此可能就是繪畫本身。而就巴塔耶（Georges Bataille）所指出，期待回饋的贈禮和神聖物品的創造有關：沒有實用價值的物品，不屬於交易和積聚的經濟制度，而是浪費、豪華奢侈的經濟制度。❶我們可以說高更試著回到交易經濟制度之前的禮物經濟制度──彷彿在否定瓦利斯對大溪地的說法，而重現布干維爾的夢想。

　　結果有一部分，我認為，是高更用裝飾的手法來處理背景和隱約帶有象徵的物件──這也許基本上就是「原始特性」的符號──來達

5 高更,《死亡的幽靈看著她》, 1892, 水牛城, 歐布萊特─諾克斯畫廊(Albright -Knox Art Gallery)，A. Conger Goodyear Collection，1965

6 布雪,《歐莫菲姑娘 (婢妾)》，1743, 巴黎，羅浮宮 (取自布魯諾〔Georges Brunel〕所著《布雪》一書, 1986)

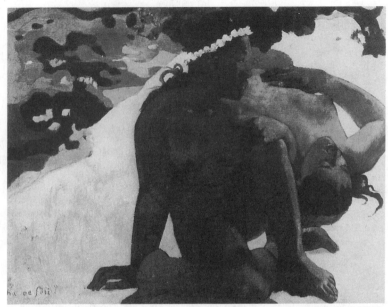

7　高更，《你忌妒嗎?》，1892，莫斯科，普希金美術館(Pushkin Museum)（取自《保羅·
　高更的藝術》〔*The Art of Paul Gauguin*〕，布雷特〔Richard Brettell〕等編纂，華盛頓
　國家畫廊，1988）

到的，同時加上雕塑般的重量和胴體本身的體積。這個時期的其他作
品，例如《你忌妒嗎?》（*Aha Oe Feii?*）（圖7）也能說明這個觀點，
但我要約略提一下另外兩張畫，是他第二次去大溪地時畫的。第一幅
是一八九六年作的《貴女圖》（*Te Arii Vahine*）（圖8），清楚地銜接起
西方悠久的裸女傳統，這絕對包括了馬內的《奧林匹亞》和其原型——
提香的《烏爾比諾的維納斯》（*Venus of Urbino*）（圖9）。（另外提到的
一個來源是克爾阿那赫的《斜躺的黛安娜》，高更也可能擁有這幅畫的
照片。❼）《貴女圖》顯然影射西方藝術中的女神、黛安娜和維納斯，
甚至夏娃，因爲繞樹而纏的蔓藤讓人聯想起文藝復興時代一些畫中繞
著是非樹而纏的蛇，芒果則勾想起禁果，而在大溪地女人頭後的扇子

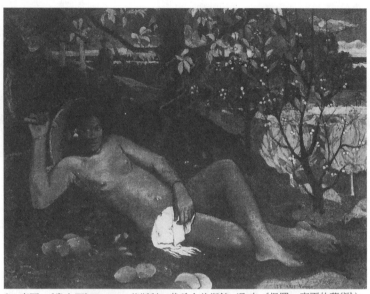

8　高更，《貴女圖》，1896，莫斯科，普希金美術館（取自《保羅‧高更的藝術》）

9　提香，《烏爾比諾的維納斯》，1538，佛羅倫斯，烏菲茲美術館（取自賀普〔Charles Hope〕所著《提香》一書，1980）

則幾乎像光環，喚起聖經的感覺。但這一切的暗示簡直就滑稽，因爲這些引述追溯到的那個傳統根本就和對西方的 locus amoenus 寓言及其失傳全不在乎的人和地毫不相干。特別是我們想到蓋著她腰部看來有些突兀的那塊布——拿著的樣子好像根本不知道用來做什麼似的——我們感覺藝術家有意將那大溪地女人擺成西方肖像畫傳統中的姿勢，而這，她本人並不知道也不在乎。她看來不過是很高興展示其身體，而故事書中樂園場景裏的一切事物都符合其展示。

另一幅畫是一八九九年作的《兩個大溪地女人》（Two Tahitian Women）（圖 10），幾乎帶著古典的悠然將這走入陽光中、飽滿而壯碩的身軀在觀者面前展出，全然是一種情慾的美，毫不羞澀，或者該說毫無自覺。她的臉看來並無感情，既不挑逗也不拒絕我們的眼光。這具身體有力但也沉靜。而盤中無以分辨的花或水果變成了這樣奉獻出來的身體的一種簡單的隱喻。可以確定的是，我們簡直可以將此畫說成女人在男人眼中被當成性慾對象的又一個例子。當然，就是這樣。但我們也發現，要說此畫是**關於**凝視，也相當能打動人心，讓人信服。

如果高更一開始是見到殖民地展覽和旅遊手冊而惑於大溪地的神話才前往的話，那麼他後來即設法用他自己的神話取而代之，或者應該更正確地說，補而充之（之後即成了我們對大溪地的神話）。❽他的思緒於受到殖民主義者的兩極——亦即「文明」對「原始」，「文化」對「自然」——所限之際，却在試圖扭轉他們的勇氣的同時，可以說在自己的藝術上散發了生動的效果。我要說，他的確在十九世紀藝術和文化裏的胴體問題上獲得了某種解決之道。這個解決之道仍然限於女體在男性眼中的意識形態——這身體即使近於雌雄同體，却絕對是女性——而且，以女體來開啓並尋回毛利世界裏的闡釋性神話的手法，

10　高更，《兩個大溪地女人》，1899，紐約，大都會博物館，William Church Osborn 捐
　　贈，1949

也仍舊是在將女體寓言化的古老傳統裏。不過話雖如此，高更所做的一切却設立了一疑問的標準，使後來的藝術家重新思考起裸體的傳統。在這沒有結論的結論中，我發覺自己又想起爲庫克的首次旅程編年的一無名作家，他描述了大溪地人在身上刺青後，記道：最先是看到歐洲人這麼寫，大溪地人稱此爲刺青。高更所做的即類似於刺青：還不在於在身上書寫──雖然在他畫的裸身上是寫有某種訊息──而在於寫的是身體並以身體來寫，使得所書寫的身體無以凌駕於至高無上、不可或缺的書寫人。

此文爲 1990 年在大學藝術協會年度會議上所提的論文。全文刊登在《耶魯評論雜誌》(*Yale Journal of Criticism*) 第 3 期，no. 2（1990 年春季號）：51-90。彼得‧布魯克斯版權所有。經作者和《耶魯評論雜誌》同意後轉載。

❶歷史註釋：（就我們所知）第一個到大溪地的歐洲人是一七六七年六月的瓦利斯；他之後是一七六八年四月的布干維爾——他並不知道瓦利斯先他而至；然後是一七六九年四月的庫克。

❷Louis-Antoine de Bougainville, *Voyage autour du monde, suivi du Supplément de Diderot*, ed. Michel Hérubel (Paris: Union Générale des Editions, 1966), p. 185. 這個版本也節錄了康莫森（Philibert de Commerson）航海日誌的片段，我在此也加以引述。隨後的資料在我的文章內會加上括號。首先，是簡述布干維爾發現的「關係」，見 L. Davis Hammond, ed., *News from New Cythera: A Report of Bougainville's Voyage* (Minneapolis: University of Minnesota Press, 1970)。我要感謝史朵拉（Natasha Staller）、尼可斯（Eliza Nichols）和索羅門－高杜在此文對話上的協助。

❸盧梭，〈第戎學院所提出的論文：人與人之間的不平等從何而來？這種不平等是自然的規律嗎?〉（Discours sur cette question proposée par l'Académie de Dijon: Quelle est l'origine de l'inégalité parmi les hommes et si elle est autorisée par la loi naturelle?），《社會契約……》（*Du Contrat social...*）(Paris: Garnier, 1962)，頁 72。布干維爾在他最後一次到該地而於離開之前直接談到盧梭的《人類生而不等論》：「各位立法人員和哲學家，你們看，這裏一切都井然有序，是你們做夢也想不到的。一羣由俊男美女組成的多數民眾，生活富裕而健康，並且在最有名望的聯盟協會中身任高職。他們對自己與他人有相當的認識，因此在社會地位或身分上可以清楚劃分彼此的等級，但另一方面却又認識不清而導致窮人與下層階級的出現……」Bougainville, "Journal"（未發表的手稿），引自 Jean-Etienne Martin-Allanic, *Bougainville navigateur*

et les découvertes de son temps, 2vols. (Paris: Presses Universitaires de France, 1964), vol.1, p. 683.

❹ Diderot, "Supplément au Voyage de Bougainville," in Bougainville, *Voyage*, p. 444.

❺瓦利斯，在霍克維斯 (John Hawkesworth) 編纂的《在現任陛下發佈南半球探險之令而作的旅遊報告，該任務由資深船長拜倫、船長瓦利斯、船長卡特瑞和船長庫克順利完成。摘自幾位指揮官保存下來的航海日誌，以及班克律師的文件》(*An Account of the Voyages Undertaken by the order of his Present Majesty for Making Discoveries in the Southern Hemisphere and successively performed by Commodore Byron, Captain Wallis, Captain Carteret, and Captain Cook. From the journals that were kept by the several Commanders, and from the Papers of Joseph Banks, Esq.*)，三冊 (London: W. Strahan and T. Cadell, 1773)，vol. 1, pp. 458-59. 在最初發現大溪地這件事上，我參考了下列書籍，獲益極大：Alan Moorehead, *The Fatal Impact: An Account of the Invasion of the South Pacific, 1767-1840* (New York: Harper & Row, 1966)；David Howarth, *Tahiti: A Paradise Lost* (New York: Viking, 1983)；Bernard Smith, *European Vision and the South Pacific*, second ed. (New Haven and London: Yale University Press, 1985)；Michèle Duchet, *Anthropologie et histoire au siècle des lumières* (Paris: François Maspero, 1971).

❻ George Robertson, *An Account of the Discovery of Tahiti, from the Journal of George Robertson, Master of HMS Dolphin*, ed. Oliver Warner (London: Folio Press／J. M. Dent, 1973), p. 73.

❼比較盧梭的觀點：「對於哲學家來說，使人類文明的是鋼鐵和小麥，使人類墮落的也是這兩樣。因此，美洲未開

化的人類，因爲不認識其一又不知其二，而一直停滯在原來的階段。其他的民族似乎也停留在野蠻的狀態，由於他們只運用兩者之一，而不顧另者。」《人類生而不等論》，頁 73。大溪地人當然有從事農業，也養家畜。「慷慨號」水手長的助手莫瑞森（James Morrison）在島上住了將近兩年——從一七八九年八月到一七九一年五月——證實了鐵器對大溪地人的重要性，並留下了大溪地社會最完整的報告：「這些人主要的器物就是鐵，就像我們對金子一樣，問題不是他們用什麼方法找到，或如果他們找到的話，從何而來，而是非找到不可。」James Morrison, *Journal* (London: The Golden Cockerel Press, 1935), p. 52.

❽ Douglas L. Oliver, *Ancient Tahitian Society* (Honolulu: University of Hawaii Press, 1974), vol. 1, pp. 350-74；Marshall Sahlins, "Supplement to the Voyage of Cook; or, *le calcal sauvage*," in *Islands of History* (Chicago: University of Chicago Press, 1985)；pp. 1-31. 另外要注意的是，「計算」可能和大溪地人評估外在的膚色深淺有關。「布杜塞」號的船醫費佛（Vivès）寫道，「我們白皙的膚色讓他們著迷，他們以一種最生動的方式表現出在這方面的仰慕之情。」（引自 Martin-Allanic, *Bougainville navigateur*, p. 668.）他的報告由拿騷－塞根王子（Prince de Nassau-Siegen）加以證實，此人看來花了和其他人一樣多的時間與大溪地女人上床，並在報告中說有一天下午和三個女人在一起，「讓歐洲白種男人銷魂不已。」（引自 Martin-Allanic, p.670.）

❾ 有關此點，見莫瑞森的智慧之言：「如果我們在這裏說，以往前來的航海人士對此社會和島民所形成的一般想法不可能和他們本身的意見有太大出入的話，似乎並不爲過，這些人都沒有在此久留以了解他們生活的方式，且

由於他們整個秩序都因為船的到來而搞亂了，所以態度
也和平時的行為大相逕庭，就像我們的國家在節慶時一
樣，而很可能認為這就是英國生活方式的樣品了──所
以只要船一來，他們的情形就總是這樣，整個心思就到
了外來者的身上，試著用一切方法來贏得他們的友誼。」
(Morrison, *Journal*, p. 235.)

❿ Paul Gauguin, *Noa Noa*, ed. Pierre Petit (Paris: Jean-Jacques Pauvert et Compagnie, 1988), p. 37. 此版重印了高更
原來的手稿，而不包括莫里斯為初版所作的補充，也沒
有高更稍後為高更／莫里斯本文所作的修訂。在我看來，
巴提重要的版本，廣告稱其內容為「真正的初版」，可謂
名副其實。

⓫ 一八九五年二月五日的信，*Lettres de Gauguin à sa femme
et à ses amis*, ed. Maurice Malingue (Paris: Grasset, 1946),
p. 263.

⓬ 關於這個問題，參見拙文"Storied Bodies, or Nana at Last
Unveil'd," *Critical Inquiry*, vol. 16, no. 1 (Fall 1989)；亦
見 T. J. Clark, "Olympia's Choice," in *The Painting of
Modern Life* (New York: Knopf, 1985), pp. 79-146；以及
Beatrice Farwell, *Manet and the Nude: A Study in Iconography in the Second Empire* (New York: Garland Publishing
Company, 1981).

⓭ Eugène Tardieu 的採訪，*L'Echo de Paris*, 13 May 1985, in
Paul Gauguin, *Oviri, écrits d'un sauvage*, ed. Daniel Guérin
(Paris: Gallimard, 1974), p. 140.

⓮ Abigail Solomon-Godeau, "Going Native," *Art in America*, July 1989, pp. 123-24. 索羅門─高杜繼續道：「一方
面，[在殖民地的接觸中]所發生的是殖民地的佔有和文
化上的剝奪的殘暴史──真正的力量壓過真正的人。另
一方面，這種接觸會在一呈現的影子世界裏永無止盡地

覆述下去——想像的力量壓過想像的人。」這是眞的，但我認爲這種說法沒有考慮到歐洲人最初接觸大溪地時雜亂無章的架構，這並不單純是殖民地的佔有——那是要到後來——而是啓蒙的哲學和人種學的問題。我認爲高更持的是這種論調，以及更單純更極端的殖民地意識。但當然，我們此處的觀點在於對他的繪畫產生什麼樣的反應。索羅門—高杜寫道，「細看高更對大溪地和馬奎薩斯羣島那些怪異而毫無樂趣可言且幽閉的回憶，其實，根本就和洛蒂的沒有兩樣。」(p. 125)我無法苟同這種對畫的描述，也不贊同他說類似洛蒂紫色的散文的那種暗示。

❶⓯參見 J.-A. Moerenhout, *Voyages aux îles du grand océan* (Paris: A. Bertrand, 1837), vol. 2, pp. 206-11.

⓰參見 "Essai sur le don" [1925], in *Sociologie et anthropologie* (Paris: Presses Universitaires de France, 1968), pp. 145-279; Georges Bataille, "The Notion of Expenditure," *Visions of Excess: Selected Writings, 1927-1939*, ed. Allan Stoekl (Minneapolis: University of Minnesota Press, 1985), pp. 116-29. 有關此畫的討論，我則要感謝在我將此文的初稿當成一篇講演稿時，南加州大學 Hilary Schor 教授給我的眞知灼見。

⓱參見 Richard Brettell et al., *The Art of Paul Gauguin*, pp. 398-99.

⓲當然，高更的大溪地神話在我們這個時代已商業化了：最近在巴黎對他作品所舉辦的一場大型回顧展，不但賣高更的購物袋，還賣高更風格的游泳衣、唇膏等。這可能就是典型的後現代時代，即神話幾乎立刻就變成拙劣的商業模仿對象。

19 紐約現代美術館內的騷娘們

卡洛‧鄧肯

紐約現代美術館新近裝置並大幅擴充的永久收藏部分於一九八四年開幕時，評論家認爲幾乎沒什麼改變而十分驚訝。和以前的一樣❶，現代藝術在新的裝置下也是以明顯的風格形式而演進的。一如以往，某些時期在這種演變上比另一些時期來得重要：塞尙是我們見到的第一位畫家，拉開了現代藝術的序幕。畢卡索掛得極富戲劇性的《亞維儂姑娘》（圖1）則標示了立體主義的來臨，這是二十世紀藝術跨出的第一大步，而大部分的現代藝術史即由此繼往開來。由立體主義展開了另一些重要的前衛運動：德國表現主義（Expressionism）、未來主義（Futurism）等等，再到達達—超現實主義（Dada-Surrealism）。最後出現了美國抽象表現主義。將他們的作品從殘餘的超現實主義具象淨化後，他們終於有所突破而進入了純

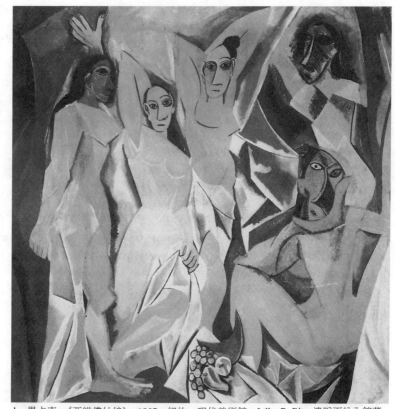

1　畢卡索，《亞維儂姑娘》，1907，紐約，現代美術館，Lillie P. Bliss 遺贈而納入館藏

精神的領域，並以絕對的形式和非具象的純粹來表明。根據現代美術館的看法(以其大而新的最後一間畫廊來看)，由於他們的成就，後來所有的重要藝術都或多或少地秉持這樣的抱負和尺寸。

　　也許比起任何其他機構來，現代美術館對這種「現代主義的主流」都更加以鼓吹，且透過收購、展覽和出版物，大大地加強了此主流的權威及聲望。可以確定的是，現代美術館的管理階層並沒有獨自創出該館嚴格的線性導向和極度形式主義的藝術史敍述；但他們緊握不

放，而我們在館內的畫廊裏比在任何其他收藏都更能再次追溯那段歷史，並不是偶然的。對某些人而言，該館的回顧性質對當初領先潮流的角色不啻是開倒車。但是對當今保留著對過去藝術史的某種看法上，現代美術館仍然扮演著功不可沒的角色。確實，對學術界和廣大的藝術羣眾，該館所闡述的藝術史仍然構成了決定性的現代美術史。

然而，在現代美術館的永久收藏中，我們在這段歷史中眼見的要比它所供認的還多。根據既有的敍述，美術史是由風格的演進組成的，而這沿著某些無法倒轉的方向流露出來：從一種風格過渡到另一種風格之際，逐漸從令人順從的方式解放到令人信服或合理地呈現一自然而假設的客觀世界。與此敍述結合的是一道德上的行為模式，在個別的藝術家身上表現出來。由於從傳統的呈現中解放出來，他們獲得了更大的主觀性，因而在藝術上也有更多的自由，精神上也更自主。由現代藝術文獻的描述看來，他們在專文、畫册和評論雜誌裏巨細靡遺一再申述、記載如何經過痛苦、自我犧牲的摸索和勇於冒險的精神，以逐漸放棄對事物的描繪。透過自畫框、畫架、進而牆面本身的解脫，而達到空間的分裂，體積的否定，對傳統構圖體制的推翻，發現繪畫本身乃一自主的表面，色彩、線條、肌理的解放，偶爾違反並重新肯定藝術的疆界（如採用廢物和非精緻藝術的材料）等等，這一切冒險都變成了道德及藝術抉擇的時刻。而在這種精神掙扎下的結果就是，藝術家超越了材料、可見世界等藝術一度所取的條件而發現了能量和眞理的新領域——就像立體主義重新建構的「第四度空間」，而阿波里內爾（Guillaume Apollinaire）稱此爲思想本身的力量；蒙德里安（Piet Mondrian）或康丁斯基（Vassily Kandinsky）在視覺上相當於抽象的、普遍的力量；德洛內（Robert Delaunay）發現的宇宙能量；或米羅

（Joan Miró）重創的無限且有力的心靈領域。理想上，再加上對這段歷史所吸收的程度，美術館的觀眾即得以將這些藝術上——進而精神上——的奮鬥再重現一次。由此，他們表演了一場儀式上的啓蒙之戲，在此，自由是因爲不斷地克服並超越可見的、物質的世界而贏來的。

然而，儘管在這些超越物質世界的領域上已賦予了意義和價值，但在現代美術館和其他地方所聞所見的現代藝術史却絕對滿載各種形象——而大部分還是女人。但儘管爲數眾多，變化却少得可憐。通常都只是女性的身體或身體的局部，除了女性的構造外，毫無身分可言，也就是那些永遠出現的「女人」、「坐著的女人」、或「斜臥的裸女」。不然就是下流女人、妓女、藝術家的模特兒、或下層社會的表演者——社會階層分明，但在社會的最底層。在現代美術館權威的收藏中，畢卡索的《亞維儂姑娘》、雷捷的《盛大的午宴》（Grand Déjeuner）、克爾希納（Ernst Ludwig Kirchner）的阻街女郎、杜象（Marcel Duchamp）的《新娘》（Bride）、塞維里尼（Gino Severini）的貝爾塔巴林（Bal Tabarin）舞女、德庫寧的《女人 I》，以及許多其他的作品在尺寸上都碩大無比且位置顯著。大部分的評論文章或藝術史著作都給了這些畫相當的重要性。

可以確定的是，現代藝術家通常都選擇以裸女來聲明「廣大的」哲學或藝術課題。如果現代美術館對此傳統或某些方面太過誇張或強調，這也是因爲在現代藝術的創作裏到處都充斥著這種誇大和過譽。那麼爲什麼藝術史對這種身分低下並可以出賣肉體的女人特別鍾情的現象不作解釋呢？如果有的話，裸女、妓女和現代藝術中對描繪呈現那種英雄式的放棄有什麼必然的關係嗎？而爲什麼這種不約而同的形象在藝術史上特別具有權威——爲什麼和最大的藝術野心有關呢？

　　理論上，美術館是專門用來提升觀眾心靈的公共場所。而在執行上，美術館是崇高而有力的意識形態機構。它們是現代的祭拜場地，供觀眾在裏面上演對自身身分那複雜而往往深刻的心靈戲——這些戲是美術館內那些開放並刻意主導的節目沒有也不能公開承認的。像那些一流的美術館，紐約現代美術館的儀式也傳遞著一種複雜的意識訊息。我在此要說的只是那個訊息的一部分——性別認同的部分。我要指出，該館收藏中一再出現並強調性徵的女體，是積極地將美術館當作一男性化的社會環境。他們安靜並鬼祟地將美術館對精神追求的儀式落實成男性觀點的追求，就像他們將更廣義的現代藝術事業標明為男人的成就。

　　如果我們了解現代美術館是以男性優越為導的儀式，如果我們將此館看成一個以男性的恐懼、幻想和慾望為中心的組織，那麼該館一方面對精神超越的追求，另一方面又對強調性徵的女體無法或忘，而不是看起來毫無關係或與此相反，就可看成是一更廣義的心理上合而為一的整體的一部分了。在現代藝術中，以女性的形象來述說男性的恐懼是多麼常見呀！我剛剛提到的許多作品描述的都是扭曲變形或看來危險的人物，有鎮壓、吞噬或閹割的潛力。確實，現代美術館所收藏的猙獰而具威脅性的女人簡直超乎尋常：畢卡索的《亞維儂姑娘》和《坐著的浴者》（後者是一巨形的螳螂）；雷捷的《盛大的午宴》中僵硬、像金屬一般的婢妾；傑克梅第（Alberto Giacometti）幾幅早期的女人；貢薩列斯（Julio Gonzáles）和利普茲的雕塑；巴基歐第（William Baziotes）的《侏儒》（*Dwarf*），一個牙齒像鋸子、有著巨大獨眼、子宮明顯可見、看起來卑鄙醜陋（只說幾樣）的傢伙。（我們可

以輕易地將此名單延伸下去，如克爾希納、塞維里尼、盧奧〔Georges Rouault〕等描繪頹廢而殘敗——因而**道德上**可恥的女人。）雖然方式不同，這些作品卻都證實了一種普遍對女人的恐懼和矛盾的心理。這種恐懼和矛盾的心理在文化的層面上公開表達出來，使得現代藝術的中心道德更易了解——且不管這些作品有無告訴我們創作者個別的心靈狀態。

即使避開了這些形象而整個投入抽象、形而上的真實的作品，而在其擺脫了主題和女人傳統範圍的生物需求之際，說的也可能是這種恐懼。現代藝術大師的作品也經常試著探討**更高的**領域——空氣、光、思緒、宇宙——超越女性、生物地球的領域。立體主義、康丁斯基、蒙德里安、未來派、米羅、抽象表現主義，都從自我或宇宙某些非物質的力量裏汲取藝術生命。（雷捷對理性、機械化秩序的理想也可看成是反對——並抵抗——其所試圖駕馭却難以駕馭的自然世界。）許多現代藝術中特有的反偶像崇拜、對形象和其背後的物質世界的棄絕，似乎至少有部分是基於某種衝動，而這在現代男性中很普遍，他們不是要逃避實質上的母親，而是心靈上的女人形象及似乎根植在嬰兒或孩童對母親概念中的那種塵世屬性。史萊特（Philip Slater）指出，「特別強調主角的特徵為移動和飛躍，用以對抗他具威脅性的母親。」❷在該館的儀式中，一再出現的具威脅性的女人增加了走向「更高的」領域的需要。同時再加上在有記錄的美術史中也經常出現猙獰或潑辣的女人，或其正面的形象，也就是無力或已被征服的女人。無論是謀殺者或被殺者，無論是畢卡索看來讓人致命的《坐著的浴者》或傑克梅第的《喉嚨被割的女人》（*Woman with Her Throat Cut*），他們都必須出現在美術館的儀式和記載的（或圖載的）神話中。在兩種情況下，他

們都提出了精神和心理飛躍的理由。面對或逃避他們構成了考驗的黑暗中心，這黑暗將意義和動機給予了對啓蒙的探求。

由於這種考驗的主角通常是男性，因而在這神話中出現的女性藝術家就只能是異類。女性藝術家，特別是在她們超過了標準的象徵數目時，往往會使儀式考驗沒有性別。因此在紐約現代美術館和其他美術館裏，她們的數目都遠低於標準以下，不然就會大大地稀釋掉男性的特性。女性只能以形象（image）的方式出現。當然，有時描繪的對象也有男性。但不像女性，女性主要是可以用性的方式來接近的，而男性則描繪成身心都主動的人，能創塑出他們的世界並思考其意義。他們創造音樂和藝術，昂首闊步，工作，建造都市，以飛行來征服空氣，會思考，並投身運動（塞尙、羅丹、畢卡索、馬蒂斯、雷捷、拉·弗雷斯納〔Roger de La Fresnaye〕、薄邱尼〔Umberto Boccioni〕）。如果討論的議題是男性的話，那麼通常呈現出來的經驗都極爲自覺、心理複雜的人，對性的感覺則是以詩般的痛苦、深切的挫敗、英雄式的恐懼、保護性的諷刺、或創造藝術的衝動散發出來的（畢卡索、基里訶〔Giorgio de Chirico〕、杜象、巴爾丟斯〔Balthus〕、德爾沃〔Laurent Delvaux〕、培根〔Francis Bacon〕、林德納〔Richard Lindner〕）。

德庫寧的《女人 I》和畢卡索的《亞維儂姑娘》是藝術史上以女子爲形象的兩件最重要的作品，也是現代美術館收藏裏的鎭館之寶，對維護該館男性化的氣氛十分有效。

該館在懸掛這些作品時，總是將焦點放在它們在現代藝術史上的戰略性角色上。無論在該館一九八四年增建之前或之後，德庫寧的《女人 I》都掛在展出抽象表現主義大幅「突破」作品的入口處——該主義是紐約派最後集體投入絕對純粹、抽象、全無指涉性的形而上：帕洛

克在藝術上和心靈上自由的飛躍，羅斯科（Mark Rothko）逗留在宇宙般自我的亮麗深度裏，紐曼（Barnett Newman）英雄般地面對崇高，史提耳（Clyfford Still）回到文化和意識之外的孤單之旅，瑞哈特（Ad Reinhardt）對非藝術的一切那種莊嚴而嘲弄的否定，諸如此類的。而在這至高無上的自由和純粹的時刻，總是坐在門口並實質上將全體框起的一直都是《女人 I》（圖 2）。僅僅是坐鎮該地就如此重要，所以此畫一旦被借走時，就用《女人 II》（圖 3）來頂替。這自有道理。德庫寧的「女人」是異常成功的祭拜製品，能極為有效地將美術館的展場男性化。

女性逐漸出現在德庫寧的作品中是在四〇年代。到了一九五一至五二年間，就整個變成《女人 I》裏面那個巨大的壞女人，俗氣、淫蕩、危險。德庫寧想像她用畫像的正面來面對我們──巨眼暴睜、張嘴露齒、雙乳碩大（圖 4）。只要將膝蓋稍移即能露出兩腿間的陰道，此暗示性的姿勢是主流色情行業中暴露自我的手法。

這些特色在美術史上並非獨一無二。在古代和部落文化以及現代的色情畫和塗鴉中都出現過。它們共同構成了一知名的人體類型。❸此類型的一個例子，即古代希臘藝術中的蛇髮女妖（圖 5），它和德庫寧的《女人 I》極其類似，同時暗指但也避免明白地像在其他地方一樣地在性別上自我展示。艾楚斯肯（Etruscan）的例子（圖 6）所顯示出更為基本的元素，在古代暨部落文化中更是處處可見──不只露出生殖器，還以兩旁的動物指著她的起源以表多產或母神。❹顯然地，無論有沒有動物，其外貌都帶有複雜的象徵性，並可能傳遞多面、相反、層層相疊的意義。然而偽裝成蛇髮女妖後，她母神那可怕的一面，她對血的慾望及她殺人的眼神，都加以強調了。尤其是當今，可能暗指

2　德庫寧，《女人 I》，
1952，於 1988 年展覽
時，紐約，現代美術
館（鄧肯攝）

3　德庫寧，《女人 II》，
1952，於 1978 年展覽
時，紐約，現代美術
館（鄧肯攝）

其他涵意的神話和祭拜已喪失之時，且現代心理分析往往歪曲任何解釋之時，人物看起來特別像是有意顯現出在母親面前那種無助的感覺及閹割的可怕：打開的口腔可以看成是「有齒的陰道」——那種危險而能吞沒的陰道的想法，可怕得無以形容，因而轉換成齜牙的裂嘴。

在男性心靈的發展上，面對成熟女性所有的那種手足無措的脆弱感是相當常見的（如果不是必然的話）現象。像波修斯（Perseus）那

4 德庫寧,《女人 I》, 1952, 紐約, 現代美術館

5 蛇髮女妖, 黏土浮雕, 雪城, 國家博物館

6 艾楚斯肯蛇髮女妖, 臨摹銅雕馬車正面畫的素描。慕尼黑, 安提可美術館(Museum Antiker Kleinkunst)

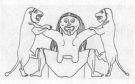

樣的神話故事及蛇髮女妖那樣的視覺形象可以扮演一個居間的角色，而以在文化的平面上延展並重新處理其核心的心靈經驗及相隨而來的防衛。❺這種個別的恐懼和慾望在形象、神話和儀式上如此物化並共享後，即可望達到一更高更普遍的真理。就此來看，在希臘廟宇中——重要的祭祀崇拜之處——出現的蛇髮女妖（也出現在基督教教堂牆壁上）❻，也就相當於《女人 I》出現在現代世界的精緻文化場所裏。

德庫寧的《女人 I》裏的頭和古代蛇髮女妖的頭極為類似，因此這種相關性就可能是有意的，特別是德庫寧和友人存放了大量的古代神話和原始形象，並將他們自己比喻為古代的部落男巫。海斯（Thomas Hess）撰寫德庫寧的「女人」時，有一段就呼應這種說法，將德庫寧的藝術考驗和殺掉蛇髮女妖的波修斯的考驗相互比較。海斯論道，德庫寧的「女人」是緊握著「喉嚨」來掌握某種溜滑且危險的真理。

> 真理只能以複雜混亂、模稜兩可和似是而非來觸及，所以，就像用可以反射的盾牌來尋找蛇髮女妖的英雄，必須在過程中一吋一吋地研究她平面的反射形象。❼

但話說回來，這類形象到處可見，我們不必將德庫寧的《女人 I》硬塞給某一個古代或原始藝術的形象。《女人 I》很容易讓人聯想起蛇髮女妖，但反之亦然。無論德庫寧是否知道或感到蛇髮女妖的意義，也不管他從中拿了多少，此類形象在他的作品裏就已揮之不去了。可以說德庫寧不但知道而且清楚地聲明，他的「女人」可以歸納進女神形象這悠久的歷史。❽他將這類人物擺進自己最具藝術雄心的作品中，藉此在自己的作品內注入古代神話和權威的氣氛。

《女人》作品不只是巨大的肖像，穿了高跟鞋和戴了胸罩後，看

起來還很淫蕩，姿態也粗鄙而可笑。德庫寧坦承其模稜兩可的性格，聲稱她不但像嚴肅藝術，即古代肖像和精緻藝術裏的裸女，也像目前俗氣的海報女郎和穿著暴露的傻女孩圖畫。他看她是既嚇人又可笑。

❾這種身分的曖昧、能喚起畏懼的母神的力量、及現代的模仿之後，在在都提供了一精緻文化、心理及藝術的境地，在其中上演著藝術家一主角的現代神話——該主角的精神考驗變成了美術館公共場合下祭拜的內容。而我們必須面對並超越的是她，這個強而有力且具威脅性的女人——到啓蒙之路上所經過的。而同時，她的俗氣、她「穿著暴露」的那面——德庫寧稱之為「傻氣」❿——又使她沒有害處（或可鄙?），否定了她蛇髮女妖那一面的可怕特色。因此，該形象的曖昧給了藝術家（及觀者）那種危險但又得以克服的經驗。同時，其中色情、搔首弄姿的暗示——在德庫寧後來的作品中更明顯，但此處無疑也有——則特別針對男性觀眾。以此，德庫寧即明知而斷然地施展他大家長式的特權，將男性性幻想落實成精緻文化。

加州藝術家海尼肯（Robert Heinecken）有一張很有趣的素描／攝影拼貼，《變形的邀請》（*Invitation to Metamorphosis*）（圖7），也探討蛇髮女妖／傻女孩形象共存的曖昧性。此處用了面具，並將不同的底片融合且重疊在一起以達曖昧的效果。海尼肯的這個賣弄風情的女子是傳統色情裸女加上好萊塢式電影怪物的混合體。這很符合蛇髮女妖的形象，特點包括大張而帶尖牙的嘴、肉食動物的顎骨、巨大圓睜的雙眼、碩大的乳房、暴露的生殖器，再加上一個看來非常邪惡的爪子。她的身體同時裸露又遮起，既誘惑又討厭，而女妖左邊的另一個頭——露出媚惑的笑容——也戴了面具。像德庫寧的作品一樣，海尼肯的《變形的邀請》也塑造了一種心理上不穩定的氣氛，充斥著欺騙、誘惑、

7 海尼肯,《變形的邀請》,
　畫布、乳膠和粉彩, 1975
　（海尼肯攝）

危險和智慧。形象中的各種組合成分彼此不斷地交替變換。這有些像
德庫寧塗了一層又一層的油彩表面, 也吸引各種不同而多面的解讀方
式。在兩人的作品中, 掩蓋的就是暴露的, 不透明的成為透明的, 而
顯露出來的又遮起了別的東西。兩件作品都將可怕的殺人女巫混合了
心甘情願、喜歡出風頭的妓女。兩者在慾望上都既害怕危險又尋找危
險, 却又都嘲笑危險。

　　當然, 在德庫寧和海尼肯創出曖昧的賣弄風情的女人之前, 畢卡
索在一九○七年已有《亞維儂姑娘》了。該作被視為一極為自負的聲
明——志在顯露——有關女人的意義。在此, 所有的女人都屬於生物
這普遍一般的種類, 透過時空而存在。畢卡索用古代的部落藝術來顯
示女人普遍的神祕性: 左邊是埃及和伊比利亞的雕刻, 右邊是非洲藝
術。右下角的人（圖 8）看來像是直接來自某些原始或古代神祇的影

響。畢卡索照理講應該在參觀投卡德侯的人種藝術收藏時看過這些人像。巴黎的畢卡索美術館中為該作所作的一張素描（圖9），就緊扣住這種類型的不對稱、賣弄風情的姿勢。重要的是，畢卡索要她目標明顯——她是所有人物中最近也是最大的。在此階段，畢卡索本來打算在左邊畫個男學生，而在畫軸的中央畫個水手——一個淫慾的化身。賣弄風情的女人本來面對他，她暴露的生殖器則背向觀眾。

而在完成的作品中，男性則從畫中刪掉了，移到畫前的觀賞位置。而一開始描寫成男女的相對則變成了觀者和形象的相對。這一搬動即將右下角的人物整個轉了過來，使得她的眼光和挑逗煽情的姿勢雖不如原來的清楚和對稱，却面向外邊。畢卡索因此讓絕對男性獨尊的情況孤立並「加巨」了。構圖改變後，作品強而有力地對男女觀眾宣稱男性觀眾在此所享有的特權地位——只有意讓他們來體驗這最暴露的一刻的整體力道。❶這也同時將女人差遣到一參觀者畫廊，在此她們可以看但不得進入精緻文化的舞台中心。

最後，畢卡索所揭露的女人的神祕也是個藝術史上的課程。在完成的作品中，那些女人在風格上各有不同，所以我們所看的不僅是現在式的妓女，還可追溯到古代和原始的歷史，「最黑暗的非洲」藝術和代表西方文化起源的作品（埃及和伊比利亞的偶像）都放在同一光譜上。如此，畢卡索用藝術史來證明他的假設：可畏的女神、可怕的女巫、淫蕩的妓女都是一體多面之物的各種面貌，輪流表現出威脅和誘惑、凌駕和自卑、支配和無力——且總是男性幻想時的心靈特徵。畢卡索也暗示，真正偉大、有力、有啟示性的藝術，一直都是而且必須是奠定在這種男性才有的特性上。

美術館的擺設把作品中已經非常強烈的意義更形擴大了。該畫懸

8 畢卡索,《亞維儂姑娘》, 細
　部（鄧肯攝）

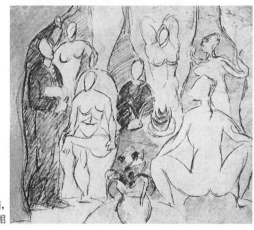

9 畢卡索,《亞維儂姑娘》素描,
　1907, 巴黎, 畢卡索博物館

掛在第一間立體主義畫廊一面獨立的單牆上，一走進去立刻就吸引你的注意力——門口的位置使它出現得十分突然而富戲劇性。懸掛的方式在體積上就已經控制了這間小小的畫廊，因而更突出該畫爲四周立體派作品之祖的地位，以及其後在藝術史所帶出的問題。該作在現代美術館的節目製作體系上是如此關鍵，所以最近該作借出時，美術館即覺得必須在這面單牆上張貼告示，解釋該畫的出缺——也同時喚起它的出現。這張告示在現代美術館不同於其他，上面還有這張出缺的鎮館之寶的小型彩色複印（圖10）。

我前面討論過的德庫寧和海尼肯的作品，以及許多其他現代藝術家的類似作品，都從《亞維儂姑娘》所贏得的地位有所獲益並使之更加鞏固。他們也將這個主題加以發展，引伸出不同的重點。他們比畢卡索表達得更爲清晰的是色情。要探討色情在美術館這環境裏如何運作的，我先要看一下它在美術館之外是如何發展的。

去年，《閣樓》（Penthouse）雜誌的一個廣告出現在紐約市公車站的候車亭（圖11）。紐約市的公車站經常張貼著幾近全裸的女人，有時也有男人的廣告——從內衣到地產，應有盡有。但這個廣告做的是這種

10 牆上說明卡，《亞維儂姑娘》出缺後以照片補上，1988，紐約，現代美術館（鄧肯攝）

色情形象，也就是說，該形象不是用來推銷香水或泳衣，而是要刺激性慾的，主要對象是男人。有了這種挑逗的意圖後，這個形象即激發起非常不一樣——我認為對每個人都如此——也比內衣廣告更強烈的含意。至少有個路人就已用紅色噴漆說明了一精要但切題的反應：「給豬看的」。

我剛好身上有相機，即決定把它拍下來。但我準備對焦時，就開始覺得渾身不自在。我後來才了解，我當時所感到的是對自身情況的某種顧忌，不僅僅是因為廣告的性質所引起，而是因為在公眾場所拍這種廣告的舉動。雖然廣告上無名氏的題款使得拍照時的行為較安全——將它放在一個有意並批評性別的議題上——但拍照還是好像公開地贊同這種中產階級在道德上不應觀看或擁有的形象。但在我理出頭緒之前，一羣男孩跳進了鏡頭。他們顯然有意阻撓。我知道我在幹什麼嗎？其中一人用我只能稱之為嚴厲的語氣這麼問我，而另一人婉轉地警告我，我是在拍《閣樓》的廣告——好像我知道的話就不會故意做這種事一樣。

顯然，讓我對我所做的覺得不自在的那個文化，也讓**他們**覺得不自在。這個年齡的男孩已經非常了解《閣樓》雜誌裏面是什麼了。知道《閣樓》是什麼就是知道男人應該知道什麼；因此，知道《閣樓》就等於在自己需要所能獲得的一切幫助的年齡時知道自己是男人，或將是男人。我認為這些男孩要阻止我來贊同這樣的形象，以此保護這個廣告讓他們變成男人的能力。對他們而言，對許多男人也是一樣，色情的主要（如果不是唯一的）價值和功能就是這種確定性別認同的力量，以此而確定性別優越感。色情向他們自己也向別人肯定他們的男子氣概，並顯示出男人較大的社會力量。就像某些禁止女人觀看的

11　紐約市五十七街上的巴士站
　　候車亭，上貼《閣樓》雜誌
　　的廣告，1988（鄧肯攝）

12　《閣樓》雜誌的廣告，用古
　　奇恩（Bob Guccione）的照
　　片，1988 年 4 月

古代和原始之物，色情給使用者一種能感到男性優越地位的力量在於它是男性所擁有或控制的，女人則受到禁止、規避或掩藏。換句話說，在某些情況下，女人看了則會「汙染」色情。這些男孩身上已根植了文化中基本的性別法規，看到這種法規受到觸犯時即會知道。(也許他們懷疑我會把廣告損壞。) 他們對我的騷擾構成了對性別整頓的一種侵襲，這是都市裏成年男子對女人所做的一件例行公事。

不久前，還只有骯髒的色情店裏才賣這種雜誌。今天，連中城的交通要道上都用它們來點綴。當然，雜誌封面和廣告本身是不准販賣色情的(做法上，就是意味著不能露出生殖器)，但要成為廣告，還是得有所**暗示**。由於某些不同的原因，像德庫寧的《女人I》和海尼肯的《變形的邀請》這樣的藝術品雖然本身並不色情，但對色情卻是意有所指——他們指望觀者自己「聯想」，但却只能點到為止。在這些條件下，如果藝術家在視覺上所做的策略和廣告 (圖12) 有相通之處的話，我們也不該感到驚訝。《女人I》就和廣告有某些相似之處。兩者都呈現出正面、肖像式、厚重的人物特寫——她們都塞滿、甚至擠出了畫面。照片的低角度攝影和繪畫的尺寸、構圖都使人物變大且君臨其上，而實質上或想像上把觀者縮小了。繪畫和照片兩者都著重在頭部、乳房和軀幹。手臂是用來勾勒出身體的，腳不然就是截短了，不然在德庫寧的畫中，就是較一般為小且無力。人物因而看起來既有力又無力，碩大的身體支撐在畫得不穩且軟弱、試著擺放位置的腳上。就這兩點來看，如果兩腿張開的話，在觀者所站的位置是會看到一切的。當然啦，在《閣樓》雜誌裏面，兩腿除了張開還有什麼好做的。但德庫寧的騷娘兒和《閣樓》的「寵物」在目的和文化地位上是非常不一樣的。

德庫寧《女人I》一畫中的意義要複雜得多，感情上也更為矛盾。

該作更為公開地承認害怕、逃避但同時又尋找女人。而且，德庫寧的
《女人I》總是被藝術家**身為藝術家**的自我展現而搶去風頭。而《閣樓》
雜誌照片顯然的目的，假定來說，則是激發慾望。如果德庫寧喚起了
對女人身體的慾望，這也是為了降低或控制吸引力，逃避危險才這麼
做的。觀者在此可以重新經驗一次掙扎，而在此掙扎中，藝術領域對
女性下流的誘惑提供了逃避之處。經藝術評論闡釋後，德庫寧的作品
所說的主要並不是男性的恐懼，而是藝術的勝利和自我創作的精神。
在文學批評裏，**女體**本身即變成作品的催化劑或結構上的支撐，以形
成更重要的意義：藝術家英雄式的自我摸索，他存在主義式的勇氣，
追求新的圖形結構，或某些其他的藝術或形而上的目的。❷

　　該作色情的那方面，現在則歸入了它精緻文化的含意，即可（不
像《閣樓》的廣告）挾帶無比的權威和聲勢發揮其意識形態上的作用
了。德庫寧、海尼肯和其他藝術家（最知名的是大衛・沙爾〔David
Salle〕）將作品奠定在一色情的基礎上，然後針對男女對性別的認同和
區別深藏的感覺來行使這個社會傳統上只授予男性的特權。他們透過
圖形，宣佈公共場所是男性掌握下的範圍。這些自我表現的姿態轉換
成藝術並在美術館這樣的公共場所展出後，即向男性觀眾肯定了他們
是性別團體中更具力量的那一方。這同時也提醒女性，她們在這團體
裏的地位，她們在這公共場所的權利，她們所共同享有的，文化上認
定的身分，都和男性不太一樣，反正就是少一點。但這些訊息必須轉
換，隱在優越的藝術家—主角的神話之下。德庫寧後來的「女人」形
象，更公開地引人和色情照片及塗鴉（圖13）來比較，則更符合這種
說法；愈近色情，它們也愈包裹著一層不容懷疑的「藝術」姿態和哲
學上有所含意的厚塗油彩。

13 德庫寧，《拜訪》（The Visit），1966-67，倫敦，泰德畫廊 （Tate Gallery）

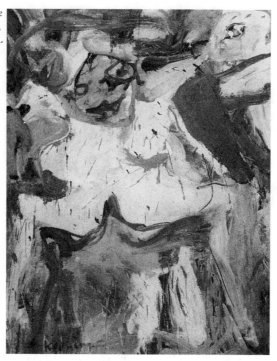

　　但話說回來，在街上眞的，在美術館未必就是假的，即使不一樣的禮敎法則讓它們看起來不一樣。這種形象無論裏外都發揮著極大的權威，架構並鞏固能決定、區分男女眞正可能性的心靈禮俗。

摘自《藝術期刊》第 48 期（1989 年夏季號）：171-78。1989 年美國大學藝術協會版權所有。經作者和美國大學藝術協會同意後轉載。

❶舊現代美術館的分析，參見 Carol Duncan and Alan Wallach, "The Museum of Modern Art as Late Capitalist Ritual," *Marxist Perspectives* 4 (Winter 1978): 28-51.

❷ Philip Slater, *The Glory of Hera* (Boston: 1968), p. 321.

❸參見 Douglas Fraser, "The Heraldic Woman: A Study in Diffusion," in *The Many Faces of Primitive Art*, ed. D. Fraser (Englewood Cliffs, N. J., 1966), pp. 36-99; Arthur Frothingham, "Medusa, Apollo, and the Great Mother," *American Journal of Archaeology* 15 (1911): 349-77; Roman Ghirshman, *Iran: From the Earliest Times to the Islamic Conquest* (Harmondsworth, England, 1954), pp. 340-43; Bernard Goldman, "The Asiatic Ancestry of the Greek Gorgon," *Berytus* 14 (1961): 1-22; Clark Hopkins, "Assyrian Elements in the Perseus-Gorgon Story," *American Journal of Archaeology* 38 (1934): 341-58; Clark Hopkins, "The Sunny Side of the Greek Gorgon," *Berytus* 14 (1961): 25-32; Philip Slater (引述於註❷), pp. 16-21, 318 ff.

❹比希臘能吞噬人的蛇髮女妖更遠古，並指向這類形象的根本意義，大衛·威爾 (David Weill) 收藏中的一只路瑞斯坦 (Louristan) 銅製別針是榮耀一個年老、給予生命的母神。她兩旁伴著神聖的動物，可以看出她正在生子並手握乳房。這類物件似乎是女人為還願而奉獻之物。
（參見 Ghirshman〔引述於註❸〕, pp. 102-4.）

❺參見 Philip Slater (引述於註❷)，頁 308-36 論波修斯的神話，頁 449 及其後諸頁論古希臘和美國中產階級男性間的相似之處。

❻參見 Fraser，引述於註❸。

❼ Thomas B. Hess, *Willem de Kooning* (New York: 1959), p. 7. 亦見 Hess, *Willem de Kooning: Drawings* (New York and

Greenwich, Conn., 1972), p. 27, 論德庫寧畫艾蓮‧德庫寧 (Elaine de Kooning) 的一張素描 (約 1942)，作者在畫中發現了蛇髮女妖的特徵——「威嚇」的眼光和複雜而生動的「蛇髮」。

❽他曾說過，「『女人』和各個時代所畫過的女性有關……畫女人是藝術上做過一次又一次的事——偶像、維納斯、裸女。」引述自 *Willem de Kooning: The North Atlantic Light, 1960-1983*，阿姆斯特丹市立美術館展覽畫冊；亨摩貝克 (Humlebaek) 的路易斯安納現代美術館；斯德哥爾摩現代美術館 (1983 年)。Sally Yard, "Willem de Kooning's Women," *Arts* 53 (November 1975): 96-101, 議論「女人」繪畫的幾個來源，包括塞克拉迪 (Cycladic) 偶像、蘇美人 (Sumerian) 還願像、拜占庭肖像和畢卡索的《亞維農姑娘》。

❾ *Willem de Kooning: The North Atlantic Light*（引述於註❽），p. 77. 亦見 Hess, *Willem de Kooning*, 1959（引述於註❼），pp. 21, 29.

❿ *Willem de Kooning: The North Atlantic Light*, p. 77.

⓫參見，例如，Leo Steinberg, "The Philosophical Brothel," *Art News*, September 1972, pp. 25-26. 在史坦伯格突破性的解讀下，看這些女性的行為就是在視覺上重演了進入女人的性行為。這暗示著，女人在形體上就無法體驗到作品的整體意義。

⓬有關德庫寧不做這方面的事，少有記載。手法最誇大的一篇，參見 Harold Rosenberg, *De Kooning* (New York, 1974).

20 架構在馬蒂斯奴婢畫上的想像和

意識形態

馬莉琳·林肯·柏德

我們必須承認馬蒂斯筆下那些身著東方衣飾的女人肖像，極爲嫵媚動人（圖1、2、6、7、8）。她們浸淫在燦爛的光線裏，散發出幸福的寧靜。表面上，她們似乎代表了純粹而永恆的一種境界，在此，個人的難題、宗教的憂慮、政治、意識的霸權這些問題彷彿都全不相干。她們簡單並簡化過的形式與透明而顫動的顏色並列的那種驚人力量，形成了極具權威的風格聲明，直到最近，學者對他作品所作的探討幾乎都在於他在形式上的出神入化。❶

我在此文中意欲描述幾位研究馬蒂斯的主要學者對奴婢（odalisques）繪畫的一些當代批評方法，並在對照之下，提出我自己對這些繪畫所持的女性主義觀點。我要感謝的人很多。當然，研究馬蒂斯那些學者的寶貴資料，無論我是反對還

是贊成，我都極其依賴。我也要感謝好幾代以來的女性主義學者，給予我獨排眾議的勇氣，但我的論文中只提到其中的幾位。女性主義意識在二十世紀中產階級社會裏的邊緣地位，在男性中心主導的意識形態下，提供了「局外人」有利的觀點。除了我文中主要的女性主義資料外，我的論點也經由以下幾位作者而成形：德希達、李維－史陀、伊葛登（Terry Eagleton）和詹明信，他們都從文章（視覺上的和其他的）和社會之間的關係來加以思考。德希達認為雙重觀念的差別就是總永遠有階級之分，而解構不能局限在中性化上面；它還需要推翻經典的對立立場，並普遍地取代此一系統。❷李維－史陀假定所有文化底下的人工製品都為政治和社會矛盾的衝突構成了一象徵（神話）的解決之道，而形式上的圖案則是象徵制定了在形式和美感中的社會。❸伊葛登將意識形態界定成「那種複雜的社會感覺結構，其中必然存有某種社會階級凌駕於其他社會階級之上的情況，這種情況在該社會大部分人士的眼中不是視為『理當如此』，就是完全視而無睹。」❹詹明信認為形式的意識形態在分析之下會顯示出符號系統之必要性，這會在政治主控、用品實質化和族長制方面表達出超然的態度。他斷定，一篇歷史性的文章通常都無法體認其意識核心，或正好相反，拚命地去壓抑它。❺

　　鑑於詹明信的觀察，因此在我談到馬蒂斯奴婢畫中的神話和意識形態的領域前，我先要承認我自己也持有成見。我了解我就某種意識上的主要法規來重新詮釋這些奴婢時，藝術家本人也可能並不了解，而這基本上是我自己的一套架構。事實上，我意欲釐清促成這些繪畫的意識核心領域，以便主張用另一種女性主義的意識核心來取代，而這本身和馬蒂斯當時的心理和視覺結構一樣是想像的。我的假定是，

如果沒有想像和意識形態的結構的話——至少在社會的框架內——人的心智是無法發揮作用的。我的想法是這種結構有助於人類的成長，而非主宰和壓抑的工具。我要指出，女性主義不只是意在取代階級制度二分法中的族長制這項主要元素，而是女性主義構成了德希達所說的「普遍地取代此一系統」。

接近奴婢

就馬蒂斯自身在形式方面的聲明來判斷，傳統馬蒂斯評論的正式重點意在將奴婢從其政治和歷史背景中抽離出來。知名的馬蒂斯評論家高文在七〇年代末的評論表明，研究這些華麗繪畫的傳統手法乃側重於其風格。高文力言，女眷佳麗的幻想有系統地加強了馬蒂斯認爲「繪畫乃一不受干擾的樂趣之源的信心」。❻儘管他對「這種玩弄性政治而似乎使得大男人主義顯得天眞而美麗的人類，在對馬蒂斯的成就表示同情的趨勢上有所貢獻」不表贊同，最後却論道：馬蒂斯光彩奪目的顏色將衝突洗刷殆盡。❼

弗蘭和傅爾凱（Dominique Fourcade）的論文撰寫時間距今較近，對奴婢的分析就較爲著重圖像上面的問題。不像形式主義評論家只專注描繪馬蒂斯在風格上的藝術造詣，以及他對顯然並不複雜的快樂那種活潑的表現方式，弗蘭和傅爾凱兩人都發覺到畫中那種無法解決的緊張狀態。弗蘭留意到外表美麗的奴婢背後那種「無聊、幽閉症、疏離和性饑渴」的困擾情緒❽，而傅爾凱在她們身上也感到一種「等待……哀傷……極端色情……和孤獨」的氣氛。❾但弗蘭和傅爾凱都沒有將奴婢看成是一種想像和意識形態的聲明。雖然弗蘭引證了第一次

世界大戰創傷後在文化方面的怠惰和普遍的覺醒這更深一層的影響，兩位評論家却都將畫中的緊張關係歸於馬蒂斯個人在精神上的不滿。

施奈德 (Pierre Schneider) 那篇論馬蒂斯藝術背後的某些哲學領域的分析寫得非常漂亮，他同時也在奴婢的身上發現了下意識的緊張關係。然而，施奈德却辯道，潛藏在畫中的矛盾基本上是形而上的，而非形式上或精神上的。高文將這些畫看成是用形式來解決矛盾的一種手法，施奈德也一樣，將馬蒂斯具有啓示作用繪畫中的明亮的和諧看成是欲解決「內在」緊張關係的一種抽象暗示。他走進馬蒂斯繪畫的深處，而將它們解釋成宗教信仰對二十世紀藝術想像的催化力量衰退後所產生的反應。他將馬蒂斯的藝術生涯描繪成一種潛意識的尋求，針對物質光線在精神上的實踐，並創造神聖的象形符號來證實感官下的生活。❿施奈德認爲馬蒂斯的藝術乃藝術對神聖之物的傳統渴望的一種現代化、非教條的重申，這論點無可否認是說得通的。但奴婢是作爲超越經驗的肖像，這就只不過是從歐洲男性主導的觀點來看的。

從女性「局外人」的觀點觀之，這些畫顯示出暗藏在畫面上光明的祥和下那種令人不安的性幻想和意識形態的陰影。我要說的是，儘管這些奴婢表面上看來很和諧，其實却令人不安而緊張，因爲她們是架構在一相對的動感上，而這動感試圖解決矛盾却徹底失敗，因而極不穩定。佔有而主控的男性凌駕被動的女性之上的這種假設，在奴婢身上顯而易見。這些性別的價值可以和自我中心的歐洲帝國主義對非洲法屬殖民地的姿態扯上關係。賽爾維 (Kenneth Silver) 的作品將馬蒂斯筆下女眷佳麗肖像圖實在地嵌進歷史上殖民政策的鑄模中，而有力地印證出背後的政治大環境，這在意識形態上蘊含的意義超越了馬蒂斯個人的精神官能病的範圍。⓫但在畫中構圖上本有的殖民主義意

識形態、性方面的大男人主義、以及藝術家心靈上的想像結構這三者間的交織糾結，却從來沒有釐清過。再者，在馬蒂斯那些顯然帶有偏見的肖像外，他的風格語言可以證明是爲了構成一意識形態上的聲明，這具體表現出女人和帝國的既有地位，以及以下的假設：即人類對其智力的主宰超越了無意識的黑暗領域和其未開發的本質。

我無意在我的奴婢論文中暗示，馬蒂斯本人必須爲維護他畫中顯示出來的大男人主義觀點負責，甚至也不必爲這種觀點無處不在而負責。馬蒂斯自己承認道，「我們屬於我們的時代，我們也共享那個時代的看法、感覺，甚至幻覺。」❷簡言之，這就是我論文的關鍵所在。事實上我要指出，馬蒂斯生命晚期的那一系列剪紙的風格變化，正說明已確實獲得了奴婢意欲獲得但却無法達到的那種真正的意識上的和諧。某些晚期的剪紙暗示出，對男性女性、東方西方、自我和非我族類、意識和潛意識之間發展出較不對立的關係這種可能性，也許是有理由抱持樂觀態度的——更敎人滿足的想像和意識形態，好讓我們從限制奴婢並禁錮我們大家的狹窄的心智架構中加速逃脫。

在奴婢繪畫中女人即他者

馬蒂斯筆下的女眷佳麗即是非男人的象徵（亦即，非完全的「人類」）；她們代表了和文化對立的異種自然，這西蒙・波娃稱之爲「他者」（other）。波娃探討自然和女人在生物上的關係由來，以及在早期農耕社會中有性別之分的勞力，認爲自然和女人兩者似乎都是實現專爲維護和延長肉身的一個靜態原則。女人生來就在那兒，而男人却要透過他和打獵、戰爭的關係及生存的擴張，才代表出類拔萃。女人在

指定的「他者」角色中，注定要扮演奴隸或寵物，但無論在哪種情況下，她都無力選擇或界定自己的地位。波娃指出，「他者」被當成天生危險的東西，因爲在定義上，就是自我的否定。然而據波娃的說法，男人卻無可避免地要和非自己的「他者」結合；他意欲佔有非他自己的那個東西。❸

人種學家歐特納（Sherry Ortner）在七〇年代初寫文章時就已提出，「實際上」女人不比男人更近自然，所以將女性視爲自然而男人等同文化的這整個策略，其實是一種文化架構而非自然的現象。❹但即使如此，這個策略卻成爲西方文化中有力的神話而屹立不墜。鄧肯在一篇論二十世紀初先驅繪畫中歌頌藝術上男性當道的原始典型的文章中突破性地指出，現代主義的前衛人士不斷地把面對女性即是實質上或象徵上面對自然的傳統延續下去。而將女人塑造成無力的性附屬品之際，藝術家即在炫耀他對她們的控制「不過是達成他本身目的的一種手法，且通常利用她們來吹噓他的性能力。」❺奴婢的圖像即是這些極端習俗下的必然結果，也就是將文化和優越的精神性視同男性的特色，而未將提煉的有形自然等同女性的特質。在描寫藝術家需要「讓自己和自然合而爲一——藉著進入……能讓他產生感覺的事物，而讓自己與她認同時」❻，馬蒂斯潛意識中的性辭彙使他把自然與女人合併的想法表達得十分明白。

鄧肯發現馬蒂斯在二十世紀最初十年裏未畫奴婢之前的作品中，女性模特兒顯然沒有男性模特兒來得有智慧。❼確實，馬蒂斯一生中都是將女人和能讓人聯想起生殖的自然循環畫在一起。例如，奴婢就常和植物的性器官——花——一起出現（圖1、7、8）。就整體而言，這些畫構成了一座色彩鮮麗、極富異域情調的象徵花圃。阿拉貢(Louis

Aragon）就說馬蒂斯的模特兒是「他所摘的花」，並將他的作品全集形容爲「法國」的花園。❸狄克斯崔（Bram Dijkstra）引證說，十九世紀流行將女人和花連在一起，且留意到一共通的信念，即了解到女性的美麗、脆弱、被動後，「丈夫應將自己看成是園丁，將太太看成是花。」❹馬蒂斯在藝術上的勁敵，畢卡索，將女人稱爲「花般的女人」，並以此來畫，一如季洛（Françoise Gilot）著名的畫像。在馬蒂斯作品集這更大的象徵結構中，構成他主要題材中的那些誘人女子的作用即一遲緩但外表具頑強潛力的他者，這和藝術家內心創造的自我意識正好相反。他權威式的智慧必須以自我表達的創造這種施肥的過程，也就是主宰的行爲，來穿過並栽培她被動的軀體。畢竟，花園有一角的自然是爲園丁——而非花卉——整頓擁有的。

在奴婢畫中東方即他者

奴婢特別生動地反映出二十世紀初期歐洲文化觀點中支配和臣從的象徵，因爲這些外表看起來像東方人的模特兒，其殖民身分將她們在畫裏作爲大男人主義性工具的假設，和更廣義的歐洲帝國主義政治環境結合在一起。馬蒂斯是他那個性別、階級和國籍的典型代表。賽爾維更形容他爲一「頗爲自滿的……戰後小資產階級法國人」，且很有力地指出，他的東方肖像確切地反映了法國殖民地運動下的想像和現實。❹因此我們可以相當安全地說，馬蒂斯不但有一般男人的智慧高於女人的優越感，而且有歐洲的智慧高於東方的優越感。流行小說家兼劇作家蒙德蘭（Henry de Montherlant）就曾批評過，馬蒂斯的某些意念「稍微逾越了科學的範圍」，並於一九三八年的訪問中提到馬蒂斯

堅信「歐洲的鳥類比其他地方的更機靈、更聰明。」❹賽爾維指出，盧森堡美術館的展覽總監暨東方畫家協會的創始人兼總裁班尼迪特（Léonce Bénédite）於一九二二年爲該國購買了《著紅褲的奴婢》（*Odalisque with Red Pantaloons*）（圖 1），當時距用以提高大眾對殖民地發展的關懷之殖民地博覽會僅三個星期。對馬蒂斯的東方主義作品而言，這即時的官方支持亦即暗示了他支持殖民主義的政治地位受到了統治階層的認可。❷

　　文學批評家沙德在研究歐洲觀點來看東方的那本《東方主義》（*Orientalism*, 1978）一書中證明道，東方人就像女人一樣，在西方人眼中總是木訥寡言、風情萬種而怪誕不經，這構成了任人宰割、由人採取主動且在文化上被動的人格。在歐洲男女的文化結構，西方總是被想成主動，而東方則是被動的。西方人觀察、判斷、審核東方人的行爲❷，就像西方人界定評估女性的理想特徵和功能。在界定它的歐洲學者的幻想中，東方人就像女人一樣，是來表明無人我之分的肉慾樂園，而這樂園對西方男人那分裂而帶有分析性的衝動構成了恢復活力的補充世界。沙德指出，歐洲以外的文化，如東方文化，並沒有將他們對世界的觀點分成內外的對立，因而在歐洲的觀點看來即如同數字上的整數。❷

　　從他反映十九、二十世紀之際他所出身的那種族長式帝國主義下的法國文化看來，馬蒂斯也將東方和女人劃上等號，作爲想像中他者的替身，而透過對這種替身的佔有，即可獲得某種補償式的統一。他的奴婢是用高更的模特兒來做的「純夏娃」❷，她們代表了「原始」的女性道義，未受形體或精神世界的分隔或「墮落」的詛咒，也未受過歐洲聖經中將性與原罪牽扯在一起的污染。馬蒂斯被奴婢身上肉體

1　馬蒂斯,《著紅褲的奴婢》, 1922, 巴黎, 國家現代美術館 (Musée National d'Art Moderne)

2　馬蒂斯,《左腿曲起坐著的奴婢》(Seated Odalisque with Left Leg Bent), 1926, 巴爾的摩美術館, The Cone Collection, 由巴爾的摩的 Dr. Claribel Cone and Miss Etta Cone 集成

和純真的明顯混合激發起興趣；這代表了曾招惹又逃脫他受困的歐洲心靈的精神和物質這兩極化的力量再度和平地結合的樂園狀態。在那些奴婢畫作中，馬蒂斯試著透視這些造物主下人物的神祕，以創造一種淨化的藝術，並重創歐洲凋零殘敗的美感和宗教傳統。但我要反駁的是，除非他先更徹底地了解**自己**，不然這些本質就永遠高深莫測，這種情況反映在一種無法界說的疏離感中，是許多觀者在畫中都可嗅得到的。

奴婢畫中的歷史衝突

在現代主義的論述中，對奴婢畫風格上的保守特色有時是加以否認的；在急切需要現代主義時，她們却被認爲代表了馬蒂斯那一方暫時的閃爍迴避。學者如傅爾凱和波克（Catherine Bock）意欲維護馬蒂斯身爲前衛藝術的先驅，因而力陳在馬蒂斯發展現代主義的演進上並無停頓，而這些女眷佳麗的作品必須重新評估爲有價值的構成元素。❷⑥賽爾維却持相反的意見，他坦承這些作品中有多幅是相當迷人的，但他也令人信服地證明這些畫**是**復古的聲明，代表「重返秩序」（retour à l'ordre）❷⑦，並界定了基本上一種保守的藝術地位──在現代主義提倡革命性的發展和英雄式的創新觀念前提下，這是一種不幸的（但非獨一無二的）意識形態上的阻礙。但我們說馬蒂斯在奴婢時期**確實**似乎背離了徹底的抽象風格，回到空間後退的傳統技巧，但是他在文化上對女人和殖民主義認可的態度，既無受到保守派人士**也**無受到較具實驗性的前衛派人士的研究。鄧肯證明，沙文主義（我們也可以加上殖民主義）並不一定就和形式上的現代主義相互衝突。❷⑧當然，話雖

這麼說，馬蒂斯在風格上的保守主義和貫穿奴婢畫的傳統意識形態却是密合的。而且，馬蒂斯並非唯一一個在藝術和文化改革上退縮的人；奴婢畫的時代在法國文化裏基本上是個復古的時代。

馬蒂斯的作品一直都側重女人的形象。但如果說早期的繪畫，像一九〇七年的《藍色裸女》(*The Blue Nude*)，因爲有熱帶動植物而散發著異國色彩，其環境却通常是模糊而籠統的。在緊接著大戰後的幾年，馬蒂斯將他的女性模特兒塑造成白種東方女子，四周陪襯著異國的物品，這種突發的衝動和法國殖民主義的顛峰似乎不謀而合。二〇年代在政治上強調法屬殖民地的異國文化，用以說服法國民眾：殖民地乃一項資產而非負擔或義務。有人認爲戰時的財政損失可以很快地由殖民地資產的利用補救回來，且《法屬非洲》(*L'Afrique française*)雜誌聲稱，該國證明了「一項名副其實的運動有利於殖民地的發展」。❷殖民地在法國文化中因而象徵著該國的尊嚴，並負有敎化戰勝國所託管的世界這項任務。賽爾維證實，對殖民地裝飾藝術所作的大量宣傳（例如，一九二五年政府贊助裝飾藝術和現代工業國際博覽會）是一種愛國行爲，以重申法國帝國主義在製造奢侈品上凌駕其勁敵德國。他指出，馬蒂斯的贊助人不是波希米亞式的收藏家，而是富有而有格調的中產階級，認爲擁有馬蒂斯的一件藝術品即代表他們在法國社會階層上的地位的一種「紀念品」。❸

不管這麼大量的殖民地宣傳有沒有引起德國的注意，在法國國內對新的美學體制和價值結構的資訊轟炸却不但證實了法國人對自身資產的驕傲，另一方面也一定激起了某種潛意識的自衛反應，以對抗自拿破崙戰後因東方出現日增而加深了對文化相對論的恐懼所造成的失序。沙德主要著重在十九世紀的例子，觀察到學院的東方主義是用來

作爲構成體系以和這些外來的刺激妥協；它將歐洲穩如泰山地立在這擴大的宇宙的特權中心，以此來支持對抗未知的「他者」之威脅所築的屏障。❸對法國文化（如果不是政治）的優越感那無以爭辯的地位日益受到東方的挑戰，馬蒂斯的奴婢畫構成了一類似的自我膨脹的反應。這些都是歐洲力量凌駕黑女人之性傾向的聲明，而這些黑女人被歐洲男性象徵性地聲稱爲壓制東方的明證。

　　如果我們說法國**文化**下意識地受到東方影響的威脅不只是特權上的主宰，這種說法可能並不爲過。奴婢的主題在十九世紀的傳統中是相當崇高的，如德拉克洛瓦(Eugène Delacroix)、安格爾和雷諾瓦這些藝術家的作品，但我們仍可以辯道，馬蒂斯是在一特別敏感的時機來重振這主題的：即在東方對歐洲的非凡性能力提出一潛在的挑戰，且黑種男人實質上踏上了法國土地的時候。在戰爭期間，法屬非洲殖民地的征兵（所謂的黑人兵團）曾輸入歐洲，以擴充軍隊對抗萬惡不赦的德國。想像中，他們的性交能力不但在法國人也在敵軍德國人之間引起了男性競爭的幻想和恐懼，這可由莫若（E. D. Morel）不安的思索表達出來，這位法國政治家宣稱「這些具有驚人性能力的野人，屬於一種靠『自然』來激發的人種」，這種看法即深深埋入了歐洲人的內心。❷就是在這種不安的環境下，馬蒂斯對白種女眷佳麗的描繪即可以看成是中年法國男人對獨自佔有白種女性爲其財產那種不由分辯的聲明。❸

　　對歐洲男性那種不由分辯的掌控的挑戰，不但來自異國的東方，而且來自國內的女性運動。女性主義一七八九年在法國萌芽，這是女性第一次要求政治上的權利。到了一次大戰前夕，已有一百二十三個女性團體及三十五份女性報紙。❸女性在一次世界大戰中也像在二次

世界大戰時，在許多經濟層面都極爲活躍，例如當護士、農人、工人等。她們是好勇鬥狠的工會會員，因爲她們不像男性，不會因組織工會而被送往戰壕作爲處罰。❸但是戰事一旦完畢，法國男人即聯合一致回到戰前那種慣見的保守型態。戰爭的傷亡造成了法國人口的暴跌，因而鼓勵女人放棄其他的目標去做母親。由於這種生產及回到「常態」的壓力，好幾世代以來才建立起來的女性運動即喪失了衝勁。當時不見任何女性的改革運動，而女人一直到一九四四年才有投票權。這些退却的壓力即反映在當時畫家的作品中。赫伯特論道，雷捷在二○年代即很典型地在繪畫中將女人描繪成休閒和安全的象徵，如一九二一年的《盛大的午宴》❸，而在畢卡索的作品中也可發現類似的圖像，如《女人與小孩》（Woman and Child），時間也是一九二一年。賽爾維論道，馬蒂斯的奴婢畫同樣也將女人呈現爲沒有威脅性的舒適島嶼，這反映出法國人想從戰場上暫退而回到後方的安全的願望。❸儘管掩飾在外國的表象下，這些作品清晰地加入了全國上下於戰後重新界定女性在法國文化內政角色上的運動。

歐洲男性藝術家身爲神聖創造者筆下奴婢畫的中心地位

馬蒂斯在形式上所用的語言爲歐洲男性設立的地位獨一無二，其力量更不容置辯。他在《畫家手記》（Notes of a Painter, 1908）裏一篇有名的聲明中，清楚地界定了他所針對的觀者的性別：「疲憊的商人」和「文學家」。❸馬蒂斯和他設定的男性觀眾藉著他們在奴婢畫裏構圖安排上的中心位置，而控制了這些畫的空間。布萊森（Norman Bryson）明確指出，文藝復興時期阿爾伯蒂式的傳統觀點將觀者的位置放在畫

框之外的一個定點，這在作畫之前就已訂好，然後變幻成單一觀點。畫中的消失點又反過來反映出觀者的凝視，而畫面即透明地投射出畫家／觀者，負空間即藉著這個系統而確立。布萊森辯道，阿爾伯蒂式的系統將軀體還原成他本來的樣子，成為時間停留狀態中一可測、可見、物化的單位。❸馬蒂斯極少採用數學上一致的單一觀點，但他在創作奴婢的期間，構圖卻明顯地殘留著這種傳統空間的方式，而通常將觀者置於一中央的主控位置，這假定了藝術家本人在主題上的樞紐觀點。畫家／觀者透過畫中空間的階級性而看見自己反映在自己身上（原文如此）——就像神祇在祂所創的物質中顯現出來（圖1、2、6、7、8）。

在文藝復興期間和之後，像馬蒂斯這樣傑出藝術家的驚人創作力即成為這類文化熱誠所崇敬的對象，而這一度只對聖人才有的。有創作力的藝術家即被視為能力強大的白種男性族長，而其造型就好比米開蘭基羅筆下舊約中強而有力的天父那帶有啟發的形象一樣。❹比方說，就看達文西和羅丹身上發展出來的膜拜時尚好了，這種藝術家符合了有創作力的藝術家趨於完美的原型。雖然基督教式的天父的威權後來在二十世紀早期的歐洲逐漸式微，馬蒂斯仍然在他創作的領域裏保留了一位看不見但結構上全能的上帝。他認定他創作上的非凡能力源自於宗教力量，即「一股能將物體轉換成一個新世界的內在之光——敏感而有秩序，一個活生生的世界，其本身即是絕無謬誤的神性的象徵、神性的反映。」❹但他於拋棄了傳統的宗教教條的同時，他的繪畫卻仍不自覺地保有文藝復興神聖藝術的想像結構，其中男性的創造者兼上帝佔據了作品的中心，一如米開蘭基羅筆下的銀鬢天父佔據了西斯汀禮拜堂天花板上觀念裏的中心。

《佇立窗前的提琴家》（*Violinist at the Window*）（圖 3）即圖解出馬蒂斯在藝術家和神祇之間可轉換的公式。畫中代表創作者兼藝術家的音樂家❷，站在圖中心由窗框構成的十字架前。音樂大師的替身凝視著窗外，而窗子即象徵著接合內外兩個世界的關鍵平面，也是主觀的內在感覺和客觀的外界自然相接之處。他的臉背著觀眾，神祕莫測，就像他所創造的奇蹟般的藝術。然而他的性別却是清楚而肯定的。馬蒂斯將他的創造能力和具體表現出他男性認同的藝術形式聯繫起來，這可由他一九一八年那幅《自畫像》（*Self-Portrait*）（圖 4）中極為露骨地表現出來。弗蘭指出，在此，他的調色盤和過大的拇指，清楚地成為陽具的代替品。❸

奴婢繪畫中的色情動力

馬蒂斯並沒有很有條理地分析過促成他藝術的那股色情動力。他對理論並沒有什麼興趣。事實上，他在一篇著名的聲明中勸告有志從事繪畫的人，必須將舌頭封住才能畫得更純粹。❹而就算他真的寫理論性的問題時，也著重在形式上的分野而非象徵性的關係。然而他繪畫中的構圖關係所採用的語言訴說的不只是線條和色彩上的差別，還有主宰的男性藝術家和臣服的女性模特兒。馬蒂斯斷定，「重要的是物體對藝術家、**他的個性**、以及他處理感覺和感情的**力量**之關係。」❺他在給他一九四八年費城展覽的總監克利佛（Henry Clifford）一封知名的信中說道，「藝術家必須**擁有**自然。他必須認同於她的節奏，盡力嘗試後才能達到他日後用自己的語言**表達自我**的精熟技巧。」❻馬蒂斯用異國謬斯的女體來創造藝術，這樣才能馴服她；他畫女人／自然／東

3　馬蒂斯,《佇立窗前的提琴家》,
　1917, 巴黎, 現代美術館（Mu-
　sée d'Art Moderne）

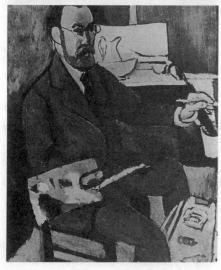

4　馬蒂斯,《自畫像》, 1918, Le
　Cateau-Cambresis, 馬蒂斯美術
　館

5 馬蒂斯,《畫家與模特兒》, 1916, 巴黎, 國家現代美術館

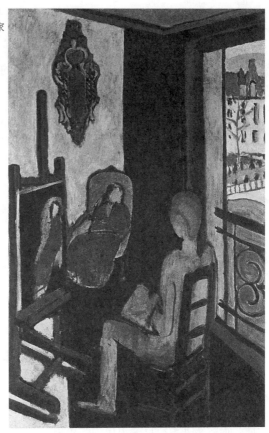

方, 好將她揮之不去的神祕（也因此令人害怕）轉變成族長式及帝國主義論調的佔有語法。

馬蒂斯那幅著名的《畫家與模特兒》(*The Painter and His Model*)（圖 5）在視覺上闡述了作品中如結構般的男性藝術家和可鎚煉的女子本性兩者間的色情基礎。畫面顯示出藝術家正看著一個模特兒, 這名模特兒正是他想像中將自然轉換成藝術的第一手材料。景象是在畫室封閉的空間裏, 畫像因而是在室內。而畫中的畫家一如《佇立窗前

的提琴家》中的音樂家，位置也在畫面槓桿的支點，以一種認定他乃室中中心觀點的姿態背對觀眾坐著。他所在的位置是在畫架上的那幅模特兒繪畫、模特兒本身、及打開的窗戶之間的中點。像《佇立窗前的提琴家》那幅畫，窗上的玻璃也代表了外界自然和室內藝術家在作畫過程時重新明確表達的自然兩者間的對立交點。❹這是十分諷刺的，因爲窗外的自然景觀當然也像畫中其餘的部分，是畫出來的。在被動的女子本性和在藝術裏創造她的主動的男性畫家兩人間的關係，則在構圖上用幾何的有角長方形框住鬆散而流動的有機漩渦花紋表現出來。

　　畫中最肉慾的圓弧狀和飽滿的顏色都保留給女性模特兒的身軀了，其起伏有致的身體像是膨脹的花瓶。將女人的身體和瓷製器皿聯想在一起無疑是古代的肖像傳統，這傳統體會到這兩種形式作爲盛載液體的生命泉源和種子容器，因而具有潛在的生發能力。在模特兒的頭上懸掛著一個橢圓形的鏡子，飾有迴旋的金色鏡框。其形狀彷彿陰道狀的匙孔，是救贖的入口，某種進入樂園的世俗而肉慾的門戶。❹這個奇特而引人遐想的形式抽象地濃縮出模特兒爲藝術家擺態的惑人之處。而該鏡並沒有反映出房內的景象以一償我們的宿願，反而是神祕地投射出黝暗而未知的他者女性，成爲其象徵。

　　與此對立的是代表觀察智慧的藝術家那男人的特性，則抽象地藉著他所坐的靠背椅上的橫檔這種形式上的特色加以讚美出來。❹椅背是交叉的長方形，在視覺上暗示著秩序、增長、平衡、規律。這些品質即是藝術家在畫中強加在毫無規矩的女性本質上的。同樣地，放在畫架上的畫中之畫，模特兒強壯的軀體受限並界定在長方形的畫框內，此中所表現的特點即顯示出它在藝術評論的相關架構中的地位。但在

將形象搬到畫布的過程中，藝術家將形式改變並縮小了；變得沒有那麼碩大、讓人畏懼，而更加有條理，彷彿是從藝術家的想像中過濾出來的。自然經由創造的行為而被馴服並佔有了。

手法類似的還有在打開的窗外所看到的那棵孤伶伶的樹，一棵生命之樹的圖像，描繪出自然在非具象的形式內的生發力量❺⓪，由於它位於歐洲文化相關的框架中一可界定的位置而受到培植馴養，這可由它周圍都市建築的幾何形狀及包圍它的那圈長方形窗框顯示出來。我們再次重申，窗框代表馬蒂斯意識到在外界刺激和內在感情間所有的接觸之面。而畫架上畫布的對應長方形則表明，內在經驗和變成外在藝術的轉換間尚有第二塊分界面的存在，在此，外界物體變成內在感情所受到的刺激運動方向是反向而行的。

窗框的直線延伸成為藝術家身軀僵硬的線條，含蓄地將他當成界定的功用；就像他是該畫的作曲人，同時也是該畫的畫框。這主控的創作智慧和垂直的男性準則之間的關係，可由畫家手臂像陰莖豎起般朝著模特兒的方向深入畫面中央所暗示的而加以肯定。藝術家和模特兒兩人之間的互動角色再次由畫面左上中央的靜物方式上演出來，在此，畫架的頂端一簡單直立的長方形突起伸向陰道狀金色鏡子的洛可可式漩渦邊緣。馬蒂斯在思索理論時，當會語帶玄機地寫道「物體間的結合」，並將此供奉在他幻想的生發之地。❺①

奴婢畫中殖民主義的動力

儘管馬蒂斯絕少將自己畫進奴婢圖中（圖1、2、6、7、8），他的主控式的現身卻可想成將女性放在畫框內的力量，並建立讓作品產生

均衡之勢的關係和對立的力量。沙德描繪東方人透過東方主義控制的架構而「被包容」、「被呈現」的分類過程❷；同樣地，馬蒂斯也以建立了一套我們看她們的觀點，而來「包容」、「呈現」這些奴婢。沙德認為東方主義的特色是「一個可接受的網，將東方過濾成西方的良知的……」他同時又論道，歐洲討論到東方時並不是朝著如何發現客觀的事實這一方向走，而是在一可接受的尺度內以符合歐洲人需要為前提，將原有資訊加以篩選後來呈現東方❸；東方因而被四周精明地架構起來的關係而馴服了。這種過濾、重組、並使之更為尖銳的過程和馬蒂斯的創造過程非常相似。沙德更進一步論道，西方的東方主義是一種「風格」，亦即一種形式上的體系，用以主宰並運用權威；是將遙遠並往往令人害怕的他者轉換成一極為人為的想像所構成之物的一種方法，以便為有興趣的組織服務：如軍事、科學、意識形態❹，或加以延伸，想像中的組織，就像馬蒂斯筆下的奴婢即是一例。幾乎無需指出的是，這些興趣全是以歐洲為導向，而且以此類推，馬蒂斯在運用這種異國的材料上也同樣是以自我為中心。

馬蒂斯的人造東方是一沒有明顯衝突的世界；是觀光客對某種文化明信片式的印象❺，是對一幻想之地心醉神馳的看法，那肉體的絢麗和圖畫般的迷人加起來對尋歡作樂的外國人只是一種過眼雲煙的快樂。在奴婢畫中的光線，調子毫無變化；它去掉了陰影和黝暗，去掉了引起政治壓抑、窮困、或一般人類掙扎的不安痕跡。馬蒂斯的人物能和任何事物共存，他在形式上的技巧也爐火純青，他的畫面控制因而看來毫無斧鑿之跡。在他迷人的領域內，沒有絲毫的不和或阻礙。但當然啦，真正的東方在二十世紀初飽受政治和文化嚴屬的迫害，這造成了對歐洲懷恨在心的緣由。❻

沙德證實，歐洲人是「以一種旁觀者的身分遊覽，從不介入，永遠漠然。」他形容東方人則總是「被觀察」的對象，怪誕的舉止層出不窮。❺❼馬蒂斯在一九一二至一三年間兩度前往摩洛哥時，也是再次扮演著這備受尊崇的歐洲人那置身事外的旁觀者，曾警告他的友伴卡莫因（Camoin）說，在他們前往妓院尋找模特兒的旅途中會有如「醫生到病人家出診一樣」。❺❽他在晚年習慣穿著白色的外衣畫畫，這暗示消毒過的純淨並對他筆下的人物帶有一種客觀而分析的疏離感，就像醫生對病人可能表露的一樣。馬蒂斯的繪畫不但對他歐洲模特兒生活中的實際問題，而且對東方人困擾不安的真實狀況，都小心地保持了安全的距離。

奴婢畫中的心理動力

馬蒂斯婚姻破裂後，也就是奴婢時期之前，他四周即充滿了美麗而無所求又支持他的女人、色彩鮮艷的異國禽鳥，以及種滿熱帶盆栽的室內花園，這構成了一座私人田園，可供他盡情指揮，彷彿波斯的達官貴人。他在二、三〇年代的生活方式，也就是他大部分奴婢畫的時期，有一種人工而舞台般的味道，和畫的氣氛倒相當配合。他拋妻棄家而在尼斯附近的幾個旅館裏過著居無定所的日子，在那兒他可以不分晝夜地獻身於藝術和幻想，不受世俗牽絆，也無責任纏身。他一九四一年對卡寇（Francis Carco）回憶起在地中海酒店古老的洛可可沙龍裏畫裸女的樂趣，愉快地談道光線從百葉窗「底下像腳燈一樣」透進來的那種戲劇效果。「一切都是虛假而怪異的、可怕但甜美……」❺❾在此他讓那些受薪而柔順的歐洲模特兒穿上色彩繽紛的東方服裝，並

在四周擺上外來的行頭，就像《著綠色腰帶的奴婢》（Odalisque with Green Sash）（圖6）和《滿地飾物之上的裝飾人物》（Decorative Figure on an Ornamental Ground）（圖7）這些畫的標題所顯示的，他通常對此似乎比對模特兒本身更要來得有興趣。

馬蒂斯的女眷佳麗並不單獨發揮作用；她們唯一存在的目的是誘發藝術家的幻想力，並清楚地將自己作為引起他情慾和／或美感之綺思的催化劑。她們經常裸體上陣，這即表示她們對藝術家（也是假設上對男性觀眾）的要求是有求必應的。她們永遠懶散而充滿誘惑，心滿意足地躺在柔軟舒適的家具上，不然就是慵懶而毫無目的地臥在居家室內華麗的波斯地毯上。她們眼神空洞，顯示出歐洲人認為代表東方文化中的那種女性的倦怠和遲緩。詩人兼藝評家且是馬蒂斯友人的阿拉貢論道，馬蒂斯已將他的繪畫世界「調整」過，女人因而動作緩慢，「這樣才不會擾亂**事物的秩序……**」❻她們代表了女性的身體和東方就是被動的人工孵卵器，天生就等著歐洲的男性藝術家／觀眾來讓她受孕。《雙臂舉起坐在綠色條紋椅上的奴婢》（Odalisque Seated with Arms Raised, Green Striped Chair）（圖8）的私處掩在燦爛的寶石下，允諾著豐厚的回饋。《著紅褲的奴婢》中紅色裙褲的輪廓同樣也指向模特兒隱密的入口，而這也是要獻給藝術家／觀眾的。《著綠色腰帶的奴婢》中的奴婢觸摸著象徵她原始養育功能的乳房，而圍在她腹部讓人注意到她受孕子宮的綠色腰帶則是植物的顏色。她四周環繞著像她一樣可承載的容器，並認同於作品左上角那輪新月的易變特性。馬蒂斯筆下的模特兒，臉部都是空洞而被動的；身體也毫無動作可言；她們沒有個性也沒有自己的身世。她們當然並不是真有其人，而是藝術家幻想下的虛構之物，也是他那種族長文化下集體幻想的產品。馬蒂

6　馬蒂斯,《著綠色腰帶的奴婢》,
　1927, 巴爾的摩美術館, The
　Cone Collection, 由巴爾的摩
　的 Dr. Claribel Cone and Miss
　Etta Cone 集成

7　馬蒂斯,《滿地飾物之上的裝飾人
　物》, 1927, 巴黎, 國家現代美術
　館

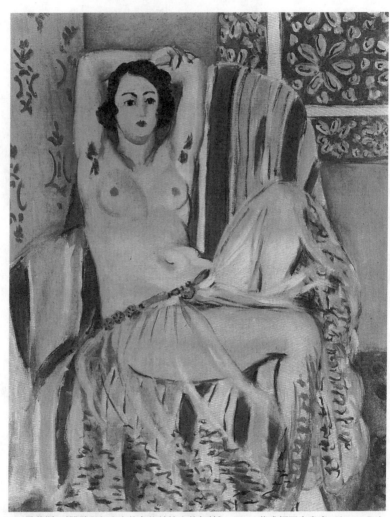

8 馬蒂斯,《雙臂舉起坐在綠色條紋椅上的奴婢》, 1923, 華盛頓國家畫廊, Chester Dale
Collection

斯對他那些女性模特兒有興趣，只不過是因爲她們代表了他在室內獨白中那另一端的未知「他者」。他的作品講的並不是他的模特兒；而是藝術家的創造力，他回應自然時能夠濃縮並重新表明他的感覺的那種超凡能力。因此，不看表面的題材，那些奴婢都是他僞裝的自畫像。馬蒂斯念念不忘要和他模特兒結合的那種需要，其實是他渴望將他自己內在外在、有意識和無意識的片段重新結合。大家都無異議的是，他絕對是自我中心的。他對自己的藝術和個性念茲在茲，他女兒瑪格麗特（Marguerite）就說他「無法去想及去講別的」。❻最後，因爲馬蒂斯眼中的色情女子是他自身心靈受到壓抑部分的象徵投影，因此用藝術來透視他本性的過程裏，他即是在行爲上完成一種隱喻式的自瀆。

畫室的牆即自我的象徵

雖然馬蒂斯的奴婢表面上是外國的花朵，但她們仍在他畫室那熟悉的範圍內開花。她們有如許多稀有的品種，都經由人工養植，小心地栽培。這些畫絕大部分都不是在畫家三次短暫停留北非時畫的，而是在法國南部尼斯如舞台般的酒店房間裏畫的。馬蒂斯一方面對東方的光線和色彩非常欣賞，另一方面却不喜其怪異，也覺得在實質上不夠舒服。他回憶一九三〇年去同樣異國的大溪地時說道，「在我去之前，每個人都跟我說：『你多幸運啊！』我却答道：『我倒寧可已經在回來的路上了。』」❻他喜歡舒舒服服的旅遊而不是體會眞實事物裏的無法預知，就像他寧可抽象、可掌握、並能和諧地創造的藝術，而不是煩人的要求和眞實生活中的突發性。他在另一個場合又說道，「回家換上拖鞋後，我又是眞正的我了。」❻馬蒂斯的創作過程是自給自足的。回憶

起他第一次發現自己是藝術家時說道，他一開始畫畫即覺得「極端的自由、安寧，而且［最重要的］獨自一個人……，有如進了天堂……在日常生活裏我常感到無聊，對大家一天到晚叫我做的事覺得煩不勝煩。」❻

馬蒂斯在奴婢時期所畫救贖式的天堂即是一座有圍牆的花園。施奈德認為，將模特兒圈起來的畫室範圍即由於其排外的特性而保持著一種極端的狂喜。❻這個觀察無疑是正確的，但馬蒂斯將自己關進畫室不只是一種精神上的隔絕，也是物質上的。賽爾維認為馬蒂斯在這期間強調畫室內的肖像即表示他逃避現代主義，這種說法十分貼切，而我要說的是，這種逃避塵世同時也是一種在心理層面上更深入的自我保護的行為。馬蒂斯畫室的牆面具有抵抗「外界他者」突襲的防衛作用。這培養出那種以人種為中心的族長式語言下的密閉而自我中心的結構，也是馬蒂斯用來訴說並由此控制的那座東方花園裏美麗女子時的語言。波娃認為男人覺得「他者」有一種與生俱來的危險，因為在定義上，這即代表了對自己的否定而提醒他自身的必亡❻，這也說明在某種程度上他不願意和未知打交道。他發現在室內這個範圍來審視具威脅性的另類要來得安全一些，在此有文化作為背景的參考來加以協調。在此，任何外來的認知系統的入侵即會受到壓制並徹底在法國句型內重造。受過教育的法國人都堅信，法文在準確並邏輯的思考上比殖民地的語言更為優越。馬蒂斯的風格語言即是以法文論述的架構來描繪東方的。經由普遍的性神話及帝國主義意識形態的扼要陳述——即使絕大部分都是無心的——同時也透過風格上的洗練技巧，他的奴婢畫再次肯定了**法國**的優越感。

馬蒂斯向藝術家馬辛（André Marchand）承認道，「你有一個想法，

你生來就有，然後你一輩子就發揮你那牢不可破的想法，你要讓它呼吸。」**❻❼**《有留聲機的室內》（*Interior with Phonograph*）（圖 9）畫的是一幅有水果和花的畫室，四周用東方物品框住了一面鏡子和一扇窗子，這一再重複的意象在馬蒂斯的一生裏不斷出現。該畫以隔間和視覺上的對照來訴說心理和感情上二分法的片段，這將馬蒂斯的藝術限制在自我反身式的封閉電路的牆內。右邊的現代留聲機代表以音樂來暗指超凡的祥和之隱喻，這在先前的電影裏是以小提琴來表示的。在他畫室以層疊的門窗框架產生的景深內，馬蒂斯觀念化的內在過程裏主控結構上的智慧，呈現他在鏡中望著**它自己**專注而分析的臉所反映出來的倒影。在鏡邊的倒影形成了某種二分形式，沒有窗簾的窗子上定出界線的長方玻璃窗框住了自然的世界，也就是用較爲不同的方式定出外界的「他者」。在畫中前景裏的水果和花帶有暗示著神祕的、多產的、女性和「東方他者特性」的氣息，這圍繞著深植在核心的藝術家映像，有如在一善於接受的子宮裏萌發的種子。自然的「他者」滋養著藝術家的創造種子，以產生一種再生的、超越他自己形式的藝術，並排除了自然的有形阻礙的藝術。

《有留聲機的室內》一畫所表現出的比客觀地描寫馬蒂斯畫室空間要多得多；這是個密碼，象徵著他內心生活的想像張力及他半清醒地將它拿到清醒狀態的曙光中來解決的掙扎。他的光線是一種治療的照明。有鑑於這種光線構成了脫離傳統的革命性突破，評論家——也像我們所見到的——將之稱爲「解放之光」。**❻❽**但於馬蒂斯的色彩如天上的光輝安撫了我們眼睛之際，我卻要辯道，這並沒有遮掉深植在他肖像中男女、東西兩極下「自我」和「他者」（有創造力的智慧和自然）之間的衝突。馬蒂斯在一九三八年寫的一封信中承認他的灰心，抱怨

9 馬蒂斯,《有留聲機的室內》, 1924, 原先在紐約, Mrs. Albert D. Lasker 收藏

道，「我想知道的事這麼多，但最主要的還是我自己。經過了半世紀的辛勤工作和反省後，那道牆還在那兒。本性——或更正確地說，**我的本性**——仍然神祕莫測。」❻❾

自我和另類的結合：牆崩塌了

雖然奴婢繪畫閃耀著解放的色彩，却仍然禁閉得敎人不舒服。馬蒂斯對主宰和臣服在文化上許可的想像及意識形態上的假定，造成了劃地自限的特色和內心的區分，而難以達到他如此熱切尋找的超凡的整體。馬蒂斯雖然從未清醒地深入探討這與生俱來的假定：「自我」和「他者」間的分裂指令了他的精神結構分裂成極端的斷片，却直覺地朝心靈上的重整去探索。他在一九四一年那次差點喪命的大手術之後，覺得進入了重生的境界❼⓿，作品因而呈現出漸次但戲劇性的轉變。

這些轉變短暫而不統一，而且有一陣子馬蒂斯是在啓示的邊緣搖擺不定。《國王的悲哀》（*The Sorrows of the King*）（圖10）視覺呈現出他意志上的消沉。剪紙描繪出一抑鬱的國王，是藝術家轉變成音樂家的替身，手中拿了一把吉他。樂器的形狀令人聯想起女性胴體的弧線，中間並有一陰道狀的洞孔；女性的胴體（神話的性質）是一隱喻的樂器，爲藝術家的概念塑造了形狀。此作在觀點是相當基本的，但藝術家／國王在構圖上則位於馬蒂斯的幻想中心。而儘管限制的牆面已不堅實，但仍有疆界的暗示。年老的國王看著色情的奴婢魅惑人的舞蹈，傷逝著過往的生命和消失的美麗。她雖然是他的財產，他却並不快樂；他似乎隱隱然有一種感覺：他控制「他者」的力量是一種徒然而短暫的幻象。國王一如那無力的臣民一樣，無意識地受到主僕、

10　馬蒂斯,《國王的悲哀》, 1952, 巴黎, 國家現代美術館

自我和他者之間那種主宰和臣服關係的壓迫;他被禁錮在一種斷片的孤立的心靈狀態, 在起源上是神話的和意識形態的。

　　在馬蒂斯晚年最愉快而創新的剪紙, 其前提和奴婢畫在動機上是大相逕庭的。馬蒂斯從未刻意地解說過他內心在想像上或意識形態上的轉變, 對他作品裏出現的改變有何影響。也許他並不完全了解促發這些改變的心理因素。然而, 剪紙作品中在格式和構圖上的徹底轉變無疑地證實了是有這些改變。一九五〇年後, 意象開始浮游在開放、未經界定的空間裏。通常, 觀者可以操縱繪畫空間的特權式中心位置已沒有了;以一假定的(男性)觀者爲其僅有的、坐落在中央位置的傳統空間後退法已不再用了, 取而代之的是一種更爲包容的、全面的構圖手法。

就算馬蒂斯並沒有完全體會到他作品中這種轉變，他一定也感覺到了。他在意識的層次上似乎將這全歸到形式上的思考，但潛意識上卻暗示是「自我」的牆面崩解的過程。一九四七年他寫信給魯威赫（Rouveyre），說他歷經了「某種良心的轉捩點，而很可能我的作品也正面臨某種巨變。我了解必須擺脫所有的限制、所有理論上的想法，這樣我才能**將自己置於**目前的當務之急**外**而徹底自由地表現自我……」❼到了一九五二年，先前在畫室裏壓迫馬蒂斯的模特兒的牆面都從作品中消失了；在自我和他者之間設立的界限也崩解了。

某些晚期的剪紙，例如《波浪》（*The Wave*）（圖 11）表現出前所未有的和諧交流之感，暗示在藝術家的智慧和自然（他的模特兒）之間已無對立的衝突。這些作品似乎含蓄地承認道，優越的「男性」能力和「女性」的存在是神聖創造力量的一體兩面。如果馬蒂斯必須擁有物質的、女性的、外來的「他者」才能表達出他擁有整個自己的願望，那麼我要指出以下的可能性：隨著他健康的惡化，他即面臨到自己的死亡，並逐漸學著接納改變是不可避免的。在精神和肉體分裂的世界裏「心」「身」之間的含蓄對抗——這也是另一個瀰漫在奴婢畫中想像和意識形態的雙重性——已經獲得了解決。馬蒂斯了解到他自己體內的「女性」面後，即不再害怕帶有威脅性的「他者」，而他被迫去

11　馬蒂斯，《波浪》，1952，尼斯，馬蒂斯美術館

控制、去和她保持一安全距離的感覺也就消失了。

　　像《波浪》這樣的剪紙似乎是在呼吸和移動，而早期的奴婢畫，儘管具有一切感性上的美，就並沒有這種效果。海浪的形象縱然比奴婢要來得抽象，卻仍然以一種非具象的形式象徵著自然，就像《畫家與模特兒》中生命之樹的意象，或《有留聲機的室內》中的水果和花。但在《波浪》中，馬蒂斯不再以外界的「他者」這樣的差別在構圖上來界定自然；畫布傳統的長方邊界及環繞的法國玻璃窗這種結構性的觀點都已去除，讓波浪從所說的既有框框中破浪而出，而觀者不必具有與文化有關的相對階級地位這種先入為主的文化觀念即可體會。

　　新鮮亮麗的色彩在一遠古而無法分割的空間裏自由地流動，意味著一種調整過的神祇觀念。不像奴婢繪畫，《波浪》並沒有藉著藝術家對藝術過程的掌控而讚揚他令人物為之失色的全能技藝；反而，它歌頌創作行為的本身。神聖之物不再被視為（男性的）所有格名詞，而是動詞，在此，思想和事物、男性和女性、自我和他者在一種永恆的轉變循環裏無法分割。令人有些驚訝的是，這種對《波浪》畫裏空間的描寫，竟然和女性主義哲學家戴麗（Mary Daly）對非雙性神祇的定義相彷，戴麗相信該神祇會從女性主義對性別均等這個理想的運用上出現。❷馬蒂斯的剪紙暗示了（應該是）女性特質的再次神聖化。事實上，剪紙已成為當代圖案畫家在靈感上的一大來源，而這個趨勢一直深受女性主義思潮的影響。❸

　　在仔細研究奴婢畫而出現誤入歧途的氣餒後，馬蒂斯的藝術發展卻鼓勵了對未來所表的樂觀。這不僅是晚期剪紙在風格上的成功，更重要的還在於這些剪紙代表了戲劇性的心智突破。馬蒂斯的奴婢畫中深植著架構在二十世紀初歐洲思潮對性和文化優勢想像的意識形態，

其中大部分都是畫家和大眾未質疑過的。只要對差異這現象給予佔有和主宰這些選擇的話，那麼思想和事物、男性和女性、東方和西方、自我和他者的挽救式結合，就永遠是一種不可及的極樂世界的幻想。馬蒂斯的演變不只證明轉變是可能的，還暗示著轉變是一種心靈需要，不只是對那些必須俯首稱臣的人，也對那些君臨其上的人。

《波浪》一作所代表的意識轉變，當然，只是轉變整個社會體系及其人類和生態學相互關係這些複雜奮鬥的一個開端而已。但這是關鍵的一步。不幸的是，在奴婢畫中顯示出來的那些想像和意識形態的公式，在當代西方文化中仍是牢不可破的，而就因為傳統上研究馬蒂斯的學者沒有看出來，表示這些公式通常都看不出來。女性主義研究的當前階段主要著重在暴露族長制和帝國主義文化的寧靜表面下揮之不去的黑暗衝突，這工作即將完成。像馬蒂斯的奴婢一樣，在回顧中，將構築一必要的初步時期，以和潛在的緊張狀態達成共識。幸運的話，它也會將我們從那些框限並歪曲了我們過去的束縛帶往自由的解放。

摘自《性別》雜誌第 5 期（1989 年夏季號）：21-49。1989 年《性別》雜誌版權所有。經作者和《性別》雜誌同意後轉載。

❶馬蒂斯自己對他創作時的想法，以形式爲出發點的描寫，見 *Matisse on Art*, ed. Jack Flam (New York: Phaidon, 1973), pp. 36, 47, 60, 116. 著重討論風格方面的二手資料的典型例子有：John Russell, *Meanings of Modern Art* (New York: Museum of Modern Art and Harper & Row, 1981)，論馬蒂斯的那一章名爲「色彩的解放」(The Emancipation of Color)；或 Raymond Escholier, *Matisse: A Portrait of the Artist and the Man* (New York: Praeger, 1960)，其中第一章稱爲「繪畫的純粹行爲」(The Pure Act of Painting)，後面有一章稱爲「色彩中的音樂」(Music in Color)。

❷ Jacques Derrida, "Signature, Sign, and Play in the Discourse of the Human Sciences," *Writing and Difference*, trans. Alan Bass (Chicago: University of Chicago Press, 1978), pp. 280-81.

❸ Claude Lévi-Strauss, "The Structural Study of Myths," *Structural Anthropology*, trans. C. Jacobson and B. G. Schoepf (New York: Basic Books, 1963), pp. 206-31.

❹ Terry Eagleton, *Marxism and Literary Criticism* (Berkeley: University of California Press, 1976), pp. 5-7.

❺ Fredric Jameson, *The Political Unconscious* (Ithaca, N. Y.: Cornell University Press, 1981), pp. 49, 100.

❻ Lawrence Gowing, *Matisse* (New York and Toronto: Oxford University Press, 1979), pp. 143, 154-56.

❼同上，頁 93。

❽ Jack Flam, *Matisse: The Man and His Art, 1869-1918* (Ithaca, N. Y., and London: Cornell University Press, 1986), p. 480.

❾ Dominique Fourcade, "An Uninterrupted Story," in Jack Cowart and Dominique Fourcade, *Henri Matisse: The Early*

Years in Nice, 1916-1930 (Washington, D. C., National Gallery of Art, and New York, Harry N. Abrams, 1986), pp. 56-57.

❿ Pierre Schneider, *Matisse*, trans. Michael Taylor and Bridget Stevens Romer (New York: Rizzoli, 1984), pp. 10, 13, 24. 弗蘭指馬蒂斯的 *Zorah*（1912）是「在摩洛哥如此地吸引馬蒂斯……的生動肉體和強烈精神的矛盾組合。」

("Matisse in Morocco," *Connoisseur* 211 ［August 1982］; 84.)

⓫ Kenneth Silver, "Matisse's *Retour à l'ordre*," *Art in America*, June 1987.

⓬ "Notes of a Painter," Jack Flam, *Matisse on Art* (London: Phaidon Press, 1973, and New York, 1978), p. 39.

⓭ Simone de Beauvoir, *The Second Sex*, trans. and ed. H. M. Parshley (New York: Alfred A. Knopf, 1968), pp. 69, 73 -74, 77, 79.

⓮ Sherry Ortner, "Is Female to Male as Nature Is to Culture?" *Woman, Culture and Society*, ed. Michelle Zimbalist Rosaldo and Louise Lamphere (Stanford, Calif.: Stanford University Press, 1974), pp. 67-88.

⓯ Carol Duncan, "Virility and Domination in Early Twentieth-Century Vanguard Painting," *Artforum*, December 1973, pp. 30-39; 轉載於 *Feminism and Art History: Questioning the Litany*, ed. Norma Broude and Mary D. Garrard (New York: Harper & Row, 1982), p. 311.

⓰ Jack Flam, "Letter to Henry Clifford, 1948," in *Matisse on Art*, p. 121.

⓱ Duncan, "Virility," p. 304.

⓲ Louis Aragon, *Henry Matisse: A Novel*, trans. Jean Stewart (New York: Harcourt, Brace & Jovanovich, 1972), vol. II,

pp. 67, 109.

⓳ Bram Dijkstra, *Idols of Perversity: Fantasies of Feminine Evil in Fin-de-Siècle Culture* (New York and Oxford: Oxford University Press, 1986), pp. 14-15.

⓴ Silver, "Matisse's *Retour à l'ordre*," pp. 169, 188.

㉑ Flam, *Matisse on Art*, p. 79.

㉒ Silver, "Matisse's *Retour à l'ordre*," p. 122.

㉓ Edward Said, *Orientalism* (New York: Pantheon Books, 1978), p. 109. 但是沙德並沒有在視覺藝術裏處理過東方主義；諾克林討論到沙德和十九世紀繪畫裏東方肖像的相關性，見"The Imaginary Orient," *Art in America*, May 1983, pp. 119-31, 186-91. 她在此也論及這在觀光上的吸引力。關於安格爾作品中奴婢題材所影射的性和政治，見 Marilyn Brown, "The Harem Dehistoricized: Ingres' *Turkish Bath*," *Arts Magazine* 61, no. 10 (Summer 1987): 58-68，有關視覺藝術中東方主義的書目，參見第 8 期(p. 67)。

㉔同上，頁 47。

㉕根據史坦因(Gertrude Stein) 的說法 (in Stein, *Autobiography of Alice B. Toklas*, p. 37)，有一陣子馬蒂斯經濟拮据，即用他太太的訂婚戒指買了一幅高更的畫。但馬蒂斯在《推翻史坦因的證詞》(*Testimony Against Gertrude Stein*) 一書中却否認她的說法。(Flam, *Matisse on Art*, pp. 88, 168.)

㉖ Catherine C. Bock, "*Woman Before an Aquarium* and *Woman on a Rose Divan*: Matisse in the Helen Birch Bartlett Memorial Collection," *Museum Studies* (Art Institute of Chicago, 1986, pp. 203-4 n. 2, and Fourcade, "An Uninterrupted Story," p. 47.

㉗ Silver, "Matisse's *Retour à l'ordre*," p. 112.

❷❽ Ducan, "Virility," p. 311.

❷❾ Christopher M. Andrew and A. S. Kanya-Forstner, *France Overseas: The Great War and the Climax of French Imperial Expansion* (London: Thames and Hudson, 1981), p. 210, and Silver, "Matisse's *Retour à l'ordre*," p. 121.

❸⓪ Silver, "Matisse's *Retour à l'ordre*," pp. 111, 117.

❸❶ Said, *Orientalism*, p. 87.

❸❷ Andrew and Kanya-Forstner, *France Overseas*, p. 211.

❸❸ 莎莉‧史坦因（Sally Stein）在答覆此文的初稿時提出這個可能性，這我一九八八年在休士頓大學藝術協會會議時提出過，此會是立普頓座談小組「討論他者：佔有局外人」（Discussing the Other: Possessing the Outsider）的一部分。

❸❹ Jean Rabaut, *Histoire des féminismes français* (Editions Stock, 1978).

❸❺ Douglas and Madeleine Johnson, *The Age of Illusion: Art and Politics in France, 1918-1940* (New York: Rizzoli, 1987), "Verdun," n. p.

❸❻ Robert L. Herbert, *Léger's "Le Grand Déjeuner,"* Minneapolis Institute of Arts, 1980, p. 27; 引自 Silver, "Matisse's *Retour à l'ordre*," p. 122.

❸❼ Silver, "Matisse's *Retour à l'ordre*," p. 122.

❸❽ Matisse, "Notes of a Painter," in Flam, *Matisse on Art*, p. 38.

❸❾ Norman Bryson, *Vision and Painting: The Logic of the Gaze* (New Haven, Conn.: Yale University Press, 1983), "The Gaze and the Glance," pp. 87-131.

❹⓪ Mary Daly, *Beyond God the Father* (Boston: Beacon Press, 1973), 是女性主義討論族長式宗教和性階層的最早也是最清晰的一本書。其他的還有 Naomi Goldenberg, *Chang-*

ing of the Gods: Feminism and the End of Traditional Religions (Boston: Beacon Press, 1979)，以及 Rosemary Ruether, Sexism and God-Talk: Toward a Feminist Theology (Boston: Beacon Press, 1983)，其書目極爲完備。

❹ "Statements to Teriade, 1929," in Flam, Matisse on Art, p. 61.

❷ 儘管該畫的模特兒是馬蒂斯的兒子皮耶（Nicholas Watkins, Matisse [New York and Toronto: Oxford University Press, 1979], p. 13)，但該人却代表藝術家藉著創作行爲從自然提煉和諧的神聖行爲。

❸ 馬蒂斯在隨後幾十年對奴婢和裸女這些題材念念不忘一再重複，有時則相信是由於雷諾瓦的典範。（Gowing, p. 121, and Flam, Matisse: The Man and His Art, p. 473.）馬蒂斯於一九一八年開始他的自畫像前，去卡內（Cagnes）看了年老而病重的雷諾瓦幾次。也許他的繪畫性的行爲及性的借鏡，也是因爲雷諾瓦的關係而益發加強。有記者問雷諾瓦如何以飽受關節炎之苦的手來作畫時，他回答他是「用我的棍子」來畫的。（Jean Renoir, Renoir, My Father [Boston and Toronto: Little, Brown & Company, 1962], p. 205.）史坦伯格認爲畢卡索也有意將他的模特兒畫得「好像世界的統帥在發現的時代……佔領一般，其 mappa mundi 展現環遊了一周的世界。」（"The Algerian Women and Picasso at Large," Other Criteria [New York: Oxford University, 1972], pp. 174, 192, 222.

❹ Flam, "Jazz, 1947," Matisse on Art, p. 111.

❺ 同上，頁 73，書名是我加的。「我不畫事物，我只畫事物之間的差別，」馬蒂斯這樣告訴阿拉貢。（Henri Matisse: A Novel, vol. I, p. 140.）

❻ Matisse, "Letter to Henry Clifford, Vence, February 14, 1948," in Flam, Matisse on Art, p. 121，書名是我加的。

❹施奈德將馬蒂斯的作品闡釋爲：致力於將內在和外在世界之間的透明變得可見。施奈德將玻璃窗外處理得較爲平面而裝飾性的世界視爲它神聖特性的手法，以和世俗的室內較爲三度空間的處理相互對照（pp. 452-55）。但如果窗子是影射畫布的話，那麼它不是認可自然，而是藉著藝術家的創作意志來歌頌掌握、調和自然的過程。

❹狄克斯崔在《邪惡的偶像》（*Idols of Perversity*）中討論到十九世紀的一些先例，以橢圓形的鏡子作爲呈現自然的主要神祕的圖像，特別參見頁 132-52。

❹華特金（Nicholas Watkins）認爲葛利斯（Juan Gris）用數學的基礎來調和畫面的和諧的理論及柏格森（Henri Bergson）以「網」來形容人的心智，導致馬蒂斯經常運用格子的結構（p. 127）。弗蘭也引證了馬蒂斯的想法和柏格森之間的相似之處（"Matisse on Art," pp. 159-160）。在 *Jazz*（1947）中，馬蒂斯聲稱他的弧線並不是狂亂不安的，因爲這和他的直線有關，而他的直線即是他心思的抽象圖案（Flam, *Matisse on Art*, p. 112）。由於他將弧線視爲自然，即暗示自然透過它和人類心智建構過程的關係而產生意義。

❺馬蒂斯意識到傳統的生殖圖像和樹之間的關係，可由他後來於五〇年代初在文斯教堂（Vence Chapel）窗戶所描繪的生命之樹中了解到。

❺Aragon, *Matisse-en-France*, p. 33, 引自 Schneider, *Matisse*, p. 316.

❺Said, *Orientalism*, p. 40.

❺同上，頁 6。

❺同上，頁 3。

❺參見註❶。

❺有關北非仇視歐洲法規的細節，參見 Edmund Burke III, *Prelude to Protectorate in Morocco: Precolonial Protest and*

Resistance, 1860-1912 (Chicago and London: University of Chicago Press, 1976); and Douglas Porch, *The Conquest of Morocco* (New York: Alfred Knopf, 1983).

❺ Said, *Orientalism*, p. 103.

❺ Flam, *Matisse on Art*, pp. 84-86.

❺同上，頁 89。

❻ Aragon, *Henri Matisse*, vol. II, p. 138.

❻ Watkins, *Matisse*, pp. 10, 22.

❻ Flam, *Matisse on Art*, p. 62.

❻ Schneider, *Matisse*, p. 158.

❻ Gowing, *Matisse*, p. 9.

❻ Schneider, *Matisse*, p. 430.

❻ De Beauvoir, *The Second Sex*, p. 79.

❻ "André Marachand: The Eye, 1947," in Flam, *Matisse on Art*, p. 114.

❻參見註❶。

❻ Jack Cowart and Dominique Fourcade, *Henri Matisse*, p. 57.

❼一九四一年四月十三日給賽門‧波希（Simon Bussey）的信，引自 Schneider, *Matisse*, p. 778.

❼同上，頁 739，書名是我加的。

❼戴麗問道：「真的，為什麼『上帝』一定要是個名詞？為什麼不是動詞，所有詞性之中最活躍生動的？⋯⋯在解放過程中的女人能理解這個，因為我們的解放包含了拒絕去做『他者』。」（pp. 33-34）

❼布羅德在追尋米麗安‧夏皮洛的「女性意象」（Femmage）對馬蒂斯和康丁斯基的根源時斷定：馬蒂斯體會到感覺和理性是他藝術感性上兩個同樣有效而非相互衝突的要求時，他即達到了關鍵性的平衡。（"Miriam Schapiro and "Femmage": Reflections on the Conflict Between Decora-

tion and Abstraction in Twentieth-Century Art," *Art Magazine*, February 1980, pp. 83-87；轉載於 Broude and Garrard, *Feminism and Art History*, 1982.）整體而言，馬蒂斯把這些衝突加以平衡我是同意的，縱使不是均衡。但只有在某些晚期的剪紙上，也就是夏皮洛想法的來源，他才終於得以超越。

21 攝影和繪畫中的女人

超現實藝術中的女性化身

瑪麗‧安‧考斯

> 談到複雜！我認為那是絕
> 對令人驚訝的，罕見的。
>
> ——布荷東致烏尼克

顯著的消費：束縛及解放

烏尼克（Pierre Unik）告訴布荷東（André Breton），在做愛時他會問他的愛人她喜歡怎麼樣，布荷東非常訝異。烏尼克問道，為何不問，布荷東回答，因為這和她喜不喜歡沒關係啊。❶的確，布荷東的態度提供了我們對於平等主義社會，以及所有聯盟成員平等消費的假設——當然若是論及複雜，超現實主義確實有一些。

我想要提出一些在超現實主義攝影及繪畫中女性身體展現的問題，為了討論他或她顯而易見的消費，我首先接觸到他們的聖典、奉

獻、以及其手勢，與假想消費者展現的關係。正如我們說或寫一樣，當我們在觀看時(不論我們的身分是誰)，我們很顯然地投入關注，我們可能正在看我們自己的注視。而我們所見到本身消費的概念，與藝術家和攝影家的不謀而合。❷因為對這兩者而言，表現藉由解讀的代理者、管理者或仲裁者而產生。而圖像的觀者或讀者的反應近來在主體與個體二元論體系的評論觀點下，被重新審視。對想要去克服觀者與被看者，以及幻想與視界之間差距的超現實主義而言，這是一個遲來的修訂；然而，問題中的問題是，它該如何被接受。

以一個觀者的角度來說，我認為這個問題可以分成三個部分：女人在整個或部分被描述的情況下,我們對個體的看法；我們對代表者、仲裁者或中間人的看法；以及我們對我們本身扮演個體消費者的看法。再回到複雜的問題，談到女人身體，女性觀眾──不論是願意或不願意，部分的或完全的──在觀察及藝術規則下均被視為主體。她對中間形式或管理的反應經由確認而賦予特色，她的消費機能透過愉悅或憤怒而修正並以不同的角度審視,這就是我所說的掌控(即用「手」來掌控，就像表現手法，當然，亦如「管理」〔handling〕)。

我們該如何看待一個觀看的女人所闡述的關於女人在畫筆或照相機鏡頭下的展現論題，有關這些藝術上的凝看或消費，她是否保有客觀的觀點？若沒有其他的干擾，那麼，她的焦點便至少只會設定在某個角度。我們可以說，她亦被牽涉進去。

馬松在一九三八年超寫實主義展覽中展出一個著色的、被籠困住且魅惑的人體模型 (圖 1)。她的頭被關在鳥籠裏，臉部則正對著鳥籠口，她的嘴被三色紫羅蘭直接地覆蓋在其上。而三色紫羅蘭亦吊在其腋下，以致於她既不能說話亦不能用姿勢來表現她自己。這個鳥籠是

1　馬松，1938 年超現實主義展覽中的人體模型

叢林樣式的鳥籠——因此她所呈現出來的表象帶有含糊的異國情調。在她兩腿之間有一個繁雜的裝飾，兼具隱藏及凸顯的雙重功能，看起來很像孔雀的眼睛（或邪惡的眼睛），上面附帶著輸卵管狀的捲曲的羽毛。

就像大部分的人體模型，此人體模型從腰部中被分割，配合額外的燈光照明，以致於她的胸部看起來一大一小：她的胸前覆蓋著線條狀的陰影，看似蜘蛛的形狀般，增加了她的弔詭性。左眼下的影子和脖子上的黑色飾環強化了這位戴著叢林帽的女人的備戰天性。她無法說話；她被設計、裝飾成此種樣子，穿得過多和過少、穿衣和脫衣、裸體的及天生不能說話、賦與或剝奪，大多數都是被安排好的。親愛的，我們已走到一條長路，從無花果樹葉到貞潔腰帶到覆蓋了花的獎品。

談到頭部被囚住的這類主題，令我們想起了曼・雷的作品，曼・雷所拍攝的是一位女性真人模特兒，她是裸體的，被金屬網絲所編成的帽子遮蓋住頭，由帽子的縫隙中看去，她的眼神並不友善，嘴巴完全沒有笑容（圖2）。這頂帽子的形式是否就是消費者主義負面展示的反映，或是僅在表現捕捉一個與生俱來就是啞的獵物及個體？她傾斜的雙肩象徵臣服，這張照片標題摘自布荷東的作品〈總是第一次〉（Il y aura une fois），它說明了：「這些女孩是最後一羣指出她們對囚籠的反感……」我認為令人難忘的是，這裏所展現的是一種性壓迫，而非天真無邪。

戈蒂耶（Xavière Gauthier）在她的《超現實主義與性》（*Surréalisme et sexualité*, 1971）中❸，抨擊男性的超現實主義藝術家與作家往往為了「簡化」及「單純化」，而將女性客體表現成攻擊自身的形態。在最

2 曼・雷，被鐵網囚住的
女性頭部，此照片刊登
於《超現實主義革命事
業》（*Le Surréalisme au
service de la révolution*），
第 1 期，1930 年 7 月

近的兩本著作中即提到此相關論題，但其內容與男女的論題並未有直
接的關係，僅有間接的某種關聯。首先是克勞絲（Rosalind Krauss）在
她的《前衛的原創性和其他現代主義者的迷思》（*The Originality of the
Avant-Garde and Other Modernist Myths*）一書中一篇標題為「超現實
主義攝影的情狀」的文章中，討論到超現實攝影家運用空隙、曝光及
重疊的技術來製作圖像。在文中克勞絲引述德希達的觀點，德希達認
為符號的時間意義和標記或聲音的時間意義之所以不同，在於其傳達
方式（符旨〔signified〕的指令從來不是當代的，最好是敏銳地完全矛

盾的相反或相似，從符徵〔signifier〕的指令中，在瞬間就變成矛盾），克勞絲認為對德希達而言，「間隔被根本化為意義的前提，間隔的外在性已經透露了內部的建構情況。」❹她繼續說道，攝影的意象剝奪了存在的感官——那是我們所依賴的個體符號。超現實攝影使用重疊或運用重複來表現間隔的方式，讓差異及延緩貫穿圖像（我們或許想去增加想像力）。「因為重疊製造了間隙的形式旋律——雙重步驟排除瞬時間的單一情況，在瞬間中創造分體的經驗。」❺重疊毀滅了單獨和原始的印象。

　　如同克勞絲所說，既然超現實主義者的美感是基於**表現真實**，那麼「我們可以說超現實是一種強烈寫作的天性」❻，克勞絲的觀點對我在討論超現實主義中的女性意象展現非常有幫助。當我們看照片中的我們自己時，存在的否定更形凸顯。對於曼‧雷的《給沙德的紀念碑》(Monument to de Sade) 這個圖像，克勞絲提出她的看法，一位女性的臀部看起來是依序向左或向上擺動，重複一個簡單十字形的動作：「違反的客體往往以一種非自願的方式來表達。」❼所以即使是有正式的回應，這些描述、共謀和消費的論題在我們讀來，還是非常複雜的。

　　假若我們以超現實主義者觀點的主要女性典型來看此一臀部配合十字形動作，可出現不同的解讀。拉伯倫 (Annie Le Brun) 亦解讀了《給沙德的紀念碑》，她認為它是革命的性愛主義中最重要的一個例子，是一個愛慾裸體特有的圖例，她做了以下的說明：「這是我們歷史中被詛咒的部分，是人類自由火焰的閃耀回歸對抗著上帝旨意。」另外，她在保威特 (Jean-Jacques Pauvert) 的那一卷《色慾講座選集》(L'-Anthologie de lectures érotiques) 中大聲疾呼，她寫道：「不論我們喜歡它與否，身體是我們傳達的唯一方式，他者的身體，身體之於他者，

不是個人的身體也非他者的身體，身體總是另一方。」❽

　　我很早以前就開始擔憂，在現代主義中，表現一個身體有如在議會之前發言一般，身體應有其自己的本質及意義，而非只是被表現。❾我曾試著將重複的圖像及以碎片整合方式來表現身體的作品視為一件完整的藝術。❿身體的形像及具體化暗示了它自身的掙扎，期望從中找到它自己的力量。

　　在照相機及畫筆呈現之下，這個軀體是平躺且裸露的，然而從另一個完全不同的觀點審視，在強調優雅的十九世紀花園中，摘採水果、摟抱小孩、規矩且有禮貌地端坐著或吃著食物，如瑪麗・卡莎特作品中所展現的女人喝茶、聊天、購物、合宜的餐桌禮儀，高貴溫和的消費印象與激進的超現實主義典型是截然相反的。

　　但是藝術家的觀點在於處理的需要，而非矯飾主義：所有的藝術都是經由眼睛觀察後，透過手的表現而產生的，在表現的過程中，模特兒是任由觀者安置，或坐、或站、或躺。諾克林深深地認為自十九世紀以來，女性的身體往往為了滿足男性性愛上的愉悅而被呈現出來，然而，男性的身體却很少因女性性愛上的愉悅而被展現。⓫柏格(John Berger)提出了他對女性裸露的看法，他與諾克林持相反意見，柏格引用克拉克在《裸體》(*The Nude*)中所闡述的觀點來支持他的理論，關於裸像（一個觀看的慣例看法）的裸露（沒有穿衣服的狀態下），柏格論道，「裸露揭露了它自己，裸體像是被拿來展示的。」他亦指出，這種展示通常是為了男性觀眾。⓬布荷東亦認為，女性的裸露並不是她本身性別的問題，而是觀者性別的問題，觀者情慾的獨佔性使得身體的毛髮（用來表現性能力及性激情）通常不被放置在她具體化的軀體上。⓭不論是現在或未來，關於模特兒所遭受的命運，查爾（René

Char) 在其一九三〇年所寫的古典的超現實主義文章〈艾丁〉（Artine）的結論中說道：「畫家殺了他的模特兒。」❶查爾在這裏談到以內在模特兒來取代外在模特兒：「我們經常被描繪成這樣的外表，至少讓我們學到在面對一些男性處理手法時，如何表達我們的憤怒。」

存在的愉悅虛構

回到二元論的問題。畫者、凝看的物體與創作之間產生熱烈的結合，而虛構及不確定性可能足夠去創造一個普通的寓言，它能夠遠離故事虛構的領域，使之成爲眞實。這些故事事實上的確是虛構的，這些身體和畫筆或光線的結合，却是盡可能支撐這虛構的眞實，我們可以這麼說，藝術的客體就如同是任何觀者慾望的展現。當然，問題出在「任何」上。誰的慾望是這個藝術的主幹？誰的又是虛構的部分？誰的是愉悅的？取自於何處？以及取自誰？而且，除了商業利益之外，什麼是它的成果？誰消費了什麼？然而，誰甚至在一瞥之間被偷偷地消費了？

的確，誠如我們所知，偉大藝術家手中的畫筆及相機擁有拍攝及描繪的特權。無論我們是做爲模特兒或模特兒的觀眾，我們可曾想到在畫筆或鏡頭之下模特兒會拒絕去忍受或享受母體藝術的內部果實？假設，我們必須信任，攝影術和藝術創作是圖像偉大的仲裁者，它們將這些意象傳遞給我們，既然它們亦是我們本身的仲裁者，在還未對這整個故事及它們對我們故事描述全然的信賴之前，我們也許會有所遲疑。

敘事體總是不停地被創作；故事不停地創作，使我們生活中閱讀

這些作品，因為這些作品拭除了我們對批評性的懷疑，因此，我們開始猶豫不決地忍受、擁有及觀看。我們應該拒絕看這些被看的部分嗎？談到觀看我們自己，就如同在他者圖像的無痛消費虛構中觀看我們本身。在這種情況之下，它們不是他者，我們也不能以他者來看待它們。經由我們的觀看，我們已被牽涉進去。

涉入：我們的角度，誰的愉悅？

我們應該參與如囚籠中展示的身體般如此有問題的表現嗎？女人對於下列這些表現會有什麼觀感呢？一個穿衣的或被囚在籠中的女人，裸體甚至是整齊完整的或分割的女體如漢斯·貝爾墨（Hans Bellmer）的娃娃，懶散地躺在樓梯或地板的某一處，然後甚至更不雅觀地伸直且攤平她的身體，杜象叉開雙腿的半身女人裸像，隱藏且暴露在有窺視孔的大門之前，在他的建構中稱作足夠巧妙的，且為複數，因為事實上有如此多是被給予的？女人的觀看是否站在另一個或是相同的立場，且她在探索中得到什麼樂趣呢？是否當女人被同時選擇進入探索的狀態中，她才能在藝術中被完美地呈現出來？

有些人可能會說，只有在烏托邦中將無處探索他者，無論在何處，我們都是不同的。但是參與及展示的愉悅、模仿及創作的愉悅、消費及享受的愉悅──所有的愉悅似乎都依據二元論的體制。費得（Michael Fried）在其著作中檢視了狄德羅對丁多列托（Tintoretto）的《蘇珊娜和老者》（*Susannah and the Elders*）的論點，費得的著作討論了此種觀看論題，丁多列托在畫中將凝看詮釋為不法的、罪惡的。狄德羅說：「畫布包圍了所有的空間，任何東西都無處隱藏。當蘇珊娜在我的

注視之前展現她的胴體時，紗罩阻隔了老男人對她的凝視，蘇珊娜是純潔的，畫家亦然；沒有人知道當時我也在那裏。」❶柏格指出在丁多列托的畫中，蘇珊娜在鏡子中注視她自己，她扮演觀者的角色觀察自己，然而當她看著我們，很明顯的我們扮演著觀者的角色，她審判我們如女性裸體通常的反應一樣。❶在其他的情況下，觀者跟老男人一樣，都是被判注視蘇珊娜是有罪的。

　　是否有其他方法的觀看並不是一個侵入者的觀看，而我們本身不是以消費者的角度觀看？克里斯蒂娃提醒我們負欠、親近和存在的言辭上應如何去表現，這些是一開始就被涉入詮釋的概念中。(詮釋就好比對人負欠，藉由贈物，如一些客體，特別是錢，去呈現、贈予。)但是，她說：「現代詮釋者避免自身主體及事物主體的呈現。因為在呈現中，一個奇怪的客體便出現，傳達了主體，這就是詮釋，造成了意義的存在……打破了意義存在的範圍，**新的**『詮釋者』不再詮釋；他與觀者對話、結合，形成對等、對流的關係，他不再扮演詮釋者的角色，因為不再有客體去詮釋。」❶在這裏慾望的重要性就出現了，詮釋有如慾望將超現實主義藝術中凝視者及參與者回歸特定的主體中：我們要如何才不會被涉入於其他慾望的**結合**及**具體化**之中，當我們的軀體被審問，成為繪畫中愛的題材，但我們却無法選擇觀看我們的人？

　　注視及瞥見的差異是，對繪畫或攝影而言，後者意謂著較少的存在，前者是在場景或描繪肖像作品中需要較長的涉入。布萊森在他著名的《視覺與繪畫：凝視的邏輯》（*Vision and Painting: The Logic of Gaze*）中檢視在視覺的兩方面之間的差異，注視或看——他稱之為警醒的、支配的、「心靈上」的，而瞥見——我們可以把它視為破壞性的、隨意的、缺乏秩序原則的。❶就如同他所解釋的，注視暗示了一種一

再重複的行爲，凝視就像是怕有東西會消失而死命盯著看的衝動。很難移開的注視就是凝視，傾向於某種狂熱，一種貫穿的強烈意志，在變化外觀之下去發現永恆，暗示了在觀者及被觀看者之間關係的某種焦慮。反之，瞥見在視覺上創造了中斷間歇的效果，就如同在音樂中的起唱法一般，隨後即進入平靜；與凝視的貴族天性比起來，瞥見是一種平民觀點。❶⓭

注視轉變成凝視將使他者無從逃脫。而在完成及消費的範圍內掌握他者。相反地，瞥見施加它瞬時間的暴力，有時在一瞥間即前往另一個自由之地。我認爲在超現實主義的繪畫及攝影中，注視或凝視和瞥見似乎常常都會用到，好似同時存在地，當被用到時它被重新更新，如在布荷東的詩中所用的標題：「總是第一次」。持續地注視隨時可能受瞥見瞬時間衝動的影響，有如暴力的攻擊，在那之下，模特兒將必須忍受觀者在似是而非的存在中的任意慾望。

觀者的注視及瞥見下所呈現的超現實主義身體是一種沒有界限的詮釋。身爲批評家，布荷東認爲，看與被看的物體之間，在慾望的觀看與獵物之間，在被想像或被看的兩個客體之間的所有距離均被隱蓋。❷⓿除非女性主動對這種男性的凝視提出質疑，否則她除了被迫服從之外，別無選擇。專家認爲，拍攝模特兒是單向的冒險活動，跟情慾的交換無關，只對支配者與被支配之間的意願關係有關。

轉換論題

超現實主義藝術所描繪的東西很少展現全體，通常只有部分的身體呈現在畫筆或鏡頭之下，誠如矯飾主義者的比喻：馬格利特（René

Magritte）的眼睛，若不是看門的裂縫（《眼睛》〔*The Eye*〕）就是扣準飄浮的雲環繞著壯觀的荒野（《僞裝的鏡子》〔*The False Mirror*〕），或如《肖像》（*The Portrait*）中精緻地排列在盤子上的一片火腿；杜象或艾呂阿（Paul Eluard）的胸部，有時候美化了一本書的封面，狡猾地引誘我們去翻閱；恩斯特（Max Ernst）的一連串環扣住的手或張大的眼睛（說明艾呂阿的《重複》〔*Répétitions*〕）；布荷東的《娜底雅》（*Nadja*）中腿部重複的照片，或一隻手套的照片。經由攝影術，展示及處理部分來轉喻或提喻整個身體，當然這可被視爲一種歌頌，如同在布荷東著名的詩〈自由的結合〉（Free Union），將女性被愛的每一個部分依序讚美。根據一個現在典型的模範，這是一種傳統的轉換，誠如羅撒得（Pierre de Ronsard）的「向美麗的眼球說再見」（A ce bel oeil dire adieu），在這裏並不是向一個眼球、兩個眼球抑或臉說再見，而是對整個人說再見，在一個如此一般奏出的音樂中──我們身歷其境──失去所有震撼的價值，變成一個標準的參考指標。

關於轉換的現代觀點，在《轉換的差異》（*Difference in Translation*）❷❶這本書中，教導我們如何將「誤用」運用得比標準使用更有創造力，以及有關「錯誤的轉換」，即藉由本文中「壓力點」的運用，對一個如A＝B的簡單關係做一個可能的挑戰，而這本文的「壓力點」表面關係仍然保持，不只是本質對本質的關係，亦如一般有用的、有計畫的推銷。❷❷轉換的工作如同本文的工作，點燃了超現實主義的軀體及它的表現的新觀點。我們不能以矯飾主義的觀點來看待超現實主義軀體的破碎部分，而必須以現代藝術及理論的存在來看待之。因此，在我們看來，貝爾墨的女性軀體就像是無生氣的破碎娃娃，像一些被丟棄的人；在《人身牛頭怪物》（*Minotaure*）中的照片，一對乳房以重複方

式表現，成對乳房的側面一大一小，小的朝向另一方，看起來就像四隻眼睛很不友善地迎上觀者的目光，令我們想起在《娜底雅》中的多對垂直排列的眼睛，以及其他碎片般女性身體的重複式表現，它不會整合起來，然而我們可將之計算為一個整體。這種重複的表現方式加強了每一對在視覺上的差異。在一個圖像中，平行的對立對抗著垂直的雷同，違反所有的直覺。這是經由曝光及間隔所表現出的完美意象，誠如克勞絲的分析，在照片中存在被徹底破壞。❷❸

部分及整體的策略

在一般的形式中，假若不是展現模特兒的整體，至少應是完整的，身為女性若我們被以一個破碎意象的方式呈現，我們能否拒絕這種表現或需要的提喻法冒險。可以確定的是，這些不完整使我們人類看起來不像是同種的，而這種不完整性對抗著或權充（appropriation）「我們全體」——我們所有的心智及身體，因為我們只被以部分看待之。❷❹我們用許多方法學習我們的策略，這些移位和利用可能產生抗辯，也可能引起光明與啟示、醜陋與誹謗之間的差別需求。我們所看到的就如同我們被凝視的，此認知將使我們思考自己的凝視及突來的怒氣，或許也可幫助我們觀察有關我們本身，去接受它、拒絕它或改變它。

馬格利特的圖像《危險的結合》（*Les Liaisons dangereuses*）（圖 3）與拉克羅的小說同名，它表現一個女人下至她的足踝，她的頭是側彎的。一面鏡子精確地置於她身體的中段，反映出身體中間部分——在鏡子中被逼真地表現出來——這部分是完全相反的。它亦是縮小的且浮凸的，以致於各部分——上首的、中心的、下部的——完全不能契

合。這個被分割的女性亦在看她自己本身,而沒有看到我們正由後面看著她。鏡子是由她自己拿著,有如傳統一般,誠如柏格所稱,此「虛空」(vanitas)符號迫使她「將她自己擺在視覺上的第一位」。❷這不是一個令人愉悅的景象,也不是有益的,而是自我厭惡。

　　這種表現方式侵害了框架內部的視覺。圖中的身體及中央部分的中斷所呈現的並非正確的感官及美感,而視覺的流暢並非主要,人體的形像也並不優美,這中段部分是永遠被排除在人體之外。在她的下巴之下依然有頭髮,看起來是由背後而延伸過來,就像某些斯拉夫神

祇的鬍鬚一般；許多神話中的外形被拿來幫助我們理解這幅作品，而我們總是被關在圖畫外面。轉過身去，她的姿勢就像克爾阿那赫的夏娃的姿勢，她的背後永遠被架構好，她的腹部被微細的光線所照亮。她的頭低垂著就像一位死去女人的頭，或如同是聖母瑪利亞彎著的頭。她拒絕看我們的眼睛，就好像在拚命地尋找她原本被強烈否定掉的隱私。這幅極度悲觀的圖畫，或許因為這些回應，使這幅作品令人難以理解，我們無法進入圖中，這幅畫也許可被詮釋為**女性解讀女性**。

馬格利特以負面的觀點來展現這幅作品，畫中的模特兒未能將她的圖像完全設置於鏡中，而使圖像呈現兩面的狀態。藉由女性的部分來表現其自我厭惡。現在，就這個圖像而言，此種表現與我們所仰賴的裸體狀態下的驕傲與讚美（從夏娃至攝影鏡頭下的模特兒）完全不同：這幅圖，如所示，沒有驕傲的空間——對任何觀者而言，只有對沒有頭部狀態有強烈的驚奇。少了頭部，由側面來看此圖像是斜的，完全在男性畫者的支配之下，模特兒僅是展示自身的羞恥及自我理解的困難。

從另一個相對的觀點來看，毫無掩飾地直接性的如羞愧且自我隱藏的裸體、肢離破碎的娃娃等等，這些圖像設定了女性的展現，為了男性目光的愉悅及強烈的快感，理解她自己或當她自己被理解，在性別之間、在人與自然之間圖像觀點的自由交換，所有這些轉換無論是色情的和藝術的，我們均能夠在敘事的觀點之下享受這些差異的轉換。在此，我將檢視曼・雷的攝影作品及馬格利特的兩張油畫中所表現的一些正面的、正反兩面的或矛盾的圖像。

曼・雷的一幅特殊的女體圖像《回歸理性》（*Retour à la raison*）（圖4），刊登在《超現實主義的革命》（*La Révolution surréaliste*）中，它是

一張電影靜態照，從同名的三分鐘長的電影中截取出來。它表現女性身體在斑紋狀的布幕下移動的記錄，陰影的斑紋覆蓋在裸露的肉體上，就像老虎身上的斑紋一般，延伸至中央就像精緻的人體彩繪。這個軀體微微地向後傾斜，邀請著注視，此姿勢對應著窗戶直線的外形，以致於動物或人類曲線結束了其對立。自然被賦予人類，彎曲的東西被賦予直線。覆蓋在軀體上的斜線條與窗戶的線條互相輝映，而圖片右邊稍微的模糊不清或有些許不規則的陰影，就好像人類的頭髮。對我而言，這是一個正面的圖像，強化了女人外形的美麗。這種表現方式與威廉・弗瑞迪（Wilhelm Freddie）的蒙太奇攝影《麻痹的性》（*Paralysex-appeal*）中利用陰莖來對抗女性鼻子的表現方式不同，《麻痹的性》只會侮辱且激怒女性觀者。曼・雷運用自然手法來表現人體，呈現美感，而非運用醜化的方式。我們學習有關將一個與另一個合併，如在超現實主義的策略「一個存在於另一個」，一個存在於另一個不僅擴大了另一個，且每一個將變得更為有趣：它們的結合不是被迫的，而是想像的且多種可能性的。

就正面站立的軀體來說（圖 5），布幕的網狀圖樣在裸體上形成奇怪及有力的聚合。格紋的身體隨著簡潔裸露的胸部而解放，這種裸露配合了捆綁的緊身衣及裸露的肚臍，造成上下方雙重的釋放。在《回歸理性》或在曼・雷其他許多有斑紋或被縛住的裸體主題的攝影作品中，通常看不到女人的臉部，在束縛及解放顯著的結合中，身體被賦予象徵意義的表現，如同美麗本身的比喻。胸部的突出平衡了肚臍的凹處，然而，身體藉由布幕的一邊而暴露，布幕被視為覆蓋及遮住創造了整個表現的劇碼。在《模糊的色慾》（*Erotique-voilée*）中讚揚了此種複雜的矛盾，對簡單樸素的美麗賦予了尊敬，並表達了攝影藝術對

4 曼·雷，《回歸理性》，此照片刊登於《超現實主義的革命》，第 1 期，1924 年 12 月

5 曼·雷，照片，1920 年代

自然的尊崇，鼓勵疊置圖樣及明顯自由概念的並列，讚頌對身體的理解力的表現。

關於人類與藝術的可能性結合，在布拉塞（Brassaï）的作品中將人體與自然予以混合，並使之互相呼應，圖6是布拉塞所攝的照片，刊登在超現實主義期刊《人身牛頭怪物》中，這幅作品展現一個裸體女人由肩至屁股的部分，由她背後看有如她伸直她的身體躺著，脊背及身體凹凸處明顯可見，她的身體曲線與山脈的輪廓互相呼應，天空有如斜倚在山之上，光照耀著女人的身體，對抗著黑暗的陸地，我們宛如看到兩個女性身軀伸直地躺著，環抱著在她們之間的陸地及所有的陸地之美。超現實主義的通融性和感傷的光景鼓勵自然風景與藝術文

6 布拉塞，刊登在《人身牛頭怪物》的照片，第6期，1934年12月

化之間的協調，在詩意的環境中，相反的元素通過它們二元論的對立，誠如布荷東著名的「水的空氣」和「海的光芒」中所表現的。這些表現說明了超現實主義驟發性美麗的基礎，一件事對另一件的解讀。這個意象事實上能夠在完美外形的調和中，徹徹底底地被解讀。

布荷東在《娜底雅》及其他地方的聲明：「美麗將是驟發性的抑或不是」，選擇以曼・雷的圖像作品來配合他的論文，並刊登於《人身牛頭怪物》。這幅曼・雷的作品稱為《模糊的色慾》（圖7），它是整頁的且令人印象深刻的，它同時包含了開放與神祕。在照片中梅瑞・歐本漢靠在一個巨大且複雜的輪子上，赤裸地面對著我們，左手臂高舉著，上面有油脂的痕跡，而她的右手放在鐵輪上。在右手邊界於輪子外緣與輪輻之間的空間框設了她身體的部分元素：她舉起的手臂下的腋毛剛好在輪子的邊緣，她的右乳頭靠在輪輻之上。這個圖像是有象徵性的，我認為超現實主義對個別身體部分的讚揚，以及對輪子構造和個別零件的詳細描繪，均有其意義。

根據第一次及正面的解讀，這裏所有的壓力都來自於被隱藏的性愛傾向。這部機器與女人之間的互動兼具共謀及優雅，梅瑞微笑向下看著輪子，雖然它中斷她的身體就像馬格利特的鏡子中斷了自我反映的女人一般，但它也是她自願去暴露的工具——在部分上——亦是她讚美的物體。她對她的身體一點都不感到羞愧，對這個輪子也毫無懼怕之心：在她的脖子上環繞著一個設計簡單的黑色項環，看起來就像輪子的外形，她沒有露出牙齒，然而這個輪子在其垂直輪輻上有著鋸齒狀刻痕。很顯然的，這是一種強化的補充，輪子透露出她所隱藏的；它兼具強化或減弱的功能。

在這些活潑的解讀中，中世紀紡織輪帶來傳統的身體讚頌之歌，

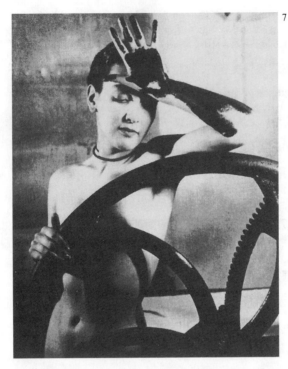

延伸女人如何由上古時代至現代協調她的伙伴(此機械)的故事。她
完全了解她的機械愛人,以至於她身體器官的洞孔(她的肚臍,她的
耳朵)與輪子的開口處互相呼應;這些元素經由他者而強化。照片中
的女人在這裏同時被輪子及照相機所讚頌,她似乎同時向這兩者自在
地微笑,她裸體的樣子被讚頌及拍攝,完全沒有個人隱私的介入。藝
術和機械結合了現代女性的形式,學到了藉由印刷機去重新理解自己,
輪子代替我們延伸了我們的故事。女性在她新的圖像中覺醒,對抗鳴
唱的傳統旋律及傳統的背景。在此,內部的原始力量與當代神奇的印
記及金屬複製品相結合:女性在圓形中,可以解讀及衍生出如此多的
意象。

　　然而，此處亦有一個完全相反的解讀。在這裏，輪子和附在身軀的油脂結合，令人想起了折磨聖凱薩琳（Saint Catherine）或其他悲慘的女人所用的輪子。在這個可怕的傳說中，隱藏了震動性美麗的潛在暴力，如同輪子反射在她的身體；冷漠的鋼鐵形體的侵略，有如分裂一般，從容不迫地中斷她的身體，成爲超現實設計的永遠註記。這種解讀與其他曼‧雷照片中公然色情及隱藏色情的立場相結合，如籠子置於女性頭上（照片並沒有拍攝到她的身體）和身體，將金屬物加在有生命之物上。在此，有生命之物與金屬物相結合，僅在強調後者。

　　被刊登在《人身牛頭怪物》的照片是一種修剪過的版本，我們在原有的版本中（圖 8）發現之前我們未發現的東西。此蝕刻輪是用把手來轉動的，外面的把手和運轉流暢的輪子在這裏的呈現就好比男性的陰莖，再者，這也如同在照片或女體上加上從屬物一樣。如我們所知，五〇年代及六〇年代的版畫製作傳統或石版印刷術的復甦激勵了畫者的靈感，將模特兒眞實的活動軌跡如藝術般描繪下來，模特兒手臂及手上的油墨暗示了她是版畫創作過程中的參與者（她——梅瑞是藝術家），在攝影中她的微笑看起來更有陰謀。這兩張照片造成奇特的重疊，當她低頭看她的裸體及輪子的把手，且去**操控**它，她的笑容似乎在無意中改變了照片的焦點。在這點上及在這個再解讀上，令我們回想起馬格利特的《危險的結合》，圖中的女性閉上眼拒絕去看鏡中自己背部的裸體：在強調過程的關係牽涉到一個他種的危險，我認爲，觀者已被捲入了。第二次的解讀甚至可說是一個進一步捲入的自白，爲什麼我們會覺得需要再看一次？**在那一個過程中，我們的確被牽涉入？**

　　一個同樣矛盾的解讀出現在馬格利特的油畫《表現》（*Représentation*）（圖 9）中，這是一幅看起來像鏡子的畫，它反射出來的樣子就像

是一幅畫,簡潔地表現出一個女人由下胃部到大腿間鏡子反射的樣子,加上厚重的外框在其外緣, 如同從容地抓住女人部分的軀體一般, 馬格利特以一種換喻的方式來表現女性的身體, 鏡子中的個體如雕像一般直立且動人, 沒有比它更栩栩如生的。這裏所要表現的是什麼, 所要代表的又是什麼? 讀者必定會問道, 它是藉由注視自身如同鏡子一般被框設住的形式的自我反射? 它的標題是否指出, 表現就是反映, 設限就是結合形體及輪廓, 觀察我們本身被限制的樣子就是表現我們自己? 在馬格利特的眾多作品中, 這一幅確定是有關表現的隱喻, 如何從最局部的部分來創造一個整體, 一個似乎是最隱私形式的公開藝

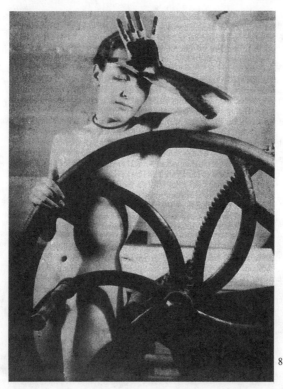

8 曼・雷,《模糊的色慾》, 修正版

9　馬格利特,《表現》, 於
霍布－格里耶的 *La
Belle Captive*

術聲明。這就是**表現**它自己, 我們對它其餘部分作何反應, 對它的部
分肢體加以置框有何反應, 這些皆視我們給予描繪者多少信賴而定,
以及我們認為他們會給我們多少信賴而定。

　　我想要評論的這個最終的圖像是複雜的本身。讓我們來談一談複
雜! 馬格利特的所有關於女體表現的作品中, 最令人神魂顛倒及最複
雜的作品就是《巧合的光源》(*La Lumière des coincidences*)(圖 10)。
在桌面上有一個畫框, 畫框中是一個女性軀體的雕像, 她的手臂及腿
被截斷, 而在較靠近觀者這邊的桌上放置了一枝蠟燭, 就像在拉突爾
(Georges de La Tour) 的「懊悔的瑪黛琳」(Repentant Magdalene)
中的蠟燭燃燒一般, 藉由火焰顯示出它特有的本質。一個虛空且十分
抽象的光線在此照耀著圖像, 雕像暗示著重量, 以一種雕刻取代繪畫

10 馬格利特,《巧合的光源》,《人身牛頭怪物》,第8期,1936年6月

的厚重美的表現方式來呈現女性形體,為了表現額外的反射而將這些型態混合在一起。一個雕像被畫成有如畫中的雕像:藝術風格的混合、概念的混合,增加了我們自己對何謂表現、何謂繪畫,以及一個簡單的形式如何能變得複雜的認知。誠如《表現》這件作品所呈現的是我們如何看待我們的觀看,這幅畫是有關於看、框設,以及模特兒部分或整體的詮釋。

在這裏,外框及框中的雕像配合燭臺的光線而放置,可以確定的是,這個凸起的殘肢雕像似乎在渴求幫助與愛,至少這是我們的認知。畫面充滿了虛空,箱內雕像的影子投映在牆上,而其前方斜擺的桌子與箱子交錯,畫中的物體以及黑暗、光亮融合雙重地局限及框設,包含及自我封鎖似乎在特有陰影下臻至完美境界。在此任何東西都不能被它的交叉點打斷;即使它被切斷但我們並未感到任何的失落;在這裏所表現的是描繪的或捕捉的。此內容令人深思,不間斷且深深照亮

的、詩意的、情慾的、沉思的及意味深長的。這就是我們所賦予的；我們如何詮釋它，完全依賴我們與思考間的關係，它的部分給予，它的部分隱藏及部分照明之間的關係。

矛盾或單一的解讀，在我們的解體及移動中，填裝、拍攝或表現，凝視或瞥見的捕捉及呈現，我們自己就如同是物體的觀者一般，我們仍然希望過去我們所表現個人的軀體的部分，能夠在它最完整的原貌上被賦與想像。我們的詮釋必須轉移到過去容易被同化的，誠如《表現》，結合了現代我們的歡欣，我們想像它且不再保持沉默。

信任及謊言

我們選擇什麼給予我們自己，特別是，為什麼及怎麼結束？莫斯提醒我們，天賦必須在其內部國土中被循環運用。什麼樣的內部國土有藝術家的模特兒，真實的、描繪的或攝影的，在鐵籠中的裸女？在德斯諾（Robert Desnos）著名的小說《自由或愛》(*La Liberté ou l'amour!*) 中，拉曼（Louise Lame）在她豹皮的外衣下是裸身的。然而，她有將外衣脫下的特權，也有穿上它的權利。被籠困住的女士在這裏並不是要與「女士或老虎？」這則故事中的角色相抗衡。在給予時，人必須知道自己是自由的。我們必須能夠拒絕這種囚籠式裸體的表現，即使是微笑的，那也是被限制的，即便這個囚籠被視為一種流行，它應該使我們咬緊牙關，隨時備戰。

海德（Lewis Hyde）在其最近的著作《天賦：創作力和財產的性愛生活》(*The Gift: Imagination and the Erotic Life of Property*) 中提到莫斯的觀點，將他的天賦理論應用在詩體及人際關係上，並在這個角度

上重新定義「性愛」這個字。海德以經濟上的論點加諸感情的成分來討論莫斯的理論：天賦的才能、身體及抒情詩體的精神必須能夠被給予。他說，天賦是無政府主義的財產，「因為無政府主義和天賦交換分享假設，並非本身的部分被禁止和壓抑，而是當本身的部分被給予時，社會便成立了。」❷❻從矯飾主義到超現實主義，這些部分本身——甚至我們的部分——不禁止地贈予，我們應該了解——這種自治體的觀點是古典傳統所不能克服的。並不是要我們的心智服從我們被一再展示的軀體，而是我們必須解讀我們的描述，無論那是讚揚或憤怒。總而言之，我們必須自由地解讀以及選擇如何去解讀我們的描述。良好及真誠的解讀是一種天賦，我們希望去發展及交換天賦。

的確，這是給予的問題。「天賦若不能流通就不是天賦⋯⋯**天賦是必須永遠能夠轉移的。**」❷❼海德說，「分享或參與報紙、討論會，或是一本書的觀點，學會流通，便能增加天賦。」❷❽我們藉由流通創造了給予的網路，將我們本身的部分給予讀者大眾。天賦愈被分攤，天賦愈是神聖不可侵的；給予脫離一個自由的空間，以致於在自由流通的過程中，能量增加了。

無論是引用的、描繪的及攝影的圖像，我們個人及共同的詮釋必須回到過度延伸及過度接受身體暴露部分的凝視開始。至少，我們得一瞥弗瑞迪著名的《麻痺的性》及馬格利特的《表現》中用外框來表現出的框設。在現代性的機械學之下，如在曼・雷的照片歐本漢與印刷機，那是一個文本的當代讚頌，裸體像在文本中以及視覺的共謀中出現，取代酷刑用的輪子及早期無害的紡織機器。

共同的完整

引用費雪（Stanley Fish）的措詞，在人際網路及溝通的社會裏❷，從我們的創作力、慾望、真實的具體化中，我們會發現自己本身已得到整合，而非藉由被表現才能呈現出來。當我們拒絕一種整體巧妙概念及接受適當的整合時，我們就已經發表一個關於我們該如何描繪斷片部分，以及我們該如何做才能不必處理專制和強迫消費的嚴重的聲明。給予信任之處，信任能被視為理所當然，我們對圖像方面自由的理解，無論是正面的或甚至模稜兩可，均可被分享。

我們所有的再建構——肢解的、違反的，或只有一隻手的軀體，經由自然、藝術、甚至他種機器而使得軀體呈現自然和諧、讚頌和補充——這些將藉由我們的觀念交換及了解，我們本質的差異及我們一般的理解，對作品的闡述及了解——總而言之，在我們哲學的談話的類語中——使我們溝通社會的表達核心，得到最真實的愉悅及最深切的快樂。❸我們可以為了一個觀點的自由交換，而將我們的觀念一般化，而此觀點是「誰的觀念在討論會中被吞沒」的觀念。❸我們的觀念將會如藝術般被討論，不僅如被動的模特兒和娃娃被肢解成塊，我們將由消費者和被消費者轉變成創作者和生活給予者。海德在他的著作中一篇名為「女性財產」（A Female Property）的章節中作出總結，他說，「在現代，資本主義的國家運用天賦（如贈與般對待她們，而不是剝削她們）保持女性性別的標記。」❸我們的努力將使分享及女性網路的對話產生最可能的真實，使之朝向一個共同全體的方向來發展，展現我們的最終天賦。

從我們面臨對描寫的自由理解及我們可能發展的討論中——如在我們的本文中，我們所思考的東西——我們最希望共同詮釋的東西，如身體一般：在奇妙組合及不對稱的火焰中，傳統的蠟燭及鏡框**之後**，就像是對我們人類死亡及藝術生活的暗示。現代，就像輪子，是顯著的，就像胃部的真實寫照，是舊式的，就像蠟蠋一樣，是一種表現——它照映出它的複雜，也使我們的觀念複雜化——是我們再度關注的焦點。我們願意分享它並討論我們在現代中的參與，證明我們力量的持久及完整。

❶參見 *La Révolution surréaliste*, no. 11 (1928).

❷對於畫家及攝影家來說，他可以進入他的創作亦可以與他的創作保持相當的距離：他掌握了他的位置。費得（Michael Fried）檢閱了這些方式，他認為庫爾貝除了透過畫中女人的姿勢來表現他自己，他也將自己當成一個觀者。費得認為庫爾貝提出了一個重要的問題，「底部框設邊緣之本體論的不可滲透性——它包含了表現，將它保持在其位置，建立了與畫面及觀者的固定距離。」參見 Michael Fried, "Representing Representation: On the Central Group in Courbet's *Studio*," in Stephen Greenblatt (ed.), *Allegory and Representation* (Baltimore: Johns Hopkins University Press, 1980), pp. 100-101. 庫爾貝使用了一些技術去降低他自己的分離，切下了外部觀者的領土，廢除了任意客觀觀點的可能性——這些技術並非中立，但經常使用，如在《浴者》中，經由展現女體及女人姿勢去確認畫面及觀者慾望的連接，形體化被確認是自然的及文化的，有如在藝術表現中自然被賦予了愉悅一般。

❸ Xavière Gauthier, *Surréalisme et sexualité* (Paris: Gallimard, 1971)

❹ Rosalind E. Krauss, *The Originality of the Avant-Garde and Other Modernist Myths* (Cambridge, Mass.: MIT Press), p. 106. (中譯本參見《前衛的原創性》，連德誠譯，遠流出版公司。)

❺同上，頁 109。

❻同上，頁 112。

❼同上，頁 88。

❽ Annie Le Brun, *A Distance* (Paris: Jean-Jacques Pauvert, aux Editions Carrière, 1985), pp. 183, 185.

❾參見 Mary Ann Caws, *The Art of Interference: Stressed Readings in Visual and Verbal Texts* (Princeton, N. J.:

Princeton University Press, 1990), chapter 3.

❿同上，第 5 章。

⓫ Linda Nochlin, "Eroticism and Female Imagery in Nineteenth-Century Art," in Nochlin (ed.), *Woman as Sex Object: Studies in Erotic Art, 1730-1970* (New York: Newsweek, 1973).

⓬ John Berger, *Ways of Seeing* (Harmondsworth, England: Penguin, 1972), p. 54.

⓭同上，頁 55。

⓮ René Char, "Artine" (1930), *Selected Poems*, ed. and trans. Mary Ann Caws and Jonathan Griffin (Princeton, N. J.: Princeton University Press, 1976), p. 13.

⓯ Michael Fried, *Absorption and Theatricality: Painting and Beholder in the Age of Diderot* (Berkeley: University of California Press, 1980), p. 96.

⓰ Berger, *Ways of Seeing*, p. 47.

⓱ Julia Kristeva, "Politics and the Polis," in W. J. T. Mitchell (ed.), *The Politics of Interpretation* (Chicago: University of Chicago Press, 1983), p. 80.

⓲ Norman Bryson, *Vision and Painting: The Logic of the Gaze* (New Haven, Conn.: Yale University Press, 1983), p. 93.

⓳同上，頁 99。

⓴ André Breton, *Le Surréalisme et la peinture* (Paris: Gallimard, 1928), pp. 199-200.

㉑ Joseph Graham (ed.), *Difference in Translation* (Ithaca, N. Y.: Cornell University Press, 1985), pp. 142-148.

㉒參見 Philip Lewis 關於「誤用」的論文（"The Measure of Translation Effects"), in Graham (ed.), *Difference in Translation*, pp. 31-62. Barbara Johnson 使用「壓力點」來

形容矛盾的感覺被感到必要的那一刻（"Taking Fidelity Philosophically," ibid., pp. 142-48）。

㉓ Krauss, *The Originality of the Avant-Garde*, p. 109.

㉔ Gayatri Chakravorty Spivak 談到「詮釋的策略」（politics of interpretation），他指出作品中意識形態的隱藏註記，如「排除或權充一個同種的女人」，他並陳述有關女性主義評論及第三世界評論的「男性主義」評論者的合計權充。「男性評論家尋找女性評論最希望的動機……女性主義在其學術的萌芽期是溫和的及從屬於權威男性的修正；然而，知性中產階級加入政治經濟鬥爭開啓了傲慢與虛僞。」——"The Politics of Interpretation," in Mitchell, *The Politics of Interpretation*.

㉕ Berger, *Ways of Seeing*, p. 51.

㉖ Lewis Hyde, *The Gift: Imagination and the Erotic Life of Property*（New York: Vintage Books, 1979）, p. 92.

㉗同上。

㉘同上，頁 77。

㉙ Stanley Fish, *Is There a Text in This Class? A Theory of Interpretive Communities*（Baltimore: Johns Hopkins University Press, 1983）.

㉚ Richard Rorty, *Philosophy and the Mirror of Nature*（Princeton, N. J.: Princeton University Press, 1980）, p. 318.

㉛ Hyde, *The Gift*, p. 79.

㉜同上，頁 108。

22 芙瑞達‧卡蘿繪畫中的文化、政治和身分認同

珍尼絲‧海倫德

芙瑞達‧卡蘿常用她從墨西哥承襲下來的受創而哀痛的肖像來畫她自己和她的痛苦，這痛苦在她十八歲乘巴士時發生意外而跛足後，已成為她生命的一部分。此後，她即動過幾次手術，而由於她骨盆嚴重受傷，更流產和墮胎過幾次。卡蘿身體上的殘疾並沒有扼殺她在戲劇方面的天分，而她丈夫——也就是壁畫家迪耶哥‧里維拉——的用情不專，使得兩人關係時好時壞，造成了她浪漫特異但悲劇的個性。由於這樣，卡蘿的作品有極端的精神分析的色彩，也因為如此，掩蓋了其中的血腥、殘暴及公然表現的政治內容。卡蘿個人的痛苦不應淹沒她對墨西哥及墨西哥人民的承諾。而在她尋找自己的根時，由於墨西哥也在為本身的文化認同努力奮鬥，她因而也同時表達了對祖國的關懷。她的一生甚至去世都帶有

政治色彩。

卡蘿在她參加了一項公開抗議美國介入瓜地馬拉的活動後十一天去世。一九五四年七月十四日，她的遺體停在墨西哥市美術皇宮（Palace of Fine Arts）富麗堂皇的入口大廳，供人憑弔。而教墨西哥官員震怒的是，她的靈柩上面覆蓋了一面鐮刀和斧頭襯著星星的蘇聯大旗。以她對新奇事物的喜愛和黑色幽默的才華，卡蘿必然會對這番景象帶來的喧囂鼓噪興奮不已。❶

卡蘿，一如其他身在兩次世界大戰間動盪時代的年輕知識分子，也在二○年代加入了共產黨。二十世紀前半段，墨西哥的文化圈也瀰漫著世界性的歐洲意識，最明顯的是揉和了墨西哥國家主義的馬克思主義。對墨西哥文化和歷史重新燃起興趣是在十九世紀，而到了二十世紀初，墨西哥的本土化潮流從激烈地反對西班牙將阿茲特克墨西哥理想化，到對「印第安文化」較為理性的興趣，因為這是啓開真正墨西哥文化的一把鑰匙。❷

墨西哥的國家主義，加上反西班牙反帝國主義，將墨西哥和中美洲南部的阿茲特克人視為本土政治單位裏最後的獨立統治者。然而到了二十世紀初期，美國即取代西班牙成為入侵的外國勢力。這股威脅在美國介入其勞資雙方的內部政治糾紛時，對墨西哥左派即變得特別的明顯。反帝國主義中極端浪漫派繼續美化阿茲特克人的自制和統治力量，因為根據十九世紀末某些著名的知識分子，阿茲特克人的根可追溯到一早期以博愛和美德為要的共產主義和勞力混合起來的文明。❸據說，由這早期的簡單社會發展出了阿茲特克人社會的複雜結構。

迦費羅（Alfredo Chavero），十九世紀墨西哥知識分子，也是阿茲特克顯要的主要支持者，是第一個將令人敬畏而可怕的女神《科亞特

利庫埃》（*Coatlicue*）（圖 1）稱爲美的人，該神像現在於墨西哥市的國家人類學博物館（Museo Nacional de Antropologia）展出。這個以蛇繞身的女神胸部戴著一串骷髏頭做的項圈而益發凸顯出其斷頸，一直是卡蘿作品中最喜用的象徵。雖然她很少畫出女神的整個雕刻形式，卻一再用到斷頸和骷髏項鍊圈。除了科亞特利庫埃的形象外，卡蘿在畫中也用到心和骨架的意象。這三者在阿茲特克藝術和卡蘿的「墨西哥

1　《科亞特利庫埃》，十五
　　世紀晚期，墨西哥市，
　　國家人種博物館（Mu-
　　seo Nacional de Antro-
　　pología）

精神」（Mexicanidad）中都是重要的象徵。

在卡蘿獨特的「墨西哥精神」的形式裏，也就是一種以傳統藝術和手工藝品為主，並綜合了一切不論其政治觀點的浪漫國家主義的「本土性」，她將阿茲特克人的傳統置於其他前西班牙本土文化之上。她在藝術裏偏好用以武力和征服而將大部分中美洲土地統一起來的前哥倫比亞社會，以此來表達她所信奉的國家主義。這種對阿茲特克人而非馬雅、托爾特克人（Toltec）或其他本土文化的強調，正符合卡蘿所要求的一個統一的、國家至上的獨立墨西哥。不像她的丈夫，她反對托洛斯基（Leon Trotsky）的國際主義。她反而更傾向史達林的國家主義，她很可能將此看成是他國內一股統一的力量。她的反帝國主義顯然以反美為焦點。

她一再運用血腥的阿茲特克人造型已成為她固有的社會和政治信仰的一部分，而其大部分的力量來自她深植的信念。因此，骨架、心和科亞特利庫埃這些與自暗中散發光明、自死亡中生發生命有關的形象，訴說的不只是卡蘿本人為健康及生命的掙扎，還有一個國家的奮鬥。墨西哥人民將她看成神話或膜拜的人物，其背後正因為她對祖國的深刻關懷。❹

有一段時間，卡蘿也是紐約和巴黎藝術圈的「寵要」。有「超現實主義教主」之稱的布荷東也吹捧她，她一九三八年在紐約列維畫廊（Julien Levy Gallery）開展覽時，他在色彩鮮豔的手冊中形容她為一枚「紮在炸彈上的蝴蝶結」。❺但卡蘿從未將自己歸為超現實派，並且在一九三九年初去了一趟巴黎後，即對該運動和布荷東徹底地感到幻滅。自四〇年代中期之後，卡蘿的名字即絕少在歐洲以北或歐洲境內提起，儘管她受歡迎的程度和影響在墨西哥仍絲毫未損。

一直要到七〇年代後期，對女性藝術家和女性主義研究的興趣興起後，卡蘿才重新成為國際級人物。由於她大量的自畫像，其中許多更反映出她肉體和心靈上的痛苦，所以她的藝術常需要精神分析。哈里斯（Ann Sutherland Harris）和諾克林寫道，「她轉而以她自己和她特異的女性癥結及困境作為主題。」❻哈蕊拉（Hayden Herrera）相信，「卡蘿已成為美國女性主義眼中的英雄，她們欽佩她用以記錄女性才有的生產、流產、愛情不遂等經驗時所用的那種毀滅式的坦白。」❼

誠然，就像法國理論家西蘇和伊里加瑞的倡議，即女性必須用她們自身的經驗來「說」和「寫」❽，但說的人也必須和這前提有關。卡蘿「所說的」自己包含了她政治性的一面及她對祖國的熱愛。就像在《在墨西哥和美國邊境上的自畫像》（Self-Portrait on the Border Between Mexico and the United States）（圖 2）中，卡蘿站在高度工業化、機器人一般的美國和以農為主、尚未工業化的墨西哥邊境上。此畫一如她其他的作品，她喚起了過去的文明，但同時也批評現代化；儘管她有時也呼籲墨西哥現代化，但却從不拋棄文化上的認同。在墨西哥那一邊的雕刻是典型的前哥倫比亞時期的風格。事實上，站在左下角的雕刻很像那些在墨西哥中部靠近蒙地艾爾本（Monte Alban）附近發現的前古典時期（自公元前五百年起）的雕刻。它右邊的矮胖雕像是模仿阿茲特克雕刻裏的蹲坐像，或戴著人頭或手的戰利品項鍊的跪著的死亡女神像，而左上方的殿堂則像在提諾契泰特蘭（Tenochtit-lan）的主要殿堂地區。❾殿堂、血淋淋的太陽、以及月亮都表示著阿茲特克人祭祀犧牲的行為，並刻意地以一種「原始」或「稚拙的民俗風格」❿來描繪，類似在「祭壇畫」（retablos）上所畫的風格，也就是卡蘿收藏的那種傳統墨西哥奇蹟繪畫。畫中前哥倫比亞那一邊，邊緣

2　芙瑞達・卡蘿，《在墨西哥和美國邊境上的自畫像》，1932，紐約，Manuel Reyero 攝

畫有一條草木豐盛的地帶，深植於土中，戲劇性地對照著美國工業化後的摩天大樓、科技和污染。墨西哥的骷髏很可能和常刻在阿茲特克殿堂石牆邊上的骷髏有關，暗喻著生命萌發自死亡之中，這為草木做了恰當的補充說明。該畫將卡蘿的墨西哥和西方工業文明做了生動的對比。卡蘿自己站在中間，拿著墨西哥國旗，戴著類似科亞特利庫埃的骨頭項鍊。對她而言，生死和地球及宇宙間的密切關係，就像生死對她前哥倫比亞的祖先一樣。藝術家畫的殿堂意味著犧牲，而滴著祭祀之血的太陽則不置可否、毫無歉意地呈現出來：這在視覺上具體呈現出卡蘿理想中阿茲特克的歷史。

在她短期停留美國時畫的另一幅畫《我的衣服掛在那兒》(My Dress Hangs There)（圖3）中，卡蘿以小資產階級生活方式的配備（馬桶、電話、運動獎杯）來聲討美國，並以一元鈔票包在教堂十字架上的手法來控訴其偽善。在畫的下方，她借用了經濟大蕭條年代失業的照片，將「真實」和「做出來」的繪畫並行排列著，因而突出了美國所炫耀的俗氣的富庶繁榮，這和中下階層的貧窮困苦形成了對照。在中央，卡蘿放了一樣原始的東西：一件提瓦納(Tehuana)洋裝。這件提瓦納灣的伊斯馬斯(Isthmus)來的薩波特克(Zapotec)傳統女裝，

3　芙瑞達・卡蘿，《我的衣服掛在那兒》，1933，舊金山，Dr. Leo Eloesser Estate

是卡蘿作品中少數一再出現的非阿茲特克的本土圖像。因為薩波特克女人代表了自由和經濟獨立的理想，因而她們的衣服很可能吸引卡蘿。❶然而，和自由、解放有關並混合著阿茲特克意象的東西至少出現在三幅卡蘿的畫裏，因而將兩種資源合成一個由阿茲特克人統治的文化國家主義的聲明。這種混合運用提瓦納服裝和阿茲特克象徵的手法出現在《裂開傷口的記憶》(*Remembrance of an Open Wound*, 1938)，《兩個芙瑞達》(*The Two Fridas*, 1939)，《愛擁抱著宇宙、地球（墨西哥）、迪耶哥、我、和艾克索洛托先生》(*The Love Embrace of the Universe, the Earth* 〔Mexico〕, *Diego, Me, and Señor Xolotl*, 1949)。

在《愛擁抱著宇宙》（圖 4）中，穿著提瓦納袍子的卡蘿懷中抱著如嬰孩般的里維拉，而兩人又被身上長出墨西哥仙人掌的碩大而保護的地母環抱著。畫中的小狗即艾克索洛托先生，是卡蘿的寵物。但在畫中為狗取這個名字顯然是有關生和死（大地之母受傷了，但仍然從身上生發出新生命），必須看成是名字和動物兩者所形成的雙關語。艾克索洛托先生可代表阿茲特克在冥界的狗；他可能以歷史上阿茲特克人的祖先奇奇梅克 (Chichimec) 酋長艾克索洛托為名；他也可能是在阿茲特克神話中一個偉大的神奎查可陀 (Quetzalcoatl) 的他我 (nahual, alter-ego)。如果，艾克索洛托是「他我」的話，那麼他也可能代表夜星維納斯，也就是晨星奎查可陀的雙生子。也許更正確的說法是，想想阿茲特克人思想中常有的雙重性，狗可以代表戰士艾克索洛托，也可以是叫做艾克索洛托的奎查可陀的他我。❷艾克索洛托這位英雄可能在征服也可能在保護：卡蘿手上抱著巨嬰般的里維拉。艾克索洛托作為「他我」時可能是維納斯，也就是西方傳統中的愛神：該畫叫做《愛擁抱著宇宙》。或又因為地母受傷的胸口和卡蘿割開的脖子，「愛

4　芙瑞達・卡蘿，《愛擁
　　抱著宇宙、地球（墨
　　西哥）、迪耶哥、我、
　　和艾克索洛托先生》，
　　1949, Mr. and Mrs.
　　Eugenio Riquelme 收
　　藏(圖片來自哈蕊拉，
　　《芙瑞達》, 1983)

的擁抱」也可能意味著死亡。而地母和穿著提瓦納裝的卡蘿乳房上的
血滴，都暗指著心臟。阿茲特克人通常以血滴或噴出的血來表示他們
認爲人類生命中心的「心臟」。❸

　　據賽瓊妮（Laurette Séjourné）的看法，阿茲特克人的心是「光明
的意識在此形成的結合之處」。❹她將進入一個人「心」（或心靈）中
的痛苦精神探索，和阿茲特克人圖像中的受傷或流血的心相提並論。
這帶有血滴的受創之心在阿茲特克藝術裏一再出現，而在卡蘿的《兩
個芙瑞達》（圖 5）中表現得最富戲劇性。一個芙瑞達穿著提瓦納服裝，
另一個則穿著歐洲式的長裙。兩個女人的手和心連在一起。動脈像一
根繩索般將一顆心連到另一顆心上，也將兩種文化緊密地結合起來。

5 芙瑞達‧卡蘿，《兩個芙瑞達》，1939，墨西哥市，現代藝術館(Museo de Arte Moderno)（圖片來自《芙瑞達和莫朵提》〔*Frida Kahlo and Tina Modotti*〕，倫敦，白敎堂畫廊〔Whitechapel Art Gallery〕，1982）

「光明的意識」從兩人的身體內產生並將兩者結合。儘管卡蘿經常而明白地運用心可能和她感情、肉體上的創傷有關，但這個象徵在本土文化上的意義也不能忽略。

　　卡蘿在《裂開傷口的記憶》（圖 6）中也穿著提瓦納服裝。藝術家在此將裙子撩起露出腿上一道裂開的傷口，是她多次開刀中的一次，但和阿茲特克文化也有象徵性的關係。在她腿上近傷口處可見尖銳的植物，可能意味著阿茲特克祭司在自殘時所用的刺。❶⑤而且，她的頭

和上半身還纏著生長著的根，再一次將生與死連結起來。她開玩笑地對朋友說，她在裙子下面的右手放在陰部旁，表示她正在自瀆。❻巴莎托瑞（Esther Pasztory）在《阿茲特克藝術》（*Aztec Art*）中解釋道：「在古代美索美利堅(Mesoamerica)，轉變的兩大基本隱喻就是性和死亡，因為兩者都會帶來生命的創造。」❼在卡蘿的作品中，這個觀點沒有比在《裂開傷口的記憶》中表現得更強烈的了，而她個人對自己文化傳統的認同也無法在別處找到比這更強烈的聲明了。在她自己的身體內，她探索了自己過去一切生與死的傳統。而雖然在以上提到的三幅畫中她都穿著薩波特克的服裝，但吸引或是讓觀者走避的却是阿茲特克意象那種殘酷和力量，也是這創造出強烈而撼人的作品。

生死間不可分割的關係表現得最明顯的就是一九三一年的《路德‧波本克》（*Luther Burbank*）（圖 7）。圖中，人骨深埋入地底；根從人骨上長出而變為樹，而這隨之變成園藝家路德‧波本克。從死亡的根上，也就是以骨架所呈現的，生發出應允著生命的樹。❽在一九四〇年所作的《夢》（*The Dream*）中，人骨躺在床的篷頂上，而床上臥著卡蘿，身上纏繞著一株活生生的植物。骸骨睡在她上面，且就像哈蕊拉說的，可能代表她自己的死亡之夢。❾但也可能說的是生命；植物繞在卡蘿睡著的身體上和繞在路德‧波本克身上的方式極為類似。在一九四三年所作的另一幅畫《根》（*Roots*）之中，卡蘿將生出路德‧波本克的仰臥骨架換成了以她自己身體做的樹，由此長出豐茂的樹葉，上面滿佈著紅色的血之脈。骨架不是死亡；它說的是生命。❿

卡蘿所描繪的骨架似的人物和死亡，唯有和阿茲特克作品中的肖像合起來看才能夠明白，而它們在卡蘿畫中的用法，科亞特利庫埃雕像為我們提供了線索。巴莎托瑞寫道，科亞特利庫埃「具體表現出墨

6 芙瑞達‧卡蘿,《裂開傷口的記憶》,
1938, 已毀, 墨西哥市, 照片為 Raquel
Tibol 所藏 (圖片來自哈蕊拉,《芙瑞
達》, 1983)

7 芙瑞達‧卡蘿,《路德‧波本克》, 1931,
墨西哥市, Dolores Olmedo 收藏 (圖
片來自哈蕊拉,《芙瑞達》, 1983)

西哥意識中的雙重性。……在一個人的正中央是相對於其精華的另一面：骷髏後面可見乳房，也是生和死的兩個影像。」❷雖然卡蘿很少在作品中畫出眞正的科亞特利庫埃形象❷，但謎樣的女神卻一再以象徵的形式出現在她幾幅自畫像中。例如，在一九四○年的那幅《有帶刺項鍊和蜂鳥的自畫像》(Self-Portrait with Thorn Necklace and Hummingbird)（圖8）中，卡蘿的帶刺項鍊從她頸中刺出血來。阿茲特克祭司以龍舌蘭的刺和魟魚的脊椎來表演自殘，而科亞特利庫埃的脖子也流著血。對提諾契泰特蘭的主神，太陽神和戰神修茲羅皮契里 (Huitzilopichtli)，死的蜂鳥是神聖的。這也代表在戰場或祭祀之石上死去的戰士的靈魂或精神。在她一九四○年那幅《獻給艾羅瑟醫生的自畫像》(Self-Portrait Dedicated to Dr. Eloesser) 中，卡蘿的頭上罩著花，而帶刺的項鍊同樣也將她脖子刺出血來。她還戴著一隻小手當做耳環。在阿茲特克藝術裏極爲常見的科亞特利庫埃和跪著的死亡女神雕像，都在脖子上戴著以手做成的戰利品。一九四六年的素描《獻給高美茲的自畫像》(Self-Portrait Dedicated to Marte R. Gomez) 裏，呈現了她戴著手狀的耳環，而雖然她的脖子沒有被刺到，戴的卻是一條複雜的網狀項鍊，像之字形緊緊地掐著脖子。項鍊的頂端和阿茲特克雕像中（可在科亞特利庫埃的脖子上見到）的之字線條一模一樣，也像頭或四肢切斷後露出的皮下組織的脂肪層。

如果將卡蘿作品中的血腥、殘酷的意象等同於將她的意外、受創和痛苦「畫掉」的願望，這種心理上的緩和手法並不能公正地代表她的作品。這會將一個具深刻智慧和社會良心的藝術家之一組重要作品減化成僅僅是個人的焦慮恐懼在視覺上的呼喊。但這並不是卡蘿的意思。由於她是在墨西哥革命後才長大成人，並在本土性和「墨西哥精

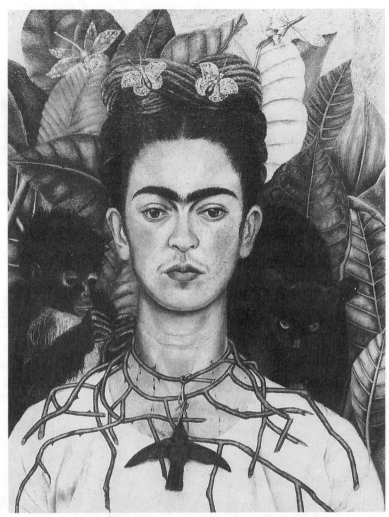

8　芙瑞達・卡蘿，《有帶刺項鍊和蜂鳥的自畫像》，1940，奧斯汀德州大學（Harry Ransom Humanities Research Center）

神」成為國內的強勢時趨於成熟，我們因而盼望在她作品中找到浪漫的國家主義的直接證據。並且由於她是個政治人物，我們也因此冀望她的政治觀會在她的藝術裏反映出來。

由於里維拉支持國際主義分子托洛斯基，卡蘿因而同意和這名被逐人士及他的隨從打交道，但她從未拒絕承認史達林。❷事實上，她死時畫架上還有一幅史達林未完成的畫像。而在她的床上方是裱框的馬克思、恩格斯、列寧、史達林和毛澤東像。照俄國的說法是，也許「黨意識」（partinost）對她沒有什麼吸引力，但中產階級的無國論者會比較喜歡「民粹黨理想」（narodnost）。❷

對她祖國濃厚的興趣，再加上她用本土的阿茲特克藝術作為主題和象徵的手法，使卡蘿的藝術立刻變得具有政治和文化的氣息。她畫自己，畫墨西哥，而像許多寫實藝術家的通性，她以一種讓人明白的方式來畫。卡蘿清楚她要的藝術是什麼：

> 有些評論家試著將我歸為超現實主義；但我自認不是一個超現實主義者……我厭惡超現實主義。對我來說，它像是中產階級的藝術聲明。是要人們希望從藝術家身上得到的那種真正的藝術所產生的東西……我希望我的畫對我屬的人民、對振作我的那些意念，是有價值的。❷

如果將卡蘿和政治上的極權主義或史達林主義中的藝術教條論扯上關係，即使只是想想，都是不公平的。完全不是蘇聯寫實主義的真實，因為對她和許多激進的墨西哥國家主義分子而言，史達林代表了反資本主義、反美國主義，以及在以國家為架構下的計畫性經濟發展。史達林的吸引力在於對國家推動的成長和發展所持的正面看法，如果

馬克思主義得以順利推行的話。但當然，她的阿茲特克象徵和她個人意象的黑暗面是會得罪任何史達林的文化首長。在一國之內發展社會主義的這種想法，可能和在阿茲特克族統一的區域中所見的，都具有某種浪漫的訴求。當然，卡蘿並不是為一真正的社會主義政府而畫，而是出自她本身的意識。她是個政治激進派，也是滿腔熱血的國家主義分子，其藝術同時受到她公開的信仰和她私下的痛苦所激發。就女性主義的藝術史來看，**如果**我們允許她「講」她自己且不把我們西方中產階級價值和心理學那一套放在她作品上的話，卡蘿的繪畫是打斷主流討論的干擾。我們不應將她當成超現實主義藝術家來看，也不應將她放在其他西方現代主義運動下，同時她也不是只有女性經驗的畫家，而是對第三世界負有使命的文化國家主義論者。

以〈芙瑞達·卡蘿繪畫中的阿茲特克圖像〉（Aztec Imagery in Frida Kahlo's Paintings）發表在《女性藝術期刊》第 11 期（1990 年秋季號／1991 年冬季號）：8-13。珍尼絲·海倫德版權所有。作者為此版修訂過。經作者和《女性藝術期刊》的同意後轉載。

這篇論文簡縮的版本於 1985 年 11 月在渥太華的加拿大大學藝術協會宣讀過。除了維多利亞大學（University of Victoria, Victoria）藝術史系的教員慷慨地投入時間幫我撰寫此文外，我還要感謝下列諸位的批評和建議：聖塔巴拉加州大學的克萊因（S. L. Cline）；維多利亞大學的克瓦西埃（Ralph Croizier）；以及蒙特婁協和大學的葛林柏格（Reesa Greenberg）。

❶ Hayden Herrera, *Frida: A Biography of Frida Kahlo* (New York: Harper & Row, 1983), pp. 429-40, 對卡蘿的去世和喪禮有非常生動的描寫。Bertrand Wolfe, *The Fabulous Life of Diego Rivera* (New York: Stein and Day, 1963), pp. 402-4, 書中指出阿茲特克人的第一個統治者夸特米歐（Cuauhtmeoc）被西班牙人折磨的地點柯永肯（Coyoacan），也是卡蘿出生和去世的地方。從卡蘿的觀點來看，這是個很適合去世的地方。卡蘿和里維拉兩人共同的朋友 Wolfe 聲稱，卡蘿一定會「對她喪禮的景象大笑的」。

❷ 對這些看法進一步的討論，見 Benjamin Keen, *The Aztec in Western Thought* (New Brunswick, N. J.: Rutgers University, 1971), pp. 463-508. 要了解墨西哥文化和學術的歷史，見 Jean Franco, *The Modern Culture of Latin America: Society and the Artist* (Harmondsworth, England: Penguin, 1970).

❸ 要看迦費羅的《古代征服史》(*Historia antigua y de la conquista*, Mexico, 1886) 的大綱，參見 Keen, *The Aztec*, pp. 424-32. Keen 附錄了迦費羅對科亞特利庫埃看法的譯文，頁 509-510。

❹ Emmanuel Pernoud, "Une Autobiographie mystique: la peinture de Frida Kahlo," *Gazette des beaux-arts* 6 (1983): 43-48, 討論到卡蘿的「膜拜」。對卡蘿一九四〇至五〇年間的自畫像和「修女畫像」(Soeurs Couronées)，即十八、十九世紀在墨西哥常見的羅馬天主教修女的畫像，亦提出了讓人深思的比較。大部分論卡蘿的書籍，包括 Raquel Tibol, *Frida Kahlo: Cronica, Testimonies y Aproximaciones* (Mexico City: Ediciones de Cultura Popular, 1977)，都提到卡蘿的畫像和墨西哥天主教畫像的關係。雖然這些象徵在卡蘿的作品中很重要（她說在她作品中的天主教圖像「來自記憶中的印象，不具象徵意義」，

Herrera, *Frida*, p. 157)，我却不準備在此探討。

❺見 André Breton, "Frida Kahlo de Rivera," in Breton, *Surrealism and Painting* (London: Macdonald, 1972). 對超現實主義和前哥倫比亞形象之間的「自然密切關係」，見 Nancy Breslow, "Frida Kahlo: A Cry of Pain and Joy," *Americas*, March 1980, pp. 36-37. Breslow 是唯一幾個寫到她本土性的學者。

❻ Ann Sutherland Harris and Linda Nochlin, *Women Artists; 1550-1950* (New York: Knopf, 1976), p. 59.

❼ Herrera, *Frida Kahlo* (Chicago: Museum of Contemporary Art, 1978), p. 4. 從較爲理論（及政治）的觀點來討論卡蘿作品，見 Laura Mulvey and Peter Wollen in *Frida Kahlo and Tina Modotti* (London: Whitechapel Art Gallery, 1982). 也參見 Terry Smith, "From the Margins: Modernity and the Case of Frida Kahlo," in *Block* 8 (1983): 11-23; and Oriana Baddeley, "'Her Dress Hangs Here': De-Frocking the Kahlo Cult," *Oxford Art Journal* 14, no. 1 (1991): 10-17. 對卡蘿作品在墨西哥背景下的概要，見 Dawn Ades, *Art in Latin America: The Modern Era, 1820-1980* (London: Yale University, 1989).

❽見 Hélène Cixous, "Castration or Decapitation?" *Signs*, Autumn 1981, pp. 41-55, 以及"The Laugh of the Medusa," *Signs*, Summer 1976, pp. 875-93; Luce Irigaray, *This Sex Which Is Not One* (Ithaca, N. Y.: Cornell University Press, 1985).

❾這張素描很像那些在薩哈根（Fray Bernadino de Sahugun)的十六世紀古抄本中所見的，或蒙特蘇馬(Montezuma)的《蒙多莎抄本》(*Codex Mendosa*) (ca. 1541-42, Bodleian Library, Oxford)。插圖原是爲薩哈根十六世紀編纂墨西哥歷史和神話《佛羅倫斯抄本》(*Codex Floren-*

7
8
0

tino）時所畫，常在有關墨西哥歷史的書上複製，而卡蘿很可能就是從那些地方看到的。同樣地，她也可能接觸過十六世紀另一位論新西班牙的評論家杜蘭（Fray Diego de Duran）作品的摘錄。

❿在卡蘿繪畫中的「原始」或「稚拙的民俗」風格，哈蕊拉和紐門（Michael Newman）都討論過。哈蕊拉寫道，卡蘿的原始風格，她「稚拙的民俗手法……掩飾了一個非科班出身的藝術家的笨拙技巧。」（"Native Roots: Frida Kahlo's Art," *Arts-canada*, October/November, 1979, p. 25.）另一方面，紐門將原始風格和她藝術中的國家主義連結起來，而稱之爲「本土性」。他認爲卡蘿的稚拙風格是刻意的，是她政治承諾的結果，這說法極具說服力。

（"The Ribbon Around the Bomb," *Art in America,* April 1983, pp. 160-69.）柏格認爲，專業繪畫將生活的經驗從藝術作品中剷除了。他寫道：「原始風格的意志是來自他們對自身經驗的信心，以及對所發現的社會所持的極端懷疑的看法。」（"The Primitive and the Professional," *About Looking* 〔New York: Pantheon, 1980〕, p. 68.）我的主張是，卡蘿的作品不但顯示出「她對自身經驗所抱的信心」，也有「對社會極端懷疑的看法」。

⓫對提瓦納族浪漫的描繪，見 Miguel Covarrubias, *Mexico South: The Isthmus of Tehuantepec* (London: Cassell, 1946), p. 30；有關當地女人及其生活方式的資料，見 Joseph Whitecotton, *The Zapotecs: Princes, Priests, and Peasants* (Norman: University of Oklahoma, 1977)。Nancy Breslow 在 "Frida Kahlo: A Cry of Pain and Joy" 一文中說得很恰當，卡蘿的提瓦納服裝代表了薩波特克族，那「征服不了」的民族。

⓬ "nahual"，通常指與人、神奇妙地相連或有關的動物，叫做「雙生」或他我（alter-ego）。Charlotte McGowan, "The

Philosophical Dualism of the Aztecs," *Katunob*, December 1977, pp. 37-51,對阿茲特克人在神話和生活中發現的這種雙重性有所探討。

⑬有關阿茲特克藝術全面的講評和複製,見Esther Pasztory, *Aztec Art* (New York: Harry N. Abrams, 1983); *Art of Aztec Mexico: Treasures of Tenochtitlan* (Washington, D. C.: National Gallery of Art, 1983).

⑭ Laurette Séjourné, *Burning Water: Thought and Religion in Ancient Mexico* (New York: Vanguard Press, 1956), p. 119. 在賽瓊妮筆調極為浪漫的論文中,在阿茲特克法規奠定前的那個時代裏,奎查可陀的祭祀是精神生活的顛峰。她認為這種祭祀一直延續到阿茲特克的時代,是阿茲特克社會就整體而言變得殘酷而黷武的時期,她這種說法是想將祭祀犧牲令人毛骨聳然的一面加以合理化並相對化。

⑮這個現象更進一步的討論,見 Fray Diego Duran (trans. and ed. by Fernando Horcasitas and Doris Heyden), *Book of the Gods and Rites, and the Ancient Calendar* (Norman: University of Oklahoma, 1971), pp. 82-84, 419-20; Michael Coe, *Mexico* (London: Thames and Hudson, 1984), p. 160.

⑯ Herrera, *Frida*, pp. 190-91.

⑰ Pasztory, *Aztec Art*, p. 57.

⑱這一類的形象可在許多墨西哥藝術家和作家的作品中找到。有關墨西哥文學中死亡裏的生命之隱喻,見 Barbara Brodman, *Mexican Cult of Death in Myth and Literature* (Gainesville: University of Florida, 1976).

⑲ Herrera, *Frida*, p. 281.

⑳一如巴莎托瑞在《阿茲特克藝術》中討論骷髏女神時所說的,「死亡是災難、邪惡,黑暗吞沒了秩序、善良和光

明的力量；然而這也是必要的，因爲沒有這個生命就不能繼續。」(p. 220)

㉑ Pasztory, *Aztec Art*, p. 158.

㉒ 在一九四五年《摩西（核心太陽）》(*Moses* 〔*Nuclear Sun*〕) 一畫的左上角有一個女神的精確圖像。卡蘿所證實的科亞特利庫埃的「對立的完美榜樣」，比她本來在明顯的乳房下所畫的死亡骷髏要誇張得多。

㉓ 在《我的藝術，我的生活》(*My Art, My Life*)(New York: Citadel, 1960) 一書中，里維拉告訴我們，「芙瑞達深惡托洛斯基的政治，但爲了讓我高興，」她見了他並邀他留在柯永肯。但到了一九四〇年，里維拉和托洛斯基之間也出現了政治分歧 (pp. 229-30)。

㉔ Narodnost，指的是從十九世紀民粹黨所衍生出來的無政府社會主義的一個組織鬆散的民粹黨的理想。Partinost，「黨意識」或「黨精神」，則意含對中央領導階層的誓死效忠。見 Jerry Hough and Merle Fainsod, *How the Soviet Union Is Governed* (Cambridge, Mass.: Harvard University Press, 1979), pp. 10-16, 116.

㉕ 在卡蘿一九五二年寫給 Antonio Rodriguez 的一封信，引自 Herrera, *Frida*, p. 263. 墨西哥的藝術史學家 Ida Rodriguez-Prampolini 強調了卡蘿的寫實性，"Remedios Varo and Frida Kahlo: Two Mexican Painters," in *Surréalisme périphérique* (Montreal: University of Montreal, 1984).

23

平等主義的理想境界，兩性關係論題

女性版畫家與WPA╱FAP版畫藝術計畫

海倫・藍嘉

一九三〇年代早期，愈來愈多美國女性藝術家在其專業生涯上有著不凡的成就，但經濟大蕭條所帶來的經濟變動却使私人贊助者急劇減少，同時也由於工作上的競爭，許多藝術家不得不放棄第二份工作，通常這第二份工作來自於私人贊助。女性藝術家，就像她們的男性同輩，爲了生存而求助新政聯邦藝術方案。❶這些方案對女性尤其有幫助，因爲雇用與否取決於藝術家的專業地位，同時爲避免性別歧視而採匿名方式的競爭，或強調藝術家的資格證明或執照；因此新政藝術方案提供了女性藝術家前所未有的機會，在一個分享工作及利益的平等環境上去確立她們與男性同輩間在專業上休戚與共的情感。然而對這些方案的女性藝術家來說，性別差異的觀念確實壓榨也壓抑了她們的工作關係及藝術選擇，進而

影響了她們的作品。在這篇文章中，我主要在闡述那段期間藝術家記憶中的平等境界與性別意識形態結構之間緊張的情勢；而此情勢使得女性作品與文體傳統及革新、再現的政治、管理官僚的支持或壓迫，以及尋求廣大觀眾的慾望產生連結關係。

一九三○年代早期，由於經濟的日益蕭條，幾個州立贊助藝術救助的方案也不合時宜，故羅斯福的新政政府成立了幾個聯邦政府的藝術方案，提供窮困的藝術家一些援助，並企圖利用藝術的表現去加強民主價值、重建國家信心、增加地方性及區域性的認同。這些方案提供藝術家雖然微薄但足以生存的經濟支援，和一些可以維持或發展他們專業技能的機會，這不但是對美國經驗的架構自治體共識及藝術家共同合作可能性的一種挑戰，同時也建立了國家對藝術支援的制度。

第一個國家方案是一九三三年十二月到一九三四年六月之間所執行的公共藝術作品計畫 (the Public Works of Art Porject; PWAP)，而一九三四到一九三五年有三個主要的聯邦政府藝術方案陸續執行，一直持續到一九四○年代中期。其中兩個方案，財政部繪畫雕刻局(Treasury Section of Painting and Sculpture) 和財政部藝術救濟計畫 (Treasury Relief Art Project; TRAP) 是由財政部來監督執行，主要是替公共建築製作壁畫、雕刻和一些水彩畫。第三個也是最大的方案是公共事業振興署 (Works Progress Administration; WPA) 的聯邦第一方案 (Federal Project Number One)，主要是藉由提供工作上的援助來協助藝術家直到經濟復甦。❷聯邦第一方案包括了視覺藝術、音樂、戲劇及文學等各項獨立方案；其中視覺藝術方案被簡稱為聯邦藝術計畫 (Federal Art Project; FAP)。

財政部藝術救濟計畫和聯邦藝術計畫都成立了團體畫坊以提供男

性及女性參與者一個激發的環境，並藉此提供技術和知識的交換；索爾（Moses Soyer）一九三五年的油畫作品《在公共事業振興署的藝術家》（*Artists on the WPA*）（圖1）表現了在共用工作室中既緊張又輕鬆的氣氛。許多藝術家感覺到聯邦藝術方案下所建立的休戚與共情誼允許他們在創作上自由獨立，也可藉由共同努力來刺激創作，並且可以紓解競爭所帶來的焦慮。❸同時參與聯邦藝術計畫中油畫及版畫藝術計畫的瑞弗傑（Anton Refregier）觀察到：

　　在藝術家間有種親密的友誼關係，一種對彼此的尊敬，

1　索爾，《在公共事業振興署的藝術家》，1935，華盛頓特區，國家美術館 (National Museum of American Art)，史密斯索連協會 (Smithsonian Institution)，Mr. and Mrs. Moses Soyer 捐贈

不論是哪個派別——寫實主義畫家、抽象或是超現實主義者……我們並不會因為個人機會主義而降低品格，也不會被藝術企業家、評論家或博物館所操縱……我們忠誠地守護著表現的自由。❹

參與此方案的女性藝術家也對在工作關係中並沒有出現性別歧視感到欣慰。例如李・克雷斯納提到：

我發現公共事業振興署並沒有歧視女性。有許多女性在那兒工作……女性的情誼並沒有被隔離……那是我們的生活。❺

在當代的訪談、之後的回憶錄，或是歐康納（Francis O'Connor）在一九六〇年代為研究公共事業振興署所設計的問卷中，不同女性重複表達這樣的觀感。

因此對於女性藝術家來說，經濟蕭條的那幾年，專業的感情投入和美學的自由，如同是烏托邦的平等一般。然而，作為一個二十世紀的女性主義者，當我在讀到這些平等的證言時却有某些懷疑。雖然我很尊重這些經驗的證實，但我想我們也可質疑，平等的概念和一般性別的意識形態是如何相互影響去形成藝術家的決定。或者，我們可以這麼說，女性在創作上文體及主題的選擇，反映了一九三〇年代社會的性別差異現象。

在一九三〇年代的人口普查中，自己申報為藝術家的有百分之四十是女性，女性藝術家同時扮演女性及專家的雙重身分，而這雙重身分區分了她們和同時代一般女性的不同。❻根據馬琳（Karal Ann Mar-

ling)的觀察，援助的檢定採用一種特有的反面標準來評估女性藝術家的專業技術，即若要得到藝術方案的援助必須提出經濟上合乎標準及專業身分的證明。❼故聯邦藝術計畫的檔案記錄就如同是視覺藝術領域中女性成功生涯的深入文件一般。❽在《藝術新政策》（New Deal for Art）一書中，帕克（Marlene Park）和馬考威茲（Gerald Markowitz）估計，一九三六年參與紐約市聯邦藝術計畫的藝術家中有百分之二十三是女性，但這包括了藝術教師；在油畫及版畫藝術家中約有百分之十八為女性，而壁畫家和雕刻家中女性佔了百分之十五左右。❾一九三六年紐約市大約有二千名的藝術家被聯邦藝術計畫雇用，所以我們可以估計約有六百名的女性替不同的聯邦方案工作。❿

女性專業經驗的證實反映了「現代的」性別平等觀念，而這觀念有別於以往對女性美德的刻板印象，在一九二〇年代對女性特質的認定往往是妻子或母親的角色。和以往的女性特質形成對比，新女性的現代特質是專業、獨立、性解放的，而此特質展現在廣告、暢銷小說及影片中更甚於在美術的表現上。展現女性在工作及遊樂上與男性同等的關係，「新女性」的比喻明白表達出二十世紀的前三十年中，新的平等詞語中的性別差異。然而，在一九三〇年代經濟蕭條的幾年中，女性選擇走出家庭工作却被社會價值所挑戰，那時的社會價值認為女性工作將威脅男性的工作權。在這種狀況下，女性藝術家必須與這些對抗女性的符碼展開重新的談判；而她們的策略表現在她們的藝術、個人的和專業的關係之中。⓫

美國藝術史文獻中有關女性參與新政藝術方案，以及視覺影像中的性別議題符碼，並未獲得太多的關注。⓬然而，致力於美國研究的學者瑪洛許（Barbara Melosh）在最近的研究中提到了這些問題與一九

三〇年代新政行政部門的財政部所委託承製的壁畫及雕像之間的關係。❸瑪洛許以許多描繪家族關係的不同性別勞動為主題的壁畫為例，這些作品描繪分攤工作及應有責任，象徵著兩性情誼，在這些圖像中瑪洛許看到其所表現的明顯性別區分。她引用了多數以性別基礎來表現家族關係的壁畫為例陳述其觀點，在許多情況中，尤其當男性企業家移民、加強農耕發展、或提供工業勞動時，女性往往成為周圍的支援角色。即使是在以平等主義為訴求的新政時期，聯邦藝術方案下執行同類工作的男女性同儕休戚與共的情誼，如此嶄新的狀況仍然讓我們感到質疑。

新政藝術方案提供平等的工作機會和薪資，加強了女性對於追求專業同輩情誼的慾望。在一九二〇和一九三〇年代，大部分類型的工作還保留性別的差別待遇，而且如果男性和女性的工作性質相同，通常在薪資上有性別歧視。然而，在聯邦藝術方案下，未婚的女性和男性有相同等級的支援。❹在一九八六年公共事業振興署的藝術家會議中，曾經參與紐約市版畫藝術畫坊的海封（Riva Helfond）強調了平等薪資在成就同輩情誼的重要性。她是這樣評論的：

> 我們也是人。我們所得到的金錢支援和男人一樣……在這個方案中有許多女性，而且我們得到的和男性一樣多。那兒絕對沒有歧視。❺

藝術家可描繪任何他們感興趣的題材，這可說是方案中女性獲得平等對待的另一個重要的因素。海封觀察到：「我們很簡單地描繪出周遭影響我們、改變我們的主題事件……。」❻同樣地，在版畫藝術計畫下工作的歐斯（Elizabeth Olds）也表達了她的興奮之情。在一九三五年

內布拉斯加州奧馬哈（Omaha）的報紙專訪中，她如此陳述：

　　美國的藝術家們近來已經選擇去描繪我們自己的生活。
我們可以在街上、在工廠、在產業和農場的機器及工人們中
找到我們的主題。我們很想真實地去描繪出我們的人生。我
們選擇生活的每一面，尋找維持生命的和重要的……**⓱**

　　當我們在慶祝藝術家的主題的廣度時，有一些評論對許多新政的
主題過度專注於公眾景象的描繪提出探討；藝術家專注觀察外在世
界，而非自我發覺，但這並不意味著他們缺乏工作熱情。在紐約的約
翰・瑞德俱樂部（John Reed Club）一九三三年展覽的一個專訪中，伯
瑞納（Anita Brenner）觀察到持續至一九三〇年代往後幾年的特有價
值。她論道：

　　從對事物上的興趣移到人身上的改變是相當明顯的；同
樣地，從裝飾到情感表達的轉變，從感覺愉悅到生氣痛苦……
藝術家們試著用自我意識和壓力，而非他們所有的力量，去
成為普通人。**⓲**

　　如同歐斯所說，經濟和社會感情投入及政治形態的考量，這些理
想強化了藝術家的主題的選擇。而主題的選擇顯示了兩性藝術家在一
九三〇年代為美國藝術建造了一個新的社會詞彙，一個渴望去明白表
達圖像且被大眾所認同的詞彙。

　　由於強調專業上公平及此時著重委託廣泛社會主題的藝術作品，
故聯邦藝術方案對雇用女性採取開放的態度。但女性如何在藝術中著
手去扮演這個平等的機會，完全取決於她們對工作的投入。對女性而

言，風格和主題的選擇構成了一個競爭舞台，在這競爭舞台中，她們可以藉由打破傳統性別差異來爭取平等。為了更進一步去探討這些選擇，我著重在討論一九三五到一九四三年在紐約市被公共事業振興署／聯邦藝術計畫版畫藝術畫坊所雇用的女性藝術家的作品上。

和非援助性質的財政部繪畫雕刻局方案或援助性質的財政部藝術救濟計畫相比，公共事業振興署底下以援助性質為訴求的聯邦藝術計畫給予藝術家相當的美學獨立空間。不像財政部繪畫雕刻局的藝術家，聯邦藝術計畫的藝術家們不用去迎合地方社會和官僚系統的政治價值和藝術觀點。在凱西爾（Holger Cahill）的指示下，援助方案的首要基本目標是去支援藝術家正在進行的工作；雖然也因此設定了某些限制，但聯邦藝術計畫援助方案培養了個人表達的獨立自主。由於這種自治，參與版畫藝術畫坊的女性藝術家的作品帶給我們更不同的視野，她們陳述當代經驗的不同層面，面對了主題的挑戰和觀眾的質疑，也打破了以藝術家的性別來評判題材是否適合的陳規。

版畫藝術畫坊是在紐約版畫家的建議下，以及麥克麥宏（Audrey McMahon）——也就是後來紐約市聯邦藝術計畫的總監——的支持下於一九三六年成立，此畫坊通常雇用五十到六十位藝術家。根據參與者的描述，它的工作氣氛符合了大部分聯邦藝術方案的平等要旨。❶❾畫坊設備和特別方案鼓勵合作技術實驗的進行，尤其在石版印刷和絹布製版印刷的發展。後來絹布製版印刷很快地被命名為「絹印版畫」而確立了它的美術地位。許多藝術家也分享一九三〇年代藝術創作的社會寫實主義派和地方主義派中民主理想主義的精神；為了推廣藝術，版畫家則大量印製簡單且大眾均可接受的作品。

此方案雇用的藝術家必須遵從基本的程序要求。不論是在畫坊或

家裏工作，他們一個月至少得完成一件作品，因為援助並不能讓他們有足夠的錢去租用畫室。❷⓿參與此方案的藝術家們，在畫坊中共同合作，運用蝕刻版、木刻版或橡膠版及石版印製作品。雖然有些版畫家擁有較多的版本，通常印刷被限制在二十五到五十版，而藝術家可保有三份；其他必須貢獻給展覽使用。❷❶然而，在這表面上看起來很彈性的體制，官僚系統對藝術家的自治設立了一些重要的限制；包括每一個印製必須在監督下執行，時間控制規則，以及對藝術家而言最大的威脅──免職，這些都在提醒藝術家遵守與制度合作的義務。

雖然大部分藝術家的印象中，方案的監督者多少也有同感認為需要改革，而他們握有實權去決定什麼才是可被接受的作品。藝術家技術上的理想，實際上卻被政治考慮下的公共責任所壓制。在畫坊中，藝術家的草稿必須在主題的可接受性和整體的藝術價值上被批准。❷❷在印製之前，每一個藝術家必須提列六個證明給方案督導審查小組，有時候督導小組的成員也包含了一名畫坊中的藝術家代表。雖然在公共事業振興署／聯邦藝術計畫援助下，藝術家們創作了不同層面的圖像，但監督者的喜好也產生了一些不成文的規定而影響藝術家的選擇。

藝術家每天照例要報告工作進度，以便消除政府心中對藝術家是否「真正」在工作的疑慮。聯邦藝術計畫實施的第一年，所有的藝術家都必須在早上九點到團體中心簽到，同時他們的時間控制員也會不定期的到團體中心拜訪他們，以確定他們都有在工作。德魏（Mabel Dwight）（她必須從史塔頓島〔Staten Island〕通勤到曼哈頓城中的辦公室）❷❸在失眠夜寫給凱西爾的信中，透露出她因為擔心早上聽不到鬧鐘的焦憂。而更幽默的是，一些作者不詳的故事，描述帕洛克早上因為快遲到來不及換衣服而穿著睡衣在街上跑的窘狀。這些都透露著這

種制度下藝術家的焦慮。**❷❹**

　　姑且不論這些要求對藝術家所產生的威脅，藝術家們真正擔心的還是害怕會失去援助。雖然聯邦藝術計畫是以援助所有值得援助的藝術家為目標，但要進入紐約援助方案却是競爭激烈。在一九三七年和一九三八年，大約有二千名藝術家被雇用，但是有更多符合資格的藝術家無法被雇用；在一系列配額削減後，國會在一九三九年八月規定，所有被公共事業振興署雇用超過十八個月以上的工作者必須被解雇。**❷❺**雖然藝術家組織抗議這樣的限制和裁員，他們還是無法強迫聯邦政府改變其政策。肯尼（Jacob Kainen）在其以版畫藝術計畫為題的論文《百萬藝術》（*Art for the Millions*）中曾經描述，一旦藝術家被解雇，他們所必須忍受的恥辱及面臨的困境。**❷❻**

　　在這種狀況下工作的藝術家們在文體和主題上的選擇比較偏向於當代最被接受的題材。尤其是女性，跟隨一些傑出男性同輩的選擇似乎更容易被接受。**❷❼**而且，選擇迎合男性藝術品味的主題比女性經驗的題材更具挑戰性及創新性，且更令人注目，甚至更專業。這些都是我們必須更注意去看這些壓力背景下，性別如何影響女性版畫家的選擇。

　　男性和女性藝術家所使用的技巧林林種種，不太相同，尤其在版畫技法的運用上──例如，木刻版畫尖銳細部的處理，或是絹印中色面重疊與線條強化相結合的技法。大體而言，兩性藝術家有不同的表現風格；雖然在凱西爾的指示下，聯邦藝術計畫中藝術家可自由地從事寫實主義、表現主義或抽象風格的創作，但僅有少數藝術家投注於超現實主義扭曲圖像及純粹抽象作品的創作。女性使用創新的版畫手法為她們贏得了掌聲，並對美學的獨立產生極大的助益，此情況也說

明了聯邦藝術方案的寬容度。然而，在瑞弗傑和其他藝術家所表達美學自由重要性的同時，我們也須認識方案中藝術家美學原貌的主張所遭遇到的官僚壓力。

由題材的選擇可看出在女性作品及兩性平等觀念中，性別差異所扮演的重要角色。歐斯和海封指出，表面上藝術家可自由在其作品中揮灑，追求當代價值。僅有一個未具文但普遍限制著方案藝術家的選擇；性暗示圖像和裸體描繪是不被鼓勵的，這主要歸因於控制聯邦藝術計畫財務的公共事業振興署監督員和國會成員。今天，像這樣的監督會引起抗議，但這限制已經深深地加強了方案中女性藝術家休戚與共的情誼認同。

女性裸體性愛的物化對女性藝術家或女性觀者來說是個複雜的問題。這些論題包括視覺權威符碼中女性所扮演的固定角色，以及將女性身體作為男性性渴望的對象。❷❽在一九二〇年代和一九三〇年代，女性藝術家渴望去參加素描課程。佩姬‧培根（Peggy Bacon）一九二五年的版畫《狂熱的努力》（*Frenzied Effort*）（圖 2）以一種諷刺的觀點表現出男、女學生混合的情景，僅僅有少數幾個女性繼續在專業領域上描繪裸體，比夏（Isabel Bishop）是其中一個著名的例外。❷❾

以下兩張脫衣舞孃的作品暗示著女性藝術家對畫中女性裸體剝削的抗議，此兩幅作品無論在形式或詮釋上都與馬夏（Reginald Marsh）所刻畫的當代脫衣舞戲院景象截然不同。馬夏經常描繪脫衣舞孃以身體肉慾對應著專心工作的交響樂團及旁邊情緒混雜的男性觀者。另外一種非常不同的描繪，歐斯在其石版畫作品《脫衣舞》（*Burlesque*）（圖 3)中，用連續重複平坦的身體輪廓去強調女性身體的能量，她在畫中用挖苦人的微笑取代誘惑去對抗台下一列男性觀眾。歐斯是在版畫藝

2 佩姬‧培根,《狂熱的努力》, 蝕刻, 1925, 紐約, 懷斯畫廊 (Weyhe Gallery)

術計畫的那幾年完成這幅石版畫, 但她很可能是自己利用其他時間完成, 而不算是聯邦藝術計畫印製的。馬克罕 (Kyra Markham) 在她《脫衣舞孃》(*Burlycue*)（圖 4）的作品中, 描繪衣著很少的舞者在表演的空檔於後台聊天、休息的景象。由於她們的服裝和姿勢, 這些女性因而被解讀成領薪水的勞工; 這幅畫所強調的是女性之間的互動情誼, 而非舞台後的環境。由於並沒有很多女性描繪脫衣舞的主題, 故這兩幅作品並不能作為女性感覺的憑證; 然而, 聯邦藝術計畫藝術家排除裸體主題, 減少男性偷窺狂和女性物化的圖像的描繪, 有助於在共同環境下工作的男性和女性建立其休戚與共的同儕情誼。

或許性別物化圖像的缺席允許女性在精神空間上證言平等, 但就另一方面而言, 一九三〇年代藝術創作主題中却反映了男女的性別價值。在一九三〇年代晚期, 有關經濟失敗、生存、復原均強調雇用及工業復甦,而勞工們將持續成為經濟蕭條的受害者或新政復甦的英雄。

3 歐斯，《脫衣舞》，石版畫，1936，
華盛頓特區，國家美術館，史密斯
索連協會

4 馬克罕，《脫衣舞孃》，石版畫，華
盛頓特區，國家檔案室 （National
Archives）

無論是在無產階級強勢下的左派穩定經濟或美國個體機會的保守觀念下，勞工的第一概念是男性。㉚女性藝術家投注於經濟大蕭條、復甦過程及男性勞工的描繪展現了顯著的語彙，此語彙架構了兩種關連。它是一種可以與男性同輩分享的語彙，但對女性而言這是一種挑戰，因爲她們不熟悉這類題材，無法盡情揮灑女性的經驗。

女性藝術家在處理工業主題的手法也相異於她們當代同儕男性藝術家。當男性藝術家描述男性肌肉的能量作爲工業復甦的象徵，這種男性肌肉的英雄圖像却很少出現在女性藝術家的作品中，然而不容忽視的是，此現象是否也意味著由於社會上性別的陳規，使得女性無法在其作品中明白清楚地表現男性的身體。大部分女性藝術家選擇工業的主題，主要在探究工業勞工的狀況。歐斯創作了許多以重工業勞工爲題材的作品，而歐斯通常不強調男性身體上的貢獻。她比較強調的是工作環境方面；她的石版畫作品《風管熔爐》(*The Blast Furnace*)（圖5)就是個典型的例子。歐斯的版畫在風格上和她幾個男性同輩非常相似，如葛特列 (Harry Gottlieb) 和拉莫爾 (Chet LaMore)；歐斯和葛特列曾在幾個重要的工業插畫中合作，像是在匹茲堡的農場鋼鐵設備的插畫方案。如同歐斯，海封也一樣接受挑戰，就像一個藝術探索者，進入男性勞工的危險世界；她的作品《通風口》(*In the Shaft*)（圖6）即是以礦業爲主題。除了一些對男性身體作英雄式描繪的男性藝術家外，對這些主題有興趣的男性和女性藝術家所發展出的文體法則確實有著許多相似性。

女性版畫家也從一個較遠較傳統的角度去描繪辛勤工作的男性勞工，像是德魏的石版畫《香蕉工人》(*Banana Men*)（圖7)和墨菲(Minnie Lois Murphy) 的木刻版畫《捕魚日》(*Fish Day*)（圖8)。在「工人般

5　歐斯，《風管熔爐》，石版畫，列星頓（Lexington），肯塔基大學美術館

6　海封，《通風口》，絹印，列星頓，肯塔基大學美術館

7 德魏,《香蕉工人》,石版畫,華盛頓特區,國家檔案室

8 墨菲,《捕魚日》,木刻畫,1938,密西根大學美術館

的憂鬱版畫家」(Depression Printmakers as Workers) 展覽目錄中，法蘭西 (Mary Francey) 發表了一篇論文，她認為許多聯邦藝術方案的藝術家可能已經認同他們自己是一個勞工，他們就像其他勞工一樣致力於支持新政復甦方案。❸許多女性藝術家有這樣的心態，是否她們主題的選擇具有任何的暗示。

工業設備的描繪提供女性進一步解讀男性工作經驗；她們正面或負面的解讀受到一九三〇年代後期變化的經濟傾向和她們的政治展望的影響。相對於歐斯作品的樂觀主義，巴理斯 (Betty Parish) 和露理 (Nan Lurie) 的石版畫就以較悲觀的角度來表現。在巴理斯的《鐵路工作場》(*Railroad Yard*)（圖 9）中，她描繪幽暗的沉靜擴散到死沉沉的鐵路工作場。露理經常以移民美國的非洲人來作為她作品的主題，在她的《技術改良》(*Technological Improvements*)（圖 10）中，從蒸汽機鑼上掉下的無力鬼影，隱喻性地暗示著移民美國的非洲工人成為工業技術改良下的犧牲品。

在描繪工人和工業主題時，所有的藝術家都傾向早期美國所不流行的圖像。❸但是這些走到鋼鐵製造廠、屠宰場、礦場去證明現代的生產技術、經濟大變動、或是美國工業復活的女性藝術家，正以行動打破傳統的性別刻板印象。像攝影家柏克—懷特 (Margaret Bourke-White) 便是其中一例，這些女性藝術家作品的主題是以往被認為不適合於她們的題材，她們之所以受到喝采是因為她們的動機是英雄的：她們的作品中闡述了對資本主義失敗的覺醒或美國策略及復甦的確認。因此女性能夠在這個瀰漫著性別差異意識形態的大文化中，選擇以往被認為不適合於女性的主題。

同時，強調男性勞工和工業經濟普遍化了男性的成就及痛苦，如

9 巴理斯,《鐵路工作場》,石版畫,密西根大學美術館

10 露理,《技術改良》,石版畫,華盛頓特區,國家檔案室

同是新政方案或其失敗的象徵類語一般，而這種強化亦集中於公眾、外部的環境，此類作品的數量甚於傳統山水及城市風景的描繪，爲一九三〇年代大多數版畫的題材。這裏我們可以再次探討藝術家關於性別工作的主題，兩性的藝術家都較少描述女性家事和家庭生活。家庭生活在十九世紀的美國往往與女性的理想化、附屬、複製、消費及非生產等聯想在一起；在一九三〇年代，家庭在藝術上往往以情感的風俗畫方式來表現，而非以社會寫實主義者有意的政治意識觀察角度來表現。

　　事實上，從一九三〇年代只有少數作品是以描繪女性家務經驗或有薪工作爲主題。一些家庭世俗生活的辛苦掙扎，像是維持一個完整家庭、買最便宜的食物、僅能禦寒的衣服、餵飽飢餓的孩童等很少出現在視覺的圖像中；同樣的，剝削勞力的工廠的女性有薪勞工，或是秘書、店員、清潔工人也甚少出現在視覺藝術中。㉝女記者和通俗小說的作者，像是賀伯斯特(Josephine Herbst)、拉蘇兒(Meridel LeSueur)和瑟林格（Tess Slessinger）在一九三〇年代曾經寫過這類主題，尤其是在左派政治團體的雜誌常出現此類主題。雖然有不少版畫家幫一些左派的刊物製作新聞雜誌的插畫，只有少數是著重在這類主題。下列兩位女性創作出來的作品確實表達了這樣的主題，盧貝爾（Winifred Lubell）的一幅未標示創作年代的著色木刻版畫《女人的工具》(A Woman's Tool)（圖 11），對女性在家庭無止境的修繕表達了無限的同情，而葛若絲—貝蒂罕(Jolan Gross-Bettelheim)一九四三年的石版畫作品《家庭工廠》(Home Front)（圖 12），描繪了女性在第二次世界大戰期間取代男性在工業生產的工作。

　　對於某些女性藝術家來說，不論是替新政藝術方案或替她們自己

11 盧貝爾,《女人的工具》,
手繪明暗對照木版畫,
Collection Ben and
Beatrice Goldstein

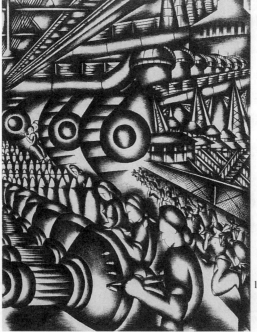

12 葛若絲—貝蒂罕,《家庭工
廠》,石版畫, 1943, 華盛
頓特區, 國會圖書館, Fine
Prints Collection

工作，感情投入和差異的衝突感覺使她們很難去完成這樣的主題。對於那些移民家庭而言，為了經濟生存所作的掙扎太痛苦也太熟悉；而對另一些人來說，專業技術本身讓她們遠離女性的家庭生活和沉重的勞力工作。由於不願面對在專業成就的男性世界中，女性被孤立的痛苦經驗及回憶，除了家庭變故和少數民族文化的描繪外，女性藝術家很少描繪在經濟蕭條下女性掙扎生存的情景。

雖然有些例外，但基本上女性對主題的選擇反映她們已盡可能除却她們女性的身分，強調她們和男性同輩間在主題上有著共同的興趣；這些同化於強勢男性的策略旨在幫助女性聲稱其專業平等，此現象在聯邦藝術方案中尤其值得注意。然而，如果這樣的聲稱讓她們在畫坊中受到尊敬，那麼只是在性別不平等的情勢上披上平等的外衣而已。

關於當時參與美國藝術家協會的女性的感受，可在比傑爾（Matthew Baigell）和威廉斯（Julia Williams）主編的《藝術家對抗戰爭與法西斯主義》（*Artists Against War and Fascism*）中──刊有當時的協會文件──找出一些線索。這遺留下來的文件透露了畫坊中平等及性別刻板印象間的矛盾，而這性別刻板印象不僅凸顯了此時大部分的兩性關係，同時也限制了女性在藝術上的表現。在一九三六年參與國家藝術協會的三百七十八位藝術家中有六十一位是女性。而協會本身三十四位演講者只有三位是女性，四十五位國家行政委員會（National Executive Committee）的會員只有三位是女性，其中兩位來自紐約。❸❹這些統計數字，和聯邦藝術計畫有百分之二十三的女性相比，顯示女性從畫坊移入較為公眾的領域時仍無法獲得性別的平等。

親密關係和友情下的兩性平等關係比較難釐清。一九三〇年代和左派激進分子有關的女性作家及行動主義者說，她們的專業工作並不

能保證能在這男性支配的政治和智力的討論中被傾聽。賀伯斯特在給波特 (Katherine Anne Porter) 的一封信中抱怨，她在一個酒吧中被一個男性作家「懇談會」所排擠，只因為她是女性。而艾倫 (Esther Allen) 則描述她對著正在她家客廳主持的一個政治會議的丈夫咆哮：

> 當你坐下大談改革時，我却像個奴隸被踢進廚房，我們
> 需要的是在這個屋子內的改革。㉟

　　部分女性藝術家也許感覺到了相同的傷害，但是在女性獲得投票權二十年後，平等主義所提供的專業同輩友誼的觀念却讓她們對回到女性的身分感到却步。帕克和馬考威茲曾經指出，女性在支持藝術家工會時和男性一樣好戰，她們甚至會替非洲移民的歧視問題站出來說話，但是她們不喜歡在藝術家中被看成另一個獨立的族羣。㊱

　　經濟蕭條時期的聯邦藝術方案讓許多女性有尊嚴有成就地生存下去，而在往後的十年，她們大部分在她們專業生涯中有著不凡的成績。一九三〇年代革新文體和主題發展賦與她們作品新的特色，然而此特色却被抽象表現派的發跡所超越。當一九五〇年代早期一些重要的藝術評論家將重建繪畫當成是強烈熱情的表現，他們對女性所聲稱她們與卓越男性一樣，在藝術創造上擁有智慧及情感特性的平等創作地位的聲明並未給予重視。

　　最近的研究再次重新評估了早期對兩次大戰之間寫實主義和現代主義發展所持的負面態度，而且也開始去解開一九三〇年代美國藝術意識形態和實際間的複雜糾結。㊲同儕平等主義的理想對參與新政方案的藝術家來說非常重要；它提供了一個分享經驗的理想境界，對女性藝術家專業平等主張極有幫助。而現在我們所要恢復的是對性別平

等的認知，在藝術的表現中，工業及城市環境、公眾領域的圖像所描繪的往往是男性。一般來說，專業主義鼓勵女性藝術家停留在舊有性別傳統的描繪，對兩性藝術家及廣大的觀眾來說，男性／公眾經驗的題材比女性／私人主題更為吸引人。而女性所反對的是，當代對女性優先被拿來當作藝術家描繪練習的對象，以及男性觀點和價值優先被表達的概念。當我們談論聯邦藝術方案中藝術家休戚與共的情誼時，不應忽略女性在這部分的參與，再者，我們也需賦與更多的關注在新政時代女性在藝術上爭取平等，以及遭遇不平等待遇所反映的專業同儕情誼平等理想境界和眾多兩性關係實例間的複雜情勢。

此篇論文是 1990 年在國家畫廊所舉行的中大西洋藝術史座談會(馬里蘭大學與視覺藝術高級研究中心〔Center for Advanced Study in the Visual Arts〕)的一篇報告。1991 年海倫·藍嘉版權所有。

❶如果沒有一九七〇年代晚期到一九八〇年代早期由 Karal Ann Marling, Helen A. Harrison, Marlene Park, Gerald Markowitz 所提供的新政年代女性藝術家獎學金，我這論文便無法完成。特別要感謝的是 Kim Carlton -Smith 讓我分享她在綠葛室大學的博士論文（1990），"A New Deal for Women: Women Artists and the Federal Art Project, 1935-1939" 之研究觀點，以及 Barbara Melosh 在她的《文化的產生》(Engendering Culture, 1991) 這本書出版前便先讓我參閱過部分章節。

❷財政部繪畫雕刻局雇用了大約 1200 位藝術家，而財政部藝術救濟計畫雇用了 446 位藝術家，但公共事業振興署／聯邦藝術計畫在一九三六年全盛時期一度雇用了 5000 位藝術家。財政部繪畫雕刻局的預算是 250 萬美元，財政部藝術救濟計畫約 80 萬，而聯邦藝術計畫是 3500 萬。此數據摘自 "Ten Crucial Years: The Development of United States Government Sponsored Artists Programs, 1933-1943. A Panel Discussion by Six WPA Artists," ed. Stephen Neil Greengard, The Journal of Decorative and Propaganda Arts 1（Spring 1986): 57.

❸請參照 Audrey McMahon 的官僚政治結構聯邦藝術方案下藝術家自由的評論；被引述於 Francis V. O'Connor, Federal Support for the Visual Arts: The New Deal and Now（New York, 1969), p. 47.

❹ Anton Refregier, New York City WPA Art（New York: Parsons School of Design, 1977), p. 73. 被引述於 Patricia Hills, Social Concern and Urban Realism: American Painting of the 1930s（New York: American Federation of Arts, 1983), p. 11.

❺李·克雷斯納接受 Eleanor Munro 的訪談, Originals: American Women Artists（New York, 1979), p. 108.

❻參見 O'Connor, *Federal Support for the Visual Arts*, p. 192，關於一九二〇、一九三〇和一九四〇年的人口普查。在一九三〇年的藝術家總數有 57,265 位，其中男性佔了 35,621 位，而女性則有 21,644 位。

❼Karal Ann Marling, "American Art and the American Woman," *7 American Women: The Depression Decade*, ed. Karal Ann Marling and Helen A. Harrison (New York, 1976), p. 13. 並參見 Amy J. Wolf, *New York Society of Women Artists, 1925* (New York, 1987), pp. 6-15，針對專業社會中女性參與的討論。

❽聯邦藝術計畫有四個專業狀態的評估標準，但大部分都是以最高標準被雇用。方案也允許某個百分比的「非援助」而想用提升品質及創作力的藝術家。這個百分比一開始佔有 25%，但最後在一九三八年時被降至 5%。請參照 O'Connor, *Federal Support for the Visual Arts*, p. 67.

❾帕克和馬考威茲引用了紐約市和紐約州的百分比，一九三六年時這兩處在公共事業振興署／聯邦藝術計畫的雇用比例是全國總數的 42%。請參照 Marlene Park and Gerald Markowitz, *New Deal for Art: The Government Art Projects of the 1930s* (Hamilton, N.Y., 1977), p. 20. 這些數據統計摘自 Francis V. O'Connor, "The New Deal Art Projects in New York," *The American Art Journal* 1, no. 2 (Fall 1969): 76-78.

❿Kim Carlton-Smith 曾經追蹤在一九三五到一九三九年間，紐約聯邦藝術方案被雇用女性的記錄。她的文件顯示約有 35%的藝術家是女性；而在雇用人數最多的一九三六年，整個聯邦藝術方案大約雇用了 600 位女性。Carlton-Smith, Appendix I, 305.

⓫此二組傳統的認知忽略了在一九三〇年代社會多層面女性複雜角色，尤其是較低階級的薪資勞工的參與；也未

能適當地反映女性的階級、種族或民族的認知。

⓬在歐康納、麥金辛（Richard McKinzie）、康翠拉斯（Belisario Contreras）、馬琳、哈里森（Helen A. Harrison）、帕克、馬考威茲的作品中都一再重複表達了一九三〇年代美國藝術研究的重要性地位，但這其中只有馬琳、哈里森、帕克和馬考威茲著重於女性藝術家的研究。然而，在美國文化的研究上，學者却特別陳述了新政年代的性別差異問題。請參閱 Barbara Melosh, *Engendering Culture* (1991); Molly Haskell, *From Reverence to Rape : The Treatment of Women in the Movies* (1974)；Marjorie Rosen, *Popcorn Venus :Women, Movies and the American Dream* (1973)；Janice Radway, *Reading the Romance: Women, Patriarchy, and Popular Culture* (1984).

⓭ Barbara Melosh, "The Comradely Ideal: Womanhood and Manhood in New Deal Murals and Sculpture", 此爲她在華盛頓特區國家女性藝術博物館（National Museum of Women in the Arts）的公開演說（1988 年 10 月 22 日）。

⓮請參閱 O'Connor, *Federal Support for the Arts*, p. 31，已婚與未婚男性之間給付尺度與差異的討論。在《藝術新政策》中（p. 20），帕克及馬考威茲特別提到，已婚的女性經常必須隱瞞她們的已婚狀態以獲得工作。

⓯ Riva Helfond, " Ten Crucial Years: The Development of United States Government Sponsored Artists Programs, 1933-1943. A Panel Discussion by Six WPA Artists," ed. Stephen Neil Greengard. *The Journal of Decorative and Propaganda Arts* I (Spring 1986): 57.

⓰ Helfond, " Ten Crucial Years," p. 48.

⓱歐斯在一九三五年接受《奧哈馬世界論壇》（*Omaha World-Tribune*）的專訪，被引用於 Susan Arthur, "Elizabeth Olds: Artist of the People and the Times," *Elizabeth*

Olds Retrospective Exhibition: Paintings, Drawings, Prints, Austin, Texas, 1986, p. 14.

❶❽ Anita Brenner, "Revolution in Art," *The Nation* 8 (March 1933): 268.

❶❾ 以上引用的海封和歐斯的評論著重於公共事業振興署／聯邦藝術計畫版畫藝術畫坊的情況。

❷⓿ 請參照 Jacob Kainen, "The Graphic Arts Division of the WPA Federal Art Project," in Francis V. O'Connor, *The New Deal Art Projects: An Anthology of Memoirs* (Washington, D.C., 1972), pp. 158-62, 其中關於方案的組織有詳細的描述。 因爲畫坊缺乏對酸蒸汽的通風設施，凹刻版畫必須在家裏處理。想在家工作的石版畫家必須利用方案的卡車將石頭在家裏和畫坊中來回運送。

❷❶ Kainen, pp. 158ff.

❷❷ 同上，頁 158。

❷❸ Richard McKinzie, *The New Deal for Artists* (Princeton, N. J., 1973), p. 85.

❷❹ 摘自 Mary Francey, *Depression Printmakers as Workers: Re-defining Traditional Interpretations*, exhibition catalogue, Utah Museum of Art, Salt Lake City (1988), p. 21 n. 19 (from Deborah Solomon, *Jackson Pollock* [1987], p. 80).

❷❺ 這些數字引自於 "The New Deal Art Projects in New York," pp. 76-78.

❷❻ 摘自 O'Connor, *Federal Support for the Arts*, pp. 69ff.

❷❼ 請參閱 Nancy Cott, *The Grounding of Modern Feminism* (New Haven, Conn., 1987), pp. 225-35, 對女性專業主義的討論。

❷❽ 男性凝視下對女性身體盲目崇拜的論述，例如，John Berger, *Ways of Seeing* (1972), Laura Mulvey, "Visual Pleasure and Narrative Cinema," *Screen* 16, no. 3 (Autumn

1975); Mary Ann Doane, *The Desire to Desire: The Woman's Film of the 1940's* (Bloomington, Ind., 1987); Griselda Pollock, "What's Wrong with Images of Women?" *Looking On: Images of Femininity in the Visual Arts and Media*, ed. Rosemary Betterton (London, 1987).

㉙ 比夏在她的畫室中繼續使用裸體模特兒，她的靈感來自在藝術學生聯盟中與 Kenneth Hayes Miller 學習文藝復興時代描繪。

㉚ 雖然一九二〇和一九三〇年代勞工不穩定時女性的積極參與，工會宣傳清楚詳細地描述了工業組織、工人剝削和強烈抗爭之間的重要關係，但都將女性勞工及罷工者排除在外。請參閱 Elizabeth Faue, "'The Dynamo of Change': Gender and Solidarity in the American Labour Movement of the 1930s," *Gender and History* 1, no. 2 (Summer 1989): 138-58.

㉛ Francey, p. 13.

㉜ Francey, pp. 19-20，法蘭西認爲版畫家對工業主題興趣的遞增歸功 Joseph Pennell，她是一九二〇年代的版畫家，也是在藝術學生聯盟中一位極具熱忱的老師。

㉝ George Biddle 和 Don Freeman 都曾描繪女人在經濟蕭條時期，家庭面對經濟損失的情景，Isaac Soyer 曾有數幅作品是以描繪女性勞工被剝削或不被雇用爲主題。比夏對年輕女性店員或政府雇員的描繪是相當有名的，而且她的這些作品主要在表現戶外工作環境、休息或同輩友誼的重要時刻。

㉞ *Artists Against War and Fascism: Papers of the First American Artists' Congress*, ed. Matthew Baigell and Julia Williams (New Brunswick, N. J.: Rutgers University Press, 1986), pp. 49-52.

㉟ Esther Allen, interview with Vivian Gornick, *The*

Romance of American Communism (New York, 1977), p. 133. 摘自 Paula Rabinowitz, "Women and U.S. Literary Radicalism," *Writing Red: An Anthology of American Women Writers, 1930-1940*, ed. Charlotte Nekola and Paul Rabinowitz (New York, 1987), p. 5.

❸❻ Park and Markowitz, p. 20.

❸❼ 近來對美國現代主義重新再評估的論述，包括了 Susan Noyes Platt, *Modernism in the 1920s* (1985)；John Lane and Susan Larsen, *Abstract Painting and Sculpture in America, 1927-1944* (1984); Virginia Mecklenburg, *The Patricia and Phillip Frost Collection: American Abstraction, 1930-1945* (1989). 對地方寫實主義意義之再評價之相關論述，尤其重要的是 M. Sue Kendall, *Rethinking Regionalism: John Steuart Curry and the Kansas Mural Controversy* (1986). 現今一些對於一九三〇年代女性的描繪及女性藝術家的重要研究，包括 Barbara Melosh, *Engendering Culture* (1991); Kim Carlton-Smith, "A New Deal for Women: Women Artists and the Federal Art Project, 1935-1939"（1990年綠葛室大學的博士論文）；Ellen Wiley Todd, "Gender, Occupation and Class in Paintings by the Fourteenth Street School, 1925-1940"（1988年史丹福大學的博士論文）。

24 李·克雷斯納就是 L·K

安·華格納

　　欲從性別分析的角度出發，有系統地詮釋李·克雷斯納以及她的藝術，能夠取材的資料實在一點也不少。以這位藝術家一幅最早期的肖像爲例（圖 1）：克雷斯納站在漢斯·霍夫曼（Hans Hofmann）工作室的畫架之前，可能正在製作某一幅她的老師將會如此評論的畫作：「這畫好到你不會知道這是一個女人畫的。」❶在一九四○年代早期，這絕對是一項讚美（至少在藝術圈是如此），但克雷斯納顯然對此評論不以爲然，照片上略帶敵意的氣氛，正巧妙地捕捉到她那反動的精神。然而，目前我們所擁有對她在此刻的自我特質最生動的描繪──無論是對其輪廓的大略描寫或者對其內涵的仔細形容──並不是這些繪畫或照片，它們都不比藍波（Arthur Rimbaud）《地獄中的一季》（*A Season in Hell*）裏的幾行文字來得貼

1　佚名攝影者,《畫架前的克雷斯納, 攝於霍夫曼工作室, 紐約》(*Lee Krasner at the Easel in Hofmann's studio, New York*), 約 1940 (取自芭芭拉·蘿絲 [Barbara Rose],《克雷斯納》, 1983)

切，正如一九三九年史華茲（Delmore Schwartz）所翻譯的：

> 我該把自己出讓給誰？
>
> 我應該膜拜什麼樣的野獸？
>
> 什麼樣的神聖形象該被攻擊？我該破壞什麼人的心靈？
>
> 我該辯護什麼樣的謊言？踩在什麼人的血跡之上？ ❷

即便只是首次閱讀，也可以感受到這些文字是暴戾與不斷重複的質問，藍波與世隔絕的瘋狂及浪子野性（mauvais sang）的結果和遺緒。這些問題，其實也是現代主義在其最佳狀態時不斷追問的問題——然而，很快地它們便不受重視了。

在一九四〇年代早期，克雷斯納堅持每天都要面對這些問題。她用黑色與藍色的大字將它們寫在工作室的牆上，一方面作爲一項私人的標誌，另一方面則作爲對自我的訊問。我認爲，這種舉動是她認同藍波《地獄中的一季》的方式——認同他摒棄純然的美、忠實信仰完全的現代，以及認爲只有遨遊深層世界方能尋得眞理的執著。藍波的詞句，以及克雷斯納將它們用來作爲繪畫題材的方式，替一種心理——性別化的閱讀——側寫構畫了初步的草圖；如果不能確切地說這側寫的外形完全是藝術家作爲一個年輕男子的描繪，至少可以確定的是，它所再現的克雷斯納——就像許多醉心於高層文化的女人——承繼了男人的智識世界與立場，並依照男人所設計的典型來創作。再則，她所遵循的典範，正如她在一九三〇年左右創作的自畫像所顯示的（圖2），並未嚴厲地質疑和檢驗自我、肉體存在、身分認同、以及作爲畫家的能力。❸

然而，謹慎地從性別議題的角度對克雷斯納所做的觀察，或許同

樣合乎邏輯地展現在某些不盡相同的領域裏,譬如漢斯・拿姆斯(Hans Namuth)為這位藝術家所拍攝的肖像照片(圖 3)所明示的,相片中的主角蜷縮在一張凳子上,她若有所思地看著她先生的藝術作品,而非正在製作她自己的作品。針對相同的情景,容我引述一九五〇年八月號——大約是拿姆斯的照片發表了一個月以後——《紐約客》(*New Yorker*)雜誌上一篇名為〈無遠弗屆的空間〉(Unframed Space)文章中的開頭數行。

我們到東長島(Eastern Long Island)上拜訪帕洛克並度過了美好的週末……在他的家,在泉區(The Springs)供人垂

釣的岬角前端，可見一片廣大、令人生畏的尤里西斯‧葛蘭時期（Ulysses S. Grant Period）結構風格的白牆板。帕洛克，一個禿頭、粗獷、看來神秘兮兮的三十八歲男子，在廚房迎接我們，在那裏，他以香菸和一杯咖啡作爲早餐，懶洋洋地看著他的妻子，前克雷斯納，一個年輕纖細的褐髮女子，同樣也是個藝術家，正彎著腰在烤爐上烹調紅栗果凍。❹

帕洛克太太——儘管從一九四五年開始，克雷斯納已經成爲她的合法姓名——急切地彎身在烤爐前烹飪，並開始進入畏懼這種火爐的現代主義式的焦慮情緒中，至少在它將紅栗烤成果凍的這段時間裏是如此。在這十一年的婚姻期間，妻子角色是克雷斯納逐漸從生澀到熟練的一個角色，儘管《紐約客》記載如此，她對婚姻的看法當然不完

3 拿姆斯，《克雷斯納，攝於帕洛克在泉區的工作室》（*Lee Krasner in Jackson Pollock's Studio at The Springs*），1950，紐約，拿姆斯遺產基金會

全局限在鍋碗瓢盆與圍裙炊事。畢竟，她那藝術波希米亞的特有角落早在許多精神分析性的論辯中被精彩地描述出來，那些言論，即使並非對婚姻完全避而不談，至少也語帶譏諷與輕蔑：你們或許還記得，帕洛克選擇在教堂舉行婚禮，當時羅斯科在一九四五年寫給紐曼的信中提到，「我盼望我們兩個人都能夠擁有禁錮家中而且豔冠羣芳的妻子，我們對於這樁前景黯淡的交易似乎都有著無可救藥的浪漫態度。」❺當然，這問題在於，即便知道婚姻是種前途黯淡的生意，也無法壓抑想要有個美麗妻子這種根深柢固的佔有衝動。而當記者前來拜訪時（話說回來，為什麼要選在那一個星期六的早晨烘焙果凍而不是作畫呢?），諷刺妳那妻子的角色更無法阻止媒體將妳塑造成某人的小女人。

很難不特別提到前克雷斯納的成就── 自一九四五年起至五〇年代早期，部分是因為它們看來是如此的經典、刻板。作為帕洛克太太意味著帕洛克的畫廊會在展覽前的緊急關頭找她去裝填信封。若從一個比較高層次的角度來看，這意味著整理、決定她先生作品的展覽資料：價格、買主、畫名。而《紐約客》也沒有忘了對這個角色記上一筆：「『該怎麼稱呼這幅畫?』我們問道。『我已經忘記了，』他一邊回答，一邊詢問式地看著他那隨我們一塊走來的太太。『我想，這叫做第二號，一九四九年完成，』她這麼說。」像這樣的服務是來自一個有組織能力的人的主動協助；然而，更值得一提的是，由於婚姻的因素，大眾已用帕洛克太太這個人取代了原本叫做克雷斯納的畫家。當然，P太太也被認定是可以畫畫的，甚至好到能夠參展，即便只是少有的一次展出。一九四九年，她與她先生一起受邀在席德尼・詹尼斯畫廊（Sidney Janis Gallery）參加「夫妻檔藝術家」（Artists: Man and Wife）的聯展。不管這兩個人對於肩並肩地曝光有著怎麼樣的信心，當展覽

評論刊出時，他們之間的互補性與關連性必然都會消失無蹤。試著讀讀看《藝術新聞》（Art News）的專文：「可以看到有一種傾向，就是這些太太們都『整理』（tidy up）了她們先生的藝術風格。克雷斯納（帕洛克太太）用了她先生的油彩與塗料，但將他那不受局限的奔放線條修改成乾淨整齊的小方塊和三角形。」❻

　　無論如何，任何對於克雷斯納身分的公開改造的論述都不算完整，如果它沒有記錄將她再次變回克雷斯納的過程的話。她死於一九八四年，而在一九六〇年代晚期與七〇年代時重新被認定爲藝術家。這種重新認定特別是來自女性主義藝術史家，不同於當時的其他人，她們並不僅僅把她當作了解帕洛克的絕佳資料來源。有趣的是，她重新適應的過程則被當時的媒體報導強化爲該時代的徵候，正如媒體記者首次對帕洛克的反應一般。在一九四九年，《生活雜誌》（Life）詢問這樣的問題，「帕洛克：他是不是美國目前在世最偉大的畫家？」而在一九七二年，《時代雜誌》（Time）則明確地宣佈克雷斯納已經「走出陰影」（Out of the Shade）。或許我應該說，這「走出陰影」的隱喻其實只不過是個試驗性的版本罷了，儘管明顯地它的陳腐並不足以遏止類似的情況重複出現。根據頭條新聞的報導，在往後的數年間，克雷斯納以種種方式「將帕洛克太太的頭銜放在陰暗的角落」，「展露了她眞實的本性」，變成了「以她自己爲主的藝術家」，「發現了她自己的聲音」，「走出陰影以獲得認定」，「跳出帕洛克的陰影」，並且逐漸地「從順從的門徒變爲自主的個人主義者」。

　　這些語句，不管是假惺惺的褒獎或「女性作爲倖存者」（Woman as Survivor）這類英雌式的歌功頌德，均如同目前我所摘引的生活點滴一樣，都是用性別化的語彙來描繪克雷斯納形象的證據。它們幾乎不可

能再變成別的樣子了，在那些語句之中，性別作為一種不甚穩定的社會現象，在社會實踐（包括女性主義的實踐）中不斷地被協調。我們還不能夠清楚地了解這一類社會現象的運作方式──特別是有關如何強化或放鬆塑造社會認同的限制與禁忌的邏輯。而且，我們同樣不甚明白它們在其歷史情境中的位置，不論是作為時代精神的樣版，或者，較不那麼廣泛地說，亦即就眼前這個例子而言，它們對戰後藝術次文化的建構過程所造成的衝擊。讓我用一個簡單的測錘來證明我們無知的深度──尼娜・李恩（Nina Leen）於一九五一年為《生活雜誌》所拍攝的《躁怒一族》（*The Irascibles*）這張惡名遠播但却精彩萬分的照片（圖 4）。一旦／假如你問及那個熟悉的問題，「誰是照片中的女人？」──她就是畫家荷達・史登（Hedda Sterne）──相對於分配給紐曼或馬哲威爾（Robert Motherwell）、葛特列伯（Adolph Gottlieb）、羅斯科，甚或是布魯克斯（James Brooks）的身分而言，她在文化圈內的沒沒無聞便被赤裸裸地呈現出來。此處的議題並不只是被遺忘的女性藝術家的地位（天曉得，我發現要主張她們缺乏地位**不是**議題焦點是相當困難的）。❼同理，對於她們作品的批判性回應的主題──例如，格林伯格（Clement Greenberg）於一九四四年稱史登的藝術為「一件充滿女性特質的作品」；或《紐約時報》（*Times*）的評論家於一九四二年將他探討全國女性藝術家協會的文章命名為〈我們應該加入淑女的行列嗎？〉（Shall We Join the Ladies?）；或者，又是格林伯格，在一九四七年的文章中模糊地希望葛楚・芭兒（Gertrude Barrer）將不會屈服於「阻礙女性天分發展的社會與文化限制」──正如我所說過的，這些批判性的回應本身並不是議題也不在議題的範圍裏。❽

在克雷斯納這個例子以及女性藝術家的普遍處境之中，我所關心

4 尼娜‧李恩，《躁怒一族》，1951，翻攝自《生活雜誌》，1951 年 1 月號

IRASCIBLE GROUP OF ADVANCED ARTISTS LED FIGHT AGAINST SHOW

The insolent people above, along with three others, made up the group of "irascible" artists who raised the biggest fuss about the Metropolitan's competition (following pages). All representatives of advanced art, they point to styles which vary from the dribblings of Pollock (LIFE, Aug. 8, 1949) to the Cyclopean phantoms of Baziotes, and all have distanced the museum since its director blessed them to "flat-chested" pelicans "strutting upon the intellectual wastelands."

From left, rear, they are: Willem de Kooning, Adolph Gottlieb, Ad Reinhardt, Hedda Sterne; (next row) Richard Pousette-Dart, William Baziotes, Jimmy Ernst (with bow tie), Jackson Pollock (in striped jacket), James Brooks, Clyfford Still (leaning on knee), Robert Motherwell, Bradley Walker Tomlin; (in foreground) Theodoros Stamos (on bench), Barnett Newman (on stool), Mark Rothko (with glasses). Their revolt and subsequent boycott of the show was in keeping with an old tradition among avant-garde artists. French painters in 1874 rebelled against their official juries and held the first impressionist exhibition. U.S. print in 1908 broke with the famous Ashcan School. The effect of the revolt of the "irascibles" remains to be seen, but it did appear to have swelled the Metropolitan's juries into turning more than half the show into a free-for-all of modern art.

的是藝術家的主體性（subjectivity），亦即知道自己作為藝術家的意識（一種與自己的藝術理念不可分離的意識）如何地在我先前所描繪的狀況之下成形。性別認同與藝術認同間如何形成一種不自在的和平關係？造成什麼樣的性別混合體？面對社會地位與經驗的轉變，例如，受到事業成敗或婚姻、生育、甚至是死亡等等的衝擊，藝術認同是如何被迫改造的呢？性別的刻板印象在這些情況之下便有著極大的作用。作為構成藝術生產的條件之社會現況，它們在藝術生產上留下印記、限制並且定義藝術生產的方式，正如同它們塑造藝術家的方式一

樣，它們爲當代創作中個人的地位與身分認同提供了躊躇、疑問的機會，以及信仰或抗拒的力量。因此，性別研究在此意謂著一種尚在成形的社會藝術史，而此歷史的目的將不在於裁定畫風的影響力，或者藉由抽象表現主義繪畫之技巧和象徵策略來決定優先順序或劃分藝術版圖。當湯姆霖（Bradley Walker Tomlin）在泉區的客房中看過克雷斯納的畫作後，他實際上從她的作品中領悟出什麼了嗎？當克雷斯納運用收斂的滴落顏料技巧時，那便是恐懼、依賴帕洛克的證據嗎？或者正好相反？無論如何，如果說我認爲這些根本不是重要的問題，那麼，在我看來要將克雷斯納「移出帕洛克的陰影」，挪到一小塊屬於她自己的、光亮的英雌領地，同樣是無濟於事的努力。正如同藍波的摘句點出了她私下的自我特性，有關克雷斯納與帕洛克結褵生活的紀錄均堅持：作爲一位畫家與一個個人，她或多或少都被迫要扮演那社會所定讞的角色。從性別議題的範圍出發重寫歷史並不是要顚倒「事實」──不論它們是什麼樣的事實；而是要將公眾與私人的再現，以及評估衡量藝術中女性地位的方式，都當成是決定該藝術家自我及其藝術的要素。

就克雷斯納的例子而論，這種重新書寫性別議題史的努力首先要做的就是注意所謂的「L.K.迷思」現象。這一語詞希望不只能強調克雷斯納在一九四〇與一九五〇年代時那種習慣性的中性簽名，同時也點出她那陰陽同體的別號(nom de guerre)（她一九〇八年出生時的名字爲蓮諾〔Lenore〕)，以及，更廣泛地來看，她對其姓名的自我意識及該姓名可能馬上喚起的刻板印象。她親身經歷了一個她總百談不厭的故事，在這故事裏，她姓名的開頭字母就是她在經紀人與批評家所掌控的藝術世界裏沒有姓名的表徵。在一次帕洛克拙劣地安排佩姬・古根

漢（Peggy Guggenheim）到其工作室參觀時，這對夫妻在樓梯的半途遇到她急速地奔下階梯。她焦躁、喃喃自語地問：「L.K., 誰是這個 L.K.? 我並不是要來看 L.K.的作品的。」現在克雷斯納這麼回想：「在當時，天殺的她當然知道誰是 L.K., 那些話聽起來眞有如一根硬刺。」❾簽署 L.K., 或者是毫不簽名（當她拒絕簽名時，帕洛克曾經幫她簽過一次名），或者讓她的簽名僞裝成繪畫造形的一部分──就某個層次而言,這些策略就是她的反抗方式：她不願因爲作品被認出而被視爲「是個女人的作品」──出於一種相同的反抗心理，她在一九四五年時拒絕加入（甚至是在古根漢的要求之下）一羣女性藝術家的聯展。❿

當然克雷斯納知道她是個女人，而且，我認爲，有時候她對這個事實非常恐懼。儘管如此，這樣的認知與恐懼一起被使勁地排除在她的藝術之外。就某一點而言，她這麼做是因爲她受過比霍夫曼老掉牙的評語更多的學院訓練。她的繪畫訓練始於一九三〇年代的藝術課程，當時，不論傳統或者現代藝術課程都基於藝術是可以被教導的這樣的前提來運作；亦即不論藝術的程序、邏輯和語言所被理解、分析、定義及不斷複製的內涵爲何，這些行動甚至也可以讓女人來實行，然而條件是她得像個男人一樣作畫──也就是說，她不能自作主張，以任何可以被稱作細緻的或漂亮的方式來畫畫，應該怎麼畫就得怎麼畫。在《藍方格》（Blue Square）（圖5）這幅畫裏，克雷斯納就是那樣地做：強調她不是個她者(other)，她可以像男人一樣作畫──隨便舉一個例子，就像高爾基（Arshile Gorky）一樣──她運用了一種可以展露某種自信但又不失原創性的方式，而這方式正承續了立體主義的傳統，並表現出一種統合一羣創作者之可共通互用的抽象風格。或許，我們可以如此形容《藍方格》這樣一幅畫的信條：就像我的歐洲畫家父親

們一樣,我堅信形式——以線條、平面和顏色來表現幾何圖形——是
一種語彙,一種肯定的措辭,它的語法正構成了一種圖畫式的隱喻,
而這便是繪畫。阿們。這樣的信仰明顯地對克雷斯納而言是一種動力;
她在一九三〇年代的紐約皈依這個信條的事實,同樣也是一種力量的
來源。在那相當關鍵的數年之間,由於政府干預的結果,男性藝術家
與女性藝術家可以在藝術經紀/評論系統的局限之外創作。

　　遇見帕洛克之後,克雷斯納便失去了她的信仰。她至少有一年以
上不再作畫,而當一九四四年她重新出發時,她只能夠畫出厚重生硬
的灰色表面——她稱此為灰板塊。她抱怨影像拒絕浮現,然而當它真
的出現時,明顯地,表達及評斷它的信條卻已改寫了(圖6、7)。在一

6　克雷斯納，《抽象第二號》，
　　1946-48，紐約，米勒畫廊

7　克雷斯納，《夜光》，1949，
　　紐約，米勒畫廊

九四〇年代晚期，一些作品像是《抽象第二號》（*Abstract No. 2*）及《夜光》（*Night Light*）的領土已經割讓給帕洛克，很明顯地她的策略亦然，最重要的是，藝術的根源和隱喻這兩項互相關連但可以分開對待的本質。帕洛克認爲抽象藝術乃在對抗自然並且要源自自我的觀念，現在已經變成克雷斯納的了，它爲叫做 L.K. 的這個人帶來了幫助但同時也帶來了危險。倘若你以前的繪畫行動完全出於智慧與控制，那麼，這源自自我的繪畫——自感應、冒險及意外中創發圖像——眞的能夠被完成嗎？將符號與線索留予自我（不僅是其潛意識而已，還包括了它的身體動作）不是一件很危險的事嗎？——它們難道不會將觀者帶回一種畫家致力隱藏的身分認同上嗎？這樣的藝術，像帕洛克的作品一般，難道不會被抨擊爲僅僅來自情緒及心理的驅動力嗎？我相信，面對這些危機時，克雷斯納重新改造得自帕洛克的觀念，全心接納一連串策略性的疏漏；最重要的，她避開了所有迷思、神怪信仰和猶太神祕哲學的召喚，以及當時藝術界十分流行並在帕洛克手中獲得極致發揮的圖像遊戲，不管是初期的或是實際的遊戲。在克雷斯納的手中，帕洛克的技巧變成洗鍊的、反對修辭的，並被那些強加在畫面上有如擋版的設計註銷掉了——比如黑色的網絡或者層層疊疊的白色小點，這些設計各以不同的方式抵制及壓抑傾倒滴流的能量。這些技巧一旦固定下來，如同收藏在現代美術館的一九四九年畫作《無題》（*Untitled*）（圖 8）所顯示的一樣，這些擋版設計意味著她的作品不會淪爲意象，甚至是行動的影像（imagery of action）。作品的畫面處理保持了一種平均的顆粒狀態；雖然可以各自分離，它的圖像印記均有著相同的大小；這些圖樣看起來，倘若不是急切地要撇清任何涵義，那麼至少也是不願有任何的意義。這並不是說它們與秩序的理念毫無關連，甚或就這

8　克雷斯納,《無題》,
　1949, 紐約, 現代
　美術館, Alfonso A.
　Ossorio 捐贈

個例子而言，不涉及任何書寫的承諾；它們之中並沒有一個清楚的象
形文字或者是原始的文字圖像──看來比較像是一個字母或是一個或
二個數字。但是，這種書寫的承諾已被駁斥、抗拒並且被扭曲為接近
崩解邊緣的符號。作品的意義因此被保持在一種撲朔迷離的層次上，
眼看就要接近核心，但却立刻被阻擋下來了。

　　實際上，由於她體驗過帕洛克與立體主義決裂的糾葛，克雷斯納
藝術的本質，對我來說是她拒絕在繪畫中製造一個自我。我之所以提
到她的抗拒，並非要去重複另一個專橫的現代主義式的否定，雖然我
認為這有助於為她在一九四○年代晚期與一九五○年代早期繪畫的最

佳成就定名。我亦認為，更有助益的是認清這反抗策略的效果，透過她對顏料的運用方式——殫精竭慮所努力贏來的——這抗拒直接地解決她所面對的爭議性問題：亦即如何建立迥異於帕洛克的差異性，但却不致於被認為是女人的差異性（the otherness of Woman）。而她的社會處境——作為一個妻子——正好提高了這抗拒行為的迫切性。

當一九五一年十月底她在貝蒂·帕深思畫廊（Betty Parsons Gallery）舉辦第一次個展的時候，這些攸關藝術自我的問題到達了一個沸點。自兩年前「夫妻檔藝術家」的挫敗之後，她就不曾在紐約舉辦過任何展覽；亦即在一九五五年以前她不會在這個城市參展。該畫廊執行了許多例行的工作：在《紐約時報》及《先鋒論壇報》（Herald Tribune）上刊登廣告，發佈新聞稿，舉辦開幕儀式，聘請一個領取兩塊五美金辛苦報酬的升降梯管理員，擬定一份報價的明細表，當然，就算沒有出版展覽目錄，仍然有簡略的生平介紹。❶展覽資料上顯示她的年齡是三十九歲，再過十天便四十歲了，然而，那比實際年齡少了三歲。這只不過是純為這次首展所杜撰的胡扯淡：這項刻意的經營，不論怎麼看都是要趕在她的關鍵年齡之前公開地奠立一個象徵性的文化里程碑。在這展覽之後，類似的年齡焦慮症狀只有再度倍增，克雷斯納不是毀壞就是再利用這十四幅參展作品，因此最後僅留存了其中兩幅：其一在一九六九年出現於紐約現代美術館（圖9）；另一幅倖存者是一件巨大的油畫作品，目前收藏於羅伯特·米勒畫廊（Robert Miller Gallery）（圖10）。❷另外，有兩張照片留存下來——價格明細表上的四號和十二號（圖11、12）。除此之外，就沒有什麼值得討論的了，但這却足以確認該展的目的之一，便是要在公開場合以及畫作上衡量她自己和帕洛克之間的距離，後者的年展在二十三天之後亦即將在帕深

9　克雷斯納,《無題》, 1951, 紐約,
　　現代美術館, Mrs. Ruth Dunbar
　　Cushing Fund

10　克雷斯納,《無題》, 1951, 紐
　　約, 米勒畫廊

11 克雷斯納，《無題》，1951，已毀損，
華盛頓特區，翻攝自帕森思文件集
（Betty Parsons Papers），美國藝術
文獻資料庫（版權所有：史密斯索
尼協會）

12 克雷斯納，《無題》，1951，已毀損，
華盛頓特區，翻攝自帕森思文件集，
美國藝術文獻資料庫（版權所有：史
密斯索尼協會）

思畫廊揭幕。

　　就某方面而言，這個策略是成功的，因爲這一回評論家們都將心思放在克雷斯納身上。他們清楚地表示這十四幅油畫均運用了細緻均勻的色彩平面——他們談及靜默的黃、灰、以及淡紫色——這些評論方式如此寫著：「安靜的」、「小心謹慎的」、「和諧的」、「克制的與和平的」、「莊嚴的與深思熟慮的」、「安靜而不具破壞性的」、「甜美地醞釀的」，當然，還有「以女性的精確來表現的」。❸如果沒有「安靜而不具破壞性的」這個詞，人們可以輕易地想像一串更糟的形容詞；再則，導致這些形容詞的效果其實是克雷斯納刻意製造的；帕洛克認爲這些畫是她迄今最好的作品。實際上，這十四幅繪畫老早就被設計好要作爲一個統一的展覽、一種非常有計畫的一字排開，而此事實的證據是再明顯不過了。克雷斯納顯然在帕深思畫廊決定提供她一個展覽機會——一個基於她懸掛工作室中的一系列大型油畫之展覽承諾——之後才發明這種新形式。這些畫作並沒有留存下來；我們僅能從拿姆斯的聯繫紀錄中來認識它們（圖13）；它們那大塊黑色與白色的類具象化的抽象風格，似乎極爲淸楚地顯示出一九五一年帕洛克展覽時所將採取的方向。相對的，克雷斯納踏上另外一條道路，選擇了現代美術館那張畫的低調作風，結果，評論絲毫不提帕洛克，也因此完全不談克雷斯納的婚姻關係。然而，**過去評論**這些圖片的用詞——刻意相異於帕洛克的閱讀方式，加上它們對謹愼與抑制、安靜與和諧的強調——必然嚴重地打擊了這畫家，因爲這有如指出了她的背叛——在這個例子裏，背棄了《地獄中的一季》那桀傲不馴、自我凌虐的現代主義。這裏，對帕洛克的否定最後導致了一種極易與女性氣質的狀態與心理習性劃上等號的中性狀態。那樣的態勢對 L.K.是相當不利的——最重

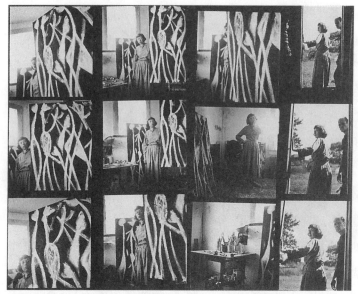

13 拿姆斯，《聯繫記錄：克雷斯納於帕洛克在泉區的工作室》(Contact Sheet: Lee Krasner at The Springs Studio)，1950，紐約，拿姆斯遺產基金會

要的，對於她絕對堅持要以這種叛逆方式進入高層文化的可能性，以及將該文化變成屬於她自己的領土而言，是非常負面的。因此，她放棄了（帕洛克會說這是個錯誤的抉擇）一種女性化標籤得以被安裝於上的圖畫策略。

我不願以裁決該舉動對錯的方式來結束本文，雖然你們可能會認為這篇文章或許將有一個更好的結尾，如果它能夠展現出克雷斯納欣然接受了差異性（difference）、深入探索「女性的精確」所隱含的意義的話（然而，要記得，在一九五一年這個詞意味著某些特殊而且相當恐怖的事──得知克雷斯納在一九五四年首次和一羣女性共同展出，我個人便感到相當滿意了）。不過，她以畫家身分成為公眾人物的時間發生得較早，情況也較為不同；況且，這過程發生的方式是艱辛而且

依舊是問題重重的。倘若能夠合理地去想像克雷斯納創造了個人的迷思；她想像著、恐懼著、憎惡著公眾對其繪畫的接受方式；或是將觀者的期待與回應再度整合到她的藝術之中，這乃是因為這樣的自我定義與生產策略，以及該策略在公共領域中的扭曲，持續地協調個別藝術實踐——無論是男性或女性的實踐——與它在社會空間中的再現形式之間的互動關係。公眾化——公然地製造一個自我——意味著失去主控權及承擔一切的後果；甚至，有時候必須在自我和性別發生劇烈衝撞之後還得去撿拾殘餘的碎片。

選自《表現》第 25 期（1989 年冬季號）：42-57。1989 年加州大學出版社版權所有。本文獲作者與加州大學出版社同意轉載。

❶這件事的正式記載，以及目前有紀錄可循的克雷斯納生平資料，多來自於她與辛蒂・寧瑟（Cindy Nemser）的訪談。這發表在 Cindy Nemser, *Art Talk: Conversations with Twelve Women Artists* (New York, 1975), pp. 80-112. 記述一九四〇年代克雷斯納生涯發展的另一份基本資料是愛倫・藍道（Ellen G. Landau）所著的前後兩篇文章："Lee Krasner's Early Career," *Arts*, October 1981, 110-22; November 1981, 80-89. 亦可參閱 Barbara Rose, *Lee Krasner* (New York, 1983).

❷ Arthur Rimbaud, *A Season in Hell*, trans. Delmore Schwartz (Norfolk, Conn., 1939).

❸在此該注意的是，克雷斯納的自我再現，藉著在她那努力刻畫的雌雄同體角色中，運用了與辛蒂・雪曼作風相當類似的手法，謹慎地迴避了大多數的女性刻板印象。短袖的棉布襯衫、圍裙及削薄的短髮，對照著矮叢背景的方式，嚴肅而且有條不紊，簡直就「像個男孩一樣」。

❹ [Berton Roueché], "Unframed Space," *New Yorker*, 5 August 1950, 16.

❺羅斯科一九四五年七月三十一日致紐曼夫婦的信（Newman Papers, Archives of American Art, Smithsonian Institution）。我要感謝李嘉（Michael Leja）將他對於一九四〇年代紐約藝術文化的研究成果與我分享。

❻ G. T. M. [Gretchen T. Munson], "Man and Wife," *Art News*, October 1949, 45.

❼雖然女性藝術史研究發展了將近二十年的時間，這學科的主導歷史中拒絕囊括女性藝術作品的積習依然無甚變化，欲知其中理由，詳見葛蕾塞達・波洛克的分析。Griselda Pollock, "Vision, Voice, and Power: Feminist Art History and Marxism," *Block* 6 (1982): 2-21.

❽有關格林伯格對於史登的裁決，見他刊於 *Nation*（1944

年 5 月 27 日）的評論，這篇文章重刊於 Clement Green-berg, *The Collected Essays and Criticism*, ed. John O'Brian, vols. 1 and 2（Chicago, 1986）, 1:209-210；朱沃（Edward Alden Jewell）所寫的評論〈我們應該加入淑女的行列嗎?〉刊載於他的固定專欄, "American Perspectives," *New York Times*, 11 January 1942；格林伯格對於芭兒未來的擔憂，首次刊登在 *Nation*（1947 年 3 月 8 日），並重刊在 *Collected Essays*, 2:132。一九四○年代評論語言——它的性別刻板印象和期盼——所呈現的普遍議題仍然尚待研究。似乎值得檢驗格林伯格以及其他藝評家獻給藝術家的溢美言辭中明顯包含性別認同預設的程度。舉例而言，提及巴基歐第時，格林伯格寫道：「巴基歐第……是個道地的、天生的畫家，而且是個完全的畫家。他用單一的噴筒作畫。」談到馬哲威爾，他說：「他作品（油畫與拼貼）一貫的質地是醜陋的，一種空間構圖與線條描繪上的不安全感，比起他水彩畫的優雅，我是偏好前者的。」（這兩段話摘自 *Nation*, 11 November 1944; *Col-lected Essays*, 1: 239-41.）很明顯的，這重點並不在於男人的作品不能被貶為優雅的（graceful）。不過，這評論的偏見——討厭優雅，讚美醜陋——如何特別限制女性藝術的被接受程度，仍然有待判定。如果一個男人能夠畫出比女人的畫更為優雅的作品，他是不是還或多或少可以被人接受? 當然，朱沃在一九四二年的評論中透露，按照慣例，女人均被期待要「更努力地嘗試」，才能比「普遍程度」優秀：

　　很高興能夠報導全國女性藝術家協會年展是目前最令人興奮的展覽。不過，雖然它包含——再確定也不過了——許多品質良好且具競爭性的作品，但總體而言，就是缺乏了天才的光芒。個別作品或許可以稱得上傑出，如果有任何人膽敢否定作品中常見的純熟技巧和流暢筆

法，他［原文如此］一定是不知道自己在胡言亂語。但
除了那以外，我認爲這個展覽整體而言並未好過——應
這麼說，「普遍程度」。今日，必須多投注一點在藝術上，
方能期待鼓勵的掌聲。

到今天，英國女性藝術史學者可說最成功地將語言不只
當成性別預設的人造物，更當做是實踐性別預設的基本
工具。例見 Rozsika Parker and Griselda Pollock, *Old
Mistresses: Women, Art and Ideology* (New York: 1981)；
Griselda Pollock and Deborah Cherry, "Woman as Sign in
Pre-Raphaelite Literature: A Study of the Representation
of Elizabeth Siddall," *Art History* 7, no. 2 (June 1984): 206
-27；Hilary Taylor, "'If a young painter be not fierce and
arrogant, God...help him': Some Women Art Students at
the Slade, 1895-99," *Art History* 9, no. 2 (June 1986): 232
-44.

❾ Nemser, *Art Talk*, 88.

❿ Landau,"Krasner's Early Career," part 2, p. 82. 雖然她的
姓名被登記在出版名單上，但是克雷斯納的作品並沒有
參展，這事實顯示她在最後關頭才決定撤展。

⓫這些細節以及其他有關一九五一年展覽的摘錄，來自於
frames 123-25, Betty Parsons Papers, Archives of Ameri-
can Art。

⓬在一九六九年，這張現代美術館油畫由克雷斯納當時的
藝術經紀人馬堡畫廊 (Marlborough Gallery) 購得。我要
感謝羅伯特‧米勒畫廊願意將他們收藏的許多幅克雷斯
納的作品展示給我。

⓭這些語句引自下列評論克雷斯納個展的文章：R. G.
[Robert Goodnough], *Art News* 50 (November 1951):
53；D. A. [Dore Ashton], *Art Digest*, 1 November 1951,
56, 50; Stuart Preston, *New York Times*, 21 October 1951；

undated clipping, "Abstract and Real," October 1951, frame 123, Betty Parsons Papers, Archives of American Art. 必須指出，克雷斯納並非唯一在那一年舉辦個展之後受到冷落的抽象表現主義藝術家；對於紐曼展覽的回應也是同樣地糟糕。當然，還有男性藝術家作為帕洛克的他者所面對的問題。此處，我的重點在於，當藝術家是個女性的時候，藝術生涯中「習以為常」的現象——舉例而言，批評、展覽及影響力等等——可能會變得更是問題重重。

25 歐姬芙與女性主義

定位的問題

芭芭拉‧布勒‧萊尼斯

歐布里恩（Frances O'Brien）在一九二七年見過歐姬芙後曾經作了以下的評述：

> 假如要說歐姬芙在工作之外有其他喜好的話，那便是她對於自己性別的興趣和自信……你若要獲得她的尊重，必不能稱她為「史提格利茲太太」。她深信女性是一個完整的個體——對歐姬芙而言，女性不僅在權利上與男性平等，更重要的是女性與男性負有一樣的職責，當中最要緊的便是「自我實現」。歐姬芙即是這項信念的縮影。❶

最後，歐姬芙成為自我實現的女性與藝術家的縮影；也因此，當一九七〇年代的女性主義藝術家在

思考類似的自我實現意識時，自然而然地把她——此時歐姬芙已經高齡八十歲了——視爲她們的精神導師。她們積極推崇這位女性藝術家的成就，她的某些繪畫甚至被公認爲是最能表徵女性的經典作品。她們尤其留意到歐姬芙作品構圖的核心與女性性器官的高度類似性。

例如，一九七三年茱蒂‧芝加哥與米麗安‧夏皮洛指出，在歐姬芙的《夾雜黑、藍及黃色的灰線》（*Gray Line with Black, Blue, and Yellow*）（圖 1），其「構造猶如開向一處黑暗、薄如蟬翼的膜腔的陰唇」，她們繼續描述畫面中心的「開口」，形容它由「一連串優美的皺摺所組成，這些皺摺恣意跳動，像是陣痛的振顫收縮……經過一段晦暗的運動逐漸攀向高峰，那種感覺就好比性愛中最敏感的陰蒂所感受到的。」在逐一檢視完那些她們認爲是「歐姬芙的女性特質」的意象之後，她們下了結論：「她作品所表現的層面遠比一般人習見的男畫家一生的所有作品還廣」；因此，「她的作品開啓前所未有的，特別是男性所不能察見的人類表現力的可能性。」❷

而同時，藝術史家琳達‧諾克林認爲歐姬芙超大尺幅的自然物主題繪畫是一種獨特的象徵寫實主義典型，當代一些女性藝術家也有這類型的創作。她並以歐姬芙的《黑色鳶尾花Ⅲ》（*Black Iris III*）（圖 2）來佐證她的論點，她形容這幅畫是「奇幻而精確的植物意象，同時也構成令人驚訝的女性生殖器官的象徵……『鳶尾花—女性生殖器官』的關連是立即而直接的。」她稱《黑色鳶尾花Ⅲ》這類的繪畫是「寫實的擬語，使人聯想到女性，」而歐姬芙則是「一位重要的女性藝術家……這些意象是她的商標。」❸

不過歐姬芙可不這麼認爲，她顯然不把那些對她的藝術的種種推崇或批評當一回事，她拒絕接受女性主義者的觀念，通常也不願意支

1 歐姬芙，《夾雜黑、藍及黃色的灰線》，1923，休士頓美術館，Agnes Cullen Arnold Endowment Fund

持她們的各種計畫。例如，當一九七七年哈里斯和諾克林籌畫「四百年來的女性藝術家」(Women Artists —— 1550-1950)展覽時，歐姬芙就沒有與她們合作。諾克林解釋說：「歐姬芙不僅拒絕提供她的花之系列作品參展，也不願那些畫出現在展覽目錄上，也許她怕這些作品被置於女性藝術家的作品之列而遭到誤解。」❹一九七三年歐姬芙接受

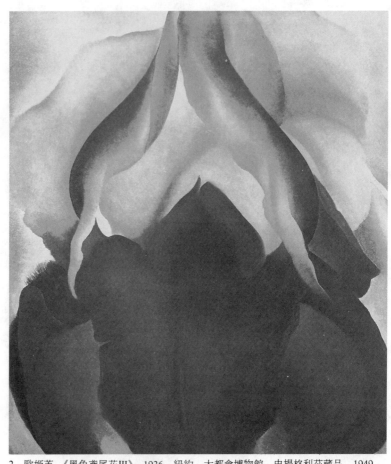

2　歐姬芙，《黑色鳶尾花III》，1926，紐約，大都會博物館，史提格利茲藏品，1949

《女性藝術期刊》的訪問時，她告訴艾琳‧莫斯（Irene Moss）的話最能總結她的立場：「我厭倦了這類訪問，而且我很懷疑自己還能再講什麼令那些人感興趣的東西。」❺

歐姬芙對「那些人」所抱持的態度引起許多的臆測。在接近九十歲高齡時，她自己的態度才逐漸明朗化：她覺得那些女人對她並沒有什麼幫助。她如此形容一本有關於女性藝術家的書：「一個愚蠢的主題……描寫女人，或者描寫藝術家，我看不出兩者有何必然的關連。就我個人而言，只有男人曾經幫過我。」❻在一九二〇年代她嶄露頭角時，歐姬芙是一位傳播媒體公認的女性主義者，也是激進女性主義團體國家婦女政黨（National Woman's Party; NWP）裏活躍的一員。❼半世紀之後，歐姬芙不願再與女性主義藝術家或藝術史家並肩齊步，是否意味著她已經厭倦女性主義了呢？

我認為事實並非如此。儘管現今並無任何跡象能證實歐姬芙在一九七〇年代仍是個熱中的女性主義者，在此，我將說明歐姬芙作為一個女性主義者比她在一九二〇年代毫不遜色。進一步，我要嘗試解釋為何她在晚年對女性主義的觀感一如芝加哥所形容的「與女性藝術劃清界線」❽，我也將討論歐姬芙所深惡痛絕的，一九七〇年代由女性主義者所定義的「女性藝術」的概念——由於歐姬芙決心澄清評論者指稱她為「女藝術家」，她自一九二〇年代起就惕勵自己成為一個藝術家，而非一個女性藝術家。

歐姬芙早年能夠被評論者們發掘，主要是史提格利茲的大力推介，史提格利茲關於創造力的理論以及歐姬芙自己獨特的創作能力，是一把探究她為何自許成為一個藝術家並且果真如願以償的鑰匙。在一九一九年一篇論文中，歐姬芙歸結她的想法：女性擁有藝術創作的潛力，

並且「可與男性所創造的藝術平起平坐」❾，暗示女性的創造力將掙脫傳統的樊籠而出——這個樊籠過去總是圍繞在繁衍子孫的女性天賦上。一九一六年史提格利茲在「291」的一場展覽中推薦歐姬芙的藝術，包括她的十幅炭筆素描——其中有《特別第九號》（Special No. 9）（圖3）——在此之前，他便籌辦馬莉安‧貝克特（Marion H. Beckett）、凱薩琳‧羅德（Katharine N. Rhoades）及普瑪拉‧科曼‧史密斯（Pamela Colman Smith）等人的作品展，充分顯露對女性藝術家的推崇。

但是歐姬芙的藝術對史提格利茲而言完全不同。一九一六年十月號的《照相機作品》（Camera Work）雜誌上，史提格利茲清楚地表明

3　歐姬芙,《特別第九號》,
炭筆畫, 1915, 休士頓,
The Menil Collection

他的看法，他相信歐姬芙的作品超越了其他的女性藝術家：「由於有了歐姬芙小姐的作品參與，這次展覽吸引了許多觀眾，並且激發他們非凡的興趣和討論。這是『291』過去舉辦的展覽所未曾有的……歐姬芙的畫對心理分析的觀點具有高度熱忱，是她的獨到之處。『291』從來沒有見過女性如此坦率表達她們自己的作品。」❿

同時史提格利茲也出版有關這些作品的論文集，作者包括同時有作品參加該次展覽的查爾斯・鄧肯（Charles Duncan），以及積極參與該次展覽的艾芙林・索爾（Evelyn Sayer）。鄧肯形容歐姬芙的造型「細緻、遼闊而溫柔」。他指出歐姬芙的作品中傳達出一種「新穎的官能主義火焰和潮流」，並且認為它們的靈感可能來自可見世界之外的東西。⓫索爾則很確定這些作品源自歐姬芙的想像，她視這些作品為女性的宣言：「要寫這位女畫家作品的評論使我感覺戰戰兢兢。我震懾於它們的坦白，為它們的自覺感到驚喜與喝采。她為性別意識的陳述開拓了廣闊的前景。」⓬

當史提格利茲在一九一六年一月第一次看見歐姬芙的作品，立刻看出它們出自女性的手筆：「它們是多麼醇美質樸——你可以看見一位女性創作它們——她是位不凡的女性——胸襟廣闊，比一般的女性氣度恢弘，敏銳善感——看這些線條，我確知她是一位女性。」⓭鄧肯與索爾的觀察更確定了史提格利茲首次提出的概念，這位「不凡女性」的藝術正是女性本質的具體形象。他以佛洛伊德的理論來解讀歐姬芙的作品「對心理分析觀點具有高度熱忱」，這點同樣也受到鄧肯和索爾兩人的支持。

史提格利茲在〈女性與藝術〉（Woman in Art）中指出，歐姬芙具有卓越的表達能力，足以超越男性老師給予她的訓練而青出於藍：「過

去很少有女性嘗試以繪畫來表達她們自己……在歐姬芙之前，我所見到的少數這樣的嘗試都力道薄弱，它們基本的力量和隱藏在作品背後的觀點都不夠強勁，無法掙脫男性的桎梏。女性感到害怕，她們有心結，一種男性的鬼魅盤據在心裏。」雖然他並未說明歐姬芙作品裏「基本的力量與觀點」源於何處，却形容她是「無懼的女人」，能表達自己的立場，而過去的女性藝術家則選擇隱諱。⓮

他更進一步斷言歐姬芙的創造力比任何男性都毫不遜色，不過由於史提格利茲也同意廣爲人所接受的，男性與女性的基本感覺「因他們的性別構造而有不同」（史提格利茲稱此感覺爲「凝聚藝術的主要創造力量」），這使得一九一九年這項意義非凡的聲明失色不少。他說，「男女對世界的**感受不同**……女性藉由她的子宮接納這個世界，那是她最深刻的感覺根源。」⓯史提格利茲認爲兩性在藝術上應該具有平等地位，從而採取一種革命性的立場；然而他同時也認爲男性與女性生物本性上的差異，兩性的範疇有別且不相等。這個態度沖淡了他革命性立場的強度。⓰

他對於歐姬芙看法的矛盾很清楚地顯現在一九二一年紐約安德森藝廊（Anderson Galleries）回顧展裏歐姬芙的四十五張照片上。他以一些照片來凸顯歐姬芙是一位果決、獨立的女性，一位藝術家——傳統上女性被排除在這個範疇之外。而其他的照片則將歐姬芙呈現爲一位神祕女郎，基於自身的女性特質而探測她自己的身體。這些坦率而令人印象深刻的裸照渲染了整個展覽會場，以致削弱了史提格利茲原先所要陳述的，關於歐姬芙作爲一個獨特的藝術家及女性的效果。藉著歐姬芙在她的作品前面擺出某些姿態的意象（圖4），他更確信歐姬芙的表現方式與她肢體密切的關係，並且透露出其與女性性經驗的關連。

4　史提格利茲，《歐姬芙：肖像》(*Georgia O'keeffe: A Portrait*)，凝膠銀化沖印，1918，
華盛頓國家畫廊，史提格利茲藏品

史提格利茲對歐姬芙及她的作品的觀點，深深影響他的好友哈雷（Marsden Hartley）和羅森費德，他們兩人一九二一至二二年間的論文更進一步渲染歐姬芙作品的色情意味，並言之鑿鑿地斷言她深以女性的天賦爲苦。❶這段引述自哈雷的敍述經常被拿來參照史提格利茲的攝影照片，哈雷形容歐姬芙爲「無懼的女人」，哈雷說：「從歐姬芙身上……看見一個女人轉向內在的天地，她以深邃的大眼睛、緊抿著的嘴巴睨視這個紛紛擾擾的世界……歐姬芙的照片……是逼眞而不知靦腆爲何物的個人文件，一如它之存於繪畫，以及其他的藝術之中。此處所說的不知靦腆意指不適切的裸露……作品……震撼實際生活的經驗。」❶

　　羅森費德的觀點反映了史提格利茲的照片與〈女性與藝術〉所表達的看法。例如：

　　　　畫家時而絢爛、時而冰冷的純粹顏色，顯示女性自身的
　　　兩個面向，它完全收納了自然的限制，淨化了她的性別。她
　　　的作品有如具光彩奪目、耀眼的女性一般。她巨痛而狂喜的
　　　高潮使我們終於了解那些男性一直想弄清楚的事。在此，就
　　　在這些作品裏，記錄了女性獨有的認知方式。器官與性別的
　　　敍述不同。女性，如常言道，總是憑藉感覺行事，當這種感
　　　覺來自於子宮時特別的強烈。❶

　　哈雷和羅森費德的看法——認爲歐姬芙的藝術與女性的性經驗有關——很有魅力。它是一九二三年歐姬芙首次主要展覽時被拿來評論的主題，並且使得當時許多評論者在檢視她的作品時都從這個角度切入。他們的文章一再暗示這位「女性藝術家」在她的作品中表達她的

女性陰柔特質，從而揭露女性性經驗的本質。

歐姬芙並不同意這種論點。對於哈雷和羅森費德對她的看法，以及他們兩人對她作品的解釋，歐姬芙一開始就覺得厭惡。在一九二二年時她寫道：「羅森費德的文章使我蒙羞——假使我僅有一本哈雷的書我也想把它丟掉——那樣它就不會再出現在書本裏。他們所寫的東西對我而言何其陌生，根本與我自己的感覺南轅北轍。」[20]不過儘管她顯然不贊成史提格利茲苦心積慮想把她塑造成一位女性藝術家，她當時却也並不反對稍微利用她女性的身分來開拓她的藝術生命。

一九一六年當歐姬芙知道史提格利茲把她的作品**基本上**都當作是女性的，她立即發表聲明指出她作品中對女性特質的認知。她說她的一幅作品，「事物被我以我所希望的方式表現出來——它總顯得比較柔弱——不過它本質上是女性的感覺——這種方式使我感到滿足。」[21]到了一九二六年，她已經很清楚自己的作品作為女性特質表現的重要性地位。誠如她告訴馬西亞斯（Blanche Matthias）：「你似乎感覺到了某些關於女人的事物，這有點類似我所感覺到的——我一直努力想要做的——就是這些東西。」[22]（就在這之前的一九二五年，她曾經對路罕〔Mabel Dodge Luhan〕說，男人不能了解她的藝術，因為她作品的意義攸關她的女性身分：「我想你可以描寫我的一些事情，而男人却做不到⋯⋯我覺得有一些關於女人的事物深不可測，唯有女人能夠探究它。」[23]）一九三〇年，在一場與《新羣集》（*New Masses*）的編輯麥可・戈德（Michael Gold）的討論中，她坦言希望做一個表達自己身為女性的藝術家：「在我下筆之前，我會問『這是我嗎？是真正的我嗎？它有沒有受到我從別的男人那裏看來的概念或意象的影響？』⋯⋯我竭盡所能去描繪女人的全貌，也就是我的全貌。」[24]但是在一九四三年她拒絕

參加由佩姬・古根漢籌辦，在「本世紀藝術」（Art of This Century）的一項女性藝術展，她強調她並不是一個「女性藝術家」，甚至在三十多年之後還表示：「我對於別人總是把我看成『女藝術家』而非『藝術家』這件事一直感到很氣惱。」❷⑤

但是如果依她自己所言，歐姬芙認為她的藝術反映了她的女性特質，她又如何能反對別人稱她為「女藝術家」呢？我相信她之所以反對別人如此稱呼她，是因為她覺得「女藝術家」這個詞彙限制了她的作品所要表達的意義──早在一九二〇年代早期她就已經知道，她在這個由男性架構並掌控的職業中逐漸嶄露頭角的同時，她的藝術創作不可避免地要受到男性意識觀點的批判，而她的職業生涯也將遭到男性成見的制約。作為一個女性主義者，歐姬芙對性別歧視的議題特別敏銳，故她參與國家婦女政黨傳達了她對這些議題的看法。❷⑥

國家婦女政黨於一九二三年十二月向國會提出的平等權修正案（ERA）並未獲得其他女性團體的奧援，在與性別有關的法律修正上並無斬獲。雖然國家婦女政黨的許多成員早期都曾支持保護勞工的法案，但是一九二〇年代這個政黨基本上還不能免除性別歧視，仍然助長「法律將女性區隔為另一個階級」。❷⑦正如銀行家力斯（Jacob Riis）女士在一九二六年三月六日該黨出版的刊物《平等權》（Equal Rights）上所說的：「經濟獨立是自由的第一步驟，女性必須為她在經濟領域的平等機會而奮鬥。」❷⑧

歐姬芙贊同這項主張，在平等權修正案的議論到達鼎沸之際，一九二六年二月二十八日她受邀在首府的一項褒揚傑西・代爾（Jessie Dell）的晚宴中發表演說。代爾為國家婦女政黨的政府勞工會議主席，剛被選為文職機關局長。歐姬芙致詞說：

我很憎恨別人告訴我說，因爲我是女人所以我不能做某些事。我記得我小時候經常與我的哥哥爭論男生與女生誰比較好，當我舉母親爲例說女生比較好時，他對我說：「但爸爸是男的，上帝也是男生。」這多麼令我傷心。

當一個女人唱歌時，別人不會期望她唱得像個男的。但是一個女性畫家畫了什麼與男人不同的東西，他們就會說：「喔，那不過是個女人畫的畫而已，她成不了什麼氣候。」他們一直反對我，千方百計排擠我。想要從事這項工作而不需面對性別的歧視，簡直難上加難。男人大可不必有此顧慮。

我不曾從屬於任何事物。但是當普利瑟（Miss〔Anita〕Pollitzer）開始向我提到此女性政黨時，我說：「我看不出有任何女性該自外於此。」我對於並不是每一個女性都加入這個政黨感到困惑。❷⑨

在此之前的一九二五年，歐姬芙說她曾經面臨一件性別歧視的事例。當她打算以城市作爲繪畫的題材時，「所有的男人都堅決反對我畫紐約。」❸⓪他們認爲描寫紐約並非明智之舉，對她的創作生涯無益：「他們告訴我，畫紐約是個不切實際的想法——連男畫家都不曾畫好過這個主題。」❸① 她不服輸，畫了《月亮照耀下的紐約》（*New York with Moon*）並且連同其他作品投遞給「七個美國人」（Seven Americans）展覽的籌備單位，該項展覽由史提格利茲策劃，於一九二五年三月展出。然而其他的參展者——包括多夫（Arthur Dove）、哈雷、馬林（John Marin）及史提格利茲自己——均拒絕該幅畫的展出。一九六五年她提到這件事時說：「當時……畫家和藝術贊助者都幾乎認爲藝術是男人的

世界。」❸不過顯然歐姬芙藉由《月亮照耀下的紐約》這個城市的主題，把這個男人的世界轟了一個缺口。

但是在次年的二月十一日（距離她在首府的演說只有十七天），這些畫跟其他類似主題的作品在她的個展中展出，並且立即銷售一空。儘管她受到一些嘲諷，「從那時開始，他們**允許**我畫紐約。」❸──歐姬芙在演說中所講的這句話傳達了她是多麼憎惡對女性的歧視；只因為她是個女人，連選擇當一個藝術家也有人來限制她什麼可以做，什麼不能做。歐姬芙認為「女人是獨立而完整的個體……擁有和男人一樣的權利」（如同一九二七年歐布里恩所言），她的看法與南西‧寇特（Nancy Cott）認為國家婦女政黨旨在「個體的自由」❸的說法一致，歐姬芙與國家婦女政黨其他成員以此提倡婦女的平等權利與機會。她們希望如《平等權》的編輯在一九二六年所形容的，突破「數百年來女性被視為天生就低人一等的境遇」。❸

從《平等權》一九四二年六月號❸引述的評論來看，到了一九四〇年代，歐姬芙仍舊堅持她的立場，毫無改變。她在一封寫給伊蓮諾‧羅斯福（Eleanor Roosevelt）的信中，勸她支持平等權修正案：

> 容我稟報妳，正是因為有那些探究兩性平等權利觀念的女性同胞，那些為兩性平等孜孜不倦工作的女性同胞，才使今日的妳能夠在我們的國家裏擁有如此的權力，擔任妳所擔任的職務，成為公眾人物……兩性平等的權利與義務是一項基本理念……它大大改變了女孩子對於自己在這個世界中的地位的觀念。我希望每個小孩子都能感覺到他對國家的責任，他們可以選擇任何想做的事，機會之門不會因為他們的性別

而有所不同。**❸❼**

顯然，歐姬芙不能忍受純粹用性別差異的觀點來區分男女性；這也是為何她反對別人基於性別差異把她劃分為「女藝術家」的根本原因。

大約在一九二〇年代中期，她這種想法已經頗為成熟。在一封寫給雪伍・安德生（Sherwood Anderson）的信中，她驚道：「男人怎麼被形容，他就怎麼形容女人。」**❸❽**當她請路罕為她寫傳時，她說：「我要怎麼寫──我實在不知道──我不確知它該是什麼樣子，但是一個女人她經歷過許多事情，她以各種線條和色彩表達她的生活──她傳達一些男人說不出來的感覺……對此，男人已經黔驢技窮。」**❸❾**當時她對那些評論文章的不滿源自於她作品裏的女性面向遭到誤解，她認為她並未將自身的性別反映在其作品中。自一九一六年艾芙林・索爾開始，許多女性和男性評論者不斷地重複一個概念：亦即身為女性，歐姬芙把她自己的性別投射在她的作品上。同樣明顯地，歐姬芙對此嗤之以鼻。

歐姬芙一開始就知道史提格利茲是宣稱她的作品含有色情意味的始作俑者，對此她是孰可忍孰不可忍。就像她在一九七四年所說的：「色情意味！那是別人硬加到我的作品裏頭去的，我從來沒有想過那些東西。這並不表示那些事情不存在，不過他們這麼說著實教我吃驚，因為那不是我的本意。只不過因為史提格利茲這麼說了，因此大家道聽塗說而已。」**❹〇**史提格利茲認為歐姬芙是第一個以作品來表現她的性感覺的女人──他覺得這是藝術表現的本質之一。他自始至終都抱持這個看法，並且認為歐姬芙「不僅是全美國第一位，而且是世界上第一位真正的女畫家。」**❹❶**在他之後,拾人牙慧的評論者們紛紛視她的「女

性藝術」爲女性情慾的經典之作。

通行於本世紀初期的「女藝術家」這個詞彙隔離了女性藝術，也因此大大阻礙了它接受更廣的批判和淬煉的機會。更有甚者，當一九二○年代早期這個詞彙被評論者用來形容歐姬芙時，暗示了表現女人的性（經驗和感受）是她作爲一位藝術家的本意。因此儘管歐姬芙並未反對她的作品被論斷爲以女性的經歷爲核心（她甚至直承不諱），却厭惡被冠以「女藝術家」這個旣局限作品廣度，又帶有色情意味的名號，並且自一九二三年起開始努力說服評論者不要把她的性別與她的作品相提並論。

當時她自知無法扭轉史提格利茲對她的藝術的看法，但却不能公開駁斥他對她的觀點。史提格利茲是紐約藝術圈最有影響力的人物之一，他的拔擢使歐姬芙得以與男性藝術家並駕齊驅，走在美國剛萌芽的現代主義運動的前端。而且她知道一旦她的作品獲得史提格利茲的支持與肯定，她便能靠賣畫使自己的經濟獨立。一九二○年代早期，她作品的銷售都由史提格利茲經營管理。從一九一八年起她便與史提格利茲過從甚密，她對他的感情堅定而深刻。

所以當一九二四年她的展覽開幕時，她對於諸多評論已然胸有成竹。該展覽的目錄中收錄了一九二三年展覽的評論摘要，以及她自己的一篇短文。這些摘要目的在去除哈雷與羅森費德對她的偏頗觀點——顯然這是她的意思，而她的文章則表明希望這次展覽能「澄清某些評論者的議論，以及其他人的人云亦云。」❷她最想要澄清的莫過於她作爲一個藝術家的意向，早在展覽目錄編輯之前，她便採取一個重要的步驟以確保該次展覽可以釐清她眞正的想法。爲了避免重蹈她的抽象作品在一九二三年被評論者援引佛洛伊德的心理分析觀點亂評一

通的覆轍，她決定從過去所熟稔的抽象畫風轉為描寫自然景物。

開展之前她解釋說：「我今年的作品與大地息息相關——只有兩件抽象作品——頂多三件——其餘的都取自實物——實實在在我能掌握的東西……促使我致力於描寫實物的原因是，我不喜歡別人對我其他的事情議論紛紛。」❸藉著全是「實物」作品的展覽，她打算使輿論界討論身為一位女性藝術家，她被自己的性別感覺困擾的問題。

大部分對她一九二四年展覽作品的評論都比較了歐姬芙「直覺的」繪畫與史提格利茲「理性的」攝影（它們與繪畫同時展出），發現其實歐姬芙作品裏的色情意味少之又少。受到這份鼓舞，歐姬芙慢慢減少對複雜的意象的試驗，逐漸調整她先前的路線，以求得她藝術的均衡發展。一九二三年以後她就沒有以抽象的意象來創作；而一九二〇年代後期她所畫的無具象作品如《抽象》（*Abstraction*）（圖 5），確實比早期完成的作品如一九一五年的《特別第九號》要內斂許多。❹

一九二〇年代後半，她繼續「致力追求主體性」❺並開始接受訪問。記者們實際面對歐姬芙，聽她敘述自己和她的藝術作品，在這些記者筆下，她被形容為一位堅毅果決的專業藝術家——跟羅森費德在敘述她的作品時所說的完全不同：「全都是那麼迷離恍惚，痛苦和豐饒都令人同樣感到狂喜。」❻在此時，有些評論者開始使用較傳統的「陽剛」字眼來定義她的作品，例如「革命性的」、「理智的」等等。這使歐姬芙有一種如願以償的感覺——人們不再把她看成和同時期的男性藝術家有別，其結果則是動搖了史提格利茲一直倡議的，有關她的藝術是「女人的自我表現」的看法。❼

不過這項新看法只在評論界造成兩個派別，堅決相信歐姬芙的藝術不過是女性在表現她的感覺的還是大有人在。評論者把她的作品，

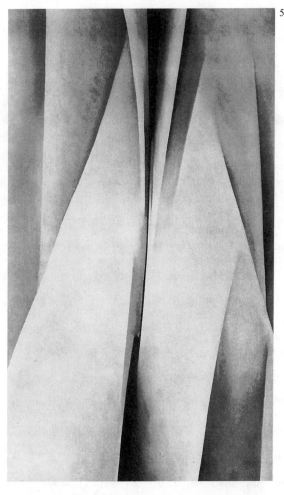

尤其是一系列花卉繪畫硬套上性的解釋，這種情形一直延續到一九三
〇年代都還存在，使歐姬芙非常苦惱。❹

　　她在一九二四年開始畫大尺寸的花卉，大約一年之後她決定略作
意象的修正以免被人誤解，此後她持續在這個主題上創作與展出達數
年之久。不過令人不解的是，到了一九二〇年代末期，花之系列的作

品與先前的抽象作品遭到同樣的爭論。例如，儘管像《黑色鳶尾花Ⅲ》這樣描寫自然造型的作品，它的意義都有點含混，它也可以被解讀爲女性性器官的象徵——一九二七年穆佛 (Lewis Mumford) 首次提出這樣的看法。❹如諾克林所說，如果這種手法——以誇大、抽離的方式來表現花卉——戲劇化地呈現花卉的局部與女性生殖器官的相似性❺，爲何歐姬芙不斷以這種惹來性的解釋的方法來描寫自然的造型？

在連續兩年展出花之系列作品後，歐姬芙於一九二六年的展覽目錄上說明她畫這些畫的原因：「人們很少花時間認真地去看一朵花。我畫我所看見的每朵花，把它畫得很大，大到足以讓別人看到我所見的。」❺不過一直要到大約三十五年之後，她才將她放大花朵尺寸的原因作詳細的說明：

> 讓我來告訴你爲什麼我畫這些盛開的花朵吧！一九二〇年代，巨大的建築物一夜之間在紐約從地而起。當時我曾看見一幅方汀—拉突爾 (Henri Fantin-Latour) 的花卉靜物寫生，我覺得它非常漂亮，然而我了解，如果我畫的花跟它一般大小，將沒有人會注意到我的畫，因爲沒有人認得我。所以我想我應該把它畫得和巨大的建物一樣聳入雲霄。人們會感到震驚；他們**應該會**注意到我的畫——而他們也確實注意到了。❺

一九七一年，她毫不諱言地提到她當時的動機：

> 在那個年代沒有人買畫……我開始畫我的巨大花朵，我想賦與我們熟悉的事物一種獨特的表達，再者，坦白講，它

可以引起紐約人的注意……我記得當史提格利茲看見我的第
一幅巨大花卉時，斜眼瞄著它，口中唸唸有詞說：「嗯，妳該
不會打算給每個人看**這些東西**吧，是嗎？」那幅畫賣了一千二
百美金——我可以告訴你，他很驚訝。❸

　　很顯然歐姬芙繼續畫這些題材，因為它帶給她豐厚的報酬。除了
明顯的技術考量(這些題材隨手可得，富於變化，而且簡單易懂)，一
開始這些畫就考慮到引人注意與行銷。她想藉這些花卉語驚四座——
在她的工作上這也是一項興奮的刺激——不過在她看來，它們之所以
令人驚訝僅僅由於這些畫裏的花朵比實物大上好幾倍而已。還有，很
可能她在這個題材上創作是因為她相信這些花朵不會被曲解為別的東
西，不像她之前的抽象畫，它們只不過是自然景物的巨大特寫而已，
不會含有象徵女性器官的意味，或者不會像她畫的摩天大樓主題被認
為含有男性器官的象徵。

　　無論如何，她都不曾說過或寫過她打算藉花卉來使人聯想花與人
體器官的相似性；另一方面，像諾克林的說法則引起許多爭議，她認
為《黑色鳶尾花Ⅲ》本身就是女性器官的圖騰。事實上，歐姬芙首次
的公開說明其主要目的就在澄清她的藝術立場，特別是駁斥以性的意
涵來解讀她的花卉的說法。她在一九三九年的展覽目錄上有一段提到：
「我讓你花時間來看我所見到的東西，而且當你專心地觀賞我畫的花
時，它們將喚起你對花朵的所有聯想，然後你會寫出對那些花的看法，
你以為我跟你一樣地思考它們，觀看它們——其實我跟你不一樣。」❹
　　後來在許多場合中，她堅決否定以性慾的角度來解析她的作品。
如一九七〇年她在接受訪問時指出：「那些[形容我的作品含有性的象

徵的]評論者其實是在講他們自己，他們說的根本不是我所想的」；而且「當人們從我的作品裏讀出色情的象徵時，他們其實是在講他們自己的事。」❺❺自從一九二二年哈雷和羅森費德的論文首次發表以來，她的藝術就被視爲含有色情意味❺❻，對此她在訪問中作了回應，她未曾改變初衷——她堅決否認該項看法，不論這些不同的動機在日後會引起多少的臆測。

對於眾家說法，歐姬芙只有消極的回應。例如，芝加哥和夏皮洛解釋《夾雜黑、藍及黃色的灰線》是一種色情的經驗，她們的敘述顯示出對歐姬芙的無知，批評她的這幅畫透露「銷魂的顫抖」以及「陰蒂的感覺」。她們對《黑色鳶尾花Ⅲ》給予性意味的解讀，必然使歐姬芙想起那些廣爲流傳的看法，亦即她的作品目的在表現一個女人，而且她將自己的身體形像投射在作品的造型上——她從一九二〇年代起就持續不斷地與這樣的評論抗爭著：

> 歐姬芙……畫了一條神秘的路徑，穿越鳶尾花的黑色入口，踏出進入幽暗的女性意識的第一步……她的畫透露出急於了解她自身的存在，以及傳達出女人所不爲人知的訊息……這也證明許多女性藝術家都以畫面中央開口的造型來隱喻女人的身體。這幅畫的核心是那條隧道；亦即女性的性經驗。❺❼

雖然諾克林形容這幅畫是「女性生殖器官極其醒目的自然象徵」，她所關心的似乎並非歐姬芙的本意。換句話說，芝加哥和夏皮洛聲稱歐姬芙「畫畫……是爲了了解……以及傳達……作爲一個女性的訊息」，她們認爲歐姬芙創作《黑色鳶尾花Ⅲ》特別是「一項女人身體的

隱喻」。她們的敍述並不參酌歐姬芙過去對這些說法的回應，並且無意間抹煞她從一九二〇年代起爲她的藝術立場所做的辯護，淹沒了歐姬芙對自己作品的意見和聲音。❺❽

暫且不論諾克林、芝加哥和夏皮洛對《黑色鳶尾花Ⅲ》的分析之間細微的差異，對歐姬芙而言，她的畫並無象徵意涵，更遑論女性的性象徵，那些說法可以休矣。就在她決心使她作品的意象如她所說「盡可能具體」的三年之後，她於一九二六年畫這幅畫，期待藉此平息評論者對她作品的猜測。

歐姬芙從未曾解釋她爲何不贊同女性主義者對她作品的看法，以及她爲何不支持一九七〇年代他們的活動，不過顯然這與厭惡女性主義或反對女性主義無關。她長期支持女性主義的運動有案可考，也沒有理由認定她在八十多歲時放棄爭取女性權利的信念。最可能的推論是：她僅僅是不苟同女性主義藝術家和藝術史家的所作所爲而已。

首先，她反對他們把女性藝術家的作品孤立，另眼看待，並把它稱之爲「女人的藝術」。一九七七年她形容一本關於女性藝術家的書是「愚蠢的」，她並不覺得「女人」和「藝術家」兩者之間有什麼關連（這值得大書特書）。此事正清楚表達了她的立場。她決心使自己的藝術表現不受這些詞彙的限制，並花了許多精力爲自己辯護：她不是「女藝術家」，她是「藝術家」。❺❾其次，她反對某些女性主義者所宣稱的，她的作品帶有性象徵的說法。終其一生，她對於別人對她作品的解釋都採取低調的姿態回應。無論這些解釋源自何人何處，她都反對別人把她的性別與她作品放在一起討論。因此，她之不贊同女性主義者的看法也是可以理解的。

1991 年芭芭拉・布勒・萊尼斯版權所有。經作者同意後轉載。

這篇論文的重點是在研究早期評論家對歐姬芙作品的評論（*O'Keeffe, Stieglitz and the Critics, 1916-1929* [Ann Arbor, Mich.: UMI Research Press, 1989; Chicago: University of Chicago Press, 1991]），這些評論多出自 1930 年以前的文章，很多已散失無從取得。（在註釋中，我將此書簡稱爲 OS，並提到許多早期書籍中所引述的歐姬芙及史提格利茲的談話。）非常感謝貝格（Maurice Berger）、布羅德、葛拉德、林斯（Lamar Lynes）和謝爾曼（Claire Richter Sherman）對此篇文章在草稿階段提供許多精闢的見解，也感謝林斯在我構思本文時所給予的幫助和支持。

❶ Frances O'Brien, " Americans We Like: Georgia O'Keeffe," *Nation* 125 (12 October 1927): 362 (in *OS*, app. A, no. 67).

❷ Judy Chicago and Miriam Schapiro, " Female Imagery," *Womanspace Journal* 1 (Summer 1973): 11, 13.

❸ Linda Nochlin, "Some Women Realists: Part I," *Arts Magazine* 48 (February 1974): 46-49.

❹ Linda Nochlin, "The Twentieth Century: Issues, Problems, Controversies," in Ann Sutherland Harris and Linda Nochlin, *Women Artists: 1550-1950* (New York: Alfred A. Knopf, 1977), p. 59 n. 209. 歐姬芙拒絕艾洛威 (Lawrence Alloway) 在其文章中採用及刊登她的六件畫作，在艾洛威的文中亦舉出芝加哥和夏皮洛對歐姬芙作品的看法。

（參見 Lawrence Alloway, "Author's Note," in "Notes on Georgia O'Keeffe's Imagery," *Womanart* 1 [Spring-Summer 1977]: 18.）

❺ Irene Moss, "Georgia O'Keeffe and 'these people,'" *Feminist Art Journal* 2 (Spring 1973): 14.

❻ In Tom Zito, "Georgia O'Keeffe, at Home on Ghost Ranch," *Washington Post*, 9 November 1977, sec. C, p. 3.

❼有關國家婦女政黨起源與發展的討論，請參見 Nancy F. Cott, *The Grounding of Modern Feminism* (New Haven, Conn.: Yale University Press, 1987), pp. 53-81.

❽ Judy Chicago, *Through the Flower: My Struggle as a Woman Artist* (Garden City, N.Y.: Doubleday & Co., 1975), p. 177.

❾ In Dorothy Norman, *Alfred Stieglitz: An American Seer* (New York: Random House, 1973), p. 138.

❿ [Alfred Stieglitz], "Georgia O'Keeffe —— C. Duncan —— Réné [sic] Lafferty," *Camera Work* 48 (October

1916): 12 （in *OS*, app. A, no. 2）.

⓫同上。

⓬同上，頁 13。

⓭一九一六年一月一日普利瑟 （Anita Pollitzer） 寫給歐姬芙的信, Collection of American Literature, Beinecke Rare Book and Manuscript Library, Yale University, New Haven （以下簡稱 YCAL） （in *Lovingly, Georgia: The Complete Correspondence of Georgia: O'Keeffe & Anita Pollitzer*, ed. Clive Giboire ［New York: Touchstone/Simon & Schuster, 1990］, pp. 115-16）.

⓮ In Norman, p. 137.

⓯同上。十九世紀醫學界長久以來認為女性的情感深受其子宮的影響。舉例來說，知名醫生荷布（M. L. Holbrook）在一八八二年指出，女性的子宮「就如同萬能的上帝，賦予女性子宮，以其創造了女性性徵。」（in Charles Rosenberg, *No Other Gods: On Science and American Social Thought* ［Baltimore: Johns Hopkins University Press, 1961］, p. 56.）

⓰有關討論史提格利茲對女性藝術家特質和男性藝術家特質兩者之間的矛盾，請見 *OS*，頁 9-17。

⓱參見 Marsden Hartley, "Georgia O'Keeffe,' in *Adventures in the Arts*, intro. Waldo Frank （New York: Boni and Liveright, 1921）, pp. 116-19; and Paul Rosenfeld, "American Painting," *Dial* 71 （December 1921）: 666-70, and "The Paintings of Georgia O'Keeffe,' *Vanity Fair* 19 （October 1922）: 56, 112, 114 （in *OS*, app. A, nos. 5-6, 8）.

⓲ Hartley, p. 116. 我們有理由相信，在當時歐姬芙完全沒有意識到，其他人對她身體照片的理解與她自己對照片的看法──作為藝術作品──完全不同（參見 *OS*，頁 55

-57）。

⑲ Rosenfeld, "American Painting," p. 666.

⑳一九二二年秋天，歐姬芙寫給肯尼萊（Mitchell Kenner-
ley）的信，Rare Books and Manuscripts Division, the New
York Public Library, Astor Lenox, and Tilden Foundations
（in Jack Cowart, Juan Hamilton, and Sarah Greenough,
Georgia O'Keeffe: Art and Letters［Washington, D.C.:
National Gallery of Art, 1987], letter 28 ［以下簡稱為
AL])。

㉑一九一六年一月四日歐姬芙寫給普利瑟的信，YCAL（in
AL, letter 6)。

㉒ In Blanche C. Matthias, "Georgia O'Keeffe and the Inti-
mate Gallery," *Chicago Evening Post Magazine of the Art
World*, 2 March 1926, p. 1 （In OS, app. A. no. 50).

㉓歐姬芙寫給路罕的信（1925 年?），YCAL（in AL, letter
34)。

㉔ In Gladys Oaks, "Radical Writer and Woman Artist Clash
on Propaganda and Its Uses," *The* ［New York］ *World*,16
March 1930, Women's section, pp. 1, 3.

㉕ In Jimmy Ernst, *A Not-So-Still Life* (New York: St.
Martin's Press/Marek, 1984), p. 236, and in Mary Lynn
Kotz, "Georgia O'Keeffe at 90," *Art News* 76 (December
1977): 43.

㉖國家婦女政黨並未明確記載歐姬芙加入團體的時間，但
是有她列為創始人及一九二六年到一九四八年終身會員
的紀錄。且根據一九四九年三月二十六日普利瑟給歐姬
芙的信中指出，歐姬芙直到一九五〇年代在這個團體中
仍相當活躍。（參見 the National Woman's Party Papers,
1913-1974: Financial Records, 1912-1966, Membership
Lists, 1913-1965, Correspondence, 1913-1974, the Library

of Congress, Washington, D.C. 〔microfilm, reels 126, 95, McKeldin Library, the University of Maryland, College Park〕.)

❷ Cott, p. 125.

❷ In "Commissioner Dell Fêted by Woman's Party," *Equal Rights* 13 (6 March 1926): 26.

❷同上，頁 27。

❸ In Ralph Looney, "Georgia O'Keeffe," *Atlantic* 215 (April 1965): 108.

❸ Georgia O'Keeffe, *Georgia O'Keeffe* (New York: Penguin Books, 1985), opposite fig. 17, n.p.

❸ In Looney, p. 108.

❸同上。

❸ Cott, p. 125.

❸ " A Case in Point," *Equal Rights* 13 (6 March 1926): 28.

❸參見 "Georgia O'Keeffe Honored," *Equal Rights* 28 (June 1942): 41.

❸一九四四年二月十日歐姬芙寫給伊蓮諾·羅斯福的信，Estate of Georgia O'Keeffe, Abiquiu, N.M. (in *AL*, letter 85)。

❸歐姬芙給雪伍·安德生的信（可能是一九二四年秋季），Sherwood Anderson Papers, the Newberry Library, Chicago（以下簡稱為 NEWB）(in *AL*, letter 29)。

❸歐姬芙給路罕的信，同註❷。

❹ In Dorothy Seiberling, "The Female View of Erotica," *New York Magazine* 7 (11 February 1974): 54.

❹一九二六年二月一日史提格利茲給菲力普 (Duncan Phillips) 的信，Phillips-Stieglitz Correspondence, 1926-30, the Phillips Collection Archives, Washington, D.C.

❹ In *Alfred Stieglitz Presents Fifty-One Recent Pictures: Oils,*

Water-colors, Pastels, Drawings, by Georgia O'Keeffe, Ame-
rican, exhibition catalogue, New York, Anderson Galleries,
3-16 March 1924, n.p. (in OS, app. A, no. 22).

㊸一九二四年二月十一日歐姬芙寫給安德生的信，NEWB
(in AL, letter 30)。

㊹我曾在下列一文中廣泛地討論這點，請參見"The Lan-
guage of Criticism: Its Effect on Georgia O'Keeffe's Art in
the Twenties," in Georgia O'Keeffe: From the Faraway
Nearby, ed. Ellen Bradbury and Christopher Merrill (Read-
ing, Pa.: Addison-Wesley, forthcoming).

㊺歷經三年的努力之後，終於有評論家注意到歐姬芙的成
就：「她表面上看來最爲抽象的圖畫，其實是非抽象。這
些圖像都取材於自然，模仿自然，線條就是線條……。
不論歐姬芙是出於自願或非自願，她非常忠貞地描繪她
自己，特別是她最抽象的畫，以非常翔實的手法表現。
("Exhibitions in New York: Georgia O'Keeffe," The Art
News 24 [13 February 1926]: 8 [in OS, app. A, no. 45].)
梅新格 (Lisa Mintz Messinger) 同時也發現，歐姬芙在一
九二〇年代晚期的作品形式比一九一〇年代晚期和一九
二〇年代早期更可明顯地看出與自然的關係。(請見 Lisa
Mintz Messinger, Georgia O'Keeffe [New York: Metropoli-
tan Museum of Art, 1989], 41-42.)

㊻ Rosenfeld, "American Painting," p. 666.

㊼歐姬芙對麥克布萊德 (Henry McBride) 在她一九二七年
展覽所做的評論提出說明：「我同意你對我的看法，我很
高興，但亦同從前一樣的不解，縱使你曾誇我是智慧的
[。] 我特別感到快慰將情感的迷戀消除——而不論其
他你所燃起的。這是很重要的——」(1927 年 1 月 16 日
歐姬芙寫給麥克布萊德的信，YCAL [in AL, letter 39]。)

㊽有關歐姬芙一九三一年展覽評論（包括 Jack-in-the-Pul-

＋

pit 系列），麥克布萊德認為，「歐姬芙的性愛傾向被討論得太多了，特別是今年。」他同時引用歐姬芙的話：「如果他們再這樣寫我，那我寧可不再當畫家了。我實在無法忍受這樣的批評。」(Henry McBride, "The Palette Knife," *Creative Art* 8 [February 1931]: supp. 45.)

❹參見 Lewis Mumford, "O'Keeffe [*sic*] and Matisse," *New Republic* 50 (2 March 1927): 41-42 (in *OS*, app. A, no. 63).

❺ Nochlin, "Some Women Realists," p. 47.

❺參見 *Fifty Recent Paintings, by Georgia, O'Keeffe,* exhibition catalogue, New York, Intimate Gallery, 11 February -3 April 1926, n.p. (in *OS*, app. A, no. 44).

❺ In Katharine Kuh, *The Artist's Voice: Talks with Seventeen Artists* (New York: Harper & Row, 1962), pp. 190-91.

❺ In Leo Janos, "Georgia O'Keeffe at Eighty-Four," *Atlantic* 228 (December 1971): 116.

❺ O'Keeffe, *Georgia O'Keeffe*, opposite fig. 24, n.p.

❺ In Douglas Davis, "Art: Return of the Native," *Newsweek* 76 (12 October 1970): 105; and in Grace Glueck, "Art Notes: 'Its's Just What's in My Head...,'" *New York Times*, 18 October 1970, sec. 2, p. 24.

❺參見歐姬芙寫給肯尼萊的信，同註❷。

❺ Chicago and Schapiro, "Female Imagery," p. 11.

❺女性主義學者不但忽視了歐姬芙對她自己作品被解讀為與性有關所作的反駁，並且作了許多無根據類似的評論，而十年後，蘭格（Cassandra L. Langer）在一九八二年終於提出，「女性主義評論家未曾由另一角度觀察歐姬芙的藝術，她們談論的觀點使旁人總在非歐姬芙本意的印象上打轉，這確實造成很大的困惑。」(Cassandra L. Langer, "Against the Grain: A Working Gynergenic Art Criticism," *Feminist Art Criticism: An Anthology*, ed. Arlene

Raven, Cassandra L. Langer, and Joanna Frueh ［Ann Arbor, Mich.: UMI Research Press, 1988］, p. 130 n. 36.）近來，女性主義學者安娜‧雪芙（Anna C. Chave）雖然廣泛地引用歐姬芙的評論，却忽略了歐姬芙對其作品被評論爲具有性涵意的詮釋所作的反駁。（請見 Anna C. Chave, "O'Keeffe and the Masculine Gaze," *Art in America* 78 ［January 1990]: 116, 120.）

❺❾雖然或許有不同的理由，但是其他的藝術家亦持有相同看法。例如，回應諾克林的文章 "Why Have There Been No Great Women Artists?" (*Art News* 69 ［January 1971], 22-39, 67-71)，艾蓮‧德庫寧和德斯勒(Rosalyn Drexler) 認爲諾克林在文中使用「女性藝術家」一詞不當。德庫寧指出，「未先判斷作品而將藝術家歸類是一項錯誤。我們是藝術家，天生下來也許是男性，也許是女性，但是這性別和成爲藝術家是毫無關連的。」而德斯勒則較妥協地認爲：「我並不反對被稱爲女性藝術家，只要『女性』一詞指的不是我的創作。」（德庫寧和德斯勒的「對話」，出自 "Why Have There Been No Great Women Artists?: Eight Artists Reply," *Art News* 69 ［January 1971]: 40.）假如一九二○年代的評論家不把歐姬芙作品中的表現與她的性別連在一起，她可能會同意德斯勒所言。但她所面臨的情況，令她更同意德庫寧的說話。

26 茱蒂・芝加哥的《晚宴》

一個個人的女性史觀點

約瑟芬・薇德

在十五世紀的時候，克莉絲汀・笛・皮桑（Christine de Pisan）便夢想著要為高貴賢良的女子建造一座理想的城市。以三個「繆斯」（muses）女神，即理性（Reason）、道德（Rectitude）和正義（Justice）三姊妹為衡量標準，她仔細審視了許多歷史與神話中或許有資格居住這座淑女之城（Cité des Dames）的女人。幾乎是整整四個世紀之後，美國雕塑家及女性主義者哈麗特・霍斯梅爾（Harriet Hosmer）也想像未來能有一座專門頌讚女性成就的美麗殿堂。如今，這偉大的理想已經被實現了。

茱蒂・芝加哥的《晚宴》（*The Dinner Party*），於一九七九年三月在舊金山現代美術館（San Francisco Museum of Modern Art）開幕。它是一項裝飾藝術和美術的結合體；它是戲劇，也是文學和歷史；

它是一組錯綜複雜的理念；無論從創作觀念或是實際執行的角度來看，它均是空前的創舉；它同時是一個綜合女性歷史、文化、志向與抱負的超越性觀點。正如本文標題所暗示的，《晚宴》利用一些女性生活中最為熟悉的物件和經驗，透過家庭飲食的儀式以及實行該儀式所需的器具和用品——彩繪的瓷器餐具及繡花的餐巾——來彰顯女人的歷史。❶

《晚宴》被裝置在一個寬敞的房間裏，通向該房間的走廊上懸掛了許多編織好的說明布條，以便讓觀眾對內部狀況先有一個概念。展覽餐桌(圖 1)有三側，成一個正三角形的形狀，每側長達四十六英呎，被安置在一片鋪滿華麗磁磚的地板平台上。餐桌總共有三十九個座位，每一個座位的設計均為了榮耀歷史或者神話中某一位個別的女人，而她的名字則被繡在其專屬桌巾的正面 (圖 2)。❷每個座位的擺設，均包括一個特別為該女子所設計的十四吋彩繪瓷盤，以及專門配合該女子與其活躍之歷史時代特性所設計的繡花桌巾。再加上布製餐巾、瓷製刀叉、以及金色明亮的酒杯，便完成了整個座位的佈置。繞著這重金裝飾的宴會餐桌而行，我們將瞥見金色的細線閃爍在明亮的磁磚地板上，而這其實是女人的名字——共有九百九十九個名字——交織在地板的平面上。

《晚宴》雖然是一件獨立的作品，但它還另外夾帶一本芝加哥的著作《晚宴：我們傳統文化的象徵》(*The Dinner Party: A Symbol of Our Heritage*)，以及喬安娜‧得米特拉卡 (Johanna Demetrakas) 執導的一部電影。 如同得米特拉卡另一部記錄米麗安‧夏皮洛與芝加哥籌畫的「女人之屋」(Womanhouse) 計畫❸的電影，晚宴影片拍攝了完整的作品面貌及大眾參觀後的感想；它同時也全程記錄了製作《晚宴》的

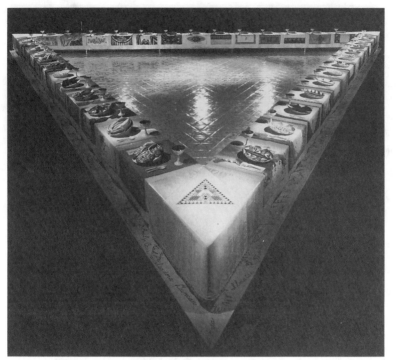

1 芝加哥，《晚宴》，混合媒材，1979，圖片使用經「穿越花朵」(Through the Flower) 允許（照片版權：唐納‧伍得曼〔Donald Woodman〕）

複雜過程。整件裝置作品中每個組成元素的設計與執行、歷史背景的調查，以及運作的過程、聚會討論、意見分歧、興奮歡樂，和從陶藝、針織、圖像創作中獲得的種種發現等，共同構成了這部紀錄片充滿教育資訊的核心。

在一本定名爲「女神的啓示」(Revelations of the Goddess) 的未出版手稿中，芝加哥爲《晚宴》創造了一種神祕的文本。該書始於世界的肇始及早期的母權社會 (Matriarchy)，然後描述父權社會 (Patriarchal society) 的建立。如同至尊女神 (The Great Goddess) 所預示的，

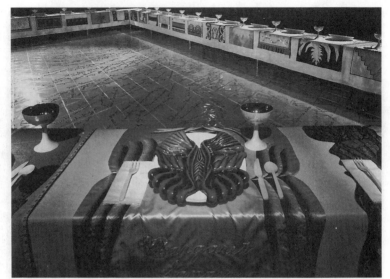

2　芝加哥，《晚宴》，攝自瑪格麗特·山格座位，對面為古傳統文化區，圖片使用經「穿越花朵」允許（照片版權：唐納·伍得曼）

總有一天世人將再度冀求女人的智慧：

　　　　直到那一天來臨之前，在每個世代之中，某些妳們的女兒們以及她們的女兒們，必須如同她們的母親一樣，成為我的信衆（Disciples）、我的使徒（Apostles）……她們每一個人都將成為她的時代的一個象徵，展現出女人所能獲致的成就，保存著我們殘存的力量，具體實現我們即將回復的模樣。在那些終將度過的苦難日子裏，三將會是她們的神聖數字，三角形是她們的符號，而以第十三個字母之名——象徵千福年的到來，亦是我終將回歸之時——我的使徒與信衆們將會彼此認識……❹

餐桌首側始於象徵原生女神（Primordial Goddess）（圖3）的座位

擺設，緊接著有伊絲姐（Ishtar）（亦稱作愛絲伊絲〔Isis〕與阿緹米絲〔Artemis〕）和女蛇神（Snake Goddess）；最早的歷史人物是海茲雪普絲特（Hatshepsut），之後是茱迪斯（Judith）與莎孚；此側結束於亞歷山大時期哲學家海帕西雅（Hypatia）。第二側始於瑪塞拉（Marcella），四世紀時創立許多修道院的羅馬人，終於法蘭德斯（Flemish）的知識分子安娜・凡・舒緱（Anna van Schurman）。二者之間則有聖布里姬

3 芝加哥，《晚宴》，原生女神的座位擺設，圖片使用經「穿越花朵」允許

（Saint Bridget）、西奧朵拉（Theodora）、安奎汀的愛蓮娜（Eleanor of Aquitaine）、皮桑，以及英女皇伊莉莎白一世（Queen Elizabeth I）等等。第三側以安‧賀金森（Anne Hutchinson）為首，此側將女性歷史帶入現代，最後以象徵歐姬芙的座位作為整個餐桌的結束，而歐姬芙正是當時所有列席餐桌人物中唯一尚未作古者。相對於首側，列席第三側的女性多半為人們所熟悉：瑪麗‧伍絲東科拉（Mary Wollstone-craft）、蘇瓊娜‧楚絲（Sojourner Truth）（圖4）、蘇珊‧安東尼（Susan B. Anthony）、愛蜜莉‧迪金森（Emily Dickinson）、維琴尼亞‧伍爾芙（Virginia Woolf），以及瑪格麗特‧山格（Margaret Sanger）等等。

　　大多數的瓷盤圖像乃對於「那些名留青史但也被歷史消費的偉大女人」所做的有機性抽象再現。❺這些使徒們被挑選來作為奮力改變與提升女人地位的典範。如此一來，這些瓷盤便居於整個神聖祭儀的

4　芝加哥，《晚宴》，蘇瓊娜‧楚絲，陶盤上瓷漆，圖片使用經「穿越花朵」允許（照片版權：唐納‧伍得曼）

核心；這些女人便同時是榮耀也是犧牲。

每一組款式不一的瓷盤與桌巾設計，皆綜合特屬某位女子的象徵與特質。聖布里姬，五世紀時的塞爾特族（Celtic）聖哲，其瓷盤便以牛奶與火焰等屬性來再現她的存在；而代表伊莎貝拉‧艾斯特的瓷盤，則畫上義大利式的濃烈色彩與繁複裝飾，以便說明她對曼圖亞（Mantua）當地工業的啓勵（圖5）；阿特米西亞‧簡提列斯基（Artemisia Gentileschi）的瓷盤，則展示出活潑的不對稱姿勢（contrapposto）❻的設計；而賀金森瓷盤上冷灰色與碎裂的形式，便代表了她被新英格蘭清教徒迫害的痛楚（圖6）。

《晚宴》的影像及圖像均呈現出對於女性歷史的縝密思考與前後一致的觀察。藉此，芝加哥促使我們嚴肅地思考女性文化及其歷史貢獻的價值，並且督促我們省思更深層的問題：對於今日的我們而言，過去的本質與意義究竟是什麼，而傳統認知過去的方式又是如何。

現在我們依然面對一種歷史的刻板印象，即女性的地位永遠存在於無歷史的（ahistorical）私領域（private realm）❼：若說女人曾經創造歷史，其實只是語詞上的一種矛盾現象。猶如晚近研究女人的歷史學家所言，「長久以來，歷史學家一直都假設『女人』是一種超歷史（trans-historical）的生物，可以被隔絕於社會發展的動力之外。」❽汀娜絲坦（Dorothy Dinnerstein）於最近的研究中作了如此的觀察，「無論在她自己或者是男人的眼中，女人作爲血肉象徵的地位，使她沒有資格參與我們共同對於血肉形軀的抗拒，以及我們集體對於肉慾和有限壽命的否定。[對於我們來說，男人]強化了人類企求永生與不朽的動力，以及人類追求超越肉體真理的渴望。而這即是文明，即是歷史。」

5 芝加哥,《晚宴》,伊莎貝拉·艾斯特,陶盤上瓷漆,圖片使用
經「穿越花朵」允許(照片版權:唐納·伍得曼)

6 芝加哥,《晚宴》,安·賀金森的座位擺設,圖片使用經「穿越
花朵」允許

❾汀娜絲坦簡明有力地將歷史的內涵定義爲一「值得紀念的事件，可溝通的精闢見解，值得教導的技藝，以及歷久彌堅的成就之集合體。」❿尤其在我們這個世俗的社會裏，歷史已經變成了自我超越（self-transcendence）的主要媒介。我們超越了現存時間的特殊性，因此我們能夠認清這「值得紀念的事件之集合體」，並對之有所貢獻。

但是，由於被剝奪書寫歷史以及認同歷史創造者的機會，女人在歷史中一直未被允許有追求這種超越形式的權利。這道理相當簡單，倘若沿用西蒙・波娃的形容詞，她們就是「她者」（the other）。「她的不幸，源自生物學宣判她注定與生命的重複具有同等的意義，」波娃寫道，「甚至在她自己的看法裏，生命並未將存在的理由——那些比生命本身更重要的理由——帶至自身的核心之中。」⓫隨此論證推衍，曾經參與創造歷史並能在後人撰寫歷史的過程中倖存的少數女子⓬，傳統上均被視爲特異的人類，她們的成就是分離而且破碎的，而不是一項全面、持續的行動（continuum）。排除在參與和認同書寫歷史的過程之外，已經而且也將繼續對女人特出的智識與創造力的發展產生毀滅性的效果。

就個人的層次而言，能夠將自己放入更龐大的歷史洪流裏的意義和重要性，在佛洛伊德對於達文西、歌德（Goethe）與米開蘭基羅的研究中，可以獲得相當清楚的例證——即便這只是附帶性的一提。這些研究中，有一部分是他的自我投射（self-projection），一部分則是與這些深具創造力之男子的精神對話，而在他的感覺裏，那些人正與他具有智識上的相似性。⓭儘管佛洛伊德犯下某些詮釋上的嚴重錯誤是個記載明確的事實，但這並未減低此一投射與認同過程對我們所產生的、或可能產生的重要性。這是人們獲取一種自我認知的管道——從

看見反映在他人身上有關我們自己的種種所獲致的領會，以及讓我們得以超越現世的了解。

帶著無需爲這項科學研究多作抗辯的藝術家的坦率，芝加哥早已體會這種深具創造力之身分認定過程的蘊含潛力。當被問及《晚宴》的諸多女性人物中她最認同哪些人的時候，她如此陳述：「我認同她們全體；我想她們都分別代表了某一部分的我，以及我完全認同的女性生命與狀態……⓮她們是我的各種面向……對於她們每個人，我了解了些什麼？我找出所有的歷史資料並將它們組合在一起。我在其中取出我認爲相關而且認同的部分，藉之創造一個圖像。最後的結果其實是一小部分的歷史或神話人物加上一大部分的我。當然，話說回來，作品的確是肇始於接受一個我自己以外的身分認同……而當每一件作品完成時的瞬間，它將會再度存在於我自身之外，它——**它們**都將化身爲人物，而人們也將會認同**它們**。」⓯的確，這是認同一個抽象、虛構圖像的問題，而這圖像「僅是具體實現情感、理念或思想的存在。它並沒有一種獨立、客觀的存在性。它**就是**它所意指的。」⓰

《晚宴》應被視爲代表西洋歷史中多數時期裏值得人們尊敬的女人⓱的象徵性總集。芝加哥曾經如此分析，「我也想要創造一種線性的歷史，如此便有如存在著一條串聯的直線，而［這些女性］便藉著歷史被以各種可行的方式連結起來。因此我希望完成此一作品……藉由讓所有的列席人物都是那些對女人的狀況有所貢獻的女人。」⓲採用皮桑淑女之城的方式，《晚宴》中的使徒——正如瓷盤所象徵的——均被她們特定的歷史與文化氛圍所圍繞並自其中浮現，且一齊出現在某種理想、永恆的地方。列席餐桌的每一個女人都是自我實現的，根基於自身歷史並被自身歷史所支持的——這些歷史恰同時被她們特屬的桌

布及名列歷史區的信眾再現出來。

這些使徒是歷史人物也是未來的典範。她們是一種理想性的結合，正如同一個神聖的晚宴（sacra conversazione）、安格爾的《帕納塞斯山》（Parnassus）❶、拉斐爾的《雅典學院》（School of Athens）或者是庫爾貝的《畫室》（The Painter's Studio）等等，均是基於單一動機的理想聚會，集聚相當分歧的個人。然而，從《晚宴》的領導祭儀人物方面看來，有一項重要的差異必須被指出：這裏沒有聖母瑪利亞，沒有天神宙斯（Zeus），作品的中心沒有藝術家，沒有擎天女神（dea ex machina）。在此也看不到耶穌的形象，若我們將《晚宴》類比「最後的晚餐」（The Last Supper），便可發現祂的缺席。在某種意義上，所有使徒皆已成為耶穌的化身，亦即一羣已經被犧牲的女人，「那些名留青史但也被歷史消費的偉大女人。」❷

或許，第一位運用耶穌的最後晚餐來凸顯女人之處境的女性主義藝術家可能是瑪麗‧貝斯‧愛得森（Mary Beth Edelson）。一九七一年，她創作了一張海報《某些尚在人間的美國女性藝術家／最後的晚餐》（Some Living American Women Artists／Last Supper）（圖7），目的是要修正達文西描述使徒集結上的錯誤，海報可見歐姬芙正在主持這十三個人的餐會，餐桌四周則被另外五十九位女性藝術家圍繞著。❸芝加哥利用了相似的顛覆手法來強調她的看法；她聲明，她企圖「在晚宴、女人籌備餐會的方式、以及完全沒有女人列席的『最後的晚餐』之間，建立一種關係。這也包含了她們可能替餐會列席者準備食物的情狀，但却未被再現於畫面裏的殘酷事實。這亦包括女性如何被處以釘在十字架上的極刑，以及她們因而成為盤中飧的命運。」❹

《晚宴》中兩項主要的議題是理想的或想像的聚會，以及祭以犧

SOME LIVING AMERICAN WOMEN ARTISTS

7　瑪麗・貝斯・愛得森，《某些尚在人間的美國女性藝術家／最後的晚餐》，平版印刷海報，1971

性的祭典。而正是在共同靈受／聖餐式（communion）的層次上，不論從普遍的或者神聖的意義上來看，這兩項基本的理念才得以結合。雖然使徒扮演著祭儀犧牲的角色，她們與觀展者同樣以領受聖餐者（communicants）的身分前來。相同的，聖餐（Eucharist）中的聖禮也具有這種雙重的意義，它融合了、也作爲耶穌犧牲的象徵性的重新體現，以及所有信眾前來匯集的儀式——因而產生「共同參領聖餐」的表現方式。當然，精神的共同靈受／聖餐式同樣也是早期基督敎會餐（agape）或說「神愛之餐宴」（love feast）的核心。而這些儀式則經常被描繪於地下墓穴中的繪畫。

　　大多數祭儀犧牲品都包含了破壞與重建兩種主題，基督敎的聖餐禮也不例外。希臘及巴比倫、愛爾蘭與印度、德國和羅馬等地的古文化均存在著祭儀犧牲，而適切地執行這儀式將保證獲得再造或救贖。「我的使徒與信眾之眞實價值及她們爲你們的救贖所付出的長久努

力，」至尊女神如是說，「一直到我喚回三十九位使徒與九百九十九位信眾的那一天之前，將無法被看見也不能被了解。而那一天來臨之際，我們將以天上的宴席來慶祝，而我的女兒們也終將脫離她們的苦役而在榮耀中重生。」❷③

豐富細緻的質料與完美的技藝(圖 8、9)，以及它與聖餐禮之間的特殊關連，例如高腳杯及桌布——從教會之優美麻製品的想法發展而來——創造出一種聖潔殿堂或者是聖餐禮房間特有的氣氛。無論如何，在各方面《晚宴》不僅著重在女性掙扎之否定與破壞的一面，同時也致力於其正面肯定和再造的另一面。舉例而言，多數瓷盤的設計都是具有劇烈衝擊性及強大延展力的核心意象；然而它們多半都被限制、甚至被壓縮在瓷盤的邊緣之內。瓷盤因而變成「整個歷史壓抑女人的一種隱喻」。芝加哥指出，它是一個「表現壓迫之完美的暗喻……同時也是一完美的整體……它圈圍住各個角落，而且……依照歷史一直掌握女人的方式攫取了整個圖像。」❷④甚至，連那些雕塑得非常凸出，似乎要跳出桌面並且能夠抗拒壓抑的瓷盤，亦同樣鮮明地表達了此一壓迫的存在（圖 10）。

圖像透過瓷盤與餐位擺設之間強烈互動的張力呈現出來。儘管整個擺設有多麼豐富，這一種家庭內部氛圍的裝置可能會被認為減低及削弱瓷盤的重要性。這樣的連結劇情與丁多列托的《最後的晚餐》具有類似的效果，正如詹森（H. W. Janson）所描述的：「丁多列托不厭其煩地賦予此事件一種日常生活的環境，他畫了許多隨侍人員、盛放食物與飲料的容器、以及家中的小動物等等，因而使整個畫面顯得紊亂不堪。但其用意僅是要戲劇化地將自然對照超自然，因為天上的侍者也在那裏……。」❷⑤

8　《晚宴》，細部圖，愛蜜莉·
迪金森的金繡大寫字母，哈
辛 (L. A. Hassing) 的針織，
圖片使用經「穿越花朵」允
許

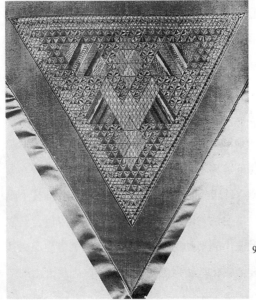

9　《晚宴》，千福年三角形，瑪
澤里·畢格 (Marjorie Biggs)
的針織，圖片使用經「穿越
花朵」允許

10　《晚宴》，芝加哥與茱蒂
　　・凱伊斯（Judye Keyes）
　　正在愛蜜莉・迪金森的
　　瓷盤上作畫，圖片使用
　　經「晚宴」允許（照片
　　版權：琳・瓊斯〔Lyn
　　Jones〕）

　　參考、比較瓷盤在整個《晚宴》佈置中的角色（圖 6）以及個別瓷
盤的特性（圖 4、5）之間的差異，將具有重大的教育意義。如果垂直
地觀賞瓷盤，它將僅僅是一幅圖畫，恰如現代畫作的慣常特性，它傾
向於創造出屬於它自己的文本。然而，在實際上的擺設中，瓷盤與其
桌布間有著多樣化的關係，象徵著該女子與其文化間複雜的關係。在
首側所有桌布的繡飾被安排在其前片與後片的正面（圖 2），以便讓餐
盤更為醒目，雖然如此，在整個作品執行過程中，另外的可能性也會

再被仔細考慮。以賀金森之桌布的圖像（圖6）為例，乃是基於十九世紀早期之哀悼繡像：慘澹灰色與暗棕色的悲泣柳枝，浮現在餐桌上並將瓷盤完全圍繞起來；瓷盤與桌布逐漸蒼白的色調以及桌布前後正面的哀悼形象，恰巧表現了賀金森因為宗教觀點而在麻薩諸塞州清教徒領地上所受到的迫害，以及她最後死於一場印第安人大屠殺的命運。派翠朗妮拉・笛・密思（Petronilla de Meath）——一位十四世紀時的愛爾蘭女子，由於被認定為女巫而遭受凌虐並受焚至死——的桌布，則是塞爾特族式的交織花紋，並以橫置的羊毛與匝捆的繩索來製造高起的浮雕；同樣地，這強而有力的交織設計向上延伸並侵入桌面的範圍，像是要攻擊與衝擊瓷盤。賀金森與派翠朗妮拉的桌面設計，則是女人之抱負與奮鬥如何象徵性地抵抗她們遭受之局限與消音的兩種證例。

甚至連創造出《晚宴》之巨大嘈雜的工作室亦有如鏡子般反映出此作品的特性。絕大多數的創作活動與生產過程均來自此封閉空間的四面牆內執行（圖11）。然而就算有為數眾多的人們在此工作室中創作，它依然是個私有的空間；這工作室的心靈或心理上的空間是不對一般的觀展者開放的。這樣的局限性正有如催化劑一般，強化了這件作品以及對於該作品的體驗。有趣的是，這一認知間接地契合了心理學家艾略克・紐曼（Erich Neumann）對原始家庭與親屬團體中女人之間關係的討論。紐曼觀察到在異族通婚的（exogamous）社會中，同族親屬團體對於女人的限制，被「和母親之間的原始關係」象徵著，「意味了對於女人特性的某種強化」。他將此項觀察對照相似團體的男人，發現男人對於其男人特性的執著，必定意味著離開女性團體，並且破壞與母親亂倫的束縛。❷⑥在詳細地觀察了《晚宴》的執行過程以後，

11 《晚宴》製作過程，陶藝工作室一景，圖片使用經「晚宴」允許（照片版權：Gelon/
Hunt/McNally）

我可以確認由許多一起工作的女人——以及一些男人！——之間的分
享與互動關係所創造之焦點和能量的強化，真的是一項奇觀。

　　瓷畫（china painting）的技術同樣說明了女性的局限，而這正是
它之所以被選擇的原因之一。瓷畫是一項極為繁瑣而且需要精確技術
的工作，在每一次上色之後皆必須重新經過窯燒，而在每一次的窯燒
都伴隨著作品破損的風險。十九世紀晚期，這一項技藝僅殘留著相當
有限的商業價值，而隨著時間的演進，它逐漸變成了純粹的「女人的
成就」。❷芝加哥的這身功夫，也是向這種熟練的業餘工作者學習而得
的。如同大多數女性的活動，不管是烹調、針線活、或者是養育小孩
等等，瓷畫也被認為是毫無價值的、無用的及隱形的工作。芝加哥憶
及一組二十四件的餐具花了該物主三年的時間來完成：「這真是她一生

的驕傲，但她不能賣掉它……如果她將它賣掉，或許某個人會花個幾百塊錢來買它。但這怎麼能夠與三年的辛勞相比？」❷❽

芝加哥強調，如果瓷畫是講究精確與繁瑣的，那麼，它同樣也是女性的。「瓷畫允許一種從前當我在塑膠玻璃上繪畫以及早期從事雕塑時所追求的表面、圖像與色彩呈現三者的結合。瓷畫同時擁有力量與女性特質的雙重內涵；它富含一種無法在其他技術中獲得的多樣性。」❷❾如此一來，瓷畫技術上的難度，結合了它特定的美學品質及其「消音特性」，便全然地符合《晚宴》的象徵系統與視覺影像。

女性貢獻視覺藝術的歷史，如同音樂一般，遠小於她們對於文學的貢獻，這是一項廣受確認並被詳加記述的事實。的確，維琴尼亞・伍爾芙對於十九世紀女性小說家的看法，對現代視覺藝術家而言依然成立。「無論挫折與批評對於她們寫作所產生的效果為何，」她強調，「比起她們所面對的其他困難而言，都是毫不重要的……當她們試圖要將思緒陳述在紙上時——也就是說，**她們的背後完全沒有傳統支持**，或者僅有一個太過短暫和片面的傳統，以至於幾乎沒有絲毫的效用。因為如果我們是女人，我們就會透過母親的角度來回想。」（重點為本文作者所加）❸⓿一種女性認同的形式／語言傳統依然是「短暫而且片面的」，而藝術家仍然處在創造一個這種傳統的初始階段。

《晚宴》代表一種構築下一階段的宏大野心及頗具想像力的企圖。由於芝加哥並沒有一個堅實或者一致的視覺傳統作為基礎，這便意謂著她的目標「在於汲取西方文明中思想的基本元素，以及西方文明中想像的基本組成，並以女性的詞彙將之重組。」❸❶緣此，《晚宴》也反映了傳統的歷史觀。

首先，歷史在此，有很大的一部分，是由有權力的個人作為表徵

的。再者，多數使徒乃藉由她們與有權力的男人結盟而獲得權力或者是影響力。可以理解地，最違逆此一律則的例證，便是現代女性。將女人的歷史視爲傳記，或是「秀異女子」（women worthies）——以戴維斯（Natalie Zemon Davis）的用語來形容——的生命過程，數個世紀以來，早已形同成規，甚至可以遠溯至皮桑淑女之城的時代。❸❷對於專業歷史學家而言，這種方法有其限制，它無法被用來發現一個「典型的」（typical）女人的生活究竟是什麼狀況；倘若有足夠的個人資料殘存下來，能夠重構一個個別女子的生活，幾乎毫無疑義地意謂著她是個非常例外的女性。❸❸

其次，這羣十分特異的女性皆被認爲全然孤立於男人世界之外。當然，此一觀點反映出，就大多數的情形而言，傳統歷史被認爲與女人毫無瓜葛。如同早期的互補性歷史，這種方法嘗試去孤立並凸顯女人以及她們的成就，部分原因在於要反對那些僅僅肯定女人服侍男人之角色關係的傳統歷史。意外地，眾多角色之一，普遍地爲多數女人所體驗的角色——母性（motherhood）——無論在《女神的啓示》或者是《晚宴》圖像裏，幾乎不曾被提及。即便瑪麗‧碧爾德（Mary Beard）一九四六年的作品《女人作爲歷史的動力》（*Woman as Force in History*），在女人的互補性歷史中注入了新的活力，但是，該作品的謬誤在於將女人分開處理，而非受制於男人的壓迫與控制。另一方面，那些將女人生命視爲一連串毫不間斷之純然壓迫與犧牲的研究，亦有頗多的限制。到目前爲止，對此觀點最具破壞性的詳盡論述依舊是西蒙‧波娃的《第二性》（*The Second Sex*, 1953）。茱蒂‧芝加哥同時運用了這兩種相異的理論模型，所不同的是，她讓二者互相地連結、彼此對話。從她們所受局限的狀況來衡量，她創造了一個能夠更平衡地綜合女性

成就的方式。就個別的例子而言，這便是《晚宴》聖餐圖像的基本意義。

　　《晚宴》反映文化刻板印象的第三種方式，便是對女人超然力量的主要指涉。《晚宴》的基本前提是，使徒和信眾一起來到代表曾經權極一時之女權社會的至尊女神跟前領受福祉。儘管擁有為數眾多的文件記載，最遠可以追溯至堅持原始母權文化之歷史存在的巴荷芬 (J. J. Bachofen)《母權》(*Mutterrecht*, 1861) 一書，這觀念在今日已廣泛地被社會人類學家所懷疑。原因不外是從歷史或者今日的原始部族中均找不出證據。然而，這觀念却依然歷久不墜。❸❹父權文化之前存在原始母權社會的可能性在今日仍舊被熱切地辯論著，這個事實至少證實其持續力量已經成為一種迷思——畢竟，此迷思便是我們理解母權社會的主要來源。然而，或許某些人會質疑，這樣的理論根本無法宣示那些後來失去了的女性權力與社會地位的存在，相反的，它們被創造來解釋和強化父權社會的現狀。❸❺

　　不管這是不是解釋母權神話盛行狀況的最佳方式，它的確緩和了母權社會迷思及父權社會現實之間的基本問題。這些觀念表現了人類物種或多或少的極端兩極化，替一個逐漸無法令人容忍與適用的世界觀提供了一個觀念性的形式。男人並未創造文化，女人亦然。它一直都是一種相互連結的事業體——不僅是從前如此，也將會以這種方式持續下去。使徒與信眾集結在《晚宴》遠離塵世的空間所產生的全然孤立，將促使我們面對任何企圖粉碎與隔離人類總體經驗之系統的深刻病態。

茱蒂·芝加哥的《晚宴》：後記

十三年前，本文乃應慶祝詹森六十五歲生日的學術研討會之委託所撰。雖然這是第一篇探討《晚宴》的文章，茱蒂與我都知道要讓它的主要讀者羣了解是不太可能的，更不用說廣大的閱聽者了。這篇文章被埋入一本學術論文集的最末，獻給一個男人——儘管他畢生支持他的女同事與女學生，然而，非常怪異地，他十分抗拒當時即將席捲學術圈的女性主義狂濤巨浪。但是，為了要取得從內部介入、破壞的策略性位置，付出這樣的代價似乎也是值得的。

在間隔的這些年間，《晚宴》已經深植於我們的集體意識之中，以我們沒有預料到的複雜方式，作為女性運動中一個馳名的圖樣及深具爭議性的象徵。到現在（1991），《晚宴》已經周遊了世界六個國家的十四個城市，在那裏有數以萬計的觀眾爭相參觀。此一巡迴展覽由藝術機構及特殊團體贊助，同時它也配合當下發生的事件與活動、許多募集捐款的「晚宴」，以及其他能夠刺激當地女性團體的事件。

《晚宴》之非正式與公開發表的回應一直都非常地熱烈，同時這作品持續具有使人掉淚或者怒不可抑的不尋常能力。這種反應多半來自狹小的藝術圈圈之外，因此它們可被看成是一種力量及責任感。

這應該歸功於芝加哥，她一直都希望與廣大的大眾交流，而自一九七九年《晚宴》在舊金山首展之後，它便吸引了許多不習於參觀美術館或是不熟悉藝術世界那種剛愎自用之論述的紅男綠女，前來一睹作品風采並且陳述她／他們的想法。從來就不容置疑的是芝加哥宏大企圖的嚴肅性，她希望以不容別人忽略的足夠規模，為女人重新塑造

一種關乎女人的歷史、創造一種關於女人的形式語言。《晚宴》業已成爲明亮的標竿，任何加諸在它之上的褒揚與毀謗，皆是對於它代表女人的過去成就與未來抱負所作宣告的回應。

　　一九九〇年夏天，當黑人掌理、在都市中設立的哥倫比亞區大學（University of the District of Columbia）將接受《晚宴》爲永久性贈禮之時，它再度成爲一場惡質激辯的焦點。《晚宴》作爲一項贈禮，不僅終於可以解決無法尋得恆久棲身之所的問題，同時將可成爲這所大學積極發展之捐贈計畫與多元文化中心的核心，並且有助於提升這所大學的公共形象與財務狀況。一九九〇年六月，在這項贈禮被接受之後，代表新保守主義陣營的華盛頓《時報》（Washington Times）所發起的混淆視聽的宣傳，很快便傳到了眾議院。屬於整個哥倫比亞地區預算案審核內容的一部分，《晚宴》變成一場長達一小時之熱烈質詢的焦點，而他們質詢的重點則集中於它被控訴的淫穢圖像。眾議員羅拉巴契（Rohrabacher）及多南（Dornan）宣稱，《晚宴》是一件「噁心的性藝術」，而且是「三度空間的陶藝春宮畫」。他們的用語本身便足以被稱爲猥褻，但是，他們的病態正顯示《晚宴》能夠帶動強烈的情感。

　　回顧這一段歷史讓我們了解到眾議院對於《晚宴》的激辯，原來只是國家藝術基金會（National Endowment for the Arts）重新授權聽證會的預演。當時，此聽證會早已進行了一年多，而終於在一九九〇年九月進行投票表決。眾議院的辯論正出現在另一猥褻案件審訊的高潮之中：辛辛那提州當代藝術中心（Contemporary Arts Center）主任因展示梅波索普（Robert Mapplethorpe）的「色情的」（pornographic）作品而被起訴（雖然後來得以免訴）。正於同時，面對這些政治壓力，

國家藝術基金會一併取消了數個提供創作有關性主題之表演藝術家的獎助。

很不幸的，右派保守勢力的攻擊果然奏效，結果，《晚宴》的捐贈計畫最後被迫取消，猶若此篇文章的命運，該作品依然塵封在儲物間，還在等待一個永久的居所。

藝術界及學術圈內對於《晚宴》爭歧的反應也很複雜，只不過是較爲做作。《晚宴》以專題的方式出現在大多數的教科書及當代藝術課程之中，然而它的民粹主義的（populist）訴求却被那些僅將現代藝術史看做狹窄的「現代主義」歷史的學者所輕蔑。這正反兩面的衝突在茱蒂・史坦（Judith Stein）一九八八年爲一個大型並且廣泛流通的調查性展覽「樹立她們的標記：女性藝術家進入主流，一九七〇至八五年」（Making Their Mark: Women Artists Move into the Mainstream, 1970-85）所寫的展覽目錄文章中不經意地被提及。雖然史坦認爲「茱蒂・芝加哥一九七五年的自傳《穿越花朵》（Through the Flower），以及她與人共製的驚世巨作《晚宴》，可能是美洲地區女性主義藝術運動中最爲家喻戶曉的標記」（p. 122），儘管如此，芝加哥與她的任何一件作品，未在史坦的文章中被討論，也沒有出現在展覽之中！

正當表達於《晚宴》裏瓷盤的性象徵特性及其歷史理念被某些女性主義批評家質疑爲本質論的（essentialist），它並未被公允地放在其歷史時代特性的天秤上衡量。期待《晚宴》這個七〇年代晚期體現女性主義兩極化爭端的作品，同時能夠反映其後數年間女性主義批判思想的演進，似乎是不切實際的。正如對母親的幻想，我們一直都期盼在這超越生命週期的女性歷史與文化中能夠獲得完美的典型。當《晚宴》找到一個永久展覽地並從遊魂世界解放之後，我們才能更正確地評判

它在二十世紀晚期女性主義意識形成過程中所佔有的歷史地位。就讓《晚宴》在那齣戲劇中以英雌的角色出現吧！

本文選自《藝術，自然界的人猿：紀念詹森研究文集》(*Art, the Ape of Nature: Studies in Honor of H. W. Janson*)，芭勒契(Moshe Barasch)與珊德勒(Lucy Freeman Sandler) 合編 (New York: Harry N. Abrams, 1981)，頁 789-803。1981 年 Harry N. Abrams 版權所有。本文經作者及出版社同意轉載。〈後記〉(An Afterword, 1991) 獲作者同意刊載。

附錄

列席《晚宴》的女性

首側

原生女神	生命來源的女性執司，懷生整個宇宙的女性創造者
孕育女神（Fertile Goddess）	作爲生育與再生象徵的女性；被視爲養育、保護與溫暖的泉源
伊絲姐	美索不達米亞（Mesopotamia）的至尊女神，執掌生與死的女性，擁有無限的權力
卡莉（Kali）	傳統中女性力量的正面代表，後來被塑造成一種毀滅性的力量
女蛇神	歷久遺存的女性力量，以蛇形來體現女性的智慧
蘇菲亞／智慧女神（Sophia）	女性智慧最高的形式，代表眞實的女性力量變成一種純粹之精神面向的轉換過程
亞瑪遜（Amazon）	女戰士的具體形式，專爲捍衛女性當政社會而戰
海茲雪普絲特（埃及, 西元前 1479 年歿）	埃及第十八王朝法老，眾人傳說她乃天神投胎轉世
茱迪斯	猶太女英雄，代表早期聖經時代女性的力量與勇氣
莎孚（希臘, 約西元前 500 年）	抒情詩人也是女性的戀人，象徵未受局限之女性創造力的最後粹發
艾絲帕西雅（Aspasia）（希臘, 西元前470-410年）	學者，哲學家，以及女性權力瓦解後的女性領導人
波德西雅（Boadaceia）（不列顛羣島, 西元62年歿）	代表始自傳說時代之女戰后的傳統
海帕西雅（亞力山卓〔Alexandria〕, 約 380-415 年）	羅馬學者，哲學家，因爲她的權力及致力爲女性發聲而殉難

瑪塞拉 (羅馬，325-410 年)	在羅馬建立第一座女修道院並爲婦女提供一間避難所
聖布里姬 (愛爾蘭，453-523 年)	愛爾蘭女性主義聖哲；在愛爾蘭協助傳播基督教義，並爲女性創造受教育的機會與場所
西奧朵拉 (拜占庭，508-548 年)	拜占庭女王；與她的丈夫加士提尼 (Justinian) 共同平等地統治拜占庭，並代表女性著手許多改革方案
羅絲維塔 (Hrosvitha) (德國，935-1002 年)	德國的劇作家，歷史學者，以及活躍的女宗教家
楚羅圖拉 (Trotula) (義大利，1097 年歿)	內科與婦產科醫生；著有一本爲人沿用了五百年之討論女性疾病的論文
安奎汀的愛蓮娜 (法國，1122-1204 年)	皇后，政治家，藝術贊助人，以及愛情法庭(Courts of Love) 的建立者，它企圖要改善兩性之間不合乎人權的關係
賓根的希爾德加德 (Hil- degarde of Bingen) (德國，1098-1179 年)	代表中世紀女修道院院長的能力；夢想家，女醫生，科學家，作家及聖哲
派翠朗妮拉・笛・密思 (愛爾蘭，1324 年歿)	因女巫罪名受焚致死，她是十三至十七世紀時女性受到殘酷迫害的象徵
克莉絲汀・笛・皮桑 (法國，1363-1431 年)	作家，人道主義者，早期的女性主義者
伊莎貝拉・艾斯特 (義大利，1474-1539 年)	女貴族，學者，考古學家，藝術贊助人，女政治家，以及響噹噹的政治人物
伊莉莎白一世 (英格蘭，1533-1603 年)	歷史上最偉大的女性統治者之一，傑出的女政治家及學者
阿特米西亞・簡提列斯基 (義大利，1593-1652 年)	著名的義大利畫家，第一位表現了女性感性的女性藝術家
安娜・凡・舒緩 (荷蘭，1607-1678 年)	法蘭德斯學者，藝術家，語言學家，神學家，哲學家，烏托邦信徒，女性權利的捍衛、宣揚者

第三側

安‧賀金森（新英格蘭，1590/91-1643 年）	美國清教徒，改革者，傳教者，以及女性的領袖
莎卡嘉薇（Sacajawea）（北美洲，約1787-1812年）	象徵被歐洲人剝削的美洲原住民；領導路易斯與克拉克遠征軍（Lewis and Clark Expedition）却無薪給也未受褒揚
賀雪（Caroline Herschel）（德國，1750-1848 年）	女性科學家與天文學家的先鋒，第一位發現彗星的女性
瑪麗‧伍絲東科拉（英格蘭，1759-1797 年）	現代女性主義運動濫觴時期的要角；撰有〈女性權利辯護書〉（A Vindication of the Rights of Woman）
蘇瓊娜‧楚絲（美國，1797-1885 年）	英勇的主張廢除奴隸制度者及女性主義者；體現了黑人女性所受的壓迫與英雌作爲
蘇珊‧安東尼（美國，1820-1906 年）	國際女性主義者，爭取女性選舉權的運動家，政治領袖
伊莉莎白‧布萊克維爾（Elizabeth Blackwell）（美國，1821-1910 年）	美洲第一位女醫生；提倡女性衛生與醫學教育的先驅
愛蜜莉‧迪金森（美國，1830-1886 年）	美國詩人，具體實踐了女性尋找自己聲音的奮鬥精神
史麥思（Ethel Smyth）（英格蘭，1858-1944 年）	英國作曲家與作家；寫作歌劇、合唱與交響樂等作品
瑪格麗特‧山格（美國，1883-1966 年）	宣揚生育控制的先驅；篤信開放的母性將爲世界帶來和平及平等
芭妮（Natalie Barney）（美國，1877-1972 年）	作家，勵志小品作家，女性的傾慕對象，美食家；公開以女同性戀者自居
維琴尼亞‧伍爾芙（英格蘭，1882-1941 年）	英國作家，女性主義者，創造女性文學形式／語言的前鋒
喬吉亞‧歐姬芙（美國，1887-1986 年）	美國畫家；創造女性藝術形式／語言的先驅

❶本文撰於《晚宴》全部完成前一年；在它首展之後作了小幅的修改。引介一件尚未完成的作品是一種不尋常的挑戰，倘若沒有下述人士的慨然相助，這篇文章將無法順利完成：茱蒂‧芝加哥；黛安‧葛倫 (Diane Gelon)，《晚宴》專案負責人；蘇珊‧希爾 (Susan Hill)，針織計畫負責人；以及安‧伊索德 (Anne Isolde)，歷史研究負責人。

❷欲知名列《晚宴》餐桌之三十九位女性的完整名單，請參見附錄。

❸譯註：「女人之屋」，一九七二年初由芝加哥及夏皮洛指導加州藝術學院女性主義藝術課程學生所執行的一項現場裝置藝術計畫，而計畫的最初基本構想則來自寶拉‧哈佩 (Paula Harper)。「女人之屋」裝置於好萊塢住宅區一幢荒廢的宅院裏，它用一種戲劇化張力再現了平凡家庭主婦的日常生活經驗——例如洗衣、燒飯、帶孩子等等，強調女人成長歷程中的身體變化，以便說明女人所經驗的社會與文化壓迫，以及她們奮鬥過程中的酸甜苦辣。「女人之屋」的餐廳與廚房裝置的概念，後來被擴大延伸為《晚宴》。

❹ Judy Chicago, "Revelations of the Goddess: A Chronicle of the Dinner Party"（未出版的手稿，經作者允許引用該文）, 18.

❺拉文 (Arlene Raven) 與芝加哥的訪談記錄，一九七五年九月八日，6。此後簡稱為一九七五年九月訪談錄。

❻譯註：不對稱姿勢 (contrapposto; counterpoise)：人物站立時，將大部分的身體重量集中於某一隻腳，身體的垂直軸線則微彎成 S 形，所產生之平衡但不對稱的狀態。這種繪畫與雕塑人體的方式，最早出現在希臘古典時期，後來普遍受義大利文藝復興時期雕刻家的喜愛與模仿，並被正式命名為「不對稱姿勢」，以作為站立人物之和諧

與平衡的代表。

❼ 欲知這自明之理的經典陳述與女性主義批判，見 Elizabeth Janeway, *Man's World, Woman's Place; A Study in Social Mythology*, New York, 1971.

❽ Ann Gordon, Mari Jo Buhle, and Nancy Schrom Dye, "The Problem of Women's History," in *Liberating Women's History*, ed. Berenice Carroll, Urbana, Ill., 1976, 75.

❾ Dorothy Dinnerstein, *The Mermaid and the Minotaur; Sexual Arrangements and the Human Malaise*, New York, 1977, 210.

❿ 同上，頁 208。

⓫ Simone de Beauvoir, *The Second Sex*, New York, 1953.

⓬ 研究女人的歷史學家之間存在著一種共識，亦即關於女人的知識在經過某段時間之後往往被剔除在歷史記錄之外。這是個非常普遍的過程，不僅影響擁有社會地位與成就的女人，也同樣波及平庸及不特出的女子。

⓭ 欲見對於佛洛伊德研究這些男人的作品所做的全盤性分析，以及相關的文獻研究，參考 Jack Spector, *The Aesthetics of Freud: A Study in Psychoanalysis and Art*, New York, 1974.

⓮ 約瑟芬・薇德與芝加哥的訪談記錄，一九七七年八月二十二日，14。此後簡稱爲一九七七年八月訪談錄。

⓯ 一九七七年八月訪談錄，18。

⓰ 一九七七年八月訪談錄，6。

⓱ 對於「秀異女子」的觀念以及互補性歷史觀的討論，見本書頁 889。

⓲ 一九七五年九月訪談錄，10-11。

⓳ 譯註：帕納塞斯山，希臘中部一座山的名稱，遠古時期是阿波羅和繆斯女神的聖地，亦被用來指涉文學特別是詩作靈感的泉源。

㉑一九七五年九月訪談錄，6。芝加哥所使用的語言，在許多重要的層面上，與另一位女性主義藝術家梅瑞・歐本漢所講的話語有頗多雷同之處。歐本漢觀察到，「父權制度建立以後，直至最近爲止，擁有自由心靈的女人不是被戕害就是被消音。」（與本文作者的通訊，1977 年 4 月 15 日）

㉑這張海報一直都非常成功，目前的第二版總共印了一千張。一九七八年春天，它展於紐約惠特尼美術館。

㉒一九七五年九月訪談錄，6。

㉓ Revelations of the Goddess, 18.

㉔一九七五年九月訪談錄，3。

㉕ H. W. Janson, *History of Art*, second ed., New York, 1977, 450.

㉖ Erich Neumann, *The Great Mother: An Analysis of the Archetype*, Princeton, N.J., 1972, 271.

㉗見芝加哥的歷史論文，in *Over-glaze Imagery, Cone 019 -016*, Visual Arts Center, California State University, Fullerton, 1977.

㉘一九七五年九月訪談錄，5。

㉙ "Judy Chicago in Conversation with Ruth Iskin," *Visual Dialog*, 2, 3 (Spring 1977), 15.

㉚ Woolf, *A Room of One's Own*, New York, 1959, p. 79; first published 1929.

㉛一九七七年八月訪談錄，25。

㉜ Natalie Zemon Davis, "Women's History in Transition: The European Case," *Feminist Studies*, 3, nos. 3-4.

㉝要了解傳統女性歷史書寫的四種型態，見註❽。

㉞兩份最近反駁這種看法的研究爲：Evelyn Reed, *Woman's Evolution: From Matriarchal Clan to Patriarchal Family*, New York, 1975; Elizabeth Gould Davis, *The First*

Sex, New York, 1971.

❸❺ Joan Bamberger, "The Myth of Matriarchy: Why Men Rule in Primitive Society," in Michelle Zimbalist Rosaldo and Louise Lamphere, *Woman, Culture, and Society*, Stanford, Calif., 1974.

27 陸月球，女性主義者

族羣暴動，雞尾酒會，黑豹，登

費茲・林哥爾德的六〇年代美國觀察記

羅莉・西姆斯

普普藝術 (Pop Art) 與黑人藝術 (Black Art) 之間有一項極大的差異……普普藝術家傾向於將形象完全地客體化，剝奪了形象原本與其他人事物之間的連結關係；而參與黑人藝術運動的藝術家，則全心投入自己作品裏的形象與形式。❶

一九六〇年代的藝術發生了一項有趣的變化。它變酷 (cool) 了。變得酷，並不表示「趕時髦」(hip)、「跟流行」、「一窩蜂」、「帥呆了」，而是「不涉及個人」、「機械化」、「不介入」的意思。在高度政治化的世界裏 (也就是說，炫極了〔hot〕)，藝術應該甩掉政治，應該不涉及政治(換句話說，酷斃了)。結果，非洲裔、拉丁美洲裔、亞洲裔美國人

及美洲原住民和女人等族羣所創作的政治性藝術皆被認爲是「社會寫實主義式的」(social realist)，因此是「落伍的」(retardataire)，無法跟上當前藝術世界的流行價值，不知不覺它們便逐漸被認爲是毫無效用的。❷或許，根據現代主義的歷史化約敎條，「酷」美學的主張的確是藝術的終極目的。然而，事實上，藝術世界以「炫熱的」心智架構開啓了整個六〇年代。而先前的二十年則在抽象表現主義那種極端個人化與神話式藝術創作——著重在藝術家個人的心理與智識能量——的狂熱下沸動不安。正當六〇年代新藝術才開始要衝擊藝術世界之時，它的粗暴以及將流行、大眾文化中所有「垃圾和碎屑」❸均大膽頌讚成嚴肅內涵的舉動，已被許多藝術評論家像是桃樂西·賽克勒 (Dorothy Gees Seckler) 認爲是「一種使它看起來與達達主義者的譏嘲內容較爲相近的野蠻力量……」❹

　　三年後，藝術批評家與藝術史學者桑德勒 (Irving Sandler) 寫道，現在普普藝術、低限主義(minimalist)及色面繪畫(color field paintings)已經是「麻木不仁」(dead pan) 了，著重技巧遠勝於內容。桑德勒主張，「這是虛無一代的產物……正面積極的價值……在平淡和無聊中一直被發掘出來。」❺當然，六〇年代的藝術技巧——不論源自商業印刷或相當簡化的繪畫練習——亦即，沾染畫布以及用膠布拼湊幾何圖形的輪廓——要比抽象表現主義行動繪畫 (gestural painting) 那種悶騷式的侵略意味「更酷」。然而，要解讀這類作品的內容却是相當困難的。挪用自電影明星雜誌、花邊新聞、羅曼史和連環圖畫，某些人物像是喬 (G. I. Joe)、迪克·崔西 (Dick Tracy)、貓王 (Elvis Presley)、詹姆斯·狄恩 (James Dean)、瑪麗蓮·夢露 (Marilyn Monroe)、伊莉莎白·泰勒 (Elizabeth Taylor)，以及美國的消費社會，皆是美國流行文

化「最熱門的」商品。她／他們的舞臺從小型畫報與電影銀幕、自新聞焦點移師藝廊和博物館，暗示了她／他們正具體實現了主流體制的價值和態度。但是，喬的形象和美國日益積極干涉越南事務之間有何關連性？而相對於新萌芽的婦女運動，瑪麗蓮・夢露和伊莉莎白・泰勒那誘人的姿態又隱含了什麼意義？根據批評圈的說法，絕對是一點關係也沒有！是以，這種刻意經營之內容和技巧間的不連貫性，使得黑人女性藝術家像費茲・林哥爾德與主流藝術之間存在著一種尷尬的關係。

　　在人類可以繪畫的範圍內，國旗是唯一能夠真實表現反動和革命意義的抽象藝術。❻

在她的事業發展初期，林哥爾德曾經提到：「我不需擔心⋯⋯收藏家的態度，或者我的作品是否能夠被人接受⋯⋯我真正需要擔憂的是，我的作品能不能被自己接受。」❼即是在這樣的心靈自由之下，她創作了一些六〇年代最具震撼力的圖像，這包括了「美國人民」（American People）系列繪畫：《雞尾酒會》（*The Cocktail Party*, 1964）、《美國夢》（*The American Dream*, 1964）、《天佑美國》（*God Bless America*,1964）、《旗在滴血》（*The Flag Is Bleeding*, 1967）、《死亡》（*Die*, 1967），以及《紀念黑人權利誕生的美國郵票》（*U. S. Postage Stamp Commemorating the Advent of Black Power*, 1967）。林哥爾德運用了國旗、畫報、紀念郵票、地圖、人群交會及大眾偶像來傳揚她的政治使命。在五〇和六〇年代的美國藝術中，美國國旗便是最常被採用的題材。而在「真實世界」裏，當挑戰美國體制的浪潮洶湧難抑之際，國旗更成為加劇不同意識形態陣營對峙的政治符號。建築工人和嬉皮因為對國旗象徵意

義的不同詮釋而產生的全面衝突景象，即是這一時期最永垂不朽的紀念特色。在她的兩幅畫作《旗在滴血》（圖1）及《獻給月球的國旗：黑鬼去死吧！》（*Flag for the Moon: Die Nigger*）（圖2）裏，林哥爾德強調她和這個深具潛力與爆炸力之象徵圖像間的緊密關連。這兩幅作品之間存在著截然不同的情感，因為它們個別陷在自己特有的政治抗議情境裏。《旗在滴血》苦口婆心地祈求種族之間的和諧。美國國旗覆蓋在三個人物身上：一個黑人男子及一個白人男子各自佔據畫面的兩邊，兩者中間站著一位白人女性。黑人男子左手握著一把正在滴血的刀，右手用力壓住左肩以便止住從傷口汩汩流出的鮮血。白人男子毫髮無傷地站立一旁，充滿自信地雙手插腰，冷漠地看著我們。而這金髮女子的手則勾著這兩個男子的臂膀。僅有黑人和紅色的國旗條紋正在滴血。

　　這構圖曾被象徵性地詮釋為捕捉到「美國民主理想的諷刺」。❽當它和另一幅作品《死亡》（圖3）——一九六三年夏天林哥爾德創作之三聯作中的另一幅作品——同時被討論時，它也被賦予了一種女性主義的閱讀詮釋。「在……這些畫布裏，女人在黑人男子與白人男子之間的種族衝突下扮演了一種勸和的角色。《旗在滴血》一畫中，一個年輕細瘦的金髮女子試圖拉開對立的兩個黑人與白人男子；而在《死亡》裏，黑人女子與白人女子則聯手調和衝突，並且盡全力保護小孩。」❾

　　如此，《旗在滴血》人格化了美國種族關係中當事者應該負擔的責任。但它也是一件充滿疑團的作品。很多關於林哥爾德如何安排角色，以及各個角色之間的互動關係等問題依然懸而未解。例如，為何是白人女子而不是黑人女子？為何只有黑人男子手持武器並且身受重傷？那是他自己自殘的傷口？還是被白人男子殺傷的呢？這個黑人男子是

1　林哥爾德，《旗在滴血》，1967，承蒙紐約史丹本藝廊（Bernice Steinbaum Gallery）
　　惠准刊登

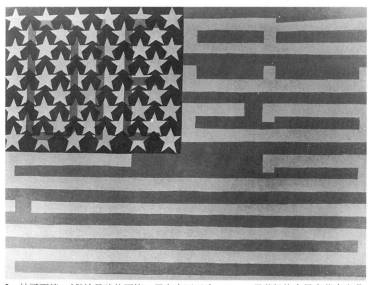

2　林哥爾德，《獻給月球的國旗：黑鬼去死吧!》，1969，承蒙紐約史丹本藝廊惠准
　　刊登

3　林哥爾德，《死亡》，1967，承蒙紐約史丹本藝廊惠准刊登

不是種族歧視導致之不正義現象的代罪羔羊？

　　而她在兩年以後所創作的繪畫《獻給月球的國旗：黑鬼去死吧!》中，則完全不採用任何人類的圖像。畫中的國旗是平面、直立而且靜止的，就像它在月球真空狀態下所保持的狀況一般。掩飾在星條旗紋底下那「黑鬼去死吧!」的無情嘲弄，則是她對美國社會的嚴苛批評。林哥爾德將象徵崇高心智與世界大同的太空計畫對照美國社會中卑賤低劣的種族歧視本能。一種無法與時代現狀配合的經濟觀念清楚地浮現出來：儘管面臨了國內迫切的貧困問題，美國政府依舊斥資數百萬美金發展太空計畫。在此刻，林哥爾德似乎已經喪失對體制的信心，從此，兩年前作品裏那一派小心翼翼的樂觀想法就永遠被改變了。

　　另一個替林哥爾德傳達政治訴求的象徵工具則是地圖。一件所謂的海報作品《亞地加的美國》（United States of Attica）❿，以類似的方法推翻了美國身分認同的符徵，宣告林哥爾德對當代現實生活中自誇理想的背棄。在此，林哥爾德將美國地圖畫成紅色，並在地圖上特別標示出發生於各個地區的重大事件。作為如同觀光客一樣好奇的歷

史學家，我們急切地搜尋描繪成黑色的事件。然後，我們才恍然大悟，我們被告知的歷史，並非某些白人男性革命英雄的豐功偉業。我們不斷被視覺轟炸的則是美國體制對美洲原住民、黑人、亞洲人，以及其他被美國體制褫奪公權的族羣的迫害事件。大屠殺、監禁、私刑等等佈滿了整張地圖，如果說受害人的鮮血將整張地圖染成了紅色，其實一點都不誇張。前面提到的《死亡》有力地帶出種族之間的暴力。而在《亞地加的美國》，林哥爾德則簡單地運用文字書寫，洩憤式地傳達一種旗鼓相當的暴力感。地圖上所有記號一再累積而致的印象，讓我們察覺到不正義的嚴重性與持續性。再則，一旦這國家的某一地區承擔了種族衝突所導致的譴責，這張地圖便清楚地宣示出：這樣的罪惡是集體性的。

在《紀念黑人權利誕生的美國郵票》（圖 4）裏，林哥爾德嵌進兩張畫版，每一畫版上各畫有五十張臉——已被框限範圍，因此我們所能看到的臉只是從眉毛到鼻子底部之間的部分。深棕色面孔排列而成的對角線與拼出「黑人力量」（Black Power）字義的字母形成十字交叉線。總數爲十的黑人面孔居於其他九十張白色面容之中，彷彿象徵了當時美國人口總數中黑人所佔的比例。借用郵票的紀念功能，林哥爾德大膽地揭示，當它的黑人公民要求公平參與美國社會之時，美國將會竭誠歡迎並且熱烈地記錄下那歷史性的一刻。

　　　我將非洲藝術當作我心目中的「古典」藝術形式。與其眼觀希臘，我心繫非洲。❶❶

自六〇年代中期，林哥爾德即開始利用平坦樸素的畫面來發展一種硬邊（hard-edged）風格。就其繪畫風格而言，人物乃做爲圖像式的

4　林哥爾德，《紀念黑人權利誕生的美國郵票》，1967，承蒙紐約史丹本藝廊惠准刊登

象徵符號，而非各自形成獨立的肖像。她並用黑線勾畫個別的繪畫平面或人物部分的輪廓——正若彩繪玻璃的製作方式。她對作品形式的簡化，深受立體派與非洲藝術，特別是薩伊（Zaire）庫巴族（Kuba）裝飾作品的影響。⓬她曾經隨一位白人藝術家瓜塞米（Robert Gwathmey）學習繪畫。瓜塞米以繪畫南方鄉間的黑人知名，其畫皆描繪了明顯強烈的輪廓線，有稜有角，形成一種或許我們可以稱之為立體派式的風格。林哥爾德用製作面具的方式來設計人物的面孔。⓭她用兩個大小不一的同心橢圓形來表現眼睛和瞳孔，眉毛的曲線繼續往下延伸來表現鼻子，而鼻子的底部則完全扁平。這種繪畫風格容易使人聯想到一系列的庫巴族國王的肖像畫。這條線繼續往下畫然後彎成弧形向上勾勒出臉頰的邊線，鼻子下方則以兩條平行的直線代表嘴巴。這種

繪畫風格的製作方式，允許林哥爾德製作一種黑人肖像畫，這種畫既非諷刺誇張的漫畫亦非借白人慣用畫法製作而成的產物，既不純粹是非洲的也不完全是裝飾性的。橢圓和圓形區域互相交錯的風格，在《雞尾酒會》這類構圖中一再重複出現，形成作品的靈魂設計。她形容這種構圖爲多旋律空間（polyrythmical space）或多重空間（polyspace）。❶

一九六七年之後，她開始關心作品裏的色彩問題——不僅是與種族有關的顏色問題，同時是各種商業繪畫顏料的物理張力如何影響創造嶄新的「古典」藝術形式的能力問題。關於這點，她寫道：「當你用白色……你可能會喪失對其他顏色的敏感度。白色聚光……黑人藝術必須用自己的黑人顏色（its own colour black）來創造自己的光線，因爲那種顏色是最直接不過的黑人眞理（black truth）。不論就原則或實際情況而言，一般黑人藝術必須避免依賴光線或光線對比來表達黑人意識（blackness）。」❶ 她發現瑞哈特的作品提出了一種解決的方法，幫助她理解黑人的視覺可能性。結果，一九六七年之後她製作了所謂的黑人光線系列。《獻給月球的國旗：黑鬼去死吧!》便展示了她作品裏的新色彩系統。相對於《旗在滴血》的粉紅色、黃色和淡藍色，在此，林哥爾德利用緊臨光譜的顏色來烘托紅色和綠色，全然不用強烈的對比光線，並且只利用相當少的陰影。

除此之外，她將美國國旗的顏色自紅、白、藍改成黑人民族主義者提倡的紅色、黑色和綠色，建議以這種象徵主義來表達黑人建國的殷殷期盼。

面對目前寄住她／他們家的一個飽受種族隔離之苦的黑

人小孩，一個善意的上層中產階級白人家庭能夠做些什麼來
安慰、撫平他所遭受的挫折及憤慨？ ❶⑥

　　對於六〇年代種族關係之社會面貌，林哥爾德提出了許多有趣的
評論。《雞尾酒會》描寫六〇年代瀰漫在美國習俗與態度裏那種冠冕堂
皇的表面文章。將一羣魯鈍的白人男子的臉孔擁擠地佈滿整個畫面，
擠滿在一個孤單的黑人男子的臉孔四周，林哥爾德有效地運用這樣的
對比來傳達該黑人男子所感受到的不自在。《美國夢》(圖 5)刻畫一位

5　林哥爾德，《美國夢》，
　　1964，承蒙藝術家特別
　　惠准刊登

孤獨女子靜坐品賞手上的大鑽石戒指。而再回頭觀察這幅畫，我們才
了解，這個女子同時是白人也是黑人，這對於林哥爾德極端挖苦的諷
刺做了相當象徵性的表露。《美國夢》的主題的確對當時的論戰具有搧
風點火的效用。這作品的目標與理想，曾因揭露了最稀鬆平常的布爾
喬亞偽裝而頗受非議，也因點出被褫奪公權族羣對於實現美國夢的強
烈訴求而遭受抵制。林哥爾德同時警醒我們黑人與白人之間，以及黑
人社羣之內的階級差距，並提醒我們追求物質享受其實是所有人類的
通性。這種布爾喬亞階級面對變局所做的頑強抵抗被活潑生動地刻畫
在《天佑美國》（圖6）裏。這裏，藝術家再度祭出一個年老的白人婦
女——那種一枝獨秀、所向披靡的典型，儼然是美國大革命英勇女兒
的化身。她的面孔幾乎填滿了整個畫布的空間，被監禁在她所努力捍
衛的國旗之中。作者的另一件「海報」作品《安琪拉·戴維斯》（*Angela
Davis*），便可被看做是爲這幅肖像畫加上了意識形態的註解。

　　林哥爾德對六〇年代的描繪，建立在引用流行圖像諸如國旗、雞
尾酒會以及社會暴動等等的關係上，而這正與其他當代作品形成一種
非常鮮明的對比。許多運用國旗圖像的藝術家，像是歐登伯格（Claes
Oldenburg）及強斯（Jasper Johns），均背叛了「美國」價值中兩相衝
突的尷尬場面（ambivalence）。將嚴酷的種族歧視現實與那面相同的國
旗做並列式的對比描寫，林哥爾德把這種黑白對話推廣至批判的大眾。
安迪·沃霍爾（Andy Warhol）將伯明罕種族暴動的新聞報導照片改編
爲連續、重複的圖畫形式裏一系列佚名（「酷」）部分的重複。林哥爾
德的作品《死亡》對種族暴力有如此誇張的描繪，以至於又再度爲那
樣的暴力加溫，讓我們能夠對畫中人物所遭遇的痛楚感同身受。當馬
利索（Marisol）所製作之與實物同樣大小的雕塑作品《酒會》（*The*

6　林哥爾德,《天佑美國》,1964, 承蒙紐約史丹本藝廊惠准刊登

Party), 挖苦了上層布爾喬亞階級行屍走肉般的存在方式,《雞尾酒會》却生動地指出人們一昧追隨布爾喬亞生活方式的貧困心態, 特別是那些被排除在外却一心一意想要參與的族羣的盲從行為。在她的作品裏, 林哥爾德藉由技巧 (或風格) 與內容間的互動關係建立了一種充滿活動張力的緊張關係。她的使命便是要開發新方法來表現持續變化的社會現象, 而且她對這項使命的信仰從來未曾稍減。林哥爾德直截了當的描繪方式, 不但使這些影像的精神本質有效地烙印在我們的心底, 更進一步地讓這些形象變成了美國的象徵圖像。

選自《費茲・林哥爾德：二十五年記》（*Faith Ringgold: A 25 Year Survey*），展覽目錄，紐約長島美術館，展期 1990 年 4 月 1 日至 6 月 24 日，1990 年長島美術館出版，頁 17-22。1990 年長島美術館版權所有。本文經作者與長島美術館同意轉載。

❶ Elsa Honig Fine, *The Afro-American Artist: A Search for Identity.* New York: Holt, Rinehart and Winston, 1973, pp. 198, 201.

❷有些讀者會記得像是批評家克雷瑪（Hilton Kramer）和雪黎（David Shirey）與黑人藝術擁護者根特（Henri Ghent）和安得魯（Benny Andrews）之間的激烈論戰，他們所辯論的，不僅是黑人藝術美學的存在與否，還有黑人藝術家之作品及政治性藝術的品質問題。

❸ Dorothy Gees Seckler, "Folklore of the Banal," *Art in America*, Winter 1962, pp. 52-61.

❹同上。

❺ Irving Sandler, "The New Cool Art," *Art in America*, January 1965, pp. 96-101.

❻林哥爾德之語引於註❶，頁 209。

❼ Bucknell University, *Since the Harlem Renaissance: 50 Years of Afro-American Art.* Lewisburg, Penn., Center Gallery, 1985, p. 37.

❽ Freida High-Wasikhongo, "Afrofemcentric: Twenty Years of Faith Ringgold," in Studio Museum in Harlem, *Faith Ringgold: Twenty Years of Painting, Sculpture and Performance, 1963-1983.* New York Studio Museum in Harlem, 1984.

❾ Moira Roth, "Keeping the Feminist Faith," in Studio Museum, op. cit., p. 13.

❿譯註：亞地加，古希臘一地區；或指雅典，古希臘的主要城市；或泛指希臘地區。就林哥爾德的想法而言，《亞地加的美國》應指承繼了希臘文明的美國，相對於其極力鼓吹的認同非洲文化理想國。

⓫ Bucknell University, op. cit., p. 37.

⓬ Terrie S. Rouse, "Faith Ringgold — A Mirror of Her Com-

munity," in Studio Museum, op. cit., p. 9.

⓭ 之後，林哥爾德會把面具做成軟性雕塑。這些最終都變成了林哥爾德表演藝術創作的實驗作品。參見 Lowery Stokes Sims, "Aspects of Performance in the Work of Black American Women Artists," in Arlene Raven, Cassandra L. Langer, and Joanna Frueh, ed., *Feminist Art Criticism: An Anthology*. Ann Arbor, Mich., and London: U. M. I. Research Press, 1988, pp. 207–25.

⓮ Lucy R. Lippard, "Beyond the Pale: Ringgold's Black Light Series," in Studio Museum, op. cit., p. 22.

⓯ 同上。

⓰ Alice Walker, "The Almost Year," *In Search of Our Mothers' Gardens: Womanist Prose by Alice Walker*. San Diego, New York, and London: Harcourt, Brace, Jovanovich, 1983, p. 139.

28
非洲女性中心主義以及它在卡列特與林哥爾德藝術作品中的成果

德士法喬吉斯

今日的黑人女性藝術家表現出一種自覺，亦即十分堅持她們的種族、性別身分以及藝術上的能力。這三項構成她們存在的主要基本特質，導引了她們的生活與工作。這樣的自覺明顯地被知名的雕塑家與版畫家伊莉莎白・卡列特表達出來。當卡列特最近向一羣聽眾作自我介紹時，她這麼說：「我是伊莉莎白・卡列特，有三件事對我而言很重要，首先，我是黑人，其次，我是個女人，最後，我是個雕塑家。」❶卡列特自我勾畫與自我定義的陳述不僅標明了她最重要的特徵是黑人、女人及深具創造力的藝術家，同時也點出了它們的重要順序。雖然她的話語相當直接而且個人化，她却傳達了美國各地許多黑人女性的心聲，那些黑人女性也像她一樣，從她們的普遍自覺與經驗出發，藉由二度與三度空間的藝術形式來表達

自我。

受限於文章的條件，本文僅將檢驗視覺藝術範圍內「非洲女性中心的」（Afro-female-centered; Afrofemcentric）自覺所產生之意識形態與美學上的成果。❷它的重點將放在黑人女性藝術家所描繪的黑人女性主體上，深入探索黑人女性藝術家如何看待與呈現黑人女子之實際處境的獨特方式。它主要將討論藝術家伊莉莎白‧卡列特（生於1919年）與費茲‧林哥爾德（生於1930年），她們兩人雖各屬不同的世代，但她們從黑人女性的位置所發出的社會文化與政治聲音以及所製作的作品，均對藝壇產生長達二十年以上的重大衝擊。經由檢視兩位重要黑人女性藝術家的理念及其代表作品，本文盼能夠釐清視覺藝術領域中非裔美國女性之自我描繪的獨特性，並進一步刺激對其形式與技巧的深一層認識。

截至目前為止，還沒有討論非裔美國女性藝術的專書存在。也沒有任何一本研究美國藝術的重要藝術史著作將非裔美國女性放進它的討論範圍內。這種資訊匱乏的現象直指傳統藝術史家與批評家心目中黑人女性藝術家的不可見性（invisibility）。話雖如此，有關該主題的適切資訊仍舊存在於一些研究非裔美國人的藝術及女性藝術的書籍裏。前者中最著名的是洛克（Alain L. Locke）的《黑人藝術：過去與現在》（*Negro Art: Past and Present*, 1936）、詹姆士‧波特（James Porter）的《現代黑人藝術》（*Modern Negro Art*, 1943）（這兩本書為非裔美國藝術史的先驅著作），以及路易斯（Samella Lewis）的《藝術：非洲裔美國人》（*Art: African American*, 1978）。每一本作品均對非裔美國人之藝術作了基本的介紹，而波特的書則提供了直至該書出版年代為止最簡明與全面的披露。而在最近的作品中，孟羅（Eleanor Munro）的《原

創者：美國女性藝術家》（*Originals: American Women Artists*, 1979）及魯賓斯坦（Charlottes S. Rubenstein）的《美國女性藝術家：從印第安時代初期到現在》（*American Women Artists: From Early Indian Times to the Present*, 1982）是內容較爲豐富之著述中的兩本；然而，它們僅提及非常少數的黑人女性藝術家，並且只提供非常少量的資訊。

討論黑人女性藝術家最爲重要的出版作品當推由展覽籌畫人／藝術史家賈桂琳·芳薇─邦特（Jacqueline Fonvielle-Bontemps）及亞娜·邦特（Arna A. Bontemps）所合著的展覽目錄《永遠的自由：非裔美國女性的藝術》（*Forever Free: Art by African-American Women*〔1862-1980〕）。該展覽目錄，爲配合一九八一至八二年一項全國性巡迴展覽而出版，提供了四十九位黑人女性藝術家的資料，並呈現出參展藝術作品的活力與震撼力，深深刺激了有志學者的胃口。其他關於這主題的重要作品絕大多數都是內容豐富、記載個別藝術家的展覽目錄：例如，蜜雪兒·華勒思（Michele Wallace）編纂的《費茲·林哥爾德：二十年來的繪畫、雕塑與表演藝術，一九六三至一九八三年》（*Faith Ringgold: Twenty Years of Painting, Sculpture and Performance*, 1963-1983），爲一九八四年紐約工作室博物館（Studio Museum）所辦展覽之目錄；或者是彼得·克羅西亞（Peter Clothier）所著《貝蒂·薩爾：集合藝術選錄》（*Betty Saar: Selected Assemblages*）（1984 年 7 月至 10 月）及《綠洲》（*Oasis*），兩者則同爲一九八四年十月至一九八五年一月洛杉磯當代美術館一項展覽的目錄。至於期刊性的文獻則較不周延，其內容多偏向傳記性而非分析性的文章。由路易斯出版的《黑人藝術：跨國季刊》（*Black Art: An International Quarterly*）（現改爲《非裔美國藝術之跨國評論》〔*The International Review of African American Art*〕），

乃是這個國家唯一將重點放在非洲移民藝術、並同時刊載黑人男女性藝術家作品之分析與傳記性文章的現存期刊。

若說這領域的文獻稀少難求其實只是對整個問題輕描淡寫罷了。然而，翔實記錄黑人女性藝術家的展覽目錄持續不斷增加的現象也令人十分振奮。這項發展以及其他研究單一藝術家的出版品，諸如路易斯所著《伊莉莎白‧卡列特的藝術》(*The Art of Elizabeth Catlett*, 1984)，顯示我們可以預期在不久的將來這個領域將會獲得更多更具批判性的注意。

「非洲女性中心主義」這一詞彙，係由我首次於一九八四年提出，目的在於標明一種以非洲女性為中心的世界觀及其在藝術形式上的顯現。它被用來解釋歐美藝評家讚揚為「黑人女性主義者」之費茲‧林哥爾德的意識形態和藝術。雖然在今日「黑人女性主義」(black feminism)這個詞已經有了標準的使用方法，並且與某些黑人女性藝術理念緊密相關，「非洲女性中心主義」顯然比較能夠正確地表現出各種聯結的面向，因此，在本篇文章裏它將被用來取代前者。

在觀念上，藉由集中與擴大內部價值，非洲女性中心主義凸顯黑人女性自覺意識的堅持力量，並因此將「黑人女性主義」自女性主義之黑人化了的邊陲地帶裏解放出來。如同非洲中心的意識形態一般，它假設了「一套非洲文化系統，非洲人與非裔美國人作風的緊密結合，以及源自非裔美國人經驗的價值觀念。」❸不過，它亦經過了「許多核心黑人文化傳統與特殊非裔美國女性經驗的錘鍊——不論這塑型的過程發生在該文化的內部或外部。全心擁抱著自然和諧的法則，非洲女性中心主義不僅確認整體存在的重要性，同時亦強調一種特定女性立場的有效性。」❹

以藝術為媒介，非洲女性中心主義從一叢按照不同主題將黑人女性的現實處境投射在理想主義上的諸多理念中浮現出來。它並同化了集體的經驗與歷史。它的圖像以一種令人耳目一新的獨特方式描繪黑人女性主動參與當前時勢的情況，而這種表達方式可用下列的特徵加以辨別：(1)黑人女性是一個主體而非客體，(2)這主體是文本中唯一的或者是最主要的角色，(3)這主體是主動的而非被動的，(4)這主體傳達了非裔美國女性自我記錄現實的心聲，以及(5)這主體深深地浸染在非洲不斷延續之傳統的美學裏。藝術風格的範圍從寫實主義到抽象，巧妙地表現出咀嚼與吸納非洲中心品味之色彩、質感及韻律等元素之後所發展的個人表達法。儘管在技巧方面展現了對於藝術家用來宣揚其主題與美學之西方傳統的全盤掌握，美學方面卻同時包括了「黑人藝術」與「女性主義藝術」的元素。若在黑人與女性主義藝術發展的簡明背景下觀察它的內容與形式，我們將可以獲得最佳的理解，因為該二者均有記錄可尋，而且，相形之下，它們凸顯出非洲女性中心主義發展方向的獨特性。

六〇年代時，一些卓越的藝評家、藝術家及藝術史家開始在最分歧、衝突的狀況下勾畫黑人藝術的特質。在這些人之中，已逝世的文學批評家尼爾（Larry Neal），隱喻性地將它認定為「黑人力量這個概念的美學與精神姊妹」，指出它「直言不諱地說出黑人美國的需要與期望」。❺藝評家蓋瑟（Barry Gaither）則將之定義為一種教導性質的形式，該形式「源自於一種強烈的國族主義（nationalistic）基礎，並且可以由它對於下列事項的熱烈投入來加以界定：a. 利用過去的歷史與英雄來激發英雄式與革命性的理想，b. 運用現今政治與社會的事件作為教育素材，以便熟悉來自『敵人』的認定、控制及撲殺等策略，以及

c. 勾勒當贏得這場鬥爭時，國家所能預見的未來。」❻這些主張之中最顯著的便是倫理的前提。同樣重要的則為美學品味，雖然在多數的情況下，它往往隱沒在六〇年代批評的內容裏。這一個重要面向最近已受到相當多的注意，特別是來自於對非裔美國人藝術史貢獻良多的學者——例如，蓋瑟、迪司凱（David Driskell）、路易斯及莫里森（Keith Morrison）。當代的學者均同意，某些元素在黑人藝術中顯得特別地突出，而且這些特異性展現在明亮或相當醒目的顏色、動人的多旋律造型與空間關係，以及各式各樣的觸感之中。

另一方面，自其萌芽階段開始，女性主義藝術便站在一個全然不同的位置。根據女性主義藝評家露西・利帕（Lucy Lippard）的說法，它從女人「處在社會裏的政治性、生物性及社會性經驗」進化而來，她並更進一步地解釋女性藝術家最主要的關切：

　　某些女性藝術家選擇一種基本上是性慾或色情的影像。某些人則偏好對於女性經驗作寫實主義式的或者觀念性的（conceptual）讚揚，其中，較為重要的經驗包括了生育、母性、強暴、扶養家庭、家務勞動、月經、自傳、家庭背景、以及朋友形象的描繪等等。某些人認為，真正唯一的女性主義藝術就是那些呈現「當前流行的」政治海報式內容的作品。某些人致力於研發先前被斥為「女性的」、或與她們的經驗有著更具象徵性之抽象平行關係的材料或顏色；舉例來說，面紗的圖像，束縛、封閉、壓力、障礙、壓抑，與成長、鬆綁、開放，以及美麗動人的表面等等都是十分常見的。某些人則處理有機的「生命」形象，而某些人乾脆就把自己當成主體，

由內向外推衍。❼

　　這類藝術的共通性乃在其深植女性文化的根源，女性主義作家蓋兒‧金堡（Gayle Kimball）將之歸納爲「自心靈和身體以及自意識中獲取靈感」❽的女性經驗與表達方式。將陰道形象當作風格形式的主題恰說明了這些作品之中的某部分與女性身體有著明顯的關連性。表達「中央核心意象」（central core image）理念的其他形式、花朵的樣式及蝴蝶（被定義爲一種解放的象徵），均被視爲在觀念上讚揚女人文化的女性象徵。❾同時，如利帕所指出的，「女性的媒材」，包括縫紉、刺繡、瓷畫，有時被選作藝術表現的工具，結果這把它們從「匠藝」（craft）的狀態中解放出來並賦予它們「純藝術」（fine art）的地位。普遍而言，儘管女性主義藝術的風格與形式差異極大，它的內容却相當統一，亦即不管有多麼抽象，它都和女性自覺與經驗緊密地結合在一起。

　　黑人女性經驗裏的「雙重阻難」滋養了黑人女性文化的雙重自覺。在藝術的領域中，這自覺催生了敏銳有力的年輕世代，而全心全力爲非洲海外移民犧牲奉獻、在女性同心共情（female bonding）的前提下彼此串聯，並用充滿韻律的色彩與質感裝扮自己之種種方式，皆造就了它的本質。一旦被認定爲非洲女性中心主義，其黑人與女性主義美學特質的交會立即凸顯出來。其色彩、韻律及質感上的美學品味基本上與黑人藝術所表現出來的品味相同，這緣自相當明顯的理由，亦即它們承繼了相同的非裔美國人的文化基礎。而將非洲女性中心主義自黑人藝術中區別出來的因素，便是黑人女性的角度，它以洞察玄機的先見之明擴大並且活化了黑人女性的形象，頌揚英雌並記錄她的歷史，

同時亦探討政治、社會與個人方面的議題。若從黑人藝術的角度來看，女性媒介的概念不見得是一項主要的性別議題，因為某些黑人男性藝術家也使用同樣的素材，這基本上受到非洲人不斷延續之傳統的影響，特別是混合媒材之非洲雕塑與織錦畫。同時，由於黑人女性藝術家接受傳統學院訓練的緣故，繪畫、版畫以及其他在傳統上與男性緊密連結的素材也經常在非洲女性中心主義藝術裏出現。整體而言，非洲女性中心主義藝術中最明顯的特質便是對黑人女性的獨特重視與呈現。這樣的聚焦方式與女性主義中強調白人女性的方式相互平行，兩者之間的差異則是種族描繪與觀點的分殊。非洲女性中心主義意識形態勾畫女性方式中最重要的一項，便是再度肯定她那全神貫注及獨立思考的人格，而不是像女性主義藝術中所常見的處理方式，著重女性身體的去神祕化及對性別歧視的反抗。因此，非洲女性中心主義與女性主義的主要宗旨並不盡相同。舉例而言，對於陰道形式的偏好在前者的作品中是根本不存在的。反而是非洲移民的圖像被藝術創作所結合，以便象徵女性性別特質、生命力、繁衍力、解放，以及其他相近的觀念；迦納人阿瓜巴（akuaba）和幾內亞人寧巴（nimba）生命力／繁衍力的象徵圖像便是典型的例證。除此之外，相對於花朵圖樣、蝴蝶主題以及其他普遍被認為等同於女性主義的形式，幾何與曲線的非洲移民圖樣也佔有相當多的分量。然而，儘管兩者之間有這些差異，希望能夠記錄「她的歷史」、表彰女人的文化、探討女人的議題、以及呈現自我定義的影像等理念，在某種程度上仍舊為結合非洲女性中心主義與女性主義之要因。

被美國藝壇認定為「黑人女性主義者」且被筆者定義為「非洲女

性中心主義者」的藝術家裏，卡列特與林哥爾德是其中最重要的兩位。她們的理念與作品之間，存在著一致性與分歧性；其一致性在於她們對於真實型態之黑人女性主體與議題的密切觀察，而分歧性則是她們各有自己獨特的觀察角度、風格與媒材。總體而言，她們強化了非裔美國女性的思想、行動及感性，吸收消化了非洲移民的相同特質，當然，她們也成為年輕一代黑人女性藝術家探求自我時的典範。❿

作為非洲女性中心主義者，卡列特與林哥爾德堅信完全的自我認定 (self-acknowledgment)，而這便從她們自我的中心向外慢慢延展出來。由於她們非常執著完整的身分認同，對於那些認為「先做個人」或者「先做個藝術家」之個體所常宣稱的自貶用語：「我正巧是個黑人」以及「我剛好是個女人」，她們均毫不猶豫地加以拒絕。當論及藝壇的鬥爭之時，林哥爾德以如下的聲明來陳述她的看法：「再沒有其他的領域像視覺藝術般如此地接近那些不是白人與男人的族羣。當我決定成為一個藝術家之後，第一件要相信的事便是，我，一個黑人女性，能夠自由穿越藝術界的藩籬，而且，我不需要犧牲一丁點屬於我的黑人特質、女性性別特質或者是我的人性，便可以達成這樣的目標。」⓫在面對自己的作品可能會被認定為「女人生產品」時，卡列特的反應清楚地表現出類似的自我定位：

> 我會非常高興。我一點也不反對被認定是一個女人，或是一個女性藝術家。我認為女人的美學的確存在，並且有別於傳統的男性美學。我認為男人非常具有侵略性，而且他的腦袋裏存在著男人至高無上的觀念，至少在美國和墨西哥是如此。我們必須多了解女人。我想要詮釋女人：女人的想法、

女人的情感。女人的美學是比較纖細敏感的，而我也很高興
能夠成爲其中的一分子。⓬

　　兩位藝術家的立場相當堅定，完全不像某些成功的女性藝術家矢
口否認自己作品中與女性的關連。卡列特的看法反映出其自我認定乃
受非裔美國藝術史與藝術界中傑出學者及藝術家的影響(洛克、波特、
威爾斯〔James Wells〕、瓊斯〔Lois Mailou Jones〕、赫凌〔James Herring〕
等等)。一九三〇年代她在哈沃大學 (Howard University) 求學時吸收
了這個觀念，當一九四〇年她在愛荷華大學完成藝術碩士學位之時，
一些類似的影響也來自一位美國藝術家伍德(Grant Wood)。其自我認
定的持久性以及此認定滲透其藝術作品的情況，鮮明地表現在一九四
三年波特及一九八〇年芳薇─邦特與迪司凱對其作品的評論之中。面
對她那贏得一九四〇年芝加哥黑人博覽會首獎的大理石雕塑作品《母
親與小孩》(*Mother and Child*) (圖 1)，前者指出一種十分清晰的黑人
美感：「《母親與小孩》中的黑人質感是無法否認的，同時這件作品非
常均衡並具有相當深刻的結構。」⓭而在這件作品問世數十年後，後二
者如此討論她的成就：

　　　　自她身爲一個非裔美國人、黑人女性以及長時間居留在
　　墨西哥的親身經驗出發，她已經發展出一種藝術的抒情哲學，
　　一種認爲藝術家有責任「創造能夠表現解放與生命之藝術
　　……」的觀點。⓮

　　　　的確，六〇與七〇年代卡列特所製作的版畫與雕塑創作，
　　乃是黑人解放運動所創造或啓發的作品中最具震撼力與意涵
　　的視覺圖像。⓯

1 卡列特，《母親與小孩》，大理石，1940，路易斯惠准刊登

　　年紀稍輕的林哥爾德的立場暗藏於她的「成熟年代」，亦即一九五九年她在紐約市立學院完成畢業作品之後漸趨成熟的那幾年。整合了她作為哈林區黑人（Harlemite）的「草根經驗」（grassroots），她參與和組織了當時對於博物館裏種族歧視的抗議活動及示威遊行，同時她也極力發展自己的作品並構想她未來發展的方向。然而當她挑戰「體制」內的種族歧視之時，一連串事件的發生讓她遭受到黑人男性藝術家的性別歧視，她指出，這些事件催生了她的女性主義。回首往事，她如此追憶，「我必須再度認清我是甚麼人——當時，站在畫板前我是

個黑人。而在一九七〇至七一年時我終於弄清楚了，我是個黑人**女性**。」❻然而，當她轉向（白人）女性主義團體時，她依然面對種族歧視及矛盾衝突的問題。利帕記載了那一段期間林哥爾德受挫的景況：

> 作為一個身處白人主控運動內的黑人女性，費茲·林哥爾德站在衝突的中心點上依然能夠堅持立場，勇敢地面對藝術界對於黑人的排擠，以及黑人運動中女性主義的爭議地位。❼

後來，林哥爾德與汀嘉·麥金儂（Dinga McCannon）、凱·布朗（Kay Brown）於一九七一年共同創立了一個黑人女性藝術團體，並稱之為「我們在這裏：黑人女性藝術家」（Where We At: Black Women Artists），她強調黑人女性的感性，並將和其他藝術家與團體相互交流的門徑開放。而接下來的兩年裏，她已經「開始近乎完全地為女性發言，為黑人女性發聲」，然後她們也開始透過她的藝術向世界發言。❽

卡列特與林哥爾德的哲學取向形成其藝術創造力之基石，而這基石則進一步催發古典非洲女性中心主義作品的製作過程。卡列特的藝術形式雕刻在木材、陶瓦、石材、大理石與青銅上，或者印在油布上，而林哥爾德的藝術形式則組合在織結的布料、刺繡、拉菲亞椰樹（raffia）的樹葉及其他軟性雕塑媒材裏，同時亦包括了繪畫，這一切代表了所有傳統中與男性和女性皆有關連的材料和技巧。黑人女性主體依舊是她們的描繪裏最基本的主題。卡列特猶記伍德的影響。「他堅持我們要從自己最熟悉的事物著手，我猜想，在那之後我便開始處理黑人與女性主體的畫題。」❾當她進一步仔細討論這個觀點時，她告訴藝術史學家路易斯：

我一點都不厭惡男人，但因爲我是個女人，我比較了解女人而且我知道她們的感受。很多藝術家總是說著男人的故事。我認爲，總要有人去說說女人的故事。藝術家創作有關女人的作品，其主題總是女人身體的美感及中產階級女子的雅致，然而，我却認爲，有需要去表達工人階級黑人女性的故事，這便是我的使命。❷⓿

她的油印系列作品《黑人女性》（The　Negro Woman），完成於一九四六至四七年（圖 2、3），以平凡和英雌形象來描繪工人階級的黑人女性(藍領階級、智識分子、幫傭及革命分子等不同女性)，顯露出卡列特對於她們奮鬥過程的全心奉獻與敏銳觀察。這一系列作品，乃由茱莉亞・羅森渥（Julius Rosenwald）獎學金贊助，毫無疑問地是黑人女性圖像再現上一個非常重要的里程碑，因爲它將她們從作爲白人藝術作品中白人主體之背景人物與隱形身分的客體化狀態下解放出來，同時也讓她們從黑人男性藝術作品中母親、妻子、姊妹、她者等角色裏釋放出來。

繼卡列特《黑人女性》系列後約二十五年的時間，林哥爾德對於黑人女性主題的專注參與，則始於一幅畫在瑞克島（Riker's Island）婦女拘留所（Women's House of Detention）的大型壁畫，緊接著是《女性之家》（Family of Woman）的面具作品及一九七三年《強暴奴隸》（Slave Rape）的系列畫作（圖 4、5）。❷❶在下列的談話裏，她討論了前述作品中的一件，並隱隱流露出她決心爲沒沒無聞的人喉舌的目的：「我要告訴你們一個非常有力的故事——這故事有關奴隸時代女人被強暴的事實。我們都知道黑人男性被奴役的故事；那些故事家喻戶曉。

2　卡列特,《我有特別保留座》(*I Have Special Reservations*),油印, 選自《黑人女性》系列, 1946-47, 路易斯惠准刊登

3　卡列特,《海瑞耶特》,油印, 發展自《黑人女性》系列原稿, 1946-47, 路易斯惠准刊登

4 林哥爾德，《瓊絲太太和她的家人》
　（Mrs. Jones and Family）， 混合媒
　材，選自《女性之家》面具系列，
　1973

5 林哥爾德,《反擊：爲了拯救妳的性
　命》（Fight: To Save Your Life），繪
　畫，選自《強暴奴隸》繪畫系列，
　1973

但是，我是個黑人女性。我要講她的故事。」❷在這段陳述中，最重要的是她企圖描述黑人女性實際處境的決心，而十分顯明的則是她對於能夠做好萬全準備並成功地完成任務抱持了無比的信心，這一點與卡列特的看法十分相近。

　　兩件令人激賞的作品爲她們的非洲女性中心觀點提供了相當精闢的剖析，分別是卡列特用杉木做成的雕刻《向我的年輕黑人姊妹致敬》（*Homage to My Young Black Sisters*）（圖6），以及林哥爾德運用混合媒材做成的軟性雕塑形式《尖叫的女性》（*The Screaming Woman*）（圖7）。《致敬》是卡列特於一九六八年在墨西哥——自一九四七年起她便居住於該地——製作完成的作品，它揭露了卡列特對於黑人女性的熱情，它所描繪的是發生在六〇年代期間黑人女性參與全球抗議種族歧視與帝國主義的奮鬥過程。作爲獻給「年輕黑人姊妹」的紀念碑，它的外觀充滿震撼力，傳達著政治活動的種種張力，這些張力伴隨著女性性格、力量與美感的屬性，並添加了女性同心共情的意念。這半抽象、站立的女性形象，鮮明地刻畫、捕捉一個黑人女性主體抗議時的動作。它那象徵性的姿勢，特別是上仰的頭部及向上舉起的緊握拳頭，充滿了能量和希望，強化了它那美麗動人的健壯身軀散發出來的力量。引人注目的幾何與曲線形狀之間活潑的交替運用，透過上身局部鏤空的橢圓形空間及其周圍層層疊疊的平面表現——象徵女性生養能力——的襯托，顯得更加有力。就非洲原型那種幾近對稱的平衡感、有稜有角的形式、單一顏色的暗度、平滑的觸感及明亮感而言，這件作品處處可見非洲中心主義美學的影響。相對於此，《致敬》也展露了卡列特對墨西哥雕塑形式的吸收和參照，而這亦顯示了她掌握現代主義技巧的純熟度，以及她再現人體的創新方式。

6　卡列特，《向我的年輕黑人姊妹致敬》，杉木，1968，路易斯惠准刊登

　　非洲中心主義在《致敬》的整體形式中直接可見，相同的，非洲女性中心主義在其細部的表現中亦清晰可見——換句話說，就是頭與臉、胸與肩、上身與臀部。首先是上抬的頭部與簡化的淺浮雕面部表情，它們那高貴與充滿靈氣的神韻，非常類似於迦納阿森地（Asante）婦女製作的古代葬禮儀式的陶土頭像，這些都顯示出藝術作品元件、

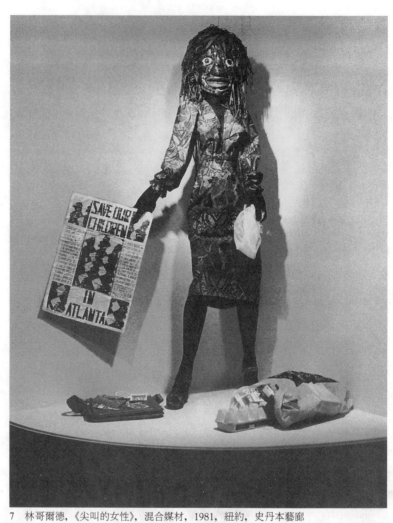

7 林哥爾德,《尖叫的女性》, 混合媒材, 1981, 紐約, 史丹本藝廊

姿勢與情感裏滲透了非洲人延續不斷的傳統。第二點，乳房被含蓄地用深具風格的形式再現出來，並和壯碩、頗具稜角的雙肩形成相當平衡的狀態，因此散發出蘊藏在女性性別特質中的力量，而不是傳達女性的育養能力或性慾——那是男人繪畫女人乳房時所常表現的。第三點，母性的概念則被上身區域那象徵性的蛋形導引出來。縱然這重複了男性藝術作品中將女性畫成母親的主題，它的獨特性却可以從被選做中央鏤空空間的位置中領會。這個細節減低了對母性的強調，轉而強化了女性的人格與行動，而這正是她的存在中最重要的部分。最後，反映黑人女性體型的柄形臀部在此處所呈現的是力與美，而非訴諸感官享受和色情的——如同男人所常繪畫的一般。可以肯定的是，有關最後這一點更多、更進一步的討論，特別是從西非獅子山門得人（the Mende）傳統中有關女人身體與女性美感觀念等類似的美學品味出發的討論，明確地記載於人類學者—藝術史家席薇雅‧波恩（Sylvia Boone）最近出版的書中。㉓總而言之，這些細節造就了《致敬》的獨特情感，而這情感的整體性則表現出一種觀察黑人女性多面向人格的視點，並進而排斥任何一言堂的詮釋。

正如《致敬》反映出六〇年代普遍的混亂情緒，《尖叫的女性》捕捉了最近發生在美國歷史上一幕令人心寒的悲劇——亞特蘭大州數起黑人兒童謀殺案——所散發出來的不安。《尖叫的女性》於一九八一年完成，正當這一連串慘案發生之時。它以「救救我們亞特蘭大州的小孩吧！」這樣的口號企圖喚醒當時社會的注意。一手拿著一張海報，圖像式地表達出這樣的概念，另一手則拎著一塊白布，象徵稚幼與無辜，這女人將她的購物袋與皮包丟在她的腳邊，顯示出當幼童被謀害之時，日常購物與消費行為便顯得非常的荒謬。林哥爾德如此解釋，「當一個

女人的皮包掉在地上時，你就知道有天大的事發生了。」❷

　　當黑人政治意識被表現在這作品的主題中時，這種泛非洲（Pan-African）的本土語彙再清楚不過地展現在作品之非洲女性中心主義美學與技巧裏。身體的比例（相形之下有較大的頭部）意味著源自非洲的影響，一如面具般的臉部輪廓特徵所展現的。這混合媒材的軟性雕塑形式內部充滿了非洲與女性延續傳統的強烈質感，並用淡淡的紅、黑、綠色來補強，象徵了黑人國族主義：紅赭色的臉部色調，黑色的手、腳與衣物上交雜的線條，以及頭髮、衣服和鞋子上非常搶眼的綠色，均代表了生命。拉菲亞椰樹的樹葉、刺繡的布料、縫製的織物及小塊金飾等等細節，造就了此風格深具感染力與攻擊性的特質。

　　透過這一件作品以及其他的作品（例如，圖8），我們可以看出林哥爾德對於女性創造力的肯定，對此她毫無忌諱地談論，隱約地暗示出它的爭議性地位：「但是我就是喜愛軟性雕塑，我對它如癡如狂。我喜歡用縫紉來創造作品，只因為人們說這是女人的工作而我就不應該如此做，我實在看不出這有什麼道理。這本就是女人做的事，那又如何？」❷她作品的這個面向以及其中蘊藏的非洲特色，促使藝術史學者／評論家莫拉·羅詩（Moira Roth）如此評述：「任何閱讀林哥爾德作品的方式都必須將這兩項傳統列入考慮」，以便真正能夠了解她的藝術作品與堅持，而這一種看法也同樣適用於卡列特的作品。

　　卡列特與林哥爾德作品中出現的黑人女性形象，均為真實典型的個體，她們是「會思考的人、有感情的人、有血有肉的人類、有知覺意識的存在、碁源自相同的種族與性別，［而且］有時候處在相同的情勢之下。」❷經由展示了「黑人女性藝術家將會（也的確能夠）尊敬黑人女性」的事實，她們的存在驗證了蕾莉塔·文絲（Renita Weems）

8　林哥爾德，《亞特蘭大的小孩》，混合媒材雕塑，1981

對亞畢‧林肯（Abby Lincoln）長達十七年的問題（誰會尊敬黑人女性?）之回應。❷❼再則，她能夠這樣行動，乃因她是如此地「清醒、安全、敏感」❷❽，所以能夠表達她內心深處的情感；同樣地，她也有足夠的勇氣，將一個主題與美學上的全新面向，亦即非洲女性中心主義意識的典型帶入「純藝術」的殿堂裏。

❶卡列特在「一九四〇與五〇年代的非裔美國藝術，研討主題：繼哈林文藝復興之後」座談會上的發言。該研討會由賓州州立大學舉辦，會議日期為一九八五年十月五日。

❷在一九八四年我之所以創造這個詞彙，是為了要形容非裔美國女性特有的執著——自覺（assertiveness-consciousness），對我而言，「黑人女性主義」顯然是相當地不完整。

❸ Molefi K. Asante, *Afrocentricity: The Theory of Social Change* (Buffalo, N.Y.: Amulefi Publishing, 1980), p. 4.

❹ Freida High-Wasikhongo (Tesfagiorgis), "Afrofemcentric: Twenty Years of Faith Ringgold," in *Faith Ringgold: Twenty Years of Painting , Sculpture and Performance (1963 -1983)*, ed. Michele Wallace (New York: Studio Museum in Harlem, 1984), pp. 17-18.

❺ Larry Neal, "The Black Arts Movement," in *The Black Aesthetic*, ed. Addison Gayle, Jr. (New York: Doubleday, 1972), p. 257.

❻ Barry Gaither, *Afro-American Artists: New York and Boston* (Boston: National Center of Afro-American Artists and Museum of Fine Arts, 1970), n. p.

❼ Lucy Lippard, *From the Center: Feminist Essays on Women's Art* (New York: E. P. Dutton, 1976), p. 7.

❽ Gayle Kimball, "Women's Culture: Themes and Images," in *Women's Culture: Renaissance of the Seventies*, ed. Gayle Kimball (Metuchen, N. J.: Scarecrow Press, 1981), p. 2.

❾ Judy Chicago, *Embroidering Our Heritage: The Dinner Party Needlework* (New York: Anchor Press /Doubleday, 1980).

❿很多年輕的非裔美國女性藝術家都將卡列特當作她們的

楷模。儘管長年居住在墨西哥，她在美國黑人藝術圈內依舊是個響噹噹的人物，這都是因為她在現代藝術、黑人美學傳統及黑人解放之意識形態等領域中仍然首屈一指的緣故。透過她與全國藝術家聯會（National Conference of Artists，1959 年成立的一個藝術組織，成員包括專業的黑人藝術家、評論家及藝術史學者)的友善交流，年輕的藝術家才有機會與她見面並且體驗她的溫情。

⓫ Michele Wallace, "Daring to Do the Unpopular," *Ms.* 1, no. 7（1973): 24-27.

⓬ Samella Lewis, *The Art of Elizabeth Catlett*（Claremont, Calif.: The Museum of African American Art and Hand-craft Studios, 1984), p. 104.

⓭ James Porter, *Modern Negro Art*（New York: Dryden Press, 1943), p. 142.

⓮ Jacqueline Fonvielle-Bontemps and Arna A. Bontemps, *Forever Free: Art by African-American Women, 1862-1980*（Alexandria, Va.: Stephenson, 1980), p. 33.

⓯ 同上，頁 41。

⓰ Joseph Jacobs, "Faith Ringgold," *Since the Harlem Renaissance: 50 Years of Afro-American Art*（Lewisburg, Penn.: Center Gallery of Bucknell University, 1985), p. 30.

⓱ Lucy Lippard, "Dreams, Demands and Desires: The Black, Antiwar, and Women's Movements," in *Tradition and Conflict: Images of a Turbulent Decade, 1963-1973*, ed. Mary Schmidt Campbell（New York: Studio Museum in Harlem, 1985), p. 79.

⓲ Moira Roth, "The Field and the Drawing Room," in *Faith Ringgold Change: Painted Story Quilts*（New York: Bernice Steinbaum Gallery, 1987), p. 4.

⓳ 同註**❶**。

⑳ Samella Lewis, *The Art of Elizabeth Catlett*, p. 102.

㉑ Eleanor Munro, *Originals: American Women Artists* (New York: Simon & Schuster, 1979), pp. 413-15.

㉒ Doris Brown, "Social Comment Rings True," *The Home News*, New Brunswick, N. J., March 4, 1973, p. C21.

㉓ Sylvia Boone, *Radiance from the Waters: Ideals of Feminine Beauty in Mende Art* (New Haven, Conn., and London: Yale University Press, 1986). 波恩討論了獅子山門得人對於女性美在形體與形上學方面的看法，並解釋美對於門得人而言意味著存在中的美（beauty in "being"）及行為中的美（beauty in "doing"），後者和「良善與道德」緊密相連。她指出，碩大的臀部被認為是美麗的並不只是因為它們的外觀，而更是因為它們與兒童照養之間的關連特性——換句話說，「容易受孕的臀部」。人們或許可以懷疑，美國境內許多類似這樣的看法可能承繼了非洲不斷延續的傳統。

㉔ 林哥爾德與作者的談話，一九八七年。

㉕ Lynn Miller and Sally Swenson, *Lives and Works: Talks with Women Artists* (Metuchen, N. J.: Scarecrow Press, 1981), p. 165.

㉖ Barbara Christian, *Black Feminist Criticism: Perspectives on Black Women Writers* (New York: Pergamon, 1985), p. 16. 雖然 Christian 指的是黑人女性作家；然而，這些想法也涵蓋了黑人女性藝術家的感性。

㉗ Renita Weems, "Artists Without Art Form: A Look at One Black Woman's World of Unrevered Black Women," in *Home Girls: A Black Feminist Anthology*, ed. Barbara Smith (New York: Kitchen Table Women of Color Press, 1983), p. 94.

㉘ 同上。

❷⁹見 Crystal Britton, "Faith Ringgold," *Art Papers* (Atlanta) II, no. 5 (September/October 1987): 23-25. 欲知有關林哥爾德的進一步資料，可參見 Thalia Gouma-Peterson and Patricia Mathews, "The Feminist Critique of Art History," *The Art Bulletin* LXIX (September 1987): 326-57.

29 其他論述

女性主義者與後現代主義

克雷格‧歐文斯

後現代的知識不只是力量的工具。它精煉了我們對差異的敏感度，增加了我們對不能通約的寬容。

——李歐塔（Jean-François Lyotard），《後現代主義現象》（La Condition postmoderne）

怪誕的、諷寓的、精神分裂的……不論我們選擇用什麼方法界定後現代主義的特徵，它通常被其擁護者及對立者同樣地視為文化權威的危機，更明確地說，是西方歐洲文化及制度下權威的危機。歐洲文明霸權結束絕不是一個新的認知——至少從五〇年代中期起，我們便了解除了統治與征服之外的方法，我們得藉由其他方式去接觸不同文化。湯恩比（Arnold Toynbee）在其偉大的巨作《歷史研究》（Study in History）第八卷中，討論到現代

的結束（湯恩比認為現代開始於十五世紀末期，此時歐洲已開始受到外來文化的影響）以及一個藉由相異文化所組成的後現代文化的開始。在此卷的內文中除了引述李維—史陀對西方民族優越感的評論，也引述了德希達在《語法學》（*Of Grammatology*）中對李維—史陀觀點的評論。誠如李克爾（Paul Ricoeur）在一九六二年所闡述的「多元文化的展開是一個損傷性的經驗」，此為對西方主權結束的最有力的論述。

> 當我們發現多元文化取代單一獨大文化時，我們便了解
> 文化獨佔的時期已結束，不論是幻是真，我們正遭受到我們
> 自己發現的破壞之威脅，突然之間，擁有其他文化是有可能
> 的，且我們本身亦是屬於其他文化中的「他者」。所有的意義
> 和每一個目標都消失了，在文明的軌跡及毀滅中，不需談到
> 意義與目標。全體人類變成一個想像中的博物館：這個星期
> 我們應該去哪裏——參觀安哥拉的廢墟，或是漫遊在哥本哈
> 根的提弗利(Tivoli)？當任何小康家庭之人離開他的國家，在
> 自由且漫無目標的旅程中體驗無國界的意境時，我們便可輕
> 易地想到上述所說的此一時代即將來臨。❶

近來，我們已經開始關心後現代的現象。先姑且不論複元主義（pluralism），李克爾認為，由於我們文化近來喪失主控權，以致於產生了一種喪志的現象，因此，他認為憂鬱症和折衷派將會充斥於現代的作品中。然而，複元主義避免我們成為其他文化中的異類；它不是一種區分，它緩和了差異與全然相同之間的極端，且為一種平等與可交換性（即布希亞〔Jean Baudrillard〕所稱的「向內破裂」）。不只西方文明霸權，還有我們自己認同的文化皆瀕臨險境。然而，這兩個險境

是如此的密不可分（就像傅柯教過我們的，斷定一個異類文化是文化主體合併中所必要的要素），而我們必須思考究竟是什麼改變了我們對主權的主張，我們的文化既不是如我們曾經相信的同質的，也非整體的。換言之，現代性結束的原因，誠如李克爾所描述的，在於內在與外在，然而李克爾只有討論到外在的差異。而內在的不同呢？

在現代，藝術作品的權威主張表現世界真正的圖像，而非獨一性或特異性，更進一步而言，此權威建立於視覺表現形式的普遍性現代美學，並超越具體歷史環境中作品內容的差異性。❷（例如，康德〔Immanuel Kant〕主張品味的判斷必須是普遍的——亦即普遍地傳達——它生自「根深柢固的基礎，且被男人彼此分享著，在男人同意的基礎下評估此形式。」）後現代主義者的作品主張反對獨裁，並積極地企圖去破壞所有的主張；所以後現代主義作品通常是解構的。如同近來視覺表現上有關「明白的建構」的分析，確定了西方的表現體系只承認一種圖像，那就是男性主題的圖像，或者倒不如說是他們將表現的主題定位成絕對中心的、獨一的、男性的。❸

後現代主義的作品企圖顛覆主導地位的穩固性。克里斯蒂娃和巴特認為現代主義者的前衛派，經由異質性、斷絕、言語不清等的引導，使表現主題出現了危機。但是前衛派為了存在（presence）及直接性而尋求超越表現（representation）；它主張符徵的自主性，遠離「符旨的宰制」；後現代主義者則揭露了符徵的宰制及其法則的暴力。❹（拉康談到服從符徵「污染」的需要；我們難道不該問，在我們的文化中，誰被符徵所污染了？）近來，德希達已對把表現譴責得一文不值提出警告，不只因為如此的譴責似乎提倡了存在及直接性的復甦，提供保守政治傾向的利益，更重要的是，或許因為其超過「違背所有能表現的

形象」，它最後可能成爲除了準則外什麼都不是。那將迫使我們，德希達論道：「全然**不同地**去思考。」❺

顯然，在可被表現與不可被表現之間的領域中，後現代主義運動正上演，不是爲了超越表現，而是爲了揭露權力體制，此體制阻礙、禁止了某些表現。西方藝術領域否定了所有關於女人的表現。女人被排除在表現之外，她們回歸到她所代表的軀體之內，一種不能被表現的表現(自然、眞實、莊嚴崇高等)。這項禁令基本上主張女性是一個主體，而非表現的客體，因爲女人的形象非常地充裕。然而，在如此詮釋之下，蒙特蕾(Michèle Montrelay)認爲女人已被主流文化所忽略。當蒙特蕾問到：「心理分析是否被利用在抑制女性特質(在產生它象徵性的表現)？」❻女人爲了能表達意見及展現自我，她們擺起了男性的姿態。或許這就是爲什麼女性總是與僞裝、虛僞、模仿及誘惑有關。事實上，蒙特蕾認爲女人是在「顚覆表現」，她們不但沒有任何損失，她們的形象揭露了西方表現的限制性。

這裏，我們很明顯地面臨父權社會的女權主義評論與關於表現的後現代評論的交集點；這篇論文是一個臨時性的嘗試去探索此交集點的密切關係。我的目的並非在斷定這兩種評論的定義；亦不是在斷定它們對立的關係。我選擇處理後現代主義及女性主義之間的危險課題，主要是爲了將性別差異的論題導入現代主義／後現代主義的議題中──那是一個直到現今都還被惡意忽略的議題。❼

「一個值得注意的忽略」 ❽

好幾年前，我開始著手我第二部以當代藝術的寓言衝擊爲題的論

文——我認定此衝擊為後現代主義者——此篇論文中，我對羅莉‧安得生（Laurie Anderson）多媒體裝置藝術作品《移動中的美國人》（*Americans on the Move*）提出探討。❾此作品傳達了一個隱喻的訊息——意義會不停地轉變。在一開始安得生介紹先鋒者太空梭內的裸男與裸女圖式的形像，裸男的右手舉起表示問候之意。值得注意的是，安得生談到這張圖時，是以一個清晰的男性聲音說出來（安得生經由調音器將自己聲音降低八度音階——一種偽裝的電子聲音）：

> 在我們國家，我們將手部的肢體語言圖像送到外太空。外星人從這些圖像中談論我們的手勢。你覺得他們將認為人類的手原本就是這樣？或者，你認為他們會讀我們的手勢？在我們國家，說再見的手勢看起來好像在說哈囉。

以下是我的評論：

> 二者擇一：有一種可能，那就是外星人在看到此一圖像時，也許會認為這是人類圖像的共同相似處，在此情況下，他會合理地作出結論，地球上的男人走路時，右手都是永遠地舉著。另一種可能，他猜測到右手舉起這個姿勢是針對他而做出來，並企圖去理解它，在此情況下他將感到困惑。一個單一的手勢的任何理解則在此兩種情況極端下擺動。這同一個手勢亦能代表「停止」，或是表示宣示，如果安得生並未提及二者擇一，那是因為它不是一個單一的手勢而產生的模擬兩可及多重意義，而是兩個**被清楚定義，但又互不相容、互相矛盾的**解讀，以致於要在二者中選擇其一是不可能的。

這個分析對我而言非常重要。我使用確定的及不確定意義的觀點去重新審視安得生的內文，我已檢閱了一些東西，這些東西如此的明顯，如此的「普通」，以致於在當時它似乎不值得去討論，但它今日對我而言已有不同的意義。當然，因為這還是一個性別差異圖像的問題，或者，倒不如說是以男性生殖器來作為性別的區分——它是明顯的，且藉由男性舉起右手表示打招呼的姿勢而強化。然而，當我將之解讀為地球上的男人走路時永遠舉著東西，但不是雪茄，我是如此地接近圖像的「真實」。（我的解讀已經較為不同，或是仍無新意，那時我是否已知道早先安得生曾將街上引誘她的男人的照片組合起來？ ❿）就像所有性別差異的表現，我們文化產生的不只是結構上差異的圖像，而是被賦予價值的圖像。我們可以說，男性生殖器只是一個代表符號（它代表著另一個代表符號的主題）。事實上，它是一個被賦予特權的代表物，使男性在社會上擁有特權、權力及名望。一般來說，它具有重大的意義。就拉康的觀點上，對外星人來說，男人就是人類的代表，男人可以表現意見。而女人是被動的，因為她通常扮演著聽眾的角色。

　　在此，我不僅要修正我之前的明顯疏忽，更重要的是我要指出後現代主義討論中一般的盲點：在我們討論的客體上以及在我們自己的闡述中，我們並未陳述性別差異的論題。⓫在過去十年的重要發展中，後現代主義已轉變為最具影響力的——它幾乎出現在文化活動的每個領域中，特別是在女性主義的實踐。後現代主義者致力於對一些已界定或遭貶低作品的再評估；在這個目標下許多具有活力的新作品因應而生。身為一個從事於此活動的藝術家瑪莎‧羅斯勒（Martha Rosler）認為，他們致力於揭穿現代主義所宣稱的藝術聲明，她論道：「意義及社會起源的闡述和那些早期形式的根源，有助於將美學區分的現代主

義信條從人類生活中予以擊破，在高文化中，動機不明的形式之壓迫的分析是伴隨作品而生的。」⓬

此外，假設執著的女性主義聲音的存在（我故意用**存在**和**聲音**）是後現代主義文化中最顯著的觀點之一，那麼後現代主義的理論已傾向忽略或壓抑那發言的聲音。後現代主義的論述中缺乏性別差異的討論，幾乎沒有女性從事現代主義／後現代主義的討論，暗示後現代主義已成為男性控制並排除女性的一種工具。然而，我認為女性在差異及不可通約的主張不僅可以並存，同時也可視為是後現代思想的例證。後現代主義的思想不再是二元的思想（根據李歐塔的觀察，他提出：「對立思考並不符合後現代主義知識的生動模式」）。⓭二元論的評論有時候被視為是不智的，然而，它却是深具知性的，因為顯著與不顯著的階級對立（決定性／分裂的存在／缺乏陰莖）是表現差異和判別在我們的社會中其附屬關係之最有力的形式。而我們所必須學習的是，如何不靠對立便能理解差異。

雖然，富有同情心的男性評論家尊重女性主義（一個古老的主題：敬重婦女）⓮，他們希望女性主義能夠好好的發展，但一般來說，他們仍是排斥女性同伴加入他們男性的對話。有時候，女性主義者被指控發展得太過，但有時又被指控不夠。⓯女性主義在差異的主張，可說是時代複元主義的例證。然而，女性主義很快地被一連串解放及自決的運動所同化。一位著名的男性評論家寫道：「民族族群，街坊運動，女性主義，多變的『反文化』或可變的生活型態族群，一般勞工異議，學生運動。」這種不自然的結合不但視女性主義本身為整體的，同時也壓抑了它內部多重的差異（本質主義者、文化主義者、語言學者、佛洛伊德學說及反佛洛伊德學說……）；它亦假定了一個龐大的、無差別

的範疇，「差異」對所有被界定或壓抑族群來說是可以被同化，且女性是此差異的一種象徵（另一個古老的主題：女人是不完全的，不完整的）。在父權社會下，女性主義的觀點與所有有關性別、種族、階級歧視對立等形式的觀點皆被否定。(因爲我們觀賞女性作品中的壓迫主題而忽略其他壓迫題材，故羅斯勒警告，不要將女人貼上「差異製造者」代表的標籤。)

男人不願意去演說被女人列在批評議程上的議題，除非那些議題首先保持中立，對已知的、已寫的而言，這也是同化的問題。在《政治的無意識》(*The Political Unconscious*)中，詹明信主張重視黑人文化及民族文化、女性及同性戀文學、「純眞的」或已被界定的民俗藝術等**此類**弱勢聲音(女性文化作品在過去被視爲羣眾藝術)，但隨後他立刻修正這項請願，他認爲假如它們無法在一個社會階級對話體系的適當位置被重新重視，那麼如此弱勢文化聲音仍舊無法彰顯。❶⑥性別及性別壓迫的階級決定因素常常被檢閱。但是性別不平等不能單單以經濟剝削——男人與女人的交易——及單獨以階級鬥爭來解釋；回到羅斯勒的理論，我們首先對於經濟的壓迫予以討論。

性別區別不能復歸於勞工區分，此主張是冒著分化女性主義與馬克思主義的危險，這個危險是實際存在的，賦與馬克思主義根本上父權制的偏見。馬克思主義將男性的生產活動視爲**決定性的人類活動**(馬克思論道：男性「一旦開始產生他們生存的方法，他們便把自己與動物加以區別」)❶⑦；在歷史上被認定爲無生產能力或被視爲生育機器的婦女，因而被排除在男性生產者的社會之外，被定位爲大自然之母。(如李歐塔所寫，「兩性之間已被拓墾的領域並不會把相同的社會實體區分爲兩部分。」❶⑧)然而，尚在爭議中的，不是馬克思理論中的壓迫，

而是它主張去解釋所有社會經驗的模式。這項主張是所有理論性論述的特性，女性常責難它是陽物崇拜。❶它並非只是個女性拒絕的理論，也不是僅如李歐塔所提出的，男人已授與它實際經驗的嚴格對立。然而，他們所挑戰的是保持在其自身與客體之間的距離——那是一個具體化及主導的距離。

概念化的努力可避免論述掉入陽物邏輯中，事實上，許多女性主義藝術家已用理論鍛造一個新的（或更新的）共同點，特別是受拉康的心理分析所影響的女性作品(伊里加瑞、西蘇、蒙特蕾……)。這類藝術家本身已有主要理論上的貢獻：例如，影片製作人慕維一九七五年的論文〈視覺樂趣與敘事電影〉（Visual Pleasure and Narrative Cinema)便討論到許多有關於在電影中的男性展現論點。❷不論女性主義藝術家是否受心理分析影響，她們通常視批評性或理論性的觀點爲一個重要的策略性仲裁：羅斯勒發表了許多關於攝影記錄性傳統的文章，這可說是她藝術生涯中非常重要的一部分。當然，許多現代主義藝術家發表文章來談論自己的藝術作品，但是寫作對畫家、雕塑家、攝影家來說總被視爲副業❸，然而，以眾多層面的形式來記錄表現女性主義的實踐便是後現代主義的現象。而後現代主義所質疑的便是現代主義在藝術實踐與理論上嚴格的對立。

後現代女性主義的實踐對理論所提出的質疑，不只在**美學**理論上。在瑪麗‧凱利的那件有六大部分、一百六十五小部分的藝術作品（加上註解）《產後文件》（Post-Partum Document, 1973-79) 中，她利用多種表現模式（文學的、科學的、心理分析的、語言學的、考古學的，等等）去記錄她兒子一歲到六歲的生活。以部分檔案、部分展覽、部分個案歷史的方式來呈現，《產後文件》對拉康的理論提出批評。它以

一系列圖例來做爲開場(凱利將圖例以**圖片**的方式來表現)，這件作品可能被視爲（誤認爲）心理分析的直接應用或圖解。它探討拉康理論中母親的質疑，在拉康的小孩與母親間關係的敘事中一個明顯的忽略——面對小孩時母親幻想的結構。《產後文件》是一件備受爭議的作品，因爲它提出了女性戀物癖的例證（母親爲了否認小孩已與她分離，而發明了各種不同的替代品）；凱利揭露了戀物癖理論中的缺乏，那是個爲男性所曲解的理論。凱利的作品不是反理論，而是她使用多種表現方式證明了沒有任何敘事體可以說明人類經驗的所有層面，誠如凱利自己曾說道：「沒有任何的理論論述可以解釋社會關係的所有形式，或是政治實踐的模式。」❷❷

找尋逝去的敍事

「沒有任何的理論論述……」——女性主義的地位是後現代主義的現象。事實上，李歐塔認爲後現代主義是現代性的**重要敍事**之一——心靈辯證法，工人的解放，財富的累積，無階級的社會——皆失去了可靠性。李歐塔認爲論述訴諸於重要的敍事便可視爲現代；然而，後現代主義的到來指出敍事合法性的危機。他主張敍事體不再是「最大的危險，最棒的旅程，最大的目標。」而「它已被導進語言學原則的迷霧之中，但同時也是指示的、規定的、記述的，等等——每一個都有它自己實際上的價值。今天，我們每一個人的生活都缺乏息息相關，我們並不需要塑造一個穩定的語言環境，我們所塑造的是一種不需傳達的特質。」❷❸

然而，身爲一位攝影家，即使李歐塔自己的藝術生涯瀕臨險境，

他未曾哀悼現代性的逝去，他寫道：「對大多數的人來說，對逝去敘事的懷舊已成過去。」❷這「多數人」並不包括詹明信，雖然他運用相同的措詞來診斷後現代的現象（一個敘述社會功能的喪失），並根據現代主義者和後現代主義者對藝術的「眞實的滿意」的不同之關係來區分此二者的作品，藝術的「眞實的滿意」主張擁有某些眞實或認識學的價值。他認爲現代文學的危機就是現代性本身的危機：

> 極其重要的，現代主義的經驗不是一個單一的歷史運動或過程，而是一個「發現的衝擊」，一個經過一連串「信仰轉變」而仍堅持它個別形式的一種固守。不讀勞倫斯（D. H. Lawrence）或里爾克（Rainer Maria Rilke），不看尚‧雷諾或希區考克（Hitchcock），或是不聽斯特拉文斯基（Igor Stravinsky）是現代主義明顯的表象。然而，讀遍一個特別作家的所有作品，學習了一個風格及現象學的世界，然後轉向……這意味著現代主義形式上的經驗與其他經驗互相矛盾，以致於進入一個領域時必須先放棄另一個。當人們清楚到「勞倫斯」不是一個絕對的也不是世界上最後一個眞實實現的形態，而是衆多藝術語言的其一，以及僅是圖書館架上的衆多作品之一，現代主義的危機早已到來。❷

雖然傅柯的讀者可能將此種領悟置於現代主義的起源（福樓拜〔Gustave Flaubert〕、馬內）而非它的結論❷，但是詹明信對現代性危機的論點，還是令我覺得有說服力及有疑問──有疑問是因爲有說服力。就像李歐塔，他帶領我們進入一個激進尼釆學派的透視學：每一個作品代表了不只是相同世界中的不同觀點，同時亦反映了一個完全

不同的世界。對詹明信來說，敍事的喪失就等於是自我歷史建構能力的喪失；因此，他認爲後現代主義是帶有精神分裂的，亦即，後現代主義是藉由一個暫時沉淪的感覺而表現出其特徵。❷所以在《政治的無意識》中，他主張復甦，不僅是敍事的復甦──如一個「社會象徵的行動」──特別是他所指的馬克思主義的「主要的敍事」──人類從需要的領域中爭取自由的故事。❷

　　藉由翻譯李歐塔的「主要的敍事」(grand récits)，我們得一瞥有關現代性毀滅的另一個分析，這裏所談論的並非多種現代敍事的不相容性，而是它們基本的完整性。除了扮演西方男人將整個世界轉換爲其形象的自我使命感之外，這些敍事還有什麼其他的功能呢？這個使命又是代表什麼？是世界轉變至一個以男人爲主體的表現？在此觀點下，「主要的敍事」此措詞似乎是無謂的重複，所有的敍事藉由「它的力量掌控暫時過程中腐化勢力的沮喪影響」❷，便是主要的敍事。❸

　　然而重要的是，不只是敍事狀態本身，表現的狀態亦然。因爲現代不只是主要敍事的時期，它也是表現的時期──這是海德格(Martin Heidegger)於一九三八年在弗萊堡(Freiburg im Breisgau)所發表的演說，但是此演說內容直到一九五二年才被以〈世界圖像的時代〉(Die Zeit des Weltbildes)爲名出版。❸根據海德格所說，現代性的過渡時期並非經由現代的世界圖像而來取代中世紀，「而是世界最後變成一個區分現代時期本質的圖像。」對現代的男性而言，事物經由表現而存在。主張這個理論同時也就是主張世界是經由一個**主題**而存在，現代男性相信他經由創造世界的表現來創造世界：

　　　　現代的基本事件是征服世界爲一圖像。「圖像」這個字現

在代表結構性的圖像(架構)，它是男人創作中的產物，爲一
種表現且之前就已設定了。在這種創作下，男性主張處於此
地位中，他扮演了一個特別的角色，對每件事情制定了它應
有的限度及草擬了指導方針。

所以，在「這兩個事件的混雜中」——世界轉變成爲一個圖像，男性
也轉變爲一個主體——「那兒開啓了人類領域的途徑，就整體而言，爲
了獲得人類支配的目的，他們被賦予衡量及執行的才能。」而表現若不
是「掌握」(權充)，採取立場，把往前邁進及熟練的予以具體化，又
是什麼呢？ ❸

　　因此，當詹明信在他近來的訪問中主張「某種表現形式的再征服」
(他認爲表現與敍事相同：他論道，「我想敍事就是人們在重複講述關
於表現的一般後結構主義評論時銘記在心的東西」)❸，事實上，他主
張現代性本身的整個社會計畫的復甦。既然馬克思主義者主要的敍事
僅是眾多現代敍事中的一個觀點 (如果沒有地球上的人類的剝削，什
麼是共同去爭取一個需要領域中的自由呢？)，詹明信渴望去復甦敍事
便是一個現代的渴望，**追求**現代性的渴望。今日我們正遭逢支配的喪
失，這是我們後現代現象的一個癥狀，爲了復甦此種失落，開啓了左
派和右派的治療計畫。李歐塔提出警告——正確地來說，我相信——對
抗現代／後現代文化的轉變有如社會轉變的結果 (假設一個後工業化
社會的到來) ❸，很顯然的，所喪失的不僅是文化支配，同時也是經
濟的、技術的、政治的支配。若不是第三世界國家的興起，此種「自
然的反抗」以及女性運動，還有什麼對西方的統治、控制權力提出挑
戰的呢？

近來我們支配喪失的癥狀在文化活動中到處可見──在視覺藝術上最多。在功能與效用（生產主義、包浩斯）的理性原則之後，與科學及技術相結合的現代主義的計畫已被揚棄了。在現代主義中，我們所觀察到的是一個絕望的、歇斯底里的、企圖經由英雄式的大尺寸油畫和有紀念性的青銅雕塑，而恢復某些支配征服的感覺──媒體本身亦認同西方霸權。然而，當代藝術家充其量也只能刺激支配，處理其符號；在現代，支配必然與人類勞動相關，今日美學作品已退化成為一種藝術勞力的符號──例如，猛烈的、「充滿熱情的」筆調。然而，如此支配的幻象僅證明了它的喪失；事實上，當代藝術家似乎從事於一個被否認的共同活動──此否定與男性、剛毅、力量的喪失有關。❸❺

藝術家的偶發是由拒絕支配的偽裝，以及其因喪失而導致的憂鬱思想所伴隨而產生的。一位此類的藝術家說「在一個文化中，熱情的不可能性是一種公眾團體的自我表現」，另一位則談到「美學有如熱望及喪失，而非成就」。一位畫家為了表現荒廢的表面和貧瘠領域中所隱含的平等關係，而採用風景畫這個被棄之已久的風格；其他的藝術家則藉由最傳統的人物來表現他對男人面臨閹割威脅的焦慮──女性……是冷漠的，遙遠的，不易接近的。無論他們是否認他們的無能，或是為他們的無能做宣傳，擺出英雄或犧牲者的姿態，不必說，這些藝術家不願承認它已遠離它的中心位置，這些作品是一種「官方的」藝術，是文化的產物，它已走到一條貧困的路。

後現代主義藝術家用一個非常不同的方式來談論貧乏。有時候，後現代主義作品證明了一個深思熟慮的對支配的拒絕──例如，羅斯勒的《在兩個不適當描寫體系下的包華利街》（*Bowery in Two Inade-*

1　瑪莎‧羅斯勒，《在兩個不適當描寫體系下的包華利街》，混合媒材，1974-75

quate Descriptive Systems）（圖1），包華利正面的照片與成串打字的酒
醉文字相互交叉運用。她的照片故意不加修飾，因爲她在作品中主要
是表現拒絕支配而非技術。她並未使用標題來支持其圖像，然而她將
兩個表現方法並列，亦即視覺上的和字彙上的，此種表現方式主要在
展現（如標題所示）「損害」（undermine），而非強調每一個的眞實價
值。❸❻更重要的是，羅斯勒拒絕爲斯凱羅（Skid Row）的居民拍照，
拒絕談論他們的行爲，亦拒絕從遠處展現他們（如里斯〔Jacob Riis〕
在其社會作品中使用的攝影手法）。對所有「有關的」或是羅斯勒所稱
的「受害者」而言，攝影術都檢閱了它自己活動中構造上的角色（攝
影術之透明及客觀的「迷思」）。不論如何表現，攝影者不可避免地扮
演著首先壓抑人民的權力系統的代理者。因此，他們是二度受害：第
一次被社會所迫害，第二次則是被擅用權力去表現他們行爲的攝影家。
事實上，在這種攝影術上，攝影者扮演的不是主體，而是主體的意識
本身。雖然羅斯勒在她的作品中沒有開啓一個醉態的反對論述──包
含了酒醉者自己有關於他們存在情況的理論──她今日仍負面地指出
有政治動機的藝術作品之重要論題：「是一種侮辱」。❸❼

羅斯勒的立場挑戰了批評主義，尤其是挑戰其論述中評論家的替代。我文章中的重點是，我自己的聲音必須屈服於藝術家的聲音；〈在環繞及事後的想法（記錄性的攝影術）〉（in, around and afterthoughts〔on documentary photography〕）此篇論文中，羅斯勒以《在兩個不適當描寫體系下的包華利街》爲主題，她寫道：

> 如果此處貧乏是一個主題，表現策略的貧乏比殘存模式的貧乏更加瀕臨獨自存在的危機。照片是無力去**處理**已完全被意識形態所進一步理解的現實，它們是如文字構造般被牽制——至少被界定於醉酒文化內，而非被設定於外在。❸❽

可見的與不可見的

如《在兩個不適當描寫體系下的包華利街》此作品，不僅揭露了攝影的客觀性及透明度的「迷思」；亦顛覆了（現代的）視覺上的信仰，一個通往確然及眞理途徑的特權方式(眼見爲憑)。現代的美學家主張視覺超越其他感官，因爲它與物體的分離：黑格爾在他的《美學的演說》(*Lectures on Aesthetics*)中告訴我們，「視覺經由光的媒介在一個純粹理論關係與物體中發現自己，它是一個能眞實地讓物體自由的無形物質，可以完全地照亮及闡述它們而不消費它們。」❸❾後現代主義藝術家不拒絕此種分離，但也不完全贊同。他們檢視它所提供的特別利益。因爲視覺是很難公平無私的，也很難去視而不見，根據伊里加瑞的觀察：「視覺不是女人被賦予的特權，而是男人才有的。視覺較其他感官更能具體化及更能掌握物體。它設定在距離上，保持距離。在我們的

文化中，看比聞、嚐、碰、聽等感官更具優勢，它帶來了身體關係的貧乏……當我們觀看時，身體便失去它的實體性。」❹亦即，它轉變成影像。

誠如我們所知，我們文化所授與視覺的特權是一種感覺的貧乏；然而，女性主義的評論將視覺與性別的特權連結起來。佛洛伊德指出，從母系至父系社會的轉變中，同時降低了嗅覺性慾，提升了間接、純淨化視覺的性慾。❹在佛洛伊德的情節中，孩子對性別認同來自於觀看陰莖的存在與否而發現性別的差異。如珍・蓋勒普在她最近的著作《女性主義與心理分析：女兒的魅力》（*Feminism and Psychoanalysis: The Daughter's Seduction*）中所論，「佛洛伊德清楚地指出『閹割的新發現』是圍繞在視覺上的：男孩陰莖存在的視覺，女孩陰莖不存在的視覺，以及母親身上陰莖根本不存在的視覺。**性別的差異是由視覺帶來它決定性的意義**。」❹因爲陰莖是性別差異中最明顯的符號，而使它變成「特權的符徵」？然而，它不僅是差異的發現，也是視覺上的否定（雖然對一個一般基準差異的降低——女性根據男人的標準去判定且發現自我的缺失——已經是一個否定）。如佛洛伊德在他一九二六年的論文〈戀物癖〉（On Fetishism）中所談到的，男孩在還未發現母親沒有陰莖之前，他一直認爲母親與男人是一樣的：

> 脚或是鞋具有魔力般的吸引力，在某些情況中男孩凝看女性的腿找尋其性器官。天鵝絨及毛皮就如同是陰莖的毛髮一般，襯衣往往被使用來掩蓋其「失去」。❹

在父權的制度下，視覺藝術賦與視覺較其他感官特有的特權？我們能否期待它們成爲男性特權的領土——當它們的歷史的確證明它們

是——經由將女性描繪成懼怕的一種方式。近年來，在視覺藝術中或多或少受到女性主義在性別表現（男性的及女性的）理論及觀點的影響。男性藝術家傾向審視男性社會的結構（葛利爾〔Mike Glier〕、包格斯恩〔Eric Bogosian〕及普林斯〔Richard Prince〕的早期作品）；女性則致力於解構女性特質。少數藝術家創作女性特質新的「正面」圖像；如此做的確提供且延伸存在表現構造的生活。有些藝術家完全拒絕描繪女性，他們相信在我們的文化中，不描述女人的軀體才能夠遠離陰莖的迷思。然而，多數的藝術家仍創作文化圖像的存在劇碼，他們的女性性別主題總是被建構在差異的表現。必須被強調的是這些藝術家所關心的並非關於女性的任何表現；而是，他們觀察表現對女人而言代表了什麼（例如，成為男人目光焦點的對象）。因此，拉康寫道：「圖像和象徵對女人而言與女人的圖像和象徵有緊密的關連……它是一種表現，女性的表現，不論壓抑與否，重點是在那一種情況下，它如何展現。」❹❹

然而，這作品迴避了性別的論題。因為它的一般解構性的野心，所以這個實踐有時候被非神祕性的現代主義傳統所同化。（因此，在此作品中表現的評論掉入了意識形態的評論中。）在一篇關於當代藝術中譬喻程序的論文中，布赫羅（Benjamin Buchloh）討論了六位女性藝術家的作品——班尼包（Dara Birnbaum）、侯哲爾（Jenny Holzer）、克魯格、勞勒（Louise Lawler）、萊文、羅斯勒——並主張她們是巴特在一九五七年的《神話學》（Mythologies）所詳述的「次等神話」（secondary mythification）的典型。布赫羅否認巴特曾在稍晚拒絕方法論——巴特在《文本的愉悅》（The Pleasure of the Text）中即反映了他對支配的日增抗拒。❹❺在這裏布赫羅所提供的是女性藝術家在達達派拼貼及攝影

蒙太奇的傳統中，一個清楚的男性血統。因此，六位藝術家被視爲製造大眾文化的語言——電視、廣告、攝影——「她們意識形態的功能及效果變成**明瞭的**」；再者，在她們的作品中，「瞬間及行爲和意識形態的互動」變成一個「顯著的典型」。❹

　　但是，它是否意味著這些藝術家給予看不見的部分使之可見，特別是在文化中，能見度總是在男性的一邊，不能見的總是在女性的一邊？當藝評家陳述這些藝術家揭露、暴露、揭發（最後這個字是引用於布赫羅的文章中）在大眾文化意象中被隱藏的方法學議程，他所要表達的究竟是什麼？布赫羅曾討論班尼包的作品，班尼包是位影片藝術家，她將電視節目中的影片重新剪輯，以不同的面貌展現。班尼包的《技術／轉變：好奇的女人》（Technology/Transformation:　Wonder Woman, 1978-79）和通俗電視連續劇相同劇名，布赫羅指出它「揭露好奇女人青春期的幻想」。然而就像班尼包的所有作品一樣，這部影片不僅處理了大眾文化的意象，也處理了大眾文化中**女人的意象**。這些與女性的身體裸露有關的活動是否與男性的特權有關？❹另外，班尼包所重新呈現出來的女性通常是運動家或表演者，她們專注於自己肉體成熟的展現。她們沒有缺陷，沒有失落，因此沒有歷史及慾望。（好奇女人是陽具母親完美的化身。）在她的作品中，我們所看到的是佛洛伊德比喻中自戀的女人，或是拉康女性氣質的「主題」。❹

　　解構的衝擊賦與此作品活躍的生氣，同時也陳述了其與後結構主義文本的策略，有關這些藝術家的評論文章——包括我自己的——皆傾向於僅把其作品譯成法文。傅柯對於西方策略界定及放逐的討論，德希達對「陽物崇拜」的指控，德勒茲（Gilles Deleuze）和固塔瑞（Felix Guattari）的「沒有器官的身體」（body without organs），似乎都與女

性主義的透視氣味相投。(如伊里加瑞認為,「沒有器官的身體」不就是女性歷史上的情況?)㊾當女人被以相似的技法表現,却呈現不同的意義時,在後結構主義理論和後現代主義之間密不可分的關係將蒙蔽藝評家。萊文引用伊凡斯(Walker Evans)貧窮農村的照片,或是更適切地說,威斯頓他兒子尼爾(Neil)如古典希臘雕像的照片(圖2),萊文是否編寫著圖像飽和文化中降低創作力可能性的劇碼?或者她對作者身分的拒絕是對此件作品中父親作為創作者角色,及法律所賦與作者父權的一種否定?㊿(萊文所權充的影像如女人、自然、小孩、貧

2　雪莉·萊文,《威斯頓所攝的照片》(*Photograph After Edward Weston*),照片,1980(取自佛斯特,《反美學》)

困的人、愚蠢的人……，支持著萊文策略的解讀。❺❶）萊文對父權的不敬說明了在她的作品中主要不是在表現權充，而是徵收：她徵收了權充者。

萊文和勞勒共同合作「圖像沒有替代任何東西」（A Picture Is No Substitute for Anything）——一個傳統的定義上描述明白的評論。（貢布里奇：「所有的藝術就是影像的製造，所有影像的製造就是替代品的創造。」）他們的合作是否促使了我們去詢問圖畫替代了什麼，隱瞞、缺少了什麼？勞勒於一九七九年在洛杉磯及一九八三年在紐約展出「一部沒有影像的電影」（A Movie Without the Picture），她是否懇求觀者成爲影像製造的合作者？或者她拒絕這種電影提供觀者視覺上的愉悅——一種男性偷窺狂相關的愉悅？❺❷然而，在洛杉磯她所放映（或未放映）的瑪麗蓮・夢露最後一部影片《不適合》（The Misfits），似乎說明了這點。所以勞勒所截取的不只是一個圖像，而是女性慾望能力的原型圖像。

辛蒂・雪曼在她的無題黑白電影劇照中（七〇年代末期及八〇年代初期所攝），將自己打扮成類似五〇年代末及六〇年代初好萊塢 B 級電影中的女傑，然後拍攝下來，暗示著潛在於框架之後的內在危險（圖 3），她是否藉由將女演員面對鏡頭的熟悉演技和鏡頭後導演所謂的眞實性同等並置，來攻擊導演自我風格的修辭？❺❸或是她的表演行爲並非女性心理狀態的表現，如僞裝，而是在展現男性慾望的表現？如同西蘇所闡述的，「談到表現，當女人被表現時，她往往被要求表現男人的慾望。」❺❹的確，雪曼的照片本身有如鏡子般，它反映了觀者本身的慾望（觀者爲男性）——特別是在一個穩定及堅固的認知上男性對女性的慾望。但是很顯然的，雪曼的作品所否定的是：她的攝影作

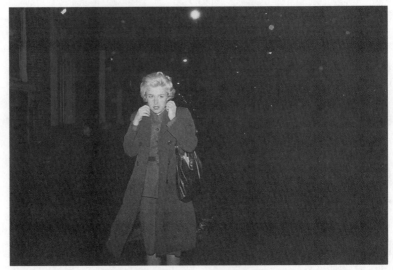

3　辛蒂・雪曼,《無標題的電影劇照》(*Untitled Film Still*),照片,1980,紐約 (Metro Pictures)

品總是自己的肖像,在這些肖像中,藝術家以不同的面貌呈現;假設我們能認出她們是同一個人,我們便被迫在同時認得在角落裏發抖的人的身分。❺在後來一系列的作品中,雪曼放棄了電影劇照的形態,她將自己視為她自己物化中的一個共犯,她強化框設下的女性圖像。❻或許真是如此;但雖然辛蒂・雪曼以常見的美女照片 (pinup) 姿態出現,但她並不會就此被釘死 (pin down)。

　　最後,當克魯格在一張五〇年代的女性胸像照片上 (圖 4) 拼貼這些字「你的凝視擊中我的臉」,她是把美學反映和注視的疏離等同並置❼,或者她不是在以其客觀化和熟巧的方式來取代男性化的觀看?或者當「你授與了傑作神性」這些字被放在西斯汀拱頂壁畫之放大的局部中,她只是在諷刺我們對藝術工作的尊敬?是否這是她將藝術創作比擬為父子間契約的一種評論?克魯格的作品陳述總和性別有關;然

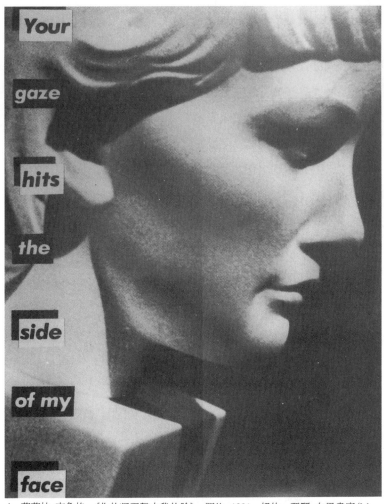

4　芭芭拉・克魯格，《你的凝視擊中我的臉》，照片，1981，紐約，瑪麗・布恩畫廊（Mary Boone Gallery）

而她的重點並非藉由表現來呈現固定不疑的男性及女性特質，而是使用一種語言學上的轉換(我你，"I/you")，去表現男性和女性不是一種穩定的認知。

很諷刺的，事實上這些實踐及理論作品是在一種應該全然無差異的歷史背景中所產生的。在視覺藝術中，我們目擊了基礎差別的逐漸分解——原始的／拷貝的，可信的／不可信的，功能的／裝飾的。每一個形式現在似乎都包含其對立，此不確定性帶來了一個選擇的不可能性，或更甚，絕對的平等和選擇的交替。❺⑧女性主義的存在及其對差異的主張，迫使我們再思考。因此，若只是由一個男性的觀點來看，在我們的國家中，說再見看起來可能像在說哈囉。女性學到——或許她們已經知道——如何去認知差異。

選自佛斯特(Hal Foster)編，《反美學：論後現代文化》(*The Anti-Aesthetic: Essays on Postmodern Culture*, Port Townsend, Wash.: Bay Press, 1983)，頁 57-82。1983 年海灣出版社版權所有。經作者及出版社同意轉載。

❶ Paul Ricoeur, " Civilization and National Cultures," *History and Truth*, trans. Chas. A. Kelbley (Evanston, Ill.: Northwestern University Press, 1965), p. 278.

❷ Hayden White," Getting Out of History," *diacritics*, 12, 3 (Fall 1982), p. 3. Hayden White 並不認爲現今普遍性是個疑慮。

❸ 參見 Louis Marin, "Toward a Theory of Reading in the Visual Arts: Poussin's *The Arcadian Shepherds*," in (S. Suleiman and I. Crosman, eds., *The Reader in the Text* (Princeton, N.J.: Princeton University Press, 1980), pp. 293-324. 這篇論文反覆述說 Marin 的 *Détruire le peinture* (Paris: Galilée, 1977) 第一章節的重點。梅茲 (Christian Metz) 對電影表現手法有詳細的討論，參見 "History/Discourse: A Note on Two Voyeurisms," in *The Imaginary Signifier*, trans. Britton, Williams, Brewster and Guzzetti (Bloomington: Indiana University Press, 1982). 關於這些分析，請參見我的文章 "Representation, Appropriation & Power," *Art in America*, 70, 5 (May 1982), pp. 9-21.

❹ 克里斯蒂娃將前衛藝術定義爲女性的，是一種不確實的認知，此論點之所以不確實是因爲其似乎與所有將女性排除在表現之外的論述不謀而合，且她認爲這些論述結合了前象徵（自然、無意識、身體，等等）。

❺ Jacques Derrida, "Sending: On Representation," trans. P. and M. A. Caws, *Social Research*, 49, 2 (Summer 1982), pp. 325, 326. (在此篇論文中，德希達討論海德格的〈世界敍述的時代〉。) 德希達寫道：「今日思想對抗著表現，在清晰及嚴格的方式下，很容易便產生如此的評價：表現是壞的⋯⋯但無論是力量及支配現今思潮的曖昧不明，表現的權威束縛著我們，透過了密集、謎般的、層層的歷史，表現將其權威加諸於我們的思想。它給予我們重重

的限制，對我們而言，表現及表現的客體就像主題一般。」
（p. 304）因此，德希達歸納出結論，「表現的本質不是表現，它是不能被表現的，**表現並不是表現**。」（p. 314）

❻ Michèle Montrelay, "Recherches sur la femininité," *Critique*, 278（July 1970）; Parveen Adams 譯為 "Inquiry into Femininity," *m/f*, 1（1978）; 重印於 *Semiotext(e)*, 10（1981）, p. 232.

❼ 在下面篇幅中探討了許多論題──例如，二元思想評論或是關於視覺的特權──在哲學史中已有一段長期的歷程。然而，我所感興趣的是，女性主義理論將它們與性別優勢的論點相結合。因此，論點通常會貶低為認識論的或轉變為政治性的。（例如，有關這類的貶低，參見 Andreas Huyssens, "Critical Theory and Modernity," *New German Critique*, 26［Spring/Summer 1982］, pp. 3-11.）事實上，女性主義論證了維持此二者間分裂的不可能性。

❽ 「無疑的，在此所捲入的是女性性別的觀念性前景的問題，它將燃起我們對此議題的注意。」請參見 Jacques Lacan, "Guiding Remarks for a Congress on Feminine Sexuality," in J. Mitchell and J. Rose, eds., *Feminine Sexuality*（New York: Norton and Pantheon, 1982）, p. 87.

❾ 參見我寫的 "The Allegorical Impulse: Toward a Theory of Postmodernism"（part 2）, *October* 13（Summer 1980）, pp. 59-80.《移動中的美國人》（*Americans on the Move*）首度在一九七九年四月紐約視訊、音樂和舞蹈廚房中心（The Kitchen Center for Video, Music, and Dance）展出；經過修訂並併入安得生兩部晚期的作品 *United States, Parts I-IV*，於一九八三年二月在布魯克林音樂學院第一次完全地呈現。

❿ 杜西（Rosalyn Deutsche）使我注意到此方案。

⓫ 如霍茲（Stephen Heath）所寫，「一些論述並未清楚地陳

述父權體制下，男性支配的性別差異問題。」參見 "Difference," *Screen*, 19, 4 (Winter 1978-79), p. 56.

❶❷ Martha Rosler, "Notes on Quotes," *Wedge*, 2 (Fall 1982), p. 69.

❶❸ Jean-François Lyotard, *La Condition postmoderne* (Paris: Minuit, 1979), p. 29.

❶❹ 參見 Sarah Kofman, *Le Respect des femmes* (Paris: Galilée, 1982). 部分的英文翻譯請參見 "The Economy of Respect: Kant and Respect for Women," trans. N. Fisher, *Social Research*, 49, 2 (Summer 1982), pp. 383-404.

❶❺ 為什麼永遠都有距離的問題呢？例如，沙德寫道：「大部分的文學及文化研究均忽略了在某時、某地、某些政府控制中所產生的特有領域的知性或文化作品。女性主義者已開啓了這部分的論題，**但她們仍維持了某些距離**。」"American 'Left' Literary Criticism," *The World, the Text, and the Critic* (Cambridge, Mass.: Harvard University Press, 1983), p. 169.

❶❻ Fredric Jameson, *The Political Unconscious* (Ithaca, N.Y.: Cornell University Press, 1981), p. 84.

❶❼ Marx and Engels, *The German Ideology* (New York: International Publishers, 1970), p. 42. 女性主義所揭露的狀況之一就是馬克思主義對性別不平等視而不見。馬克思和恩格斯把父權制視為是製造前資本主義模式的一部分，他們主張由封建到資本主義製造模式的轉變，就是由男性主控到資本主控的轉變。在《共產黨宣言》中他們指出：「無論在何處，只要中產階級取得上風，所有的封建、父權等關係便已經結束。」修訂者試圖（如詹明信在《政治的無意識》中所主張）將父權制的持續解釋為早前製造模式的殘存，這是一種對女性主義挑戰馬克思主義的不適當回應。馬克思主義與女性主義的爭論並非外在意

識形態的偏見；而在於將生產特權視爲人類決定性活動的論點上。有關這些問題，請參見 Isaac D. Balbus, *Marxism and Domination* (Princeton, N.J.: Princeton University Press, 1982)，特別是第二章 "Marxist Theories of Patriarchy" 及第五章"Neo-Marxist Theories of Patriarchy". 亦可參見 Stanley Aronowitz, *The Crisis in Historical Materialism* (Brooklyn: J. F. Bergin, 1981)，特別是第四章"The Question of Class".

❽ Lyotard, "One of the Things at Stake in Women's Struggles," *Substance*, 20 (1978), p. 15.

❾或許最激進的女性主義反理論聲明就是得若斯 (Marguerite Duras) 的：「男人在大部分的領域中握有評斷標準的特權，如電影、戲劇、文學，但在理論上漸漸失去了影響力，理論已被摧毀，它在感覺的再甦醒中失去了自己，蒙蔽了自己。」參見 E. Marks and I. de Courtivron, eds., *New French Feminisms* (New York: Schocken, 1981), p. 111. 有關男性對於理論與視覺的特權的關連及理論語源學的論點，參見如下。

或許更準確地說，大多數女性主義者對於理論是模稜兩可的。例如，在波特 (Sally Potter) 的影片《戰慄》(*Thriller*, 1979)——提出了一個問題「誰對咪咪的死有責任?」(in *La Bohème*) 中——女英雄在大聲朗誦克里斯蒂娃對集合理論的介紹時，她突然笑了出來。所以，波特的影片中呈現出一個反理論性的主張。然而，在此所爭議的是以現存理論性的概念去說明女性經驗。電影中的女英雄「尋求可以解釋她的生活及死亡的理論」。關於《戰慄》，參見 Jane Weinstock, "She Who Laughs First Laughs Last," *Camera Obscura*, 5 (1980).

❷刊登在 *Screen*, 16, 3 (Autumn 1975).

❷參見我寫的 "Earthwords," *October*, 10 (Fall 1979), pp. 120

-32.

㉒ "No Essential Femininity: A Conversation Between Mary Kelly and Paul Smith," *Parachute*, 26（Spring 1982）, p. 33.

㉓ Lyotard, *La Condition postmoderne*, p. 8.

㉔同上，頁68。

㉕ Jameson, "'In the Destructive Element Immerse': Hans-Jürgen Syberberg and Cultural Revolution," *October*, 17（Summer 1981）, p. 113.

㉖例如，參見 " Fantasia of the Library," in D. F. Bouchard, ed., *Language, counter-memory, practice*（Ithaca, N.Y.: Cornell University Press, 1977）, pp. 87-109. 亦可參見 Douglas Crimp, " On the Museum's Ruins," in *The Anti-Aesthetic: Essays on Postmodern Culture*, Hal Foster, ed.（Port Townsend, Wash.: Bay Press, 1983）, pp. 43-56.

㉗參見 Jameson, "Postmodernism and Consumer Society," ibid., pp. 111-125.

㉘ Jameson, *Political Unconscious*, p. 19.

㉙ White, p. 3.

㉚與敘事相對的便是寓言，誠如費奇（Angus Fletcher）所說的「反敘事的縮影」。寓言也是反現代的縮影，因為它視歷史為崩潰和毀滅不能避免的歷程。然而，寓言家憂鬱的和沉思的注視並不是失敗的符號；它代表支配反對者的智慧。

㉛羅威（William Lovitt）翻譯且刊登在 *The Question Concerning Technology*（New York: Harper & Row, 1977）, pp. 115-54. 我將海德格複雜的論點單純化，而且我相信這是非常重要的論點。

㉜同上，頁149, 50。海德格對現代時期的定義——如為了征服的目的而表現的時期——符合了阿多諾（Theodor Adorno）和霍克海默（Max Horkheimer）在他們的 *Dialec-*

tic of Enlightenment（1944 年流亡時所寫，但直到 1969 年重新出版後才帶來眞正的衝擊）中對現代性的態度。阿多諾和霍克海默寫道：「男人想從自然中學習什麼」，「如何使用它才能掌控它及其他的男人。」實現這慾望的基本方法是（至少，海德格承認是）表現──「存在間的多數親密性」的壓制，支持「在主題的單一關係中授與意義的及無意義的客體」。更重要的是，在論文中，阿多諾和霍克海默一再重複地指出此即爲父權制。

㉝ Jameson, " Interview," *diacritics*, 12, 3 (Fall 1982), p. 87.

㉞ Lyotard, *La Condition postmoderne*, p. 63. 在此，李歐塔主張現代性的重要敍事包含了它們自己非正統的根源。

㉟ 關於畫家團體更多的訊息，參見我的 "Honor, Power and the Love of Women," *Art in America*, 71,1 (January 1983), pp. 7-13.

㊱ 葛佛（Martha Gever）在 *Afterimage*（1981 年 10 月）中介紹羅斯勒，頁 15。《在兩個不適當描寫體系下的包華利街》刊登在羅斯勒的著作 *3 Works* (Halifax: The Press of The Nova Scotia College of Art and Design, 1981)。

㊲ "Intellectuals and Power: A Conversation Between Michel Foucault and Gilles Deleuze," *Language, countermemory, practice*, p. 209. 德勒茲（Gilles Deleuze）對傅柯說道：「我認爲你是第一個在著作中及實踐的領域中敎導我們一些基本的事：這是一種侮辱。」

反對論述的觀念亦來自於此對話，特別是來自傅柯的 "Groupe d'information de prisons"。傅柯寫道：「當囚犯開始說話，他們持有監獄的個別理論、刑事系統及公正。此爲論述的形式，論述對抗權力，囚犯的反論述，我們稱之爲違法的──而非違法的理論。」

㊳ Martha Rosler, "in, around, and afterthoughts (on documentary photography)," *3 Works*, p. 79.

❸❾被引述於 Heath, p. 84.

❹⓿與伊里加瑞的訪談，in M.-F. Hans and G. Lapouge, eds., *Les Femmes, la pornographie, l'erotisme* (Paris, 1978), p. 50.

❹❶ *Civilization and Its Discontents*, trans. J. Strachey (New York: Norton, 1962), pp. 46-47.

❹❷ Jane Gallop, *Feminism and Psychoanalysis: The Daughter's Seduction* (Ithaca, N.Y.: Cornell University Press, 1982), p. 27.

❹❸ "On Fetishism"再版於 Philip Rieff, ed., *Sexuality and the Psychology of Love* (New York: Collier, 1963), p. 217.

❹❹ Lacan, p. 90.

❹❺有關巴特拒絕支配，參見 Paul Smith, "We Always Fail——Barthes' Last Writings," *SubStance*, 36 (1982), pp. 34-39. Paul Smith 是極少數直接地探討父權制下的女性主義評論，而非企圖改變女性主義論點的男性評論家。

❹❻ Benjamin Buchloh, "Allegorical Procedures: Appropriation and Montage in Contemporary Art," *Artforum*, XXI, 1 (September 1982), pp. 43-56.

❹❼拉康認為「陰莖在其隱藏時方能扮演其角色」，此論點與布赫羅的「揭露」論點截然不同。

❹❽有關班尼包的作品，參見我所寫的 "Phantasmagoria of the Media," *Art in America*, 70, 5 (May 1982), pp. 98-100.

❹❾參見 Alice A. Jardine, "Theories of the Feminine: Kristeva," *enclitic* 4, 2 (Fall 1980), pp. 5-15.

❺⓿「作品中父親作為創造者的角色遭到否定：然而社會主張作者對作品關係的合法性，文學教導我們**尊敬**手稿及作者的宣告（「著作權」及「版權」這兩個詞在法國大革命之後才正式被訂出來）。但在內文中並未有父親的題銘。」 Roland Barthes, "From Work to Text," *Image/Music/Text*, trans. S. Heath (New York: Hill and Wang,

1977), pp. 160-61.

�51 萊文首先所權充的是女性雜誌中的懷孕圖像（這是女性自然的角色）。隨後她採用波特（Eliot Porter）和弗林格（Andreas Feininger）的風景照片，威斯頓所攝的尼爾肖像及伊凡斯的 FSA 照片。雖然她近來的作品主要是探討表現主義的畫作，但是仍不斷觸及替代的圖像：她展示馬克（Franz Marc）對動物牧歌的描述，以及席勒（Egon Schiele）的自畫像等複製品。有關萊文的「作品」，參見我的評論，"Sherrie Levine at A & M Artworks," *Art in America*, 70, 6（Summer 1982), p. 148.

�52 參見 Metz, "The Imaginary Signifier."

�53 Douglas Crimp, "Appropriating Appropriation," in Paula Marincola, ed., *Image Scavengers: Photography* (Philadelphia: Institute of Contemporary Art, 1982), p. 34.

�54 Hélène Cixous, "Entretien avec Françoise van Rossum -Guyon," 被引述於 Heath, p. 96.

�55 雪曼的轉換身分令人想起珍・蓋勒普所討論的雷孟尼－露西尼（Eugenie Lemoine-Luccioni）的作者策略；參見 *Feminism and Psychoanalysis*, p. 105：「就像孩童一般，作者不同時期所創作的不同作品，不可能有相同的起源，甚至也可視爲是不同的作者所作的。至少我們必須認知到，經過了時間一個人不可能是相同且不改變的。雷孟尼－露西尼製造了困難的專利，他在每一個本文中簽上不同的女性名字。」

�56 例如，參見羅斯勒在 "Notes on Quotes"中的評論, 頁 73：「重複框架內的女性圖像，像普普藝術一樣，很快便爲『後女性主義』社會所**確認**。」

�57 Hal Foster, "Subversive Signs," *Art in America*, 70, 10（November 1982), p. 88.

�58 有關當代藝術作品立場的聲明，參見 Mario Perniola,

"Time and Time Again," *Artforum*, XXI, 8 (April 1983), pp. 54-55. Perniola 非常感激布希亞；但是我們是否回到一九六二年李克爾的年代——亦即，更確切地說，我們始於那個觀點？

譯名索引

Alberti, Leon Battista　阿爾伯蒂
　　87,88,90,93,114,145,146,171,178,
　　189,190,191,214,215,701,702

Alciati, Andrea　阿奇亞提　290,
　　291,314

Alcoff, Linda　艾爾考芙　12

Allen, Esther　艾倫　806

Alpers, Svetlana　阿培斯　185,294,
　　312

Altieri, Marco Antonio　歐提艾立
　　212,213,287

Amaury-Duval, Eugène-Emmanuel
　　阿摩瑞—杜佛　646

American Dream, The　《美國夢》
　　905,912,913

Amymone　艾米蒙　281,303

An Oblique Look　《斜眼一瞥》
　　504

Anderson, Laurie　安得生　949,
　　950,970

Anderson, Sherwood　安德生
　　855,867,868

Anthony, Susan B.　安東尼　876,
　　897

Apollinaire, Guillaume　阿波里內
　　爾　667

Aquinas, Thomas　阿奎那　61,73,
　　214

Aragon, Louis　阿拉貢　694,710,
　　726

Aretino, Pietro　阿提諾　99

Aristotle　亞里斯多德　20,141,142,
　　143,146,148,150,175,178,180,210,
　　301

Armenini, Giovanni Battista　阿美
　　尼尼　175,178,182,186,189,193,
　　194

Art Bulletin, The　《藝術號外》
　　1

Artists on the WPA　《在公共事
　　業振興署的藝術家》　787

Ashton, Dore　亞敍頓　367,381

At the Opera　《觀賞歌劇》　494

Atlanta Children　《亞特蘭大的小
　　孩》　36

Auclert, Hubertine　歐瑟　528,
　　529,537,558,581,586

Aurelio, Nicolò　奧里歐　226,227,
　　228,235,239,240,243,244,246,247,
　　249,250,251,252

Aurevilly, Barbey d'　奧赫維利
　　587

Aurier, Albert　奧利耶　608

Austen, Alice　奧斯汀　380,397

Austen, Jane　奧斯汀　339

Avery, Charles　阿維利　267

國家圖書館出版品預行編目資料

女性主義與藝術歷史：擴充論述 / Norma Broude,
　Mary D. Garrard 編；謝鴻均等譯. -- 初版. -- 臺北
市：遠流, 1998 [民 87]
　　面；　公分. -- (藝術館；52,53)
　含索引
　譯自：The Expanding Discourse: Feminism and Art
History
　　ISBN 957-32-3587-0(第 I 冊：平裝). --
ISBN 957-32-3588-9(第 II 冊：平裝)

　　1. 藝術－哲學, 原理－論文, 講詞等　2. 藝術－歐
洲－歷史－近代(1453-)　3. 女性主義

901.2　　　　　　　　　　　　　　　　87011973

藝術館

藝術館

Surrealism and Women

超現實主義與女人

Caws,Kuenzli,Raaberg編

林明澤、羅秀芝譯

超現實主義與女性關係密切，但在其正式展覽或學術研究裡，卻往往又排除女性。女性在超現實主義中，究竟以何種方式扮演什麼樣的角色？本書從性別角度探討超現實主義作品，清楚呈現女性在男性主導的藝術世界中，普遍被物化、客體化、邊緣化的困境。藉著嚴肅探討當時女性作家及藝術家的作品，本書不僅凸顯女性創作的主體性，也重塑女性在藝術史中的地位。

藝術館 R1020

Woman, Art and Power and Other Essays

女性,藝術與權力

Linda Nochlin著　游惠貞譯

受到七○年代女性運動的影響,身為藝術史學者的
琳達・諾克林反思到為何沒有偉大的女性藝術家,
而開始一連串環繞著性別、藝術與權力的思考。
這本文集透過十八世紀末到二十世紀的視覺圖象,
揭露將特定類別作品中心化的結構與運作方式,以
及背後隱藏的意識形態,提出了異於男性權威的觀
點,而肯定女性藝術家的成就。本書乃是性別與藝
術研究的開路先鋒,堪稱女性藝術批評的經典名
著。

藝術館 R1025

女性，藝術與社會

Whintey Chadwick著

李美蓉譯

抱著重新書寫女性藝術史的野心，本書集合二十多年來多位女性藝術史家的研究，呈現從中世紀至今女性作爲一個藝術家的社會處境，用以回答爲什麼歷史上沒有偉大的女性藝術家，並從作品的論述方式與局限，質疑藝術史如何被撰寫。這本書不僅讓人看到性別、文化與創作複雜的交錯關係，更珍貴的是，它豐富地呈現出從古至今的社會條件及論述改變時，女性藝術作品發生的變化。

藝術館 R1040

化名奧林匹亞

Eunice Lipton 著

陳品秀譯

馬內的名作《奧林匹亞》中，那裸露而毫不羞澀
地直視觀眾的模特兒是誰？她為什麼出現在多位
同代畫家作品中？又以什麼樣的角色、身分出現
？本書作者為一藝術史家，她尋訪模特兒之謎的
過程，充滿高潮迭起的懸疑情節，並同時揭露了
在性別化、階級化的社會中，一個女同性戀畫家
被蔑視的淒然一生。而作者對探索對象的認同，
使得這個藝術史研究亦纏繞著作者與母親的關係
，令本書讀來彷若三個女人的故事。這種交織主
客的寫作方式，對整個學術正統的叛變，無疑是
作者更大的冒險之旅。

藝術館 R1045

Through the Flower
穿越花朵

Judy Chicago 著
陳宓娟 譯

本書是女性藝術家也是女性藝術課程創始者茱蒂・
芝加哥的傳記，描寫從出生到進入專業領域，她的
性別歧視體驗，試圖去改變的奮鬥過程，以及如何
在創作中結合這些思考與反省。她不僅與讀者分享
私密經驗，也引導我們意識覺醒。如果今天女性藝
術家可以不需要在做女人與做藝術家之間做選擇，
這本書等於清楚勾勒出這條路是怎麼顛簸走過來
的。

藝術館 R1018

The Female Nude

女性裸體 藝術，淫猥與性

Lynda Nead著　侯宜人譯

女性裸體不論在西方正統美術或流行大衆文化中，都是表現的重要題材。女體如何被再現？藝術／色情的高低對立如何被製造？從本書我們可以看到：女性裸體如何被父權論述塑造爲去性慾的審美觀想，而當代女性主義藝術家又如何解構這個根深柢固的傳統，並重新作自主性的詮釋。

藝術館 R1049

About Looking

影像的閱讀

John Berger著
劉惠媛譯

寫作風格充滿時代感、有如散文般雋永的柏格，以
其敏銳的觀察及對影像特有的解讀能力，提出了繪
畫與攝影作品之中，影像背後的社會與文化意義的
思考。書中討論動物與人類的觀看角度；攝影如何
實踐其在現代社會的功能；以及藝術史上知名藝術
家創作的動機和背景；論點精闢，見解不同凡響。
這是一本獻給希望懂得去閱讀影像，真心想「看」
的朋友不可錯過的好書。

藝術館 R1048

The Success and Failure of Picasso

畢卡索的成敗

John Berger著

連德誠譯

畢卡索是二十世紀公認最具魅力光環的藝術家，他的一生被各種傳奇事跡所環繞。柏格以批評家身分，從畢卡索出生背景、時代氛圍、畫作分析，試圖去再現藝術家的真實處境：畢卡索的成功使他與世隔離，連帶的也使他創作題材匱乏；當周遭友人努力使他快樂時，他卻獨自面對年華老去、創作力衰退的孤絕困境。柏格以悲憫心情和獨到見解寫下畫家一生時，無疑地帶來許多震撼。